抱 朴

抱朴

中国书法史

沃兴华 著

增订本

图书在版编目（CIP）数据

中国书法史 / 沃兴华著 . —增订本 . —上海：上
海古籍出版社，2023.8
ISBN 978-7-5732-0755-5

Ⅰ. ①中…　Ⅱ. ①沃…　Ⅲ. ①汉字—书法史—中国
Ⅳ. ①J292-09

中国国家版本馆 CIP 数据核字（2023）第 120845 号

中国书法史

（增订本）

沃兴华　著

上海古籍出版社出版发行

（上海市闵行区号景路 159 弄 1-5 号 A 座 5F　邮政编码 201101）

（1）网址：www. guji. com. cn

（2）E-mail: guji1@guji. com. cn

（3）易文网网址：www. ewen. co

上海展强印刷有限公司印刷

开本 787×1092　1/16　印张 20.25　插页 3　字数 361,000

2023 年 8 月第 1 版　2023 年 8 月第 1 次印刷

印数：1-3,300

ISBN 978-7-5732-0755-5

J·683　定价：88.00 元

如有质量问题，请与承印公司联系

电话：021-66366565

增订本前言

我的《中国书法史》2001年由上海古籍出版社出版发行，之后又由湖南美术出版社再版，再后来应约改写成《中国书法篆刻简史》，由中华书局出版，又被翻译成韩文在韩国出版。二十年来，它一版再版，不断重印，每次重印前我都会看一遍，发现许多不足，尤其是我以它为教材，每一学期讲课时都会受到学生质疑，发觉一些问题。我把这些不足和问题一一记下，在以后的创作和研究中不断思考，写了不少文章。因此当这次再版时，觉得可以根据自己现有的认识对它作一次大规模的修订和完善了。

在旧著的前言中，我说书法史有三大任务：明变、求因和评判。明变是建立一个完整的发展过程，这是基础。求因是把书法作为文化的一部分来观照，分析各种发展变化的推动力量。评判是基于对书法未来发展的认识，总结出有益的经验和教训。后两方面内容的表达，既需要广博的知识，又需要明睿的裁断，二十年前我对这些内容虽然有所考虑，但是不够系统和成熟，因此不敢轻率下笔，留下许多缺憾。这次增订主要加强了这两方面内容，具体来说，就是在介绍各种字体和书体的发展过程时，强调思想的指导作用，阐述了各种基本的书法艺术理论，并且知往鉴来，增加了是非得失的研究，对一些重要的创作理论和作品风格作了价值判断。胡适先生在《新思潮的意义》一文中说，评判的态度乃是新思潮的根本意义与共同精神，它要求打破既定观念，重新估定一切价值。这是增订本的宗旨。

本书在增订过程中，承蒙董玮、姜勇、梁培先、张鹏、李一和姚宇亮诸先生审阅，提出许多改正意见，非常感谢。

<div align="right">

沃兴华

2021年5月5日

2023年5月改

</div>

前　言

一

《中国书法史》在严格意义上说是一本历史著作。

历史研究应该遵循什么原则？历史学家从来就没有统一的认识。曾经最为流行的实证主义认为，历史学的任务就是对事实的搜集与编排，通过内证外证，弄清历史事实发生的真相，按照历史的本来面目来编写历史。但这种观点受到了各方面的质疑。有史学家认为，人类的历史不是单纯的事件过程而是行动的过程，而行动受思想支配，因此，历史学家的任务是用自己的全部智慧去重演这些思想过程，一切历史都是思想史。也有史学家认为，历史学家在著述过程中，无法摆脱他所处的时间和空间的限制、排除主观偏见的影响，历史学家对史料的选择与解释无一不是在主观意识或偏见的支配下所进行的，因此不存在纯粹的、客观的历史。还有的历史学家进一步指出，历史是由活着的人和为了活着的人而去重建死者的生活，它是由能思考的、痛苦的、有活动能力的人发现了探索过去的现实利益而产生出来的，重建过去不是目的，而是为获得某种现实利益，历史在历史学家的选择之中，不再能够完全重建和再现过去的真实存在，它与某种价值相关联，随着时代变化而变化，并不具有普遍的有效性，基于这种认识，一切历史都是当代史，一切历史都是当代人的历史。

上述各种观点在史学界争论很大，谁也不能说服谁，这说明它们都具有某种合理性，体现了历史科学的某一侧面。于是，有人将它们综合起来，为史学研究框定了一个大致范围：明变、求因和评判。二十世纪初，美国学者梯利在所著《西方哲学史》的前言中提出了这三大任务，后来，胡适先生把它介绍到中国，在所著《中国哲学史大纲》的导言中作了比较详细的阐述。现在，我将他所列举的哲学思想方面的例子改换成书法艺术方面的例子转述如下。

第一，明变。完整地描述书法艺术的发展过程，使读者知道古今字体与书风变迁的线索，这是书法史研究的首要任务。例如甲骨文、金文、篆书、分书、楷书等各种字体是怎样因循损革、新旧隆替、不断嬗变的。具体来说，同样一种篆书字体，在书写风格上，秦代、汉代直至清代各不相同，也有一个追时代变迁、随人情推移的演变过程。这些过程必须得到清晰而有条理的表述。

第二，求因。研究书法史，不但要描绘字体和书体演变的过程，还要将这种演变放到当时的社会环境中去加以考察。例如，为什么在明末，书法的幅式和风格会出现如此巨大的变革？为什么在清末会出现碑学大播的局面？这里面就包含有书法家的个人才性、所处环境和时代氛围等原因，揭示出这些原因，书法史就不只是字体和书体的演变过程，而且还是人的行动和思想的发展过程。

第三，评判。描述了字体、书体的演变过程，揭示了导致这种演变的原因之后，书法史研究所面临的重要任务就是对历史作出评判，也就是把各种风格和学说在历史上所产生的影响和效果表述出来，讨论它们的价值和意义，为今天的继承和创新提供参考和借鉴。

这三方面的任务，在明变中强调对事实的搜集与编排，在求因中强调对现象的解释，在评价中强调研究的现实意义，比较全面地反映了上述历史研究所应遵循的各种原则。这样的著作，读者看了以后，既能明白历史演变的过程，又能明白演变的原因，从知其然进而到知其所以然，最后还能知往鉴来，指导自己的创作实践。因此，对书法史著作而言，三大任务缺一不可，它是检验一部书法史著作是否具有学术价值，是否具有当代水平的重要标准，只有围绕这三大任务去编写的书法史著作才算得上是真正的书法史。

二

以上述标准来衡量当今所有冠以史名的书法著作，大多名不副实。它们一般都是分门别类地介绍正草篆隶的字体和钟王颜柳的书体，没有系统，类似辞典条目，不仅无法说明历史的发展过程，阐述背后的文化现象，总结书法家的创作经验，为当代书法的发展提供必要的借鉴，而且还会造成多种错误的认识。举几个例子。

一，汉末和魏晋南北朝时期，从分书到楷书、从章草到今草、从隶书到行书的演变过程错综复杂，字体的名实关系极其混乱，大部分著作对此都避而不谈，或者语焉不详、含糊不清，甚至以讹传讹、错误百出。例如，《兰亭序》的真伪论辩中关于"王羲之

善隶书"的问题就是一个典型。隶书原来是指篆书的草体,但是在一般的历史书中却把它当作汉代点画有波磔挑法的分书,有些学者据此想当然地认为《兰亭序》中必须要有波磔之笔,否则就是赝品。这便是犯了很低级的错误。

二,以往的书法史研究不注重对书体演变过程的描述,结果产生种种弊病。其一,将完整的历史过程分割成几大块,在每个大块中又斩头去尾,仅仅留下其一小段顶峰时期的代表作品,使读者不能全面了解一种书体的发生、发展以至成熟的过程,不能从中感受历代大师在继承传统基础上日积月累的创新意识和创新方法,从而不明白自己当下应该如何继承与创新。其二,将名家大师与他所代表的时代书风割裂开来,将当年威武雄壮的大合唱说成是名家大师的个人独唱,片面强调名家大师前无古人后无来者的创新,使读者看不到名家大师是怎样置身时代并超越时代的,不知道只有符合时代精神的创新才是有生命的创新,误将回避时代的向壁虚造当作标新立异的创造。其三,更糟糕的是,这种研究使屈指可数的历代名家脱离基础,孤峰突起,仿佛珠穆朗玛峰是从地平线上一下子拔起八千多米,高山仰止,结果使人顶礼膜拜,不敢登攀超越,不敢对他们进行必要的扬弃和创造性的发展。

三,传统书法包括名家与民间两大系列。名家法书是历史上公认的经典书法,点画和结体高度完美,可以让人学成规矩,但作为一种风格的极致,已没有再事雕琢的可能,很难新变。民间书法指名家之外所有人的书写,表现形式比较粗糙,但是形式多样,无所不有,而且可塑性很大,发展前途广阔。这两大系列是互补的,相反相成的。但是以往的书法史研究只注重名家法书,对民间书法视而不见,严重局限了人们的眼界,束缚了人们的思想。

类似的例子很多,不胜枚举。我们只要仔细看一看,认真想一想,当前在书法创作和理论研究上所碰到的各种问题,传统也好,创新也好,民间书法也好……没有一个不牵涉到对书法历史的认识。因此,为繁荣书法艺术创作,促进理论研究,书法界迫切需要一部具有学术研究意义的中国书法史专著。

三

二十世纪,考古学非常盛行,地下文物不断出土,与书法相关的有殷商时代的甲骨文、两周的金文、秦汉的简牍帛书、魏晋南北朝的各种碑版、南北朝隋唐和宋初的敦煌遗书等,每一项都数量众多,成千上万。而且,由于印刷术的发达,传世的历代名家法书无论拓本还是墨迹,都被大量复制,以前仅供皇帝御览的内府真迹也被丝毫不爽

地反复印刷，流播到每一个学书者手中。各种资料不仅丰富，而且唾手可得，这是以往任何时代的书法家都无法想象的，也为编著具有学术史意义的《中国书法史》创造了先决条件。

我大学读的是历史，研究生时随著名学者王国维先生的弟子戴家祥教授攻读古文字学，从小喜欢书法，具备了编著书法史所需的各种知识。因此长期以来，不仅一直在思考书法史的编撰问题，而且也不断地在做各种准备工作，写了《上古书法图说》《金文书法史略》《秦汉简牍帛书》《西北汉简书法研究》《敦煌书法》《敦煌书法艺术》《今草书法史略》和《中国书法》等著作，原来计划再写一部有关民间书法史的著作，然后就编著《中国书法史》。

但是1998年以后，情况有了变化，我的工作从学校转到上海市书法家协会，忙于各种事务，看书研究的时间不多，如果按部就班地去做，不知什么时候才能完成。而且在协会里做各种活动时，碰到的问题归结起来，就是对传统与创新、继承与发展的认识问题，与书法史相关。因此改变计划，应上海古籍出版社之约，开始编著《中国书法史》。经过一年多的努力，书稿终于完成了，自己觉得如果以上述三大任务来衡量，还有很大差距，现在把它发表出来，只是作为一种阶段性成果，希望能得到大家的批评指教，以便将来作进一步的修改充实与完善。

沃兴华

2000年8月8日

2023年5月改毕

目 录

第一章

绪　论

书法艺术的定义是什么？表现内容是什么？表现形式又是什么？这些问题是一切理论研究的基础，它们虽然不属于历史研究的范围，但是会影响到对史料的选择和理解，非常重要，尤其在对过程的求因和评判时，显得更加重要。因此本书在开讲中国书法的历史之前，先就这些问题作一番阐述。

第一节　书法的定义

古往今来，书法的定义很多，它们都是从某个特定角度切入，根据书法艺术的某一方面特点，采用不同的方法来进行表述的。有的偏重表现内容，说"书者法象也"，书法是对自然万象的模仿；或者说"书者心画也"，书法是作者思想感情的流露。也有的偏重表现形式，认为书法特别讲究结体造形，故称之为"造形的艺术"；认为书法主要以线条为表现手段，故称之为"线条的艺术"；最近几十年，书法创作越来越强调章法，又有人称之为"构成的艺术"。还有的借鉴西方艺术理论，因为书法不表现具体物象而称之为"抽象的艺术"；因为书法特别重视情感表现而称之为"表现的艺术"……众说纷纭，莫衷一是。

其实，所有这些定义都属于"一隅之得"，既不能全面反映书法艺术的基本内容，又不能本质地揭示它与其他艺术的区别，都很片面，如果用它们来研究书法历史，肯定会顾此失彼，产生很多疏漏，因此本书开门见山，先来对书法做一个比较完整的定义，所谓完整就是尽可能地把它的各项基本要素都包括进去。

仔细分析，书法的要素包括三个方面。第一为表现内容，也就是作者的创作意图，它是自然万象经过人的观察、理解、取舍和综合之后留在心底的一种意象。第二为表现对象，即汉字，因为意象是通过点画结体和章法的造形变化以及组合关系表现

出来的，所以汉字是表现工具，或者说载体。第三为表现方法，也就是书写。打个比方，意象是货物，汉字是载体，而要将货物装到载体上去，必须有一个搬运的环节，那就是书写。

书写特别重要，清代书法家周星莲说："前人作字，谓之画字。……后人不曰画字，而曰写字。写有二义。《说文》：'写，置物也。'《韵书》：'写，输也。'置者，置物之形；输者，输我之心。两义并不相悖，所以字为心画。若仅能置物之形，而不能输我之心，则画字、写字之义两失矣。"他特别强调书法创作必须在写字的同时能够"输我之心"，将意象寄予到点画，结体和章法之中，如果不能将二者合而为一，那就不能叫艺术，不能算书法。

综上所述，书法的要素包括了表现内容（意象）、表现对象（汉字）和表现方法（书写）三个方面，它们之间的关系：汉字是载体，承载的是意象，而把意象输入到汉字载体中去的方法是书写。明乎此，完整的定义也就清楚了：书法是通过汉字的书写来表现审美意象的艺术。根据这个定义，我们可以得到判断一件作品是不是书法的三个标准。第一，因为书法是表现意象的，所以实用的作为语言记录符号的写字不是书法。第二，因为书法的表现对象是汉字，所以虽然表现方法是书写的，但不写汉字的作品不是书法。第三，因为汉字的表现方法是书写，所以即使表现对象是汉字，但不是书写的也不能称为书法。研究书法艺术的历史，必须以符合这三个标准的作品为讨论对象，缺一不可。

自古以来，书法一直被认为是博大精深的艺术。明代项穆的《书法雅言》说，书法"可以发天地之玄微，宣道义之蕴奥，继往圣之绝学，开后觉之良心，功将礼乐同休，名与日月并曜，岂惟明窗净几，神怡务闲，笔砚精良，人生清福而已哉"。近年来，随着创作和研究的不断深入，又有人称它为"中国文化的核心""艺术中的艺术"。书法之所以能获此殊荣，原因全在于这三个要素本身都具有极其丰富的内涵，因此要想全面认识书法艺术，必须对它的意象、汉字和书写作进一步了解。

一、意象与表现内容

东汉末年，蔡邕写了《九势》，这是书法史上第一篇专门的研究文章，既有凿破鸿蒙的开创性，又有引领群伦的规定性，因此被夸大为出于神授。明代梅鼎祚编《东汉文纪》，有"蔡邕石室神授笔势"条云："初入嵩山学书，于石室中得素书，八角垂芒，写史籀、李斯用笔势，诵读三年，遂通其理。尝居一室，不寐，恍然一客，厥状甚异，授以《九势》，言讫而没。"

《九势》的第一句话是"书肇于自然"。书法艺术起源于对自然的表现,而中国人的自然观强调天人合一,既包括天地万象的物,又包括天地精华的人,物和人就是书法艺术的表现内容。

根据这两方面内容,后来衍生出两个定义,一个是"书者法象也",认为书法是表现自然万象的。但是,汉字是语言的记录符号,受到文字构造的限制,它的表现不可能是物象的形状,而是物象经过观察、理解、取舍和综合之后的一种心理感受。《周易·系辞上》说:"拟诸其形容,象其物宜,是故谓之象。"其中的"宜"字古籍训作"义"也。这句话的意思是根据事物的"形容",理解它所蕴含的意义,再用形象的方式表现出来的东西就叫作象。这种象包含了对物象意义的理解,又称作"意象",因此所谓的"法象",准确的表述应当是表现意象。

西晋卫恒的《四体书势》说:"类物有方……矫然突出,若龙腾于川;渺尔下颓,若雨坠于天。……就而察之,有若自然。"这里说的"类物"就是"法象",它有一定方法,那就是通过造形和节奏的昂然突起,表现龙从水中腾飞的意象,通过造形和节奏的颓然下坠,表现雨水自天而降的意象,这些意象都不是客观的自然物象,而是经过主观意识处理过的"有若自然"的意象。

法象理论有一段非常著名的话,唐代李阳冰说:"于天地山川,得方圆流峙之常;于日月星辰,得经纬昭回之度……于虫鱼禽兽,得屈伸飞动之理……随手万变,任心所成,可谓通三才之品汇,备万物之情状矣。"面对天地山川,效法的是方圆流峙之常,面对日月星辰,效法的是经纬昭回之度,面对虫鱼禽兽,效法的是屈伸飞动之理……所谓的"常"是规律,"度"是法则,"理"是道理,它们都是物象的意义,既是眼睛看到的,更是心里感受到的,因此说是"任心所成"的意象。

根据"书者法象"的定义,古人在论书法创作时大量使用比喻,例如关于点画的书写,强调"要有骨",形容力感;"要有肉",形容质感;"要有筋",形容运动的势感。再如关于灵感启发,有人说看到两蛇相斗,悟到草书的精髓;有人说听到江潮声,悟到澎湃的气势。最典型的是宋代著名书法家黄庭坚,他说,早年学习书法,不得其法,后来在长江中看到船工荡桨和拨棹,忽然感悟,"意之所到,辄得用笔",他的作品点画纵横舒展,左右槎出,荡桨拨棹的意象非常明显。(图1-1)

古人在谈书法欣赏时,更是大量使用比喻,说钟繇的风格如"云鹄游天,群鸿戏海",说韦诞的风格如"龙威虎振,剑拔弩张",说王羲之的风格如"龙跳天门,虎卧凤阁(阙)"……对于这一切比喻,我们都必须从意象上来理解,因为"龙"和"天门"等比喻都是传说和神话中的东西,组合起来,那种飞翔的气势、宏丽的场

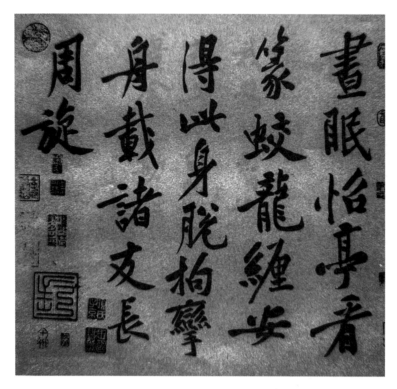

图1-1 宋黄庭坚书法的"拨棹"意象

面作为意象是大家都能感受的，但是如果局限于形象，谁也没有见过，那就无法理解了。

"书肇于自然"的"自然"还包括人，因此又引申出第二个定义"书者心画也"，书法是作者内心情感的自然流露。南北朝时有一句谚语"尺牍书疏，千里面目"，千里之外不相识的人接到你的信，看到你的书法，就可以推知你的思想感情和学问修养。孙过庭《书谱》说："质直者径侹不遒，刚很者倔强无润，矜敛者弊于拘束，脱易者失于规矩，温柔者伤于软缓，躁勇者过于剽迫，狐疑者溺于滞涩，迟重者终于蹇钝，轻琐者染于俗吏。"这个定义被大家所接受，并且不断阐发，到清代形成一种最全面的表达，那就是"字如其人"，刘熙载《艺概》说："书者，如也。如其学，如其才，如其志，总之曰如其人而已。"

根据"书者心画"的定义，古人在论书法学习时，特别强调性情修养，明人项穆的《书法雅言》说："人品既殊，性情各异，笔势所运，邪正自形。……柳公权曰：'心正则笔正。'余今曰：'人正则书正。'"又说："笔性墨情，皆以人之性情为本。是则理性情者，书之首务也。"

古人在欣赏书法时，更会牵涉到对作者人格和情感的评述。刘熙载《书概》说：

"贤哲之书温醇,骏雄之书沈毅,畸士之书历落,才子之书秀颖。"具体来说,如颜真卿是大唐忠臣,书法风格浑厚、宽博,如图1-2所示,一般人评论他的书法都认为处处流露出道德君子的品性。又如赵孟頫是宋朝皇家后代,投降了元朝,书法风格规整妍丽,许多人评论他的书法都说偏于媚弱,原因在缺少骨气。

总之,书法艺术的内容既表现物,又表现人,归根到底是表现天人合一的自然,因此物与人不能截然分开,应当综合起来表达,唐代大文豪韩愈说:"往时张旭善草书,不治他

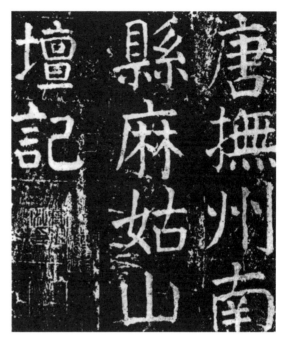

图1-2 唐颜真卿书《麻姑仙坛记》

技。喜怒窘穷,忧悲愉佚,怨恨思慕,酣醉无聊,不平有动于心,必于草书焉发之。观于物,见山水崖谷,鸟兽虫鱼,草木之花实,日月列星,风雨水火,雷霆霹雳,歌舞战斗,天地事物之变,可喜可愕,一寓于书。"张旭的草书,韩愈从中既看到了人,有喜怒哀乐等各种感情,又看到了物,有日月列星、风雨水火等自然万象。这段情与物相统一的话被后人反复引述,成为关于书法艺术表现内容的经典理论。

但是,事实上物与情是不可分割的,一方面因为情在物中,"人本无心,因物为心",所以讲情感必须借助物象;另一方面因为物由情显,没有心的观照,任何物象无论怎样光彩夺目,千姿百态,都属于无意义的存在,所以讲物象必须注入情感。因此,韩愈的分别表述还是不够准确,准确的表达必须把物与情统一起来,而统一的方法是"外师造化,中得心源",或者说"随物宛转,与心徘徊"。统一的结果是意象。就意象的立场来看,"法象"必然同时兼及"心画",不存在纯粹客观的法象,"心画"也必然同时兼及"法象",不存在纯粹的无所凭借的心画。说法象,说心画,没有本质区别,无非是表达的侧重点不同而已。

总而言之,书法艺术的表现内容无论是以物为重点的"法象"说,还是以人为重点的"心画"说,归根到底都是天人合一的自然,是人对物象的认识,因此都可以叫作意象。

二、汉字与表现形式

书法艺术的表现内容是天人合一的自然,这种自然怎么表现? 古人说"道法自然"。形而上的道又怎么表现? 古人说"一阴一阳之谓道"。自然最终是可以用阴和阳来表现的,因此蔡邕在"书肇于自然"之后,紧接着说"自然既立,阴阳生焉"。

中国人认为自然中的一切存在都是由阴和阳两方面组合而成的。《礼记·乐记》说:"列星随旋,日月递照,四时代御,阴阳大化。"宋代理学家朱熹说:"诸公且试看,天地之间别有甚事? 只是阴与阳两个字,看是甚么物事都离不得。只就身体上看,才开眼,不是阴,便是阳,密拶拶在这里,都不着得别物事。"比如天和地,天为阳,地为阴;比如山和水,山为阳,水为阴;比如男和女,男为阳,女为阴;比如动和静,动为阳,静为阴;比如方和圆,方为阳,圆为阴……

书法艺术要表现自然,也必须依靠阴阳,唐代著名书法家虞世南说书法是"禀阴阳而动静,体万物以成形",根据阴阳来表现动静,体现万物。这样的阴阳观念具体落实在书法上,就是相反相成的对比关系。我们看一件书法作品,全是由各种各样的对比关系组成的:用笔上有轻和重,快和慢;点画上有粗和细,长和短;结体上有大和小,正和侧;章法上有疏和密,虚和实;墨色上有干和湿,浓和淡等。书法艺术要表现"自然",无论"法象"还是"心画",都得依靠这些对比关系,所有审美意象无论是气势或韵味,豪放或婉约,都是通过各种对比关系来表现的。

这样的对比关系很多,而且随着书法艺术的发展越来越多,于是需要从宏观的角度加以归并,把它们概括成两大类型:一类为形,指空间造形,如大小、正侧、粗细、方圆等;另一类为势,指时间节奏,如轻重、快慢、离合、断续等。归根到底,书法艺术的表现形式是形和势,因此蔡邕紧接着又说:"阴阳既生,形势出焉。"

书法艺术的表现形式是阴阳和形势,因此它对表现对象的要求是必须能够营造各种各样的对比关系,对比关系越多作品的内涵就越丰富,而汉字恰好在形和势两方面具有极强的表现功能。

1. 就形的表现来说

汉字有三个特点,首先是结体的象形性。最初的汉字"画成其物,随体诘诎",每个字都含有图画的意味。后来在象形的基础上,产生指事、会意和形声,它们都是以象形字为偏旁组合而成的,依然带有比较浓重的图画意味。汉字的这种象形性允许书写者为了追求不同的风格面貌,对字形作各种变形处理,或长或短,或大或小,或方或圆,或繁或简,营造出各种各样的对比关系。

其次是字体的丰富性。整个汉字系统，纵向看有甲骨文、金文、篆书、分书和楷书，每个字在不同时期有不同写法。横向看，即使在同一时期，地域辽阔，方言不同，又会造成形声字注音偏旁的歧异，如䲙或作䱆，剥或作刂。从黄或从光，从录或从卜，都属于声旁的歧异。而且，对字义的理解各有侧重，还会使形义偏旁也不相同，如膀或作䏯，髀或作胖，从肉或从骨，属于形旁的歧异，声旁和形旁的歧异使一个字有多种不同写法，《集韵》中"艳"的异体字多达二十几个。这样庞大的汉字体系，在造形上千姿百态，书写时任你挑选。比如同一个盘字，想取纵势可以写作磐和槃，想取横势可以写作鎜。再比如同一个箧字，想繁复可以写作匧，想简洁可以写作匼。由它们组成一幅完整的作品，大小正侧，粗细方圆，繁简疏密，对比关系极其丰富。

再次是点画的可变性，竖如悬针垂露，点若奔雷坠石，横似千里阵云，不同点画通过不同的书写处理，"一画之间变起伏于锋杪，一点之内殊衄挫于毫芒"，结果千变万化，"或重若崩云，或轻如蝉翼；导之则泉注，顿之则山安；纤纤乎似初月之出天涯，落落乎犹众星之列河汉"。这种可变的点画能够营造出粗细、长短、方圆、厚薄、收放、藏露等各种各样的对比关系。

2. 就势的表现来说

汉字哪一笔先写，哪一笔后写，都有一定笔顺，连续起来，就是一个时间展开的过程。在这个过程中，不同的点画各有各的造形，粗细不等，长短不等，写起来有的轻，有的重，有的快，有的慢。蔡邕的《九势》把横和竖等点画归结为涩势类，要求写得慢些、沉稳些，把撇和捺等点画归结为疾势类，要求写得快些、爽利些。有了轻重快慢，就有了力度和速度变化，就会产生节奏感。而且轻重、快慢的变化还可以落实到每一点画之中，方法是将点画分成起笔、行笔和收笔三个部分来写，两端的起笔和收笔写得重些、慢些，中段的行笔写得快些、轻些，这样，节奏变化就更加丰富了。不仅如此，后人在行草书中又进一步把连接上下点画的运动轨迹也表现在纸上，称作牵丝，点画和牵丝也有轻重快慢的变化，点画写得重些、慢些，牵丝写得轻些、快些，这样又可以丰富节奏变化。结果，不同的点画有轻重快慢变化，每一点画也有轻重快慢变化，点画与牵丝之间又有轻重快慢变化，把所有这些变化都纳入一个连续的过程中去加以表现，就会产生非常丰富的节奏变化，表现出意象的生命律动。

总之，汉字在形和势的表现卜都能够随心所欲地营造出许许多多对比关系，表现出各种各样的风格面貌，是书法内容最好的载体。

三、书写与表现方法

"书写"一词在书法艺术中特指一种艺术化的运笔方法，简称笔法。笔法把任何点画都分成起笔、行笔和收笔三个步骤来写。《书法三昧》说："夫作字之要，下笔须沉着，虽一点一画之间，皆须三过其笔，方为法书。盖一点微如粟米，亦分三过向背俯仰之势。"姜夔《续书谱》说："故一点一画，皆有三转；一波一拂，皆有三折。"

笔法的内容很丰富，也很微妙，唐以前人对笔法的描述多为形象的比喻。例如褚遂良笔画的两端粗细变化很大，起笔和收笔处的提按顿挫特别用力，因此主张"用笔当须如印印泥"（"泥"指封泥，印章盖在封泥上深深陷入，表示用力）。张旭和怀素是一代草圣，书写时骤雨旋风，奔蛇走虺，特别强调起笔和收笔时上下连贯的笔势，因此张旭主张"孤蓬自振，惊沙坐飞"，怀素主张"飞鸟出林，惊蛇入草"。颜真卿书法的笔画沉雄恢宏，中段运笔为按压和涩行，浑厚而有质感，因此主张"屋漏痕"。这些笔法理论分别强调了力感、势感和质感，表现了起笔、行笔和收笔的特征，它们是一个整体，反映了书法艺术对笔画形式的全部要求。因此黄庭坚说："笔力同中有异，异中有同。张长史折钗股，颜太师屋漏痕，王右军锥画沙、印印泥，怀素飞鸟出林、惊蛇入草，索靖银钩虿尾，同是一笔。"

宋以后，书法理论偏重技法，笔法说为了强调可操作性，开始变为各种口诀，起笔主张"欲右先左，欲下先上"的逆入，收笔主张"无往不收，无垂不缩"的回收，中段行笔主张保持中锋。仔细分析，逆入回收和中锋行笔就是把唐人的形象比喻技术化了：上一笔画的"回收"如同"飞鸟出林"，下一笔画的"逆入"如同"惊蛇入草"，两个动作都很迅速，连贯起来，正好能体现上下笔画的势感；中锋行笔的目的是追求"屋漏痕"的质感；起笔和收笔的提按顿挫是追求"印印泥"的力感。

唐以前的比喻与宋以后的口诀，表述方法不同，意思完全一致。把它们综合起来，笔画"三过其笔"的写法可归纳为：逆锋落笔（惊蛇入草），然后按顿调锋（印印泥），铺毫之后，中锋运行（屋漏痕、锥画沙），结束时再顿笔下按（印印泥），回锋作收（飞鸟出林）。这样的笔法其实就是搭建了一个表现的舞台，通过用笔的轻重快慢变化，表现运动和时间节奏；通过用笔的提按顿挫变化，表现造形和空间关系；通过时间节奏和空间造形的统一，使写出来的点画与生命全息，与宇宙全息。

综上所述，书法是通过汉字书写来表现审美意象的艺术，它以天人合一的意象为表现内容，以对比关系极其丰富的汉字为表现对象，以形势合一的笔法为表现方法，其中每一项的内涵都很深广，结合起来，就成为一门博大精深的艺术。

第二节 艺术中的艺术

阴阳观念是中国人观察世界、理解世界和表现世界的方式方法,体现在文化研究和艺术创作的方方面面。尤其是书法艺术,以阴阳为表现形式,特别能营造各种对比关系,特别注重对比关系的组合协调。因此它的创作方法可以与音乐相通,"无声而具音乐之和谐";与绘画相通,"无色而具图画之灿烂";而且与舞蹈相通,都是形与势的结合,时间节奏与空间造形的统一。因此,书法被称为"艺术中的艺术"。

一、书法与音乐

书法艺术的表现形式分为形和势两大类型,而"古人论书,以势为先"。势将书写变成一个连绵不断的时间展开的过程,如同一条连绵不断的线,创作就是对这条线加以处理,这在本质上与音乐相同,因此它们的基本理论和创作方法也非常相似。

音乐理论遵循"寓杂多于统一"的原则。古希腊毕达哥拉斯派的哲学家们用数学的观点研究音乐,认为音乐在质的方面的差异是由声音在量(长短、高低、轻重)方面的比例差异来决定的。如果音乐始终是一样高低,或者以不适当的比例组合,没有任何规律的忽高忽低,就不能造成和谐的乐曲,于是便得出结论:"音乐是对立因素的和谐统一,把杂多导致统一,把不协调导致协调。"赫拉克里特认为:"互相排斥的东西结合在一起,不同的音调造成最美的和谐。"

中国古代的音乐理论也是如此,"声一无听",如果在我们耳边始终响着一种声音,没有高低变化,没有快慢变化,没有一切变化,那么这种声音等同于无,我们是感受不到的。因此《吕氏春秋·大乐》对乐音既强调阴阳对比,说:"日月星辰,或徐或疾,日月不同,以尽其行。四时代兴,或暑或寒,或短或长,或柔或刚。"又强调这种有差异有变化的声音要调协调统一,"声出于和","离则复合,合则复离","合而成章",产生审美效果。

音乐的这种基本理论与书法之势的理论完全相同,蔡邕《九势》讲:"凡落笔结字,上皆覆下,下以承上,使其形势递相映带,无使势背。"又说:"势来不可止,势去不可遏。"并且还把所有点画分成疾势与涩势两类加以组合。组合的方法也与音乐相同,追求节奏变化,唐代陆德明在疏解《礼记·乐记》时说:"节奏,谓或作或止,作则奏之,止则节之。言声音之内,或曲或直,或繁或瘠,或廉或肉,或节或奏,随分而作,以

会其宜。"节奏就是在时间展开的过程中去营造各种各样的对比关系，如轻重快慢、离合继续等，并把它们组合起来，"以会其宜"，彰显作者所理解和要表现的意象。

中国音乐史上的名著《溪山琴况》在论述古琴的演奏方法时说："最忌连连弹去，逐逐求完，但欲热闹娱耳，不知意趣何在。"必须既要有"从容婉转"的逗留，又要有"趋急迎之"的紧促，"节奏有迟速之辨，吟猱有缓急之别，章句必欲分明，声调愈欲疏越"，只有这样，才能"全其终曲之雅趣"。

唐代著名书法家虞世南在《笔髓论》中描述书法的运笔为"顿挫盘礴，若猛兽之搏噬；进退钩距，若秋鹰之迅击"，或者按锋直行，或者环转纾结，必须有断有连，有虚有实。他认为这样的运笔"同鼓瑟纶音，妙响随意而生"，效果与音乐完全一致。

音乐与书法的理论相同，创作方法也大致相同，都是通过轻重快慢的力度和速度变化，营造出跌宕起伏和抑扬顿挫的节奏感，因此古人论书，常以音乐相比，袁昂《古今书评》说："皇象书如歌声绕梁，琴人舍徽。"孙过庭《书谱》说欣赏优美的书法像"八音之迭起，感会无方"。张怀瓘甚至说书法就是"无声之音"，明代大文学家汤显祖更说了一句极精辟的话："凡物，气而生象，象而生画，画而生书，其嗷生乐"。物和气相结合产生创作意象，它比较具体的表现是绘画，绘画的进一步抽象是书法，书法与音乐相间一纸，只要把视觉的看变为听觉的"嗷"，那就是音乐。书法与音乐的差别在于一个付诸视觉，一个付诸听觉，仅此而已，因此可以说书法是视觉化的音乐，音乐是听觉化的书法。图1-3是董其昌的作品，我们想见挥运之时，随着它的书写节奏，它快我快，它慢我慢，它或轻或重、或转或折，我也跟着轻重转折，自然就会感受到音乐的节奏感。

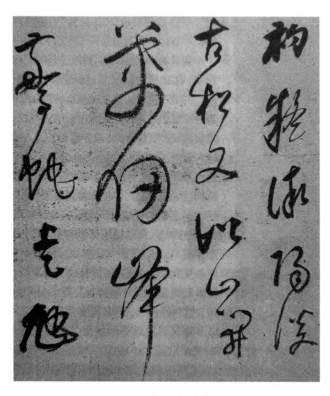

图1-3 明董其昌临怀素《自叙帖》

二、书法与绘画

"书画同源"，最初的象

形文字与原始绘画相近,都是对物象的简单描绘,后来由于各自的职能不同,绘画要尽可能真实地反映对象,日趋繁复,而汉字作为语言的记录符号,为快捷便利,日趋简单,结果书与画就分道扬镳了,但是,它们之间的血脉还是相通的。

从书法方面来看,点画上,战国时代的鸟虫书以图像为美饰,汉代的分书蚕头雁尾,一波三折,造形夸饰,绘画意味很浓。结体上,汉字最初都是象形字,与绘画差不多,即使后来以形声字为主,而表示形义和读音的偏旁都是简单的象形字,残留着图像的基因。在章法上,讲究大小、正侧、方圆、疏密和浓淡等各种对比的组合,原理与绘画基本相同。所有这些相似性使得书法艺术的发展一直在不断地借鉴绘画的创作方法。

从绘画方面来看,使用工具是柔软而有弹性的毛笔,它一方面蓄墨量大,可以连续书写,通过运笔的轻重快慢,表现节奏变化,另一方面笔锋柔软,可以通过运笔的提按顿挫,产生各种造形变化,毛笔的特点就是擅长表现有形有势的线条。然而,自然界没有线条,任何物象都是面的组合,具有一定体积,因此绘画用线条造形,结果肯定不是写实,而是写意的。

绘画中写意的线条既要表现物象轮廓,还要表现自身的审美价值,因此特别重视用笔变化。南朝谢赫在《古画品录》中提出了"六法",把"骨法用笔"的重要性凌驾于造形、构图和色彩之上,认为是绘画表现的重中之重。这种观点被后来的画家所推崇,成为共识。然而,在用笔的理解上,在线条的表现上,书法比绘画更加深刻,更加丰富,而且成熟得更早,因此注定了绘画必须借鉴书法。

历史上的书法与绘画是相互借鉴的,周星莲说:"字画本自同工,字贵写,画亦贵写。以书法透入于画,而画无不妙;以画法参入于书,而书无不神。"但是在这种双向互动中,绘画借鉴书法尤其明显。杨维桢《图画宝鉴序》说:"书盛于晋,画盛于唐宋,书与画一耳。士大夫工画者必工书,其画法即书法所在。"也就是说,画要好的前提是书法必须要好。书法不仅是绘画的基本功,而且还能提高绘画的境界和品格,例如唐代吴道子早年学画非常用功,但是拘于造形,个性不够鲜明,后来学习书法,把狂草借鉴到绘画中来,"吴带当风",开创出奔放不羁的风格,成为绘画史上屈指可数的大画家。

宋以后,文人画兴起,强调诗书画合一。一方面,大段的题字使书法直接进入画面,成为绘画的组成部分,为了协调一致,绘画接受书法的影响就更大了,许多画家都说"画法关通书法津"。元代赵孟頫认为:"石如飞白木如籀,写竹还应八分通。若也有人能会此,须知书画本来同。"清代郑板桥说:"要知画法通书法,兰竹如同草隶然。"他

的绘画作品往往有长篇题字，并且书画穿插，融为一体。现代著名画家黄宾虹主张以书入画，反复强调："书画同源，欲明画法，先究书法。""笔法墨法，详于书法评论之中，书画同源，巧在隅反。有文人之画，贵其能读古今评论书画诸编也；有书家之画，贵其明点画波磔，古今相传秘钥也；有金石家之画，贵其探源籀古篆隶之迹，取法高远也。"

另一方面，书法也大量借鉴绘画，比如宋以后的书法开始注重墨色变化，不再一味强调浓墨，开始注重枯湿浓淡的变化，尤其像董其昌那样兼善绘画的书法家。清代碑学兴起之后，主张"书为形学"，借鉴绘画的方法来处理结体的变形和章法的空间关系。如图1-4是郑板桥的作品，不仅点画造形有兰花和竹子的影响，而且点画的粗细长短、结体的大小正侧、章法的参差错落，使观者的视线不是上下阅读，而是上下左右观看的，由此，观者会感到一种浓浓的画意。

图1-4　清郑燮书

三、书法与舞蹈

舞蹈把音乐与表演结合在一起，把时间节奏与空间造形结合在一起。这种表现形式与书法十分相似，书法艺术也强调形势合一，强调时间节奏与空间造形的统一，因此书法与舞蹈的关系非常密切。

具体来说，舞蹈中有一些公认的手、足、头的姿态造形，它们来自动作过程中某个平衡的瞬间，如同书法中有横、竖、撇、捺、点等不同的点画，有"回展右肩""长舒左

足""间合间开""隔仰隔覆""回互留放""变换垂缩""分若抵背""合如对月"等不同的结体造形。舞蹈时,演员的全身不停地运动,为了保持动作的连贯与协调,所有固定的平衡姿态都不得不发生变化,如同书法创作时所有点画和结体的基本造形都必须根据上下左右的情况,或长或短,或粗或细,或快或慢,或轻或重,作各种各样的变形一样。

傅毅的《舞赋》说:"若俯若仰,若来若往……若翔若行,若竦若倾。……罗衣从风,长袖交横。"成公绥的《隶书体》说:"或轻拂徐振,缓按急挑,挽横引纵,左牵右绕,长波郁拂,微势缥缈。"两种说法几乎一模一样,如果将舞蹈演员踢踏腾挪、行云流水的舞步描绘出来,肯定与提按顿挫、节奏分明的行草书若合一契。正因为如此,古代书论中有"舞笔"一词,今人也常常说"笔歌墨舞",直接把笔的挥运比喻为舞蹈。

书法与舞蹈在表现上有许多共同特点,尤其是旋转,白居易诗《胡旋女》说:"左旋右转不知疲,千匝万周无已时。"朱载堉《乐律全书》说:"古人舞法,举要言之,不过一体转旋而已。是知转之一字,其众妙之门欤。"书法也是这样,怀素在创作狂草时一边写一边叫:"自言转腕无所拘。"运笔特别强调"转腕"。他曾在自己一件作品的后面题跋说:"圆而能转,字字合节,同《桑林》之舞也。"特别指出这种圆转的写法类同舞蹈。后人米芾也称赞他的书法"回旋进退,莫不中节",符合舞蹈的节拍。

书法与舞蹈的关系如此密切,因此唐代狂草的创作借鉴了舞蹈表演。唐诗中有许多当时人观看狂草表演的诗歌,他们是这样描述的。创作之前,先准备场地,有一大片书写的墙面,有能够容纳观众的厅堂,然后发请柬。到了表演那天,作者"骏马迎来坐堂中",先是主人陪着喝酒,"十杯五杯不解意,百杯已后始颠狂"。这时"长幼集,贤豪至",观众陆续到齐。在众人的期盼中,作者醉醺醺地出场了,脱帽露顶,解衣般礴,跳踉呼叫,攘臂挥洒。笔底下风云激荡,墙壁上万象汹涌:"如熊如罴不足比,如虺如蛇不足拟。""怪状崩腾若转蓬,飞丝历乱如回风。""奔蛇走虺势入坐,骤雨旋风声满堂。"一会儿"阴山突兀横翠微",一会儿"翰海日暮愁阴浓"。观众受此感染,情绪互动,"满座失声看不及""满堂观者空绝倒"。最后作者大叫几声,把笔一掷,观众纷纷喝彩,并且诗兴大发,"偏看能事转新奇,郡守王公同赋诗"。这种创作,分明是一种手舞足蹈声情并茂的表演。因此《新唐书》记载说狂草的代表书法家张旭曾经"观公孙氏舞剑器而得其神",这一个"神"字,不仅指书写的形和势,可能还包括各种舞蹈的肢体语言。

今天,狂草表演已经绝迹,但是书法与舞蹈的交融关系被继承下来了。国内外有许多舞蹈家努力从书法艺术中汲取创作灵感,例如台湾著名的现代舞团"云门舞集",

图1-5　根据王方宇书法作品编排的"墨舞"

专门创作了以书法命名的舞蹈作品,不仅把书法的造形与节奏融入舞蹈动作之中,而且还将书法作品与创作过程投影在舞台幕布上,极大地丰富和强化了舞蹈的造形与节奏表现。(图1-5)

综上所述,书法作为"艺术中的艺术",在传统文化中获得了崇高地位,林语堂先生在《中国人》一书中说:"书法代表了韵律和构造最为抽象的原则。……在研习和欣赏这种线条的魅力和构造的优美之时,中国人就获得了一种完全的自由。……在这绝对自由的天地里,各种各样的韵律都得到了尝试,各种各样的结构都得到了探索。……于是通过书法,中国的学者训练了自己对各种美质的欣赏力,如线条上的刚劲、流畅、蕴蓄、精微、迅捷、优雅、雄壮、粗犷、谨严或洒脱,形式上的和谐、匀称、对比、平衡、长短、紧密,有时甚至是懒懒散散或参差不齐的美。这样,书法艺术给美学提供了一整套术语,我们可以把这些术语所代表的观念,看作中华民族美学观念的基础。"

第三节　最普及的艺术

书法艺术的表现对象是汉字,汉字的覆盖面有多广,它的传播范围就有多大,不仅在中国,而且在汉文化圈的日本、韩国也十分流行,而且,因为它与绘画、音乐和舞蹈的关系十分密切,即便在汉文化圈之外不识汉字的西方社会,也能让人"唯观神采,不见字形",引起观者的共鸣,对之产生影响。书法可以说是最普及的艺术。

一、书法在中国

书法在中国上至九五之尊,下到贩夫走卒,无人不知,无人不爱。历史上,爱好书法的皇帝比比皆是。他们的爱好一方面是出于统治需要,唐太宗说:"朕万机多暇,四海无虞,留神翰墨……愿与诸臣共相教学,以粉饰治具焉。"元仁宗提倡学习赵孟頫书法,指示国史馆要好好搜集保存他的作品,让后代知道当朝文化的发达。另一方面

也是出于真心喜欢，宋太宗说："朕君临天下，亦有何事于笔砚，特中心好耳。"最典型的是宋徽宗，他是历史上著名的书法家和画家，在位期间建立皇家书画院，设置书画学博士，编撰《宣和书谱》和《宣和画谱》，浸淫沉湎，不理朝政，结果用人不当，天下大乱。

相比历代帝王，文人学士因为有更多的时间、更多的想法，因此更加投入。据汉末赵壹的《非草书》记载，当时读书人喜欢书法胜过了学习儒家经典，他们不管"乡邑不以此较能，朝廷不以此科史，博士不以此讲试，四科不以此求备，征聘不问此意，考绩不课此字"，为书法而书法，每天废寝忘食地练习和创作，"十日一笔，月数丸墨。领袖如皂，唇齿常黑。虽处众座，不遑谈戏，展指画地"。

这种痴迷的精神代代相传，以至于成为文人生活的常态，周星莲《临池管见》说："静坐作楷法数十字或数百字，更觉矜躁俱平。若行草，任意挥洒，至痛快淋漓之时，又觉灵心焕发。下笔作诗作文，自有头头是道、汩汩其来之势。"苏舜钦说："明窗净几，笔砚纸墨，皆极精良，亦自是人生一乐。"苏轼为人题醉墨堂诗说："自言其中有至乐，适意无异逍遥游。近者作堂名醉墨，如饮美酒销百忧。"欧阳修说："自少所喜事多矣。中年以来，或厌而不为，或好之未厌，力有不能而止者。其愈久益深而尤不厌者，书也。"又说："自此以后，单日学草书，双日学真书……有以寓其意，不知身之为劳也；有以乐其心，不知物之为累也。"

当然，对书法艺术最热衷的要数书法家，汉末张芝被誉为"草圣"，他学习书法极其用功，家里织出来的白布，先用来练字，然后再去染色，门前的水塘因为不断涮洗笔砚而被染成了墨池。三国时的钟繇是行书开创者，传闻他曾在朋友家中看见有关用笔方法的秘笈，苦求不得，没有办法，只好等朋友死了，"使人发其墓，遂得之"。唐代欧阳询是楷书名家，旅途中看到一块碑，上面的字写得太好了，反复观摩，甚至留宿其旁，仔仔细细地欣赏了三天。这些人对书法的热衷简直到了匪夷所思的程度！他们一辈子孜孜不倦，既用功又用心，为了创作精品力作，"直写到愁惨处"，愁是愁想不到，惨是惨想到了而做不到，"愁惨"二字形象地刻画了一种艰苦卓绝的创作状态。

二、书法在国外

书法艺术以汉字为表现对象，当然也会影响到属于汉文化圈的东亚、东南亚一带。古代朝鲜流行汉字和汉诗，书法非常普及，朝廷常常派人到中国来购求墨宝，《南史》卷四十二《齐高帝诸子传》云："（萧子云）出为东阳太守。百济国使人至建邺求书，逢子云为郡，维舟将发。使人于渚次候之，望船三十许步，行拜行前。子云遣问之，

答曰：'侍中尺牍之美，远流海外，今日所求，唯有名迹。'子云乃为停船三日，书三十纸与之，获金货数百万。"在日本，书法更加流行，奈良时代，一批批遣唐使将大量中国书法带往日本，其中有许多王羲之书法的复制品被大家作为临摹范本，广为流传，风靡朝野。据日本专家研究，他们的平假名字母就是根据王羲之草书整理出来的。到近代，中国著名书法家杨守敬又将碑学书风带往日本，促进了日本书法的变革，被尊为"日本书法近代化之父"。据二十世纪八十年代日本文部省的调查统计，全日本有数以千计的书法团体，参加会员达 1 560 万，占总人口数的 13.3%。此外，在新加坡、马来西亚也都有书法艺术流行。

　　书法艺术对于不识汉字的西方人来说比较难以理解，但是，它在造形上强调大小、正侧、粗细、方圆、疏密、虚实的对比关系，与绘画相通，在节奏上强调轻重快慢的力度和速度变化，与音乐相通，而绘画与音乐是人类共有的艺术，不受文字释读的局限。因此当西方画坛出现抽象表现主义时，撇开图像，强调构成关系，强调节奏变化，尤其是强调笔触表现的时候，西方的现代派画家马上就领会了书法的奥秘，他们说："我们为了创作新颖的美术作品，费尽了心机，但在书法作品中，却好像存在着比我

图1-6　法国汉斯·雷同的"书法绘画"

们所追求的现代性更进一步的东西。"他们开始借鉴中国书法，以书入画，促进了抽象表现主义绘画的发展，出现了许多名家名作。曾任英国美学协会主席的赫伯特·里德在《世界美术史》序言中说："近年来兴起了一个新的绘画运动，这个运动至少在某种程度上是由中国书法直接引起的——它有时被称为'有机的抽象'，有时甚至被称为'书法绘画'。"（图1-6）可以预见，如果现代绘画的发展，继续不断地摆脱造形的束缚，抛弃远近关系的明暗法则，向着主观和抽象发展的话，中国书法一定会更加受到西方艺术家的关注。

　　总而言之，独特的书法艺术既是中华文明的璀璨明珠，也是世界文化的重要组成部分。

第二章

甲骨文

第一节 概 说

中国书法艺术起源于什么时候？现存文献没有明确记载。不过，我们可以从文字研究中得到某种启发。汉字最初叫作"文"，甲骨文写作 ，像经纬交错的织纹。上古陶器在未烧之前多会拍上织纹，作为美饰，古人又用它来命名汉字，说明从一开始就非常重视汉字的美观，具有艺术化倾向了。由此推断，书法艺术的起源与汉字的起源是同一个问题，书法艺术的历史与汉字的历史一样古老。

汉字传说是由仓颉创造的，"颉首四目，通于神明，仰观奎星圆曲之势，俯察龟文鸟迹之象，博采众美，合而为字"。一般认为，文字是语言的记录符号，是人类社会交际的工具，它的产生只能建立在社会实践与约定俗成的基础之上，《荀子·解蔽》篇说："好书者众矣，而仓颉独传者一也。"因此，仓颉并非文字的独创者，而是众多好书者中的一位，可能因为他对文字整理有过特殊贡献，所以被当作唯一的代表了。

书法艺术的起源，有传说是神农见嘉禾八穗而作八穗书，黄帝见紫气景云而作景云书，还有少昊作鸾凤书，帝尧作龟书等，后来有些刻帖还真收入了他们的作品，但事实上神农、黄帝、少昊、帝尧皆传说人物，历史上有无其人还是个谜，这些作品显然属于伪托，不足为据。

总之，无论文字的起源还是书法的起源，都不能依靠传说，必须以出土文物来判断。新石器时代的陶器上有许多刻画符号，在大汶口文化的陶器上还发现了更加具象的刻画符号。例如图2-1，有人认为

图2-1 山东大汶口文化陶器上的象形符号

就是早期文字，但是又无法证明，因为文字必须具备形、声、义三方面内容，让人们能够辨认字形，读出发音，明白它所表达的意思。比如"卜"字，字形象龟甲烤炙后的裂纹，念"po"，象爆裂的声音，意义为占卜。三者兼备，才能算字。而刻画符号不具备这三方面内容，即使大汶口陶器上的符号很形象，如日、如月、如山，但也仅仅是"如"而已，读音不明，意义无解，说绘画可以，说图腾，说族徽，也都可以，就是不能算文字。

在中国，目前所能见到的最古老的文字为殷商时代的甲骨文。公元前一千三百年，商朝的第二十代君王盘庚把都城从亳迁到殷，经过一系列改制，中兴了行将崩溃的商王朝。嗣后，小辛、小乙、武丁、祖庚、祖甲、廪辛、康丁、武乙、文丁、帝乙、帝辛（即殷纣王），八代十二王皆建都于此。殷作为后期商朝的都城，前后历时共273年。

史书记载，殷纣王时，曾扩建都城，南据朝歌，北据邯郸及沙丘，并在这些地方营建离宫别馆、鹿台林苑。一时，舞女歌伎，珍禽异兽，殷都达到了空前繁华。然而，统治者的荒淫暴虐激化了社会矛盾，武王革命，一场血流漂杵的战争，在推翻殷王朝的同时，也摧毁了这个繁华的都城，汉武帝时的史学家司马迁在《史记》里把它叫作殷墟。

历经沧桑之变的殷墟位于洹水之滨，即今河南省安阳市西北郊的小屯村一带。

清朝末年，小屯村的农民在翻耕土地时，常常刨出一些有字或无字的甲骨片来，他们认为这是"龙骨"，把它研成粉末，可以治疗刀创。因此，在翻到甲骨片时就随便把它们拾掇到一块，俟日几个铜钱一斤地卖给中药店，或者研成粉末，作为"刀创药"，在每年春秋两季的庙会上出卖。

当时，与甲骨文一起出土的，还有许多古物，吸引各地的古董商人经常到这里来收购，然后转销北京、天津等地。这些古董商人，不知甲骨上所刻的是什么，出于好奇，顺便带了一些去试售，不料却引起个别收藏古董的官僚和士人的注意。1899年，翰林编修、国子监祭酒王懿荣首先发现甲骨文的价值，开始广为搜求，古董商人见有利可图，于是四方人士趋之如鹜，奔走挖掘，甲骨片大量出土。（图2-2）

1903年，《老残游记》的作者刘鹗把自己所藏的甲骨片汇拓出版，公之

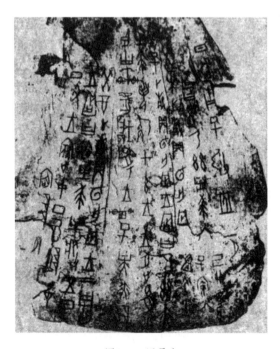

图2-2　甲骨文

于世，题名为《铁云藏龟》。在书的自序里，他第一次明确指出，甲骨片上所刻的文字是"殷代人的刀笔文字"，于是开始了学术研究。首先关于它的名称，因为是契刻的，出于殷墟，所以叫作殷墟书契，简称殷契。又因为它是殷人的占卜遗物，所以把它称为殷代贞卜文字。然而，最通行的名称是甲骨文，这是就书契材料而言的，所谓甲是指乌龟的背甲和腹甲，以腹甲为主；所谓骨是指牛、猪、鹿、人的骨头，其中大量的是牛的肩胛骨。

《礼记·表记》记载："殷人尊神，率民以事神，先鬼而后礼。"殷人事神尊鬼的具体表现是卜筮，他们认为"若卜筮，罔不是孚"（如果卜筮的话，没有得不到鬼神保佑的），因此遇事必先卜神筮鬼。凡重大的事情还要几个人反反复复地卜筮，最后"三人占，则从二人之言"，如果"龟筮共违于人，用静吉，用作凶"，任何活动都得停止，以求逢凶化吉。殷人就是这样小心翼翼、战战兢兢地唯鬼神的意志是从。

殷人的占卜过程一般是这样的：先在锉平磨光的甲骨的反面，钻凿出圆形或椭圆形的窠槽（图2-3）；再用火烤炙窠槽，使它爆出裂纹（图2-4）；然后由贞人或殷王根据这种裂纹判定吉凶，并把所要请示的问题和鬼神的回答刻在裂纹的旁边；等事情有了验证之后，再把应验的情况补刻上去。一块完整的甲骨，多次占卜，多条卜辞，因此刻辞非常简要，最少的仅一字，一般为十几个到三十个，五十字以上的极少。

卜辞的格式千篇一律，凡是完整的，大体上都是由前辞、问辞、占辞和验辞四部分组成。前辞又叫叙辞，包括占卜的日期和贞卜者；问辞又叫命辞，是指要问的事情；占辞是占卜到的将

图2-3　甲骨背面钻凿出来的凹槽

图2-4　甲骨正面灼后的兆璺

有什么事情；验辞是占卜后的结果或应验情况。例如，武丁时的一条卜辞是这样组成的：“庚子卜（庚子这一天卜问），争贞（争为贞人的名字，他问）。”以上是前辞。“翌辛丑，启？（第二天辛丑日，天晴吗？）贞，翌辛丑，不其启？（又问：第二天辛丑日，天不晴吗？）”以上是问辞。“王占曰（商王看了卜兆之后说）：今夕其雨，翌辛丑，启。（今晚上要下雨，第二天辛丑日天要晴了。）”以上是占辞。“之夕允雨，辛丑启。（到了晚上果然下雨，第二天辛丑日天晴了。）”以上是验辞。

殷人把占卜看作是极其神圣的活动，频繁地占卜，虔诚地把占卜的情况刻在甲骨上，然后作为档案，恭恭敬敬地收藏在一起。他们做梦也不会想到，这样做并没有得到鬼神保佑，逃脱灭亡的命运，却为三千多年以后的子孙后代留下了一笔极其珍贵的文化遗产。

殷墟甲骨自清朝末年出土以来，从私家挖掘、外国人偷盗到国家一次次有组织的科学发掘，出土数量惊人。据统计，广布于大陆四十个城市九十多个单位的甲骨近十万片，台湾和香港有三万片左右。此外，日本、加拿大、美国、英国、德国、俄国、瑞士、法国、比利时、朝鲜等十个国家共藏有二万六千多片，总共约十五六万片。但是，这些甲骨一直被埋在地下，难免发脆破裂，因此，这个数目所表示的甲骨绝大多数是碎片，完整的不多。

在这些甲骨片中，发现有练习书契的作品，如《殷契粹编》第1468号，内容是从甲子至癸酉十个干支字，反复刻了好几行，刻在骨版的正反两面，其中有一行特别规整，字既秀丽，文亦贯行，其他则歪歪斜斜，不能成字，且不贯行。郭沫若先生认为这规整的一行是教师刻的，歪斜的几行是徒弟刻的，但在歪斜中又偶有数字贯行而且规整，显然是老师在一旁捉刀。这说明当时人已经注重书契的技巧训练，把甲骨文作为美的对象来加以表现了。除此之外，还有不少甲骨片在刻文的凹线内涂上朱砂或墨，有的甚至在同一片上涂以两色。董作宾先生认为，涂以朱墨，是为了装潢美观，和卜辞本身是没有什么关系的。殷人这样做，完全是出于一种求美意识。这些现象说明，甲骨文不仅是中国文字的起源，同时也是中国书法的滥觞。

第二节　甲骨文字简述

甲骨文是最早的汉字，据不完全统计，共有四千多个单字，其中一千多个已经被释读出来了，分析它们的形、声、义，已初步具备“六书”（即象形、指事、会意、假借、转

注和形声)的造字方法。

人们在社会生活中,为了把自己的思想感情和知识经验播诸异域,传至后世,在语言的基础上创造了文字,最初的文字是象形字,"画成其物,随体诘诎","全如作绘",但是作为语言的记录符号,应当尽量简单划一,便于书写和交流,因此,"奇诡不便书写,又不能斠若画一"的原始象形字必须进行省易和整饬,"或改文就质,微具匡廓;或删繁就简,粗写大意;或举偏赅全,略窥一体"。结果,原始象形字发展为"省变象形字",如 ⊞(隹)简作 ⏚、⏚(牛)⏚(羊)等字皆以头角之形代表全体等。最典型的車字如图2-5所示,简单的只画两个轮子,复杂的可以加上车舆,甚至车轭,不厌其烦。

图2-5A 甲骨文"車"字

象形字一般都是事物的名词,事物的局部概念可以用指事的办法来表示,如刃字,从刀从丶,指事符号"丶"所指的刀锋处便是所要表示的局部概念。⏚⏚二字皆从木从一,指事符号"一"指在树木顶端为末,指在树木根部为本。

章太炎《国故论衡·语言缘起说》指出:"以印度胜论之说仪之,实、德、业三,各不相离。人云、马云,是其实也;仁云、武云,是其德也;金云、火云,是其实也;禁云、毁云,是其业也。一实之名,必与其德若与其业相丽,故物名必有由起。"实、德、业不离,也就是说一个名词可以兼有形容词和动词的含义。但是这种兼有的用法笼统而又含糊,不够明确,于是就发明了会意的方法,"比类合谊,以见指挥",即会合两个或两个以上的象形字来表示它的形容词意义,如"止戈为武""日月为明"等等。

象形、指事和会意的办法虽然能表示出名词的意义,但是与丰富的口头语言相比,许多语词还是无法表示,如人称代词、否定词、方位词等等。对于这些词,人们只好从汉字是语言的记录符号这一本质出发,根据同声通假的原则,借用已有的发音相同的字来表示。如象形字 ⏚(凤)与"风"在语言中发同一个音,而"风"义不能用象形、指事和会意

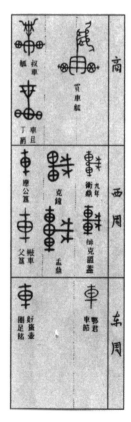

图2-5B 金文"車"字

的办法来表示，于是就借用"凤"字。这个"本无其字，依声托事"的"凤"，就叫作假借字。

假借字的来源都是象形字、指事字或会意字，但在使用时，不是通过字形，而是凭借字音来表示意义的。字形只是语言的发音符号，和意义没有丝毫关系。如 ㄓ 像兵器之形，甲骨文借作你我的"我"；88 像束丝之形，甲骨文借作指示词或代词"兹"。声假字在甲骨文中使用得非常普遍，有人统计，甲骨刻辞上假借字约占百分之七十左右，多得不胜枚举。

假借的方法十分简便，然而它有两大缺陷。第一，假借字只有注音功用，它的字形没有表义能力，不能"视而可察"。第二，一个象形字可以和若干个不同的词同音，因此可以多方假借，如"屮"字的假借义就有"有""又"和"侑"（一种祭祀的名称），一个字形表示多种不同的意义，容易混乱。为了克服这两种毛病，人们就在假借字上添加与假借义相关的形义偏旁，如"羽"假借为"第二天"之后，加上"日"旁写作"翊"，以区别"羽"的本义，明确它是一个表示时间概念的字。这种加旁注义的方法有人认为就是转注，转注的结果构成了一种新的"形声相益"的字，"翊"字从日、羽声，就成了新的形声字。

形声字以形符为经，以声符为纬，经纬相错，组合的路子极其宽广，大量的动词几乎都是通过形声相益的方法来表示的，如打、踢、唱、想等。可以这么说，有了形声的方法，汉语中任何一个词都可以用一个表音的声符加上一个表义的形符，毫不费力地创作出来。然而，由于一个语词的相近读音很多，相关意义也不少，结果就会产生不同的声符和义符，造成异体现象。例如甲骨文"刚于大甲"，刚是一种祭名，而"劅于河"，加女旁，"剌于河"，加禾旁，禾与女都是祭品，祭品不同，所加偏旁也不一样。再如㒸（逐）字或作㹜和麤等，也是同样道理，从豕、从犬、从鹿，都表示不同的追逐对象。这种形义偏旁的多变，说明甲骨文的形声字还不够成熟。

总之，文字的造字方法有六种：象形、指事、会意、假借、转注和形声，即东汉许慎在《说文解字》中总结出来的"六书"。甲骨文具备六书，说明它已经是一种高度发展而且基本成熟的文字。

第三节　甲骨文书法的风格特征

殷商时代，贞人主持祭祀活动。祭祀卜辞中涉及许多历史人物，如商王世系的

高曾远祖，先公先王和老旧功臣。王国维在《殷卜辞中所见先公先王考》说："有商一代先公先王之名，不见于卜辞者殆鲜。"这说明贞人有渊博的历史知识。而且，商王"天乙""武丁""盘庚"，前面一字"天""武""盘"为商王的名字，后面的天干字"乙""丁""庚"为商王庙号。殷人在举行祀典时，以天干的顺序按照六十甲子的日辰致祭，先祖先妣按天干庙号遍祀一周，称为"周祭"，程序非常复杂，说明贞人对历法有精确的推算能力。

贞人还主持占卜活动，替商王言事并传达上帝鬼神的意旨，从而充当王室的卿士，参与国家军政要事的决策。《尚书·洪范》说："汝则有大疑，谋及乃心，谋及卿士，谋及卜筮。"卜筮的代言人是贞人巫史，因此范文澜《中国通史》说："巫史都代表鬼神发言，指导国家政治和国王行动。……国王事无大小，都得请鬼神指导，也就是必须得到巫史指导才能行动。"

总之，贞人博学多识，位居显要，而且他们在主持占卜仪式、解释占卜结果时，还把这些内容用刀笔记录下来，作为书契者，因此也可以说是当时的书法家。

殷商甲骨文有二百多年的历史，可以稽考的贞人书法家，据陈梦先生《殷虚卜辞综述》统计共有121人。他们各不相同的个性表现在书契风格上差异较大，粗略地划分，有以下几种类型。

1. 劲峭型。这类字的笔画清朗瘦劲，相交处略粗，显得丰润饱满。结体细长，两边长竖略往里弯，成内擫状。风格峻挺峭丽，犹如唐代欧阳询的楷书。（图2-6）

2. 奇肆型。这类字的笔画中间粗，两头细，运刀的轻重变化较大，而且因为笔画粗，所以结体开阔，风格雄奇角出。（图2-7）

3. 雄浑型。这类字的笔画厚重圆润，结体为了避免因线条粗而产生的拥挤，将边线向外弯曲，成外拓状。风格圆通雄浑，与后来的篆书有些接近。（图2-8）

4. 委婉型。甲骨文以点画劲峭、结体方折为主要特征，而这类字反其道而行之，线条纤细，婉转流丽，结体颀长，风格如时女步春，飘摇多姿。（图2-9）

5. 疏放型。这类字笔画细劲，结体开阔，字心处留白很多，显得格外疏放，萧散而又空灵。（图2-10）

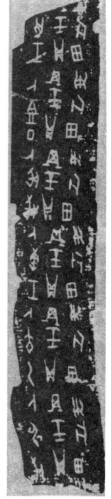

图2 6　劲峭型

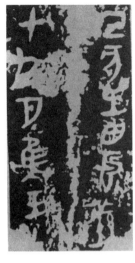

图2-7　奇肆型

图2-8　雄浑型

图2-9　委婉型

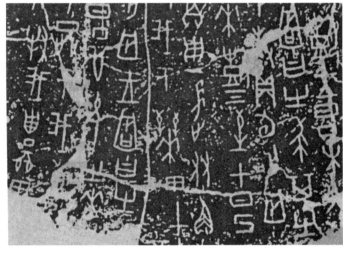

图2-10　疏放型

　　所有这些风格环肥燕瘦，绚丽多姿。郭沫若先生在《殷契粹编》中感叹说，甲骨文书法"其契之精而字之美，每令吾辈数千载后人神往。……凡此均非精于其技者绝不能为。技欲其精，则练之须熟，今世用笔墨者犹然，何况用刀骨耶？……足知现存契文，实一代书法。而书之契之者，乃殷世之钟王颜柳也"。

　　甲骨文书法的风格比较多，但是共性也非常明显，在笔画上，因为用刀在龟甲上书契，既不能深刻，又不便圆转，所以比较细、比较直，以方直为主。在结体上，虽然增减移位，变化多端，但都是以对称的方法构成的，有人曾以十六字格编码统计的方法，检测了一千多个甲骨文字，最后得出结论："这些形体所显示的图像都是按照平衡原

则结构起来的,形成一种对称美。"如图2-11所示。即使有些太繁复的字,要省去一些笔画,也往往是同时省去相对的两部分,维持字形的对称感,如 ✥ 字省作 ✦ 等。就通篇章法来说,也十分讲究对称,其形式一般分为两种。一种是刻在龟背甲的左右边缘上,两边皆从外向里刻,左边的从左向右刻,右边的从右向左刻,与卜兆的裂纹方向相反,被称为迎兆刻辞。另一种是从龟腹甲的中缝向两边刻,左边的往左刻,右边的往右刻,与卜兆的裂纹方向相同,被称为顺兆刻辞。若是牛肩胛骨,则多数是刻在两边,从外向里行款。这些书刻形式成双成对,也是对称的。

图2-11 甲骨文对称字例

对称形式在殷商时代的其他艺术中也十分突出,青铜器不管是方是圆,或高或矮,其美饰不论是云纹、雷纹,还是饕餮图案,都是对称的。青铜器上的铭文"妇好"两个字就刻成一种对称的图徽。(图2-12)这种现象与人类对自然的认识有关。天地之间,万事万物都是对称构造的,宇宙有上下两仪,人物分左右两侧……古人说"书者法象也",书法创作"外师造化,中得心源",对称自然就成了主要的审美意象。古希腊哲学家毕达哥拉斯说:"美的线条和其他一切美的形体都必须有对称的形式。"古今中外,对称之美是所有美感形式的基础,中国书法艺术也是从对称之美起步的。

图2-12 商《妇好鼎》

第四节 甲骨文书法的研究和创作

甲骨文从1899年开始引起人们的重视,1903年被认定为殷人的刀笔文字以后,人们从各个方面进行研究,汇总成一种专门的甲骨学。其中,书法论著极少,而且问题

很多。例如其一，因为发现了用毛笔书写而没有契刻的甲骨片，有人就提出，甲骨文在刀刻之前是不是先用毛笔书写底稿的？其二，因为看见甲骨文有整片缺刻横画或整片缺刻竖画的现象，有人就提出，甲骨文是不是先刻全部横画，然后转动甲骨，再刻全部竖画的？其三，龟甲和动物骨头相当坚硬，用犀利的铜刀或石刀怎么能刻出那样精巧的文字，是不是先对甲骨作过酸化处理？……许多问题被提出来后，没有引起重视，展开讨论，结果都不了了之，至今仍然疑而未决。

甚至，对甲骨文书法史的研究也有很大分歧。甲骨文流行于商朝的盘庚至帝辛时代，在西周初期的遗址中也有发现，前后二百多年，风格很多，董作宾先生把它们分为五个时期：第一期盘庚至武丁，约有百年，书法雄伟，贞人有韦、亘、䏆、永、宾等；第二期祖庚至祖甲，约四十年，书法谨饬，贞人有旅、大、行、即等；第三期廪辛至康丁，约十四年，书法颓靡，此期书法，不录贞人名；第四期武乙至文丁，约四十七年，书法劲峭，贞人有狄等；第五期帝乙至帝辛（纣），约八十九年，书法严整，贞人有泳、黄等。

在《甲骨学五十年》一书中，董作宾先生又结合殷商史实作了进一步阐述，认为："从各期文字书体的不同，可以看出殷代二百余年文风的盛衰。在早期武丁时代，不但贞卜所记的事项重要，而且当时史臣著契文字，也都宏放雄伟，极为精彩。第二、三期史官书契也只能拘拘谨谨，恪守成规，无所进益，末流所届，渐趋颓靡。第四期武乙好田游，不修文事，卜辞书契，更形简陋。文丁锐意复古，起衰救弊，亟图振作，岂奈心有余而力不足，'文艺复兴'仅存皮毛。第五期帝乙、帝辛之世，贞卜事项，王必躬亲，书契文字，极为严肃工整，文风丕变，制作一新。虽属亡国未远，其业迹实有不可埋没者。"董作宾先生最早研究甲骨文书法史，而且也是迄今为止对此话题阐述最详细的。但是，对董先生的五期分法，有人不同意，金祖同先生在《殷墟卜辞讲话》一书中，专门列了一章《书体的质疑》，说："试问字体的劲饬同严正有何可异，即性质上又有什么分别。而第一期董氏所称亘的书体是精劲，试问同第四期的劲峭，它有什么区别？如果我们拿第一期亘的半版，同第四期合观，决不能辨别它是两个时期的书法。所以我对于董氏分别贞人的书体甚觉疑虑。"正因为如此，郭沫若先生的《殷契粹编》自序在董说的基础上加以合并，概略地把它们分为三个时期。他说："大抵武丁之世，字多雄浑。帝乙之世，文咸秀丽。细者于方寸之片，刻文数十，壮者其一字之大，径可运寸，而行之疏密，字之结构，回环照应，井井有条。固亦间有草率急就者，多见于廪辛、康丁之世，然虽潦倒而多姿，且亦自成一格。"其实这种分法也比较勉强，充其量只能说是一个极其粗略的轮廓，因为甲骨片几千年来一直被埋在地下，出土时大多是碎片，其中有许多年代和人物都不能确定，所以要想对甲骨文书法作分期研究，确实是一件十分困难的事情。

总而言之，由于种种原因，主要是材料上的"文献不足征"，甲骨文书法研究总体来说乏善可陈，只是在资料整理上略有作为，出版过几种实用的集联、集句和集文的著作。如罗振玉、章钰、高德馨和王季烈四人汇编的本《集殷虚文字楹帖》，丁辅之的《商卜文集联》，它们对书法爱好者创作甲骨文作品带来很大方便，但是问题也不少，主要有两个。首先，它们都是自己手写的，字形大小、疏密、正侧都被重新安排过了，修饰得过于整齐，尤其是丁辅之的《商卜文集联》，简直类同于"馆阁体甲骨文"。其次，甲骨学发展到今天，经过许多学者的努力，原来考释的字有许多被证明是错的，照写照抄就是以讹传讹，因此1984年吉林大学出版社在重印《集殷虚文字楹帖》时，就请姚孝遂先生作了全面校订，检出不可据和误释的字有一百十一个，附在书后，并且还写了一篇校记，说："本世纪初叶，由于各种条件的局限，人们对于甲骨文字的辨识，不可能完全正确，我们必须正视这一客观现实。现在，我们为了满足书法界的迫切需要，重印《集殷虚文字楹帖》一书，与此同时，我们有责任、有义务根据现有的研究成果对早期释读中不够准确以至错误的部分进行校订，以便大家在利用这本书的时候，能够有所遵循。"然而，人们在使用这本书的时候，对后面的校订往往视而不见，结果错仍然是错，这令人非常遗憾。

与甲骨文书法的研究状况一样，甲骨文书法的创作也非常冷寂，因为它难认难记，书写时想"得意忘形"，并做到正确无误，实在不容易。结果一般书法家都不喜欢戴上如此沉重的镣铐去"笔歌墨舞"，甲骨文书法实际上成了甲骨文研究者的书法，书写者主要有罗振玉、丁辅之（图2-13）、叶玉森、董作宾（图2-14）等，由于他们的书法修养不厚，用笔过于平实，结体横平竖直，章法状如算子，端谨有余，变化不足。所以平心而论，甲骨文书法至今还未出现真正有影响力的作品，属于一片未被开垦的荒地。

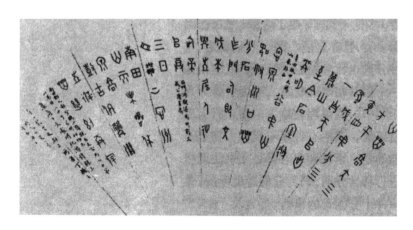

图2-13 丁辅之书　　　　　　　　　　　　　　　　图2-14 董作宾书

第三章

金　文

第一节　概　说

　　金文指刻铸在青铜器上的文字。青铜器是夏商周三代用铜锡合金铸成的器物，种类很多，主要有鼎、鬲、甗、簋、盨、敦、豆、簠、卢、匕、爵、角、斝、盉、尊、觥、卣、罍、瓿、壶、瓶、缶、瓢、瓠、觯、杯、勺、盘、匜、鉴、盂、盆、铙、钟、镈、铎、铃、戈、戟、矛、剑、符节等五十余种。根据五十余种器物的用途，研究者把它们归并为五大类：烹饪食器、容器、兵器、乐器和寻常用器。其中烹饪器及食器的品种和数量最多，仅以其中的酒器一项为例，就分成煮酒器、盛酒器、饮酒器和挹注器四种。在每一种里，又有许多不同：属于煮酒器的有爵、角、斝、盉等；属于盛酒器的有尊、觥、卣、罍、壶、瓶、缶、瓢等；属于饮酒器的有瓠、觯、杯等；属于挹注器的有勺。

　　商周时代的青铜器多被用作宗庙里的祭器和象征等级制度的礼器。它们是成组配套的，造形有方有圆，有高有矮，制作或粗犷浑厚，或精巧纤丽，一个个看都很别致，一组组看又非常和谐，充分体现了高超的艺术构思与精湛的制作才能。(图3-1、3-2)

图3-1　商《作彝爵》　　　　　　　　图3-2　商《单盉》

青铜器上有纹饰图案,主要为动物,比较幻想的有饕餮、夔、龙和凤等,比较写实的有象、蝉、蚕、鱼、龟和贝等,还有少量人物。它们都刻在器皿的腹部,位置比较显著。青铜器上的纹饰主要有云、雷、涡、波、绳等状,都刻在器皿的颈部、足部和图案的底部,起陪衬作用。图案以饕餮为主,有鼻有眼,裂口巨眉,如凶神恶煞。关于饕餮的意义众说纷纭:有人说它是一种有首无身的吃人怪兽,有人说"贪财为饕,贪食为餮",古人作此以为敬戒,也有人说"浑敦、穷奇、梼杌、饕餮为四凶",古人作此以祈福避邪,现在有不少人认为它是原始图腾的综合。总之,至今还没有一个令人满意的定论。纹饰以云纹和雷纹为主,表现为一种连续的螺旋形线条,螺旋的形状有方有圆,方的叫雷纹,圆的叫云纹。它们回环屈曲,盘旋缭绕,以神秘的狞厉,衬托奇诡的饕餮,体现出一种不可言喻的原始宗教的感情、观念和理想。(图3–3)

图3–3 饕餮图案

许多青铜器上还刻有铭文,最初,人们把它叫作钟鼎文,后来觉得这个名称不能概括钟鼎以外其他器物上的铭文,于是改称为金文,表示刻铸在所有金属器物上的文字。金文的内容主要有祭祀典礼、征伐记功、赏赐锡命、要券盟书、训诰臣下和颂扬先祖等六个方面,涉及了当时社会的政治、经济、军事和宗教等各个领域,引起史学家的高度重视,同时,这些铭文还引起了文字学家和书法家的极大兴趣,大家分门别类地去研究它,形成了所谓的"金石学"。

金文绝大多数是与器物一起被浇铸出来的,偶尔也有用刀直接契刻的,如图3–4所示。在浇铸类金文中,绝大多数是阴文。(图3–5)根据专家研究,它的创作过程是:先照刻铭的地方,制作一块凹度相同的泥片,由善书者用朱墨打底稿,再用刀刻作阴文,等干了之后,反印在器物的内范上成为阳文,然后再浇铸成阴文。金文中阳文很

图3-4　直接契刻的铭文　　　　图3-5　浇铸的阴文　　图3-6　浇铸的阳文

少，一般都是以骨椎直接反划在泥范上成为阴文，再浇铸而成的。(图3-6)

　　浇铸的金文与刀刻的甲骨文相比，工具不同，刻铸不同，风格也不相同。甲骨文用刀契刻在龟甲和动物的骨头上，笔画很细，不可能出现墨团类的肥笔，需要填实的部分一般都改用勾廓，例如金文的"丁"字作●，而甲骨文作▢。而且，甲骨文运刀直来直去，转折时很难圆畅自如，一般都只好重新起笔，写成方折的形体。而金文是用模范浇铸的，即使笔画刻得很细，浇铸出来也会成倍地变粗，而且转折处过渡圆浑，不带棱角。这种差别在商代铜器《大祖诸祖戈》(图3-7)中表现得非常明显，通篇文字是浇铸的，只有一个"且"(祖)字可能在模版上漏刻了，浇铸后直接用刀补刻在器物上。两相比较，刻字线条直挺，而且两端因为进刀和收刀原因，比较尖细，铸字线条则又粗又圆，结体也浑厚多了。

　　除了因工具和刻铸不同所造成的线条和结体不同之外，甲骨文和金文的章法也不同。甲骨文一块版上有好多篇卜辞，每篇都是一个局部，不太注意相互之间的协调，而金文独立成篇，非常讲究整体关系。比如《鲁生鼎》(图3-8)，线条圆浑修长，多弯曲，有流动感，结体舒展开阔，不拘格套，章法上下左右，偃蹇连蜷，参差避让，整体关系如藻荇满塘，随波披拂，既和谐又优美。

　　总之，金文书法点画圆浑，结体奇异，章法参差错落，与先前的甲骨文不同，与后

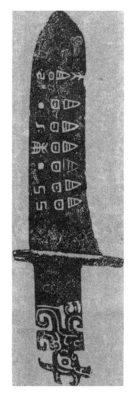

图 3-7　商《大祖诸祖戈》　　　　图 3-8　西周《鲁生鼎》

来的篆书也不同，具有独特的艺术魅力，因此清代碑学兴起之后，书法家竞相取法，李瑞清甚至说，学习篆书要"目无二李，直追三代"。"二李"指秦代的李斯和唐代的李阳冰，是篆书历史上标志性的书家，"三代"即指夏商周金文，李瑞清认为金文是篆书学习的最高典范。

第二节　发 展 过 程

青铜器流行于三代，考古发现有铭的金文始于商朝中后期，到西周臻于鼎盛，东周以后逐渐衰退，前后历时近一千年。从书法史的角度加以考察，它们大概可以分为两个阶段：一是商和西周；二是东周，也就是春秋战国。

一、商和西周的金文

自殷商以迄西周，金文书法风格的演变经历了奇肆的发展期，雄浑的成熟期和规

整与放逸兼而有之的繁荣期。

1. 发展期（商中后期至西周康王时代）

盘庚迁殷之前，商朝遗址中的青铜器均无铭文，迁殷之后，铭文逐渐产生，开始时字数极少，就一两个字，结体奇诘，类似图案，而且多刻铸在器物内壁的底部，比较隐蔽，乍一看很难发现。后来字数逐渐增多，最初的风格受甲骨文影响较深，笔画起止处露锋，有模仿刀刻的痕迹，如《小臣艅犀尊》（图3-9）就十分接近帝乙、帝辛时代的卜辞《宰丰骨》（图3-10）。而且文字的象形意味比较重，结体有方有圆，甚至还有三角，奇特诡异，如《我方鼎》（图3-11）等。甚至很重视章法的空间关系，如《姤宗鼎》（图3-12），大小错落，方圆参差，既对比丰富，又浑然天成。后来逐渐规整，横平竖直，字距行距分明而且趋于平均，代表作品有《何尊》、《令簋》（图3-13）、《大保簋》和《大盂鼎》

图3-9　商《小臣艅犀尊》

图3-10　商《宰丰骨》

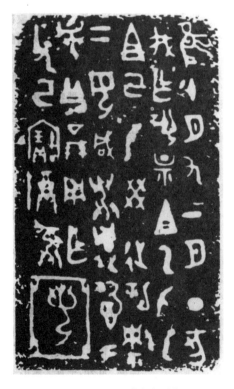

图3-11　西周《我方鼎》

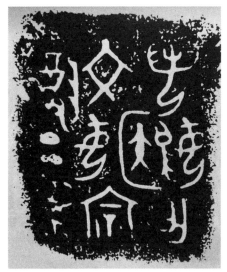 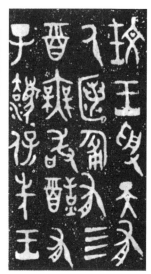

图 3-12　西周《姬宗鼎》　　　图 3-13　西周《令簋》　　　图 3-14　西周《大盂鼎》

等,尤其是《大盂鼎》(图3-14),长达三百字,通篇严格遵守一字一格的规矩,大小划一,纵横有序。

2. 成熟期(西周昭王至夷王时代)

孔子《论语》讲:"郁郁乎文哉,吾从周。"西周文化表现在青铜器上,就是大肆颂扬祖德,刻功纪烈,甚至还镌上国家的重要文书和条约。这样一来,不仅青铜器数量猛增,而且铭文也越来越长,数十字以上的不下六七百篇,如《曶鼎》403字,《毛公鼎》497字,鸿篇巨制,洋洋洒洒,结果促使金文书法进入发展的成熟期。

成熟期的金文为体现文字的符号性,笔画开始线条化,间用的团块肥笔逐渐消失,起止处的笔锋逐渐收敛,不露锋芒。而且"随体诘屈"的线条开始拉平拉直,提高了书写的流畅性。

成熟期金文的主要作品有昭王时的《段簋》(图3-15),穆王时的《善鼎》、《大鼎》(图3-16),恭王时的《格伯簋》和《史墙盘》,懿王时的《师遽簋》,孝王时的《趞觯》,夷王时的《克钟》等。它们的共同特点是线条粗细大体一律,运笔很舒展,自然而无拘束,圆浑而又流畅。并且点画生结体,带动了结体的平正匀称,宽博开张。结体生章法,带动了章法的整齐有序。总之,成熟期的金文敦厚豪放,上与甲骨文不同,下与篆书有别,是最典型的金文书法。

3. 繁荣期(西周厉王至幽王时代)

从厉王到幽王,前后约一百年,这时期金文书法的主要风格是字形修长,大小相同,结体婉转流畅、精巧匀称,章法上字与字、行与行之间少有错落,秩序井然,如《宗

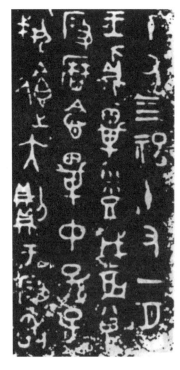

图3-15　西周《段簋》

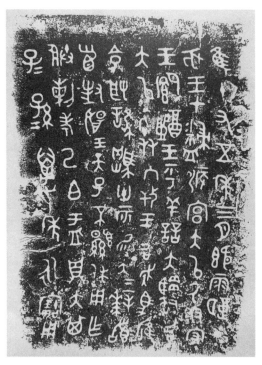

图3-16　西周《大鼎》

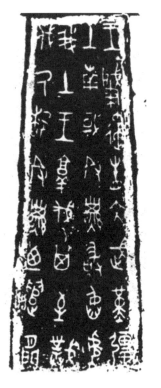

图3-17　西周《宗周钟》

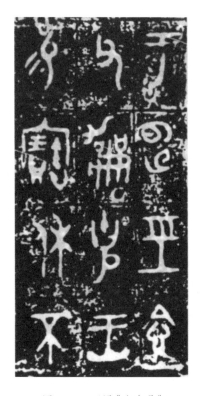

图3-18　西周《大克鼎》

图3-19 西周《散氏盘》

周钟》(图3-17)、《史颂壶》、《虢季子白盘》等。甚至还使用横直相交的界格,如《大克鼎》(图3-18)。这一切都意味着技巧的熟练与精到。

书法史上常常有这样的情况,当一种字体成熟之后,接下去的发展就是规范与放逸的两极分化。金文也是这样,成熟之后,一方面走向工整,如上面列举的各种铭文,另一方面也出现了前所未有的放逸,如《散氏盘》(图3-19)。工整与放逸以两个极端,拓宽了字体的表现领域,使各种不同风格同时并存,争艳斗丽,蔚成一派繁荣的局面。

繁荣期的金文工整与放逸并存,但是以工整为主,它代表了一种发展趋势,以后东周的金文循此发展,不断牺牲成熟期所特有的浑厚和豪放,向新的形式蜕变和转化。

二、东周的金文

公元前770年,周平王东迁,西周时代宣告结束,进入东周。东周又分春秋和战国两个时期,书法艺术随着政治的变化和文化的发展表现出新的态势,概括起来,主要有三个方面。

第一,文字的应用范围日益扩大,在金属器皿上刻铸终究不如书于简册来得便易,因此,记事的长篇铭文越来越少。而且,周王室权力衰退,诸侯们各擅威风,自行制器,无人再以接受周天子的册命为荣,记载天子赐命和显扬祖德的长篇铭文也少了,字数短了许多,内容简单,大量是"某某择其吉金,自作某器"或"某某作媵器,永保用之"之类。

第二,由于生产力的发展,民智开发,机巧日进,审美观念偏向形式上的精巧华美。那时的青铜器造形层层镂雕,鎏金错彩,图案纹饰越来越细致,如图3-20所示,铜器铭文也开始采用

图3-20 战国楚器《曾侯乙尊盘》

整齐有韵的文体，并且，以前铭文都刻铸在器皿的内壁和底部，此时开始刻铸在器皿外部最显眼的位置，有的还以金错嵌，成为类似图案花纹的装饰品。这一切反映到书法风格上，商代甲骨文的神秘，西周金文的威严，此时都转变为世俗的华美，工整秀丽的书风大行其道。

第三，西周时代，周王室权力集中，青铜器铭文的风格虽然因书手不同而有所区别，但大都遵循共同的标准，在同一个时期内区别不是很大。然而到了东周，由于各诸侯国长期分而治之，不统于王，各别的地理环境和民俗风情所造成的各自特殊的文化因素逐渐明朗，它们不断改变西周的书法传统，呈现出不同的地域特色。

春秋战国时期的地域书风主要有三种类型。

1. 东南方以楚国为主的书法风貌

《左传》召公十二年记载楚人之语曰："昔我先王熊绎与吕伋、王孙牟、燮父、禽父并事康王，四国皆有分，我独无有。"西周分封时，没有赐予楚国车、旗、玉、弓和祝宗卜史、文物典策、官司彝器，没有对楚国作文化渗透，不像其他"有分"的各国，要求他们"以法则周公，用即命于周"，或者"启以商政，疆以周索"。结果，宗主国与属国关系不好，一方面导致了军事对抗，据西周铜器《禽簋》《夨令簋》《迺伯簋》《狁骏簋》等铭文和《诗经》某些篇章记载，周、楚之间发生过多次战争，甚至"昭王南征而不复"；另一方面导致文化隔阂，使得楚文化土生土长，地域特色非常浓厚。张正明先生在《楚文化史》中说："南方既是山川相缪之区，又是夷夏交接之域，在楚国强盛起来以后，从典章制度到风土人情，无不参差斑驳。蒙昧与文明，自由与专制，乃至神与人，都奇妙地组合在一起，社会色彩比北方丰富，生活节奏比北方欢快，思想作风比北方开放，加上天造地设的山川逶迤之态与风物灵秀之气，就形成了活泼奔放的风格，而活泼奔放的极点便是怪诞以至虚无。"这种文化特征表现在书法上，形成了夸张与绮丽的风格。

图3-21　西周《楚公豪钟》

《楚公豪钟》（图3-21，熊挚红时物，前876—前842年），虽仅两行，但章法绝妙，每个字大小错落，中心线改变垂直相连的宗周特色，左右腾挪，俯仰取势，从上至下如高山激流，中阻顽石而婉转逶迤，曲尽风姿。吴大澂

《愙斋集古录》称："字体奇肆,于此见荆楚雄风。"

《楚公逆镈》(图3-22,熊鄂时物,前799—前790年),此器宋代出土,后来遗失,现在所见到是宋人著录的摹刻本。风格奇诡古拙。阮元《积古斋钟鼎彝器款识》云:"文字雄奇,不类齐鲁,可觇荆南霸气。"

以上两器都作于西周晚期,可以说明楚金文从一开始就与宗周的风格不同,有"荆南霸气"与"荆楚雄风"的地域特色。

《楚王钟》(图3-23,成王时物,前671—前650年),原器已佚,目前所见也是宋人著录的摹本。字形偏长,线条柔畅,已开东南流美书风之先声。然而字形大小不一,章法也参差错落,仍有荆楚古风。

《王子婴次卢》(图3-24,庄王时物,前597—前570年),铭文在《楚王钟》的基础上,字形更加工整,横平竖直,上紧下松,垂直的线条在起笔与收笔时皆左右披拂,寓婀娜于秀挺之中。

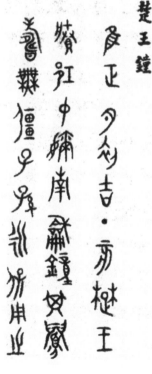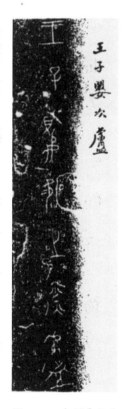

图3-22 西周《楚公逆镈》　　　图3-23 东周《楚王钟》　　图3-24 东周《王子婴次卢》

《王子午鼎》(图3-25,康王时物,前577　前552年),字形大小划一,结体工整颀长,线条弯弯曲曲,婀娜妩媚,可以说是鸟虫书的鼻祖。

《楚王孙渔戈》(图3-26),"王孙渔"就是《左传》昭公十七年记载的"司马子鱼",卒于平王四年(前525年),此为书写年代的下限。字体为鸟虫书,形式上的整齐与夸饰已走向极端,成为带有装饰性的美术字。

《王子申盏》(图3-27,昭王时物,前505—前489年),书法逐渐取消弯曲与夸张的装饰性笔画,复归平正。

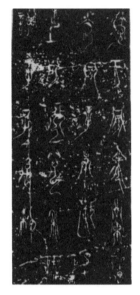 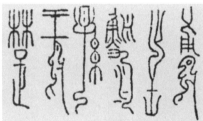 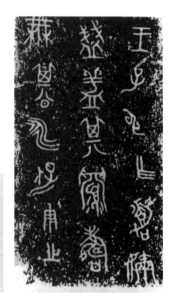

图3-25 东周《王子午鼎》　　图3-26 东周《楚王孙渔戈》　　图3-27 东周《王子申盏》

《曾姬无郵壶》(图3-28,宣王二十六年时物,前344年),书风可能受到秦国的影响,结体变得开阔起来,但线条婉转流畅,仍然是楚国本色。

《鄂君启节》(图3-29,怀王六年时物,前323年),共五枚,剖竹形式,用青铜铸成,上书错金铭文,横竖相接的笔画都写成弧形,结体逐渐从长方形变为圆形。

楚国书法前后变化很大,早期雄肆,中期流媚,晚期圆浑,其中以中期的《王子婴次卢》《王子午鼎》和《王子申盏》等流媚型的风格最典型。这不仅因为它的流行年代长,而且还因为它最能体现楚文化的特征。当时楚国的习俗以苗条纤柔为美,不仅女子要"小腰秀颈"(见《楚辞·大招》),即便男子汉也是如此。《墨子·兼爱中》说:"昔者楚灵王好士细腰,故灵王之臣,皆以一饭为节,胁息然后带,扶墙然后起。比期年,朝有黧黑之色。"楚国书法同时还体现了楚国的歌舞特色,上海博物馆所藏楚国刻纹燕乐画像椭杯,上面的舞人形象有两个特点,一是袖长,二是体弯,极富曲线的律动之美,与《楚辞·九歌》所描写的以"偃蹇"和"连蜷"为特征的乐舞是一致的。

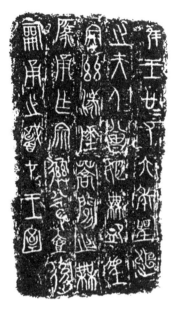 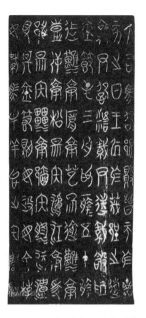

图3-28 东周《曾姬无頯壶》 图3-29 东周《鄂君启节》

　　楚为春秋五霸、战国七雄之一，其政治、经济和军事力量在东南各国中首屈一指。李学勤先生《论江淮间的春秋青铜器》一文指出，江淮之间原有不少小国，或为姬姓、姜姓，或为庶姓如嬴、偃、曼、允等，从出土的青铜器和其他文化遗物来看，在春秋以前，都以中原文化的风格占优势，并带着或多或少的土著文化色彩。到春秋中期以后，就由西向东、由南向北地逐渐改变，纳入楚文化的范围。在这一范围内，楚国的代表书风也逐渐兴盛起来，北面曾国的《曾子挩簠》、蔡国的《蔡子匜》、许国的《许子妆簠》等，东南面吴国的《吴王光鉴》(图3-30)、越国的《者汈钟》、徐国的《沇儿钟》，书风都结体工整，线条婀娜，特别强调竖画的曲动。其中的《声侯产剑》《宋公得戈》和《越王勾践剑》(图3-31)等，已经是典型的鸟虫书。

　　总而言之，东南面书法以楚国为代表，流行于汉淮之间、淮水中游及长江下游的广大地区，风格特征主要表现为：结体工整修长，线条弯曲灵动，以流美胜。

　　2. 东北面以齐国为主的书法风貌

　　齐国地处东夷。《左传》定公四年记载周初分封珍宝之器的有鲁、卫、晋三国，齐国不详。春秋初，齐桓公称霸，合诸侯为召陵之盟以伐楚，管仲在追述齐之受封时也未言及珍宝之器，看来齐与楚一样都不是周文化的嫡传。据《史记·鲁周公世家》记载："鲁公伯禽之初受封之鲁，三年而后报政周公。周公曰：'何迟也？'伯禽曰：'变其俗，革其礼，丧三年然后除之，故迟。'太公亦封于齐，五月而报政周公。周公曰：'何疾也？'曰：'吾简其君臣礼，从其俗为也。'"齐国没有像鲁国那样变革礼俗，一开始就采

图3-30　东周《吴王光鉴》　　　　图3-31　东周《越王勾践剑》

取了"从其俗为"的地方主义政策，因此文化的地域色彩比较浓厚，表现在书法上，齐国一进入战国便走向独特的发展道路。

《齐侯敦》（图3-32），日本白川静先生的《金文通释》认为是齐器中"字迹最古者"，可能是西周晚期物。

《齐侯匜》，一般认为作于春秋初叶，白川静先生定为公元前658年左右。

《大宰归父盘》（图3-33），白川静先生定为公元前631年左右。

《国差𦉜》，郭沫若先生《两周金文辞大系》认为作于公元前589年。

《𪊨𰾒》，一般认为作于春秋中叶，白川静先生定为公元前578年左右。

《齐侯鉴》（图3-34），张剑先生认为作于公元前540年左右。

按年代顺序排列上述金文作品，可以知道齐国是怎样在西周晚期书风的起点上一步步向工整秀丽方向发展的。而且发展速度很快，到春秋中晚期，无论在线条与结体上都与西周传统不同，与同时期东南面楚国的流美书风相比，竖画更直，结体显得更加挺拔。

公元前489年，齐国的田乞利用齐景公死后君位的继承问题发动政变，赶跑了新立的国君荼，迎立景公的另一个儿子阳生为齐国君主，自己则做宰相，大权独揽。后来，他的子孙干脆废掉齐君，自立为齐侯。齐国从田氏掌权开始，书法风格发生了新的变化，这可以从一系列的田陈器中反映出来。

《陈财簋》，白川静先生定为公元前468年左右。

图3-32　西周《齐侯敦》　　　图3-33　东周《大宰归父盘》　　　图3-34　东周《齐侯鉴》

《陈侯午敦》（图3-35），白川静先生定为公元前361年左右。

《陈侯因𬤊𬦂》白川静先生定为公元前355年左右。

《陈骍壶》、《陈曼簠》（图3-36），两器皆为刻文，书风相近。

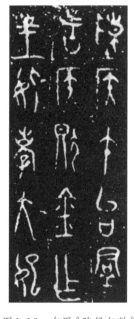 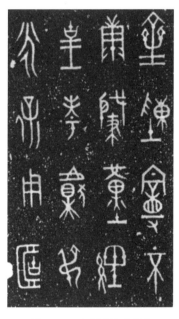

图3-35　东周《陈侯午敦》　　　图3-36　东周《陈曼簠》

　　如果说《陈侯簠》竖画弯曲，还略带春秋时的书风痕迹，那么其余器铭的竖画都逐渐垂直，向劲挺峭拔的方向发展，这是齐国金文进入东周以后的一大转变，尤其是《陈曼簠》和《陈骍壶》，横平竖直，线条刚劲，与楚国截然不同，成为一种以遒美取胜的书法风格。

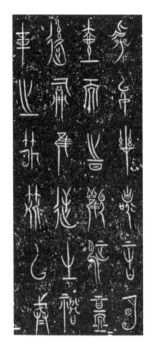

图3-37 东周《中山王罍方壶》

《史记·齐太公世家》记载："太公至国，修政，因其俗，简其礼，通商工之业，便渔盐之利，而人民多归齐，齐为大国。"春秋时，它"九合诸侯，一匡天下"，成为五霸中的第一位霸主。战国时，又为七雄之一。凭借强大的政治和军事力量，文化也逐渐浸润到周围各国，那种劲挺峭拔的书法成了东周时代东北面各国的主要风格。莒国的《鄱侯少子簋》《鄱大史申鼎》，中山国的《中山王罍鼎》、《中山王罍方壶》（图3-37）和《虷盗壶》等等，都一派齐国面貌。其中的中山国在继承上又有发展，喜欢在青铜器铸成后用刀契刻文字，点画显得更加劲挺。

3. 西面秦国的书法风貌

秦国的祖先是游牧民族，"好马及畜"，在西周时代还僻居西隅，只是替周王朝养养马而已。到周宣王时，秦庄公帮助周王朝镇压了西戎的反叛，被朝廷分封为西陲大夫。后来，犬戎再乱，攻杀幽王，秦襄公派兵护送周平王迁都到雒邑避难，因保驾有功而被封为诸侯，赐以岐山以西的领地。秦国是在西周末年才开始与周王朝建立起密切关系的，当时它的经济文化不发达，因此一接触便被同化，书法完全继承宗周风格，与西周末期的《宗妇簋》和《虢季子白盘》相似。裘锡圭先生的《文字学概要》说："在春秋战国时代各国的文字里，秦国文字对西周晚期文字所作的改变最小。""战国时代东方各国通行的文字，跟西周晚期和春秋时代的传统正体相比，几乎已经面目全非。而在战国时代的秦国文字里，继承旧传统的正体却仍然保持着重要的地位。"

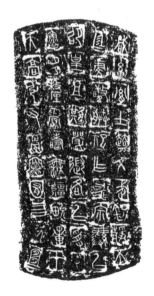

图3-38 东周《秦公簋》

如《秦公簋》、《秦公簋》（图3-38）和《秦诏版》等，虽然也向工整型发展，但丝毫没有东南面的流美与东北面的遒美，仍保持着宗周晚期的风貌，而且由于民族性格的剽悍强壮，国家势力的蓬勃扩张，结体显得更加开张宽博，气息更加浑厚苍雄。班固《汉书·赵充国辛庆忌传赞》说："（秦国）迫近羌胡，民俗修习战备，高上勇力，鞍马骑射。故秦诗曰：'王于兴师，修我甲兵，与子偕行。'其风声气俗，自古而然。今之歌谣慷慨，风流犹存耳。"于此也可觇秦国书法的风格。

除了上述三种类型之外，中间的晋国缺乏自我发展的

独立意识，进入东周以后，书风表现出一种无所适从的状况。一会儿学齐国风格，一会儿受秦国影响，一会儿又表现出对楚和吴越的倾心，始终没有形成自己的面貌。

《屬羌钟》（图3-39），作铭时间为"廿又再祀"，郭沫若先生认为即周安王二十二年（前380年），《史记·六国年表》于是年三晋栏内书"伐齐，至桑丘"，于齐栏内书"伐燕，取桑丘"。那一年，晋国与齐国和燕国发生过战争，战争使晋与齐的文化得以交流，书法受到齐国劲挺遒美的影响，产生了《屬羌钟》。

《嗣子壶》，郭沫若先生认为铭文"命瓜"当即"令狐"，《左传》文公七年（前620年）"晋败秦师于令狐，至于刳首"。由于晋与秦国刚刚发生过战争，因此铭文风格变得宽博起来，表现出秦国的趣味。

图3-39 东周《屬羌钟》

《栾书缶》（图3-40），公元前575年，晋国与楚国战于鄢陵，大获全胜。器主栾书就是晋国指挥这场战争的中军之将。铭文的线条回环曲折，字形结体注重圆势，从中折射出一些战败的楚国书风的影子。

《赵孟介壶》（图3-41），白川静先生根据铭文分析，认为是《左传》哀公十三年（前

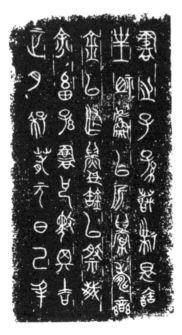

图3-40 东周《栾书缶》

图3-41 东周《赵孟介壶》

482年），赵孟鞅用吴王所赐之金作的器物。因为与吴国相关，所以器皿字体修长，线条婉转柔畅，一派吴国风貌。

晋国的书风就是这样首鼠于各大国之间，善于吸收，缺乏创造，没有自己独特的面目。

综上所述，春秋战国时代金文书法如果以地域划分，除了中原地区的晋国之外，主要有三种类型。西面的秦国浑厚端整，东北面以齐国为主的劲挺遒丽，东南面以楚国为主的婉转流美。郭沫若先生在《两周金文辞大系图录考释》的序文中说："（战国文化色彩）综而言之，可得南北二系。江淮流域诸国南系也，黄河流域北系也。南文尚华藻，字多秀丽；北文重事实，字多浑厚。"从整个金文发展的历史来看，这种说法不够准确。

图 3-42　战国楚墓出土毛笔

第三节　鸟 虫 书

春秋战国时代，金文书法高度成熟，线条粗细一致，结体大小一律，章法工整匀称，这时为避免简单和刻板，书法家开始对字体作各种美化。但是，当时的毛笔与现在不同，比如湖南长沙左家山楚墓出土的毛笔（图3-42），笔锋不是插在笔管之内，而是均匀地缠在笔管的一端，中间没有笔柱，是空的，就像甲骨文的"聿"字，写作 ，笔毫围在笔杆的四周，然后用丝线缠束的。这种空心笔无法提按顿挫和逆折绞转，作各种造形变化，因此当时的美化只能用等粗的细线条来添加各种图饰，主要是在线条两端添加鸟的图饰，在线条中段添加虫的图饰，结果产生了鸟虫书。

虫字篆书作 ，甲骨文作 ，象蛇盘曲之形，朱骏声《说文通训定声》说："虫者，蛇之总名"。而且在春秋战国时代，它又扩大为所有昆虫的总名，把鸟类和鱼类也统摄进去了，《孔子家语·执辔》："羽虫三百六十，而凤为之长。"所谓羽虫就是有翅膀的鸟类。《大戴礼记·曾子·天圆》说："鳞虫之精者曰龙。"所谓鳞虫就是指有鳍的鱼类。因此鸟虫书可以概称为"虫书"，许慎《说文解字叙》云："自尔秦书有八体：一曰大篆，二曰小篆，三曰刻符，四曰虫书，五曰摹印，六曰署书，七曰殳书，八曰隶书。"虫

书就是鸟虫书。

鸟虫书的传世作品很多。如《越王州句矛》(图3-43)，铭文为"戉王州句自乍用矛"八字，除了"句"字外，其他七个字的鸟形或上或下，繁简不一，但都是字外之附饰，只有"句"字的"勹"以鸟足成之，笔画与鸟形浑然一体。再以《子𫭼戈》(图3-44)为例，"𫭼"字外加一鸟，"用"字外加两鸟，"子"字和"戈"字寓繁式鸟头于笔画之中，而"之"字则以简式鸟头置于鸟的上端。总之，鸟虫书的美饰方法随机应变，是没有定式的。

图3-43 东周《越王州句矛》　　　　　图3-44 东周《子𫭼戈》

马国权先生的《鸟虫书论稿》从组合方法上考察鸟图饰，列出十三种形式：(1)寓鸟形于笔画者，(2)寓双鸟形于笔画者，(3)附鸟形于字上者，(4)附鸟形于字下者，(5)附鸟形于字左者，(6)附鸟形于字右者，(7)附双鸟形于字上者，(8)附双鸟形于字之下者，(9)附双鸟形于字之上下者，(10)附双鸟形于字之左右者，(11)寓双钩鸟形于笔画者，(12)附双钩鸟形于字旁者，(13)附鸟形于二字之间者。详见图3-45。

容庚先生也著有《鸟书考》，考察了四十余件传世的鸟虫书铭文，最后总结说："以上列各器观之，其有人名可考者，始于吴王子于(即位于公元前526年)、楚王孙

图3-45　鸟虫书的组合形式例

渔（卒于公元前525年），其次则宋公栾（公元前514—前451年在位）、楚王酓璋（公元前488—前435年在位）、蔡侯产（公元前471—前457年在位）、越王者旨於赐（公元前464—前459年在位）、越王亓北古（公元前458—前449年在位）、宋公得（公元前450—前404年在位），终于越王州句（公元前448—前412年在位）……其有国名可考者，为越、吴、楚、蔡、宋五国，而以越国所作器为最多。"这些国家都属于楚文化范围，印证了前面金文书法的演变过程中的一个观点，鸟虫书是从《王子婴次卢》和《王子午鼎》等工整流媚型的书风演变而来的，与楚国的文化习俗有密切关系，"小腰秀颈"的美人标准、"偃蹇""连蜷"的歌舞特色、精巧复杂的铜器造形，都是它的产生基础。

　　鸟虫书美化了汉字，在春秋战国，流行于以楚文化为中心的东南各国，到秦汉时代仍然流行，在秦，被称为流行的"八体"之一，在汉，被称为流行的"六书"之一。到汉代后期，受到帝王提倡，盛极一时。《后汉书·蔡邕传》记载："初，（灵）帝好学，自造《皇羲篇》五十章，因引诸生能为文赋者，本颇以经学相招，后诸为尺牍及工书鸟篆者，皆加引召，遂至数千人。"又《阳球传》记载阳球奏罢鸿都文学曰："或献赋一篇，或鸟篆盈简，而位升郎中，形图丹青。"一直到魏晋以后，书法艺术强调连绵节奏书写，注重造形变化的鸟虫书才开始遭到批判和否定。唐孙过庭《书谱》说："复有龙蛇

云雾之流，龟鹤花英之类，乍图真于率尔，或写瑞于当年，巧涉丹青，工亏翰墨。"宋徐锴《说文系传》所说："鸟书、虫书、刻符、殳书之类，随笔之制，同于图画，非文字之常也。汉魏以来，悬针、倒薤、偃波、垂露之类，皆字体之外饰。"他们认为鸟虫书"巧涉丹青""同于图画""皆字体之外饰""非文字之常"，是描绘的，不是书写的，类似美术字，不能算书法，因此晋唐以后，鸟虫书逐渐式微。但是，它所激发起来的美饰意识和表现方法却始终存在，隐隐地影响着以后书法的发展。

第四节　金文书法赏析

如上所述，金文书法有一千年的历史，分为两个阶段，商和西周为一阶段，其中又可分为发展期、成熟期和繁荣期。东周为一阶段，其中又因为地域特色，分成以楚国为主的东南面书风、以齐国为主的东北面书风和以秦国为主的西面书风。时代不同，地域不同，结果金文书法的风格面貌也各不相同，千姿百态，美不胜收，下面介绍几件各有特色的作品。

《格伯作晋姬簋》(图3-46)，这件作品有三处比较大的空白，第一行"三月"之间，第二行最后"殷"字的下面，第三行"其永"之间，三处空白的空间关系是个不等边三角形，变化而且协调，应该属于有意识的章法处理。

《何尊》(图3-47)，点画浑厚，起止处多出钝锋，间用肥笔，错杂其间，显得奇丽瑰

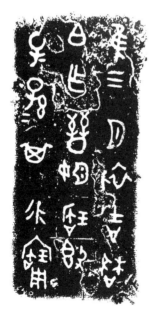

图3-46　西周《格伯作晋姬簋》　　　　图3-47　西周《何尊》铭文

伟。字体因势而定，大小变化自然。通篇章法行款茂密，神完气足，是豪放型的代表作。

《墙盘》（图3-48），点画粗细均匀，圆浑丰润，结体婉转，风姿绰约，章法上行距与字距都比较整齐，疏疏朗朗，井井有条。风格既端庄典雅，又灵动妩媚。

《郑陵君豆》（图3-49），这是所有金文中最潦草的作品之一，用锐器直接刻在器皿上，结体与楚王《酓感鼎》和《包山楚简》相似，写法上更加随意，线条轻盈自由，结体宽松疏朗，风格奇逸而且萧散。

图3-48 《墙盘》

图3-49 《郑陵君豆》

《散氏盘》（图3-50），西周晚期作品，丝毫看不见当时流行的工整平匀、精美华丽的风格影响。用笔恣肆放逸，线条浑厚苍茫，结体形方势圆，横不平，竖不直，但左右相倚，上下相形，变不平为平、不直为直，奇姿迭出，妙趣横生。

《王子午鼎》（图3-51），点画弯曲流畅，上缀椭圆形的块面，并枝蔓横生地添加各种饰笔，如风流宫女，一身璎珞，百宝流苏，极装饰打扮之能事。

《秦公簋》（图3-52），字形整饬严谨，四角方折，刚狠强悍，线条微曲中求劲媚，在金文书法流行瘦长秀丽的东周时代，以雄强宽博的特色引人注目。

《新郑出土兵器》（图3-53），这是用刀刻写的铭文，转折之处一反甲骨文重新起

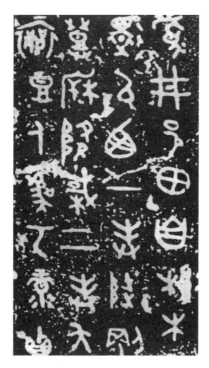

图3-50 《散氏盘》

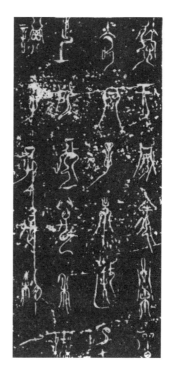

图3-51 《王子午鼎》

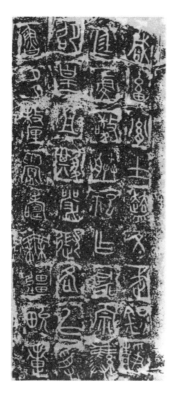

图3-52 《秦公簋》

图3-53 《新郑出土兵器》

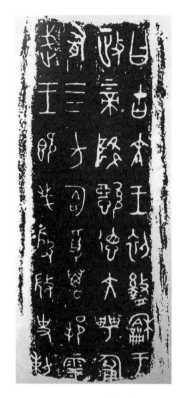

图 3-54 《瘝钟》

刀，方折换向的常规，一律刻成斜势的弧线。通观全篇，方、圆和三角形交相辉映，变化非常丰富。

《瘝钟》(图 3-54)，结体平整匀称，局部组合变化多端，上紧下松或左低右高，营造出参差错落的动态，有一种寓奇险于平正的感觉。

第五节　汉以后的金文书法

汉以后，青铜器不流行了，金文书法也开始没落。

《汉书·窦宪传》云："和帝永元元年九月，窦宪伐单于，遗宪古鼎，容五斗，其旁铭曰：'仲山甫鼎，其万年，子子孙孙永宝用。'"阮元《商周铜器说》按云："汉人习隶，罕识籀文，此铭亦约辞，非全铭之体。"认为单于送窦宪的古鼎，因为当时人不能识读，所以只能记其省略之辞。《南史·范云传》云："齐建元初，竟陵王子良为会稽太守，云为府主簿，王未之知。后刻日登秦望山，乃命云。云以山上有秦始皇刻石，此文三句一读，人多作两句读之，并不得韵。又皆大篆，人多不识。乃夜取《史记》读之，令上口。明日登山，子良令宾僚读之，皆茫然不识。末问云，云曰：'下官尝读《史记》，见此刻石文。'进乃读之如流。子良大悦，因以为上宾。"当时文人连秦代篆书都不能识读，遑论金文了。

汉以后的青铜器数量稀少，铭文简略。最著名的有 1972 年满城汉墓出土的两个铜壶(图 3-55)，铭文上添加了许多鸟虫图案，极其华丽。还有《嘉量铭》(图 3-56)，属于比较标准的小篆，此外就没有什么作品了。即使到宋代，欧阳修、赵明诚、王俅、薛尚功等人开始收集、著录和考释三代金文，出版了一些金石学方面的著作，但因为书法风气沉湎于晋唐法帖，书法家对金文书法不能理解，无意领教，金文书法只能继续沉寂下去。

一直到清代，碑学崛起，邓石如以新的用笔方法，写出了具有金石意味的线条，金文书法才开始被纳入取法范围。乾嘉时期的张廷济、朱为弼、徐同柏和赵之琛等金石学家以金文入书。尔后，何绍基、吴大澂、吴昌硕、曾熙、李瑞清、黄宾虹等皆用新的审美眼光去观照金文书法，发掘它的内蕴之美，一方面模仿斑驳残泐的线条，表现出浑厚苍茫的金石之气，另一方面模仿奇诡古奥的字形，加强结体造形的魅力，并且将这

图 3-55 满城出土的汉铜壶铭文

图 3-56 《嘉量铭》

两方面收获旁溢于分书、楷书、行书和草书,融会贯通,推陈出新,极大地促进了碑学书法的繁荣发展。

朱为弼(1771—1840)字右甫,号椒堂,浙江平湖人。嘉庆十年(1805)进士。工画,著《椒声馆诗文集》《钟鼎彝器款识》。所临金文用笔狂放恣肆,点画长长短短,轻轻重重,跌宕起伏。结体率意,大小参差,整体章法错落有致,疏密协调。创作态度看似漫不经心,任意挥洒,实则野马信驰,缰绳在握,行于所当行,止于不得不止,如风行水上,自然成文。(图3-57)

徐同柏(1775—1854),原名大椿,号寿臧,浙江嘉兴人。工篆刻,擅长金石学,著《古堂款识学》,书法受其舅张廷济指授,喜欢写金文。图3-58是他的集联作品,为避免杜撰之讥,写长题一一注明出处,十四个字分别从不同的器铭中搜集出来,经过变形和整饬,非常谐调。

赵之琛(1781—1852),字次闲,号献父,浙江钱塘人,篆刻为西泠八家之一,通金石学,阮元的《积古斋钟鼎彝器款识》半出其手。他临金文最大的特点是强调字形的大小正侧变化,夸张线条的长短反差,整体意识很强。如图3-59所示,用笔干脆,线

图3-57 清朱为弼书　　　　图3-58 清徐同柏书　　　　图3-59 清赵之琛书

条爽快，结体方折，没有金文圆浑的浇铸感，这可能是因为他擅长篆刻，以印入书的缘故。

吴大澂（1835—1902），字清卿，号愙斋，江苏吴县人。同治七年（1868）进士。晚清著名金石学家，著有《愙斋集古录》和《说文古籀补》等。《清稗类钞》记载，吴大澂在湖南做巡抚的时候，好以篆书批阅公文，害得办事人员因无法释读而经常要向他请教。图3-60为一封尺牍，就是用金文写的，点画平直如砥，圆曲似规，结体也比较工整，有馆阁习气。

吴昌硕（1844—1927），原名俊、俊卿，号缶庐、苦铁等，浙江安吉人，著名书画篆刻家。他临金文用酣畅淋漓的笔墨表现浑厚苍茫的气息，与原作相比，线条更加雄肆，结体更加放逸，章法更加参差错落。通篇古茂雄秀，大气磅礴，堪称杰作。（图3-61）

黄宾虹（1865—1955），原名质，字朴存，安徽歙县人。工画，兼诗文书印，编著有《美术丛书》《虹庐画谈》《金石书画编》等。图3-62是他的一件对联，点画两端不著

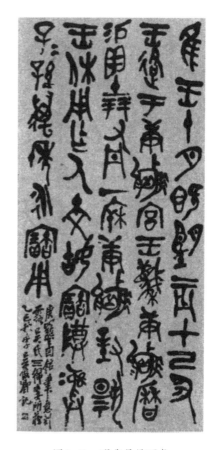

图3-60　清吴大澂书　　　　　　图3-61　现代吴昌硕书

锋棱,中锋行笔,线条圆浑,而且逐步顿挫,变起伏于锋杪。结体纵向舒展,颀长秀逸,有人以"窈窕村姑,拂柳远眺"来作比喻,相当形象。

罗振玉(1866—1940),号雪堂,字叔言、贞松老人等,浙江上虞人。长于考古,著有《殷墟书契前编》《殷墟书契后编》和《殷墟书契考释》等。这幅临摹作品的线条裹锋运行,圆劲隽秀,结体端正工整,匀称精巧,章法纵横有列,平直划一,感觉十分渊雅。(图3-63)

总之,汉以后的金文一路式微,直到清代碑学崛起,才逐渐复兴,而且原先的刻铸变为毛笔书写之后,创作方法随之改变,创造出新的辉煌。

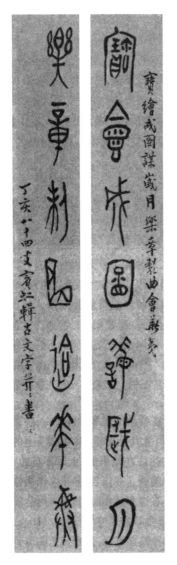

图3-62　现代黄宾虹书

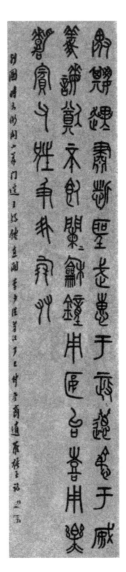

图3-63　现代罗振玉书

第四章

篆　书

篆书起源于西周末年，衰退于汉代，整个发展过程经历了三个阶段。第一，东周时期为发展阶段，流行在秦国一带，被称为大篆或籀书，以《石鼓文》为代表作。第二，秦朝为成熟阶段，作为标准的流行正体，被称为小篆，以《泰山刻石》等为代表作。第三，汉代为衰退阶段，逐渐向分书过渡，被称为汉篆，以《祀三公山碑》为代表作。

中国书法早在甲骨文时代，就力求以对称的形式建立起一种秩序，虽然象形字的繁简反差很大，难以规整划一，但是这种努力始终没有松懈，每个阶段都在一点一点进步，到西周中后期逐渐实现，《史墙盘》《静簋》《大克钟》《史颂簋》和《虢季子白盘》（图4-1）等，无论线条结体还是章法，都开始工整起来。进入春秋时代，《石鼓文》进一步整饬，到秦始皇统一天下，在"书同文"政策的助推下，进一步加以标准化改造，结果在对称的基础上，达到了均衡的极致。从甲骨文到小篆，汉字字体实现了最基本的美学式样——对称和均衡。物极必反，这也意味着小篆以后，汉字发展面临一个新的转折，书法艺术的发展也面临一个新的起点。

第一节　古籀大篆

春秋战国时代的金文书法按地域划分，有三种类型：西面的秦国浑厚开张，东南面的楚国婀娜流美，东北面的齐国劲挺遒丽。其中，齐国和楚国的书风都带有秀美的特点，可以进一步归

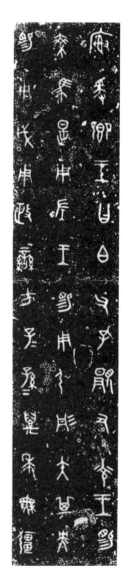

图4-1　东周《虢季子白盘》

并，结果，战国时代的书风就成了东面六国与西面秦国相互对峙的格局。这与文字学
家对战国文字特征的分类相同，《汉书·艺文志》云："《史籀篇》者……与孔氏壁中古
文异体。"《说文解字叙》云："宣王太史籀著大篆十五篇，与古文或异。"他们把战国文
字分成籀书与古文两大类型。后来的学者把秦系文字称为籀书，把六国系文字统称
为古文，王国维先生《史籀篇疏证序》说："《史篇》文字，就其见于许书者观之，固有与
殷周间古文同者……至许书所出古文，即孔子壁中书，其体与籀文、篆文颇不相近，六
国遗器亦然。"他断论："《史籀篇》文字，秦之文字，即周秦间西土之文字也。……壁
中书者，周秦间东土之文字也。"班固《汉书·艺文志》史籀十五篇自注云："周宣王时
太史作大篆十五篇。"卫恒《四体书势》也说："昔周宣王时史籀始作大篆十五篇……
世谓之籀书者也。"《史籀篇》或称籀书，或称大篆，都是指西周末期流行于西土的"秦
之文字"。

宣王以后，西周王朝的势力急剧衰退，领土不籍千亩，诸侯分崩离析，没多久，幽
王被杀，平王东迁，西周王朝宣告结束。在这个过程中，秦国因为镇压西戎反叛和护驾
平王有功，被封为西垂大夫，开始告别"僻居西隅"的游牧历史，与周王朝亲善，同时
接受周文化的启蒙，当时《史籀篇》作为"史官教学童书"，秦人要学习周文化必须以
此为出发点，因此秦国书法继承籀书风格也就理所当然了。具体表现在字体上，秦国
《诅楚文》中的**殴专剔意**四字，《石鼓文》中的"囿""皮""则""员""树""粟""癸"
等字，与《说文》中的籀书写法完全相同。表现在风格上，秦国的作品如《秦公簋》（图
4-2）、《秦公钟》和《石鼓文》、《诅楚文》（图4-3）等，都与周宣王时代的《虢季子白
盘》《史颂壶》等金文非常相似，明显有一脉相承的关系。因此，我们可以将《史籀篇》
作为大篆的初始作品，把周宣王时代定为大篆历史的起点。

古籀大篆的代表作品是《石鼓文》（图4-4），因为刻在十枚鼓形的石上而得名，
又因为记载了田猎的内容而又被称为《猎碣文》。关于它的刊刻年代，有秦襄公（前
770—前766年在位）、秦文公（前765—前716年在位）和秦穆公（前659—前621年在
位）等时期的说法，虽然没有定论，但学者都认定它刻于春秋时期。

《石鼓文》对点画结体的整饬主要表现在两个方面。

第一，线条更加纯粹。《石鼓文》的字体书风与《虢季子白盘》相近，但是《虢季子
白盘》的线条还残存着墨团形的肥笔，而在《石鼓文》中则完全取消，笔笔都是等粗的
线条，强化了书写性。

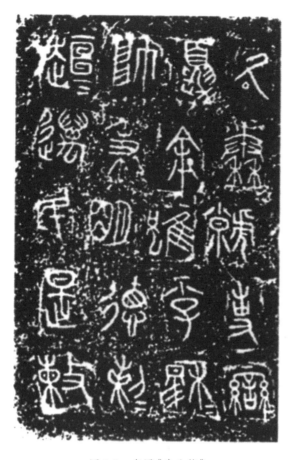

图4-2　东周《秦公簋》

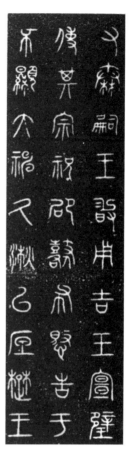

图4-3　东周《诅楚文》

第二，结体更加规范。《石鼓文》与《散氏盘》中都有三个"道"字，《散氏盘》个个不同，而《石鼓文》则完全相同。（图4-5）其他如"车""马""君""既""孔""来"等字，《石鼓文》中多次出现而结体没有一点变化，二十几个"其"字只用一种写法，即使不同文字中所含有的相同偏旁，也保持一种写法。（图4-6）

第三，造形更加方正。结体尽量把线条位置定在方整的外轮廓上，如图4-7所示，左边《虢季子白盘》的"不"字，横平竖直之外，全是斜线，右边《石鼓文》的"不"

图4-4　东周《石鼓文》

图4-5 《散氏盘》(左)与《石鼓文》(右)
中的"道"字

图4-6 《石鼓文》中的相同字

图4-7 《虢季子白盘》(左)与《石鼓文》(右)
中的"不"字

字，尽量把斜线往横和竖的方面靠，变成弧线，使结体更加平稳和宽博。

《石鼓文》的点画圆融雄秀，回环畅达，韩愈《石鼓歌》将之比作"珊瑚碧树交枝柯"。它的结构略近方形，绰约风姿，端庄而又灵动。尤其是线条圆浑，结体外拓，成为书法风格的一大类型，后人评颜真卿的行书"如篆如籀"，又说"怀素草书参篆籀"，不管行书、草书与《石鼓文》字体根本不同，也不管他们是否学过《石鼓文》，只要线条和结体符合圆浑与外拓特征的，都可归为以《石鼓文》为代表的篆籀一类，可见它在书法艺术上的地位。清以来，杨沂孙、吴大澂、吴昌硕等人的篆书都是从《石鼓文》中脱胎出来的，尤其是吴昌硕，自谓"学篆好临《石鼓》，数十载从事于此"。正因为如此，康有为《广艺舟双楫》说："石鼓既为中国第一古物，亦当为书家第一法则也。"

第二节 小 篆

　　春秋战国时代,各国文字一方面因为实用需要而不断简化,另一方面想增加美观,常常添加各种"羡画",结果导致讹体歧出。例如同一个**不**字,秦国作**不**,保存了宗周古风,而其他各国却喜用繁饰,楚国作**亦不**,齐国作**玉夼**,燕国作**乬乲**,等等。(图4-8)基于这种现象,秦朝建立之初,"丞相李斯乃奏同一","罢其不与秦文合者",主张在秦国大篆的基础上进行"同文"改革,他们模仿《史籀篇》的体例,重新编定学童识字课本,"(李)斯作《仓颉篇》,中车府令赵高作《爰历篇》,太史令胡毋敬作《博学篇》,皆取史籀大篆,或颇省改,所谓小篆者是也"(许慎《说文解字叙》),以编启蒙读本的形式来推广新字体,促进小篆的普及。并且,秦始皇巡幸各地时,李斯等人又用它来书写各种颂扬秦始皇丰功伟绩的刻石,也起到了推广与普及小篆字体的作用。

图4-8　战国讹体字例

　　小篆的改革以大篆为基础,因此小篆的书法风格也以大篆为主,但仔细分析又兼顾了六国书风。李斯在小篆字体的改革、厘定、书写和推广上扮演了重要角色,司马迁《史记》称:"李斯者,楚上蔡人也。年少时,为郡小吏。"上蔡在春秋时为蔡国都城,曾"佐右楚王,建我邦国",受到楚国的控制,后来与吴国通婚结好,联合抗楚,结果于公元前447年被楚国吞灭。蔡国的政治和文化属于以楚为首的东南一系,因此书法也结体流美,多装饰味,如《蔡子匜》(图4-9)、《蔡侯盘》等,一派楚风。李斯出生时,蔡国已被楚所灭,而且他做过楚国小官,耳濡目染,楚文化影响很深,因此在厘定小篆字体时,不可避免地会将流美书风融进端庄雄浑的秦国大篆中去。比如《琅琊台刻石》(图4-10),与《石鼓文》相比,结体修长,下垂的竖画婀娜委婉,就是东南方流美书风的表现。李斯之外,小篆的整理者还有作《博学篇》的太史令胡毋敬。据《后汉书·献帝纪》的注引《风俗通》云:"胡毋,姓。本陈胡公之后,公子完奔齐,遂有齐

图4-9 东周《蔡子匜》 图4-10 秦《琅琊台刻石》

国,齐宣王母弟别封毋乡。远本胡公,近取毋邑,故曰胡毋氏也。"东汉的胡毋班,史称
"太山人",晋代的胡毋辅之,史称"泰山奉高人",可见胡毋敬当为齐国人。战国时期
齐国金文(图4-11)的线条比较劲挺,因此,《泰山刻石》(图4-12)与《石鼓文》相比,
竖画明显要直挺一些,有东北面遒美书风的成分。总而言之,根据这些现象,我们可
以说小篆字体是西方秦国的大篆与东方六国文字的结晶。

 史书记载,秦始皇统一中国之后,曾到各地巡察,在泰山、之罘、会稽、碣石、琅琊
和绎山等处用小篆字体刻石纪功。时至今日,这些刻石历经劫难,只有琅琊台刻石和
泰山刻石尚有残块存留,此外都湮没了。要想了解小篆,只能根据《泰山刻石》《琅琊
台刻石》《会稽刻石》和《绎山刻石》等的各种拓本了。

 这些刻石都是"书同文"的产物,所谓"同"就是标准化,具体表现一方面是字
形简化,如图4-13所示。另一方面是线条不因为笔画少而粗,笔画多而细,自始至终
粗细一致,简洁匀净,这为小篆的结体带来两个特征。一是汉字笔画横比竖多,为了
避免横画在排叠时过分拥挤,只能增加高度,使得结体偏长。二是等粗的线条在纵横

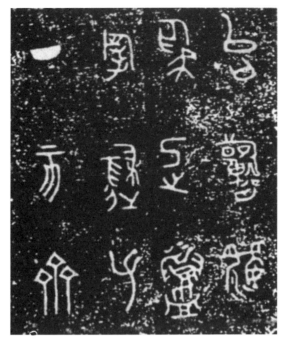

图4-11 东周《齐大宰盘》

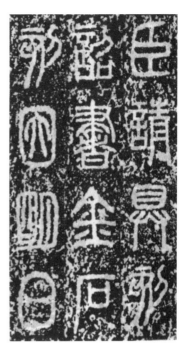

图4-12 秦《泰山刻石》

排列时,如果稍有倾侧,切割出来的空白就会不匀称,结体就会不平稳,因此必须以横平竖直和左右对称为结体原则。如图4-14所示,"贵"字中所有横画分割出来的七段横向空间,距离完全一样;"明"字所有竖画分割出来的六段纵向空间,距离也完全一样;"帝"字上半部分横画所分割出来的横向空间是相等的,下半部分竖画所分割出来的纵向空间也是相等的;"临"字的结构比较复杂,但也处处遵循着均衡与对称的原则,左上部分"臣"的横向分割和纵向分割是均等的,左下部分两个"口"的纵向分割是均等的,最下面的"口"被放在中间,处于轴对称的位置,如果再进一步将左边与右边两部分结合起来考察,左边两个"口"与右边"人"的竖画所分割出来的纵向空间也完全是相等的。即使一些笔画较少的字,如图4-15所示,在弧线与直线交接时分割出来的左右空间,距离和角度等也都是非常对称与均衡的。

《泰山刻石》中说:"皇帝临位,作制明法,臣下修饬。……治道运行,诸产得宜,皆有法式。"小篆如同规尺度量般的均衡对称,可以看作秦国实行法制、追求秩序的人文精神在书法艺术上的表现。

小篆这样一种极端理性化与秩序化的字体,若写不好会非常刻板,但是秦刻石没有,仔细分析,有两个原因。第一,我们在前面指出过,小篆在分割横向空间时,从上往下,一段一段都严格遵照等距离的原则,但是在割到最后一段时,一般都留出较宽

图4-13 《石鼓文》与小篆的
繁简字例

图4-16 小篆上
紧下松字例

图4-14 秦刻石选字

图4-15 秦刻石选字

的空间，上紧下松，会产生一种引体向上的崇高感。第二，小篆在横竖相交的转折处，化方为圆，让等粗的线条流畅起来，一方面"婉而通"，有一种动感；另一方面使切割出来的空间有方和圆的变化。小篆利用这两种处理方法，营造出各种对比关系，打破了横平竖直和绝对平均的呆板，表现出静中有动的艺术特色，如图4-16所示。唐人韦

续《墨薮》说小篆的用笔圆转流畅:"如游鱼得水,如景山兴云,或卷或舒,乍轻乍重。"张怀瓘《书断》说:"画若铁石,字若飞动。"又说:"铁为肢体,虬为骖骓。"他以铁形容稳定,以虬形容动势,揭示了小篆动静结合、寓动于静的艺术特色。因此,康有为《广艺舟双楫》评云:"琅琊秦书,茂密苍深,当为极则。"王国维先生评泰山石刻亦云:"谨严浑厚,径不过数分,而有寻丈之势,当为秦书之冠。"

第三节 汉 篆

秦王朝二世而斩,从公元前221年称帝到前206年灭亡,总共才15年,秦亡以后,代之而起的西汉政府在建国之初,由萧何草著律法,规定"太史试学童,能讽书九千字以上,乃得为吏。又以六体试之,课最者以为尚书御史、史书令史"(班固《汉书·艺文志》)。不少人因写得一手好字而荣登仕途,如《汉书·张安世传》记载,武帝时"安世用善书,给事尚书"。

西汉重视书法,但是传世的篆书作品很少,宋人尤袤的《砚北杂记》说:"闻自新莽,恶称汉德,凡有石刻,皆令仆而磨之。"因此,"西汉石刻,自昔好古之士,固尝博采,竟不之见"。宋代欧阳修的《集古录》也说:"欲求前汉时碑碣,卒不可得。"今天,能见到的西汉篆书作品属于铜器刻文的有汉文帝九年铙、《平都犁斛》(图4-17)和《上林铜鉴》(前21年)等,属于石刻的主要有《赵王上酬刻石》(前158年,图4-18)、《霍去病墓刻石》(前117年)、《五凤二年刻石》(前56年)、《东安汉里刻石》(前26年)等极为有限的几种,此外,《鲁北陛刻石》(前149年)模糊不清,《杨量买山记》(前68年)真伪不能确定。根据这些作品分析,西汉的篆书与秦代小篆不同,字形简略,结体方正,转折处由圆变方,逐渐产生分书的萌芽,但是线条仍然是篆书的,粗细一致,没有波磔挑法。

王莽时期,政治制度和思想文化全面复古,影响到书法,碑碣、铜器上的书风也开始向篆书回归,如居延发现的帛书《张掖都尉启信》(图4-19)为标准小篆,传世的铜器《嘉量铭》(图4-20)介于《秦公簋》与小篆之间,方中带圆,整齐匀称,比西汉时的《平都犁斛》等更具篆书特征。还有刻石文字如《冯孺人墓题记》(图4-21)中的题柱文字,即使字体方正,但回环曲折,也比《赵王上酬刻石》更接近篆书。

到东汉安帝时期(107—125年),永初四年诏令刘珍及五经博士大规模校雠东观收藏的文献典籍,永宁二年许慎著成《说文解字》,其叙云:"今叙篆文,合以古籀,博采通人,至于小大,信而有证。"整理古籍,需要通古文字学,因此促成了篆书的回归,并出现一批小篆作品。《袁安碑》(图4-22)和《袁敞碑》刻于公元117年,《李昭碑》(图

图4-17　汉《平都犁斛》　　　　图4-18　汉《赵王上酬刻石》

图4-19　汉《张掖都尉　　　图4-20　汉《嘉量铭》　　　图4-21　汉《冯孺人墓题记》
启信》

4-23）刻于公元118年，《嵩山少室石阙》（图4-24）和《嵩山开母石阙》（图4-25）刻于公元123年，它们的线条流畅而浑厚，结体整齐而生动，与小篆完全相同。日趋衰落的篆书在特殊文化环境的刺激下如回光返照，辉煌了一下，但很快又沉寂下去。

安帝以后，建碑风气逐渐兴起，书碑的字体开始采用新兴的分书，篆书退出了流行正体字的舞台，仅仅在个别重要场合，为了显示郑重其事而被使用。比如碑额题字，著名的有《北海相景君碑额》（143年，图4-26）、《孔宙碑额》（164年）、《西岳华山碑额》（165年）、《鲜于璜碑额》（165年，图4-27）、《韩仁铭碑额》（175年）、《尹宙碑额》（177

年)、《三老赵掾碑额》(180年,图4-28)、
《张迁碑额》(186年,图4-29)等等。这
些篆书完全没有作为流行正体时那种正
襟危坐的样子了,自由放逸、天真烂漫。
而且,碑额所提供的表现空间往往是狭
隘的和不规则的,迫使它们不得不改变
原来严谨的写法,多一弯,少一折,粗些
细些,长些扁些,根据不同情况作各种应
变。具体来说,线条与结体有些平直简
练,如《鲜于璜碑额》和《张迁碑额》,有
些曲折增饰,如《西狭颂碑额》和《三老赵
掾碑额》。再比如为了显示郑重其事而用
于宗教场合,二十世纪五六十年代甘肃出
土了几件铭旌文字,如《张伯升柩铭》和
《壶子梁柩铭》等(图4-30),它们出殡时
作为幡帜走在队伍的前列,入葬后覆盖
在棺椁上,书法线条弯曲缠绕,结体奇特
诡异,有一种神秘感。总而言之,这两类
篆书都一反小篆的规整,奇思妙想,生动
活泼。

图4-22　汉《袁安碑》　　图4-23　汉《李昭碑》

　　汉代篆书的代表作是《祀三公山碑》(图4-31),刻于东汉安帝元初四年(110年),
它与小篆相比有两大特点。

　　第一,打破了对称的均衡。线条不再等粗了,开始出现粗细变化,结体化长为方甚

图4-24　汉《嵩山少室石阙》　　　　　　图4-25　汉《嵩山开母石阙》

图4-26　汉《北海相景君碑额》

图4-27　汉《鲜于璜碑额》

图4-28　汉《三老赵掾碑额》

图4-29　汉《张迁碑额》

至为扁。左右竖画向两边分开，横向出势，略具波磔。并且，字形内的空间分割也开始有疏密变化。总之，线条的粗细长短、结体的正侧大小和疏密虚实等各种对比关系开始凸显出来，表现形式从单纯走向复杂、从朴质变为华赡，新意妙理极多。

第二，化圆为方，改变传统以圆笔圆体和圆势作篆书的老套。起笔处方圆并用，转折处小者用圆，大者用方，通观全篇，以方为主。结体也强调方扁，下垂之笔在结束时都向左右两边分开，横向取势，字形因此变得方广宽博。这种特点从字体上来看，是在篆书基础上演变出许多分书特征，创造了一种"非篆非隶，兼二体而为之"（杨守敬《评碑记》）的风格样式。

康有为《广艺舟双楫》说，以方笔作小篆，以圆笔作分书，"未有不工者也"。小篆以圆为特征而用方笔去写，分书以方为特征而以圆笔去写，目的就是兼顾阴阳，营造对比关系，丰富表现形式。《祀三公山碑》对后人的创作启发很大，三国时吴的《天发神谶碑》取法于它，清代碑学兴起之后，陈鸿寿等人的篆书也受它影响，现代著名书画家齐白石先生的书法与篆刻更是从它里面得到了许多借鉴。

图4-30A 汉《张伯升枢铭》　　　　　图4-30B 汉《壶子梁枢铭》

图4-31　汉《祀三公山碑》

第四节 汉以后的篆书

汉以后,篆书已不是流行正体字,与社会生活日益疏远,因此作品寥若晨星,屈指可数,而且正因为不流行了,没有标准,大家都可以根据自己的印象来写,所以风格面貌反而生动活泼了。比如三国魏正始年间(240—249年)刻的《正始石经》,每字以古文、小篆、分书三种字体书写,其中的小篆点画细劲,结体瘦长,与秦篆大异。三国时吴天玺元年(276年)刻的《封禅国山碑》(图4-32)颇有小篆遗风,但是点画肥厚,字体凝重,风格迥异。同年刻的《天发神谶碑》(图4-33)用笔以方折为主,斩钉截铁,劲峭奇崛,兼有分书端倪。晋以后,楷书成熟,此时的篆书兼有分书和楷书的意味,本来面目越来越模糊了。如晋咸康四年(338年)刻的《朱曼妻薛买地宅券》(图4-34)线条细劲松灵,结体方圆并用,风格清奇疏秀。又如敦煌遗书P.3658和P.4702为《篆书千字文》残卷(图4-35),用笔有提按顿挫,努勒勾趯,八法皆备,线条细劲流畅,上下笔画之间起承分明,气势连贯,结体寓方于圆,左轻右重,疏朗萧散,清新空灵。到唐代,出现李阳冰,重新取法秦代小篆,自称"斯翁之后,直至小生",所书《三坟记》(图4-36)等,恪守秦刻石风格,应规入矩。除此之外,南北朝和唐代墓志盖上的题字类同汉代碑额,多用篆字,虽然技法稚拙,但是表现欲望却很强烈,变幻奇巧,生动有趣。(图4-37)唐以后,五代郭忠恕(图4-38),宋代徐铉、徐锴、僧梦英等,元代赵孟頫、周伯琦、泰石华、吾丘衍和俞和等,明代李东阳、文征明等人写的篆书都点画光致,结体平正,而且参以楷法,风格妍美,完全丧失了古厚之气。

汉以后篆书一路式微,直到清代碑学崛起才勃然中兴,涌现出一批名家,创造出许多风格。

图4-32 三国吴《封禅国山碑》

图4-33 三国吴《天发神谶碑》

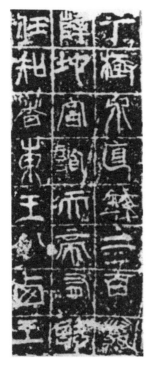

图4-34 晋《朱曼妻薛买地宅券》

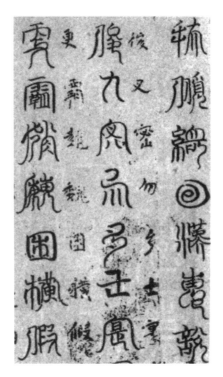

图4-35 敦煌遗书《篆书千字文》

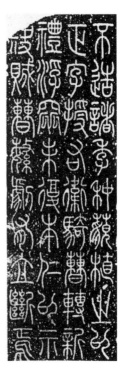

图4-36 唐李阳冰书《三坟记》

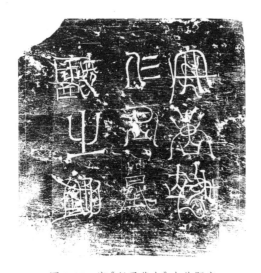

图4-37 唐《任君墓志》志盖题字

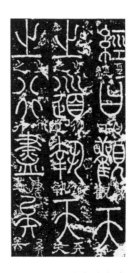

图4-38 五代郭忠恕书

概括起来,可分两类。

一类强调结体造形,在"四面停匀,八边俱备,短长合度,粗细折中"的基础上,将各个局部处理成方的、圆的、三角形的,组合起来,营造出各种各样的对比关系,好

像西方立体派的绘画一样，用各种基本形来作构成处理，特别巧妙，耐人寻味。代表书家有王澍（图4-39）和钱坫等。

另一类书法家强调线条的书写性，邓石如（图4-40）开其先，吴熙载、赵之谦（图4-41）、陈介祺（图4-42）、吴昌硕（图4-43）、齐白石（图4-44）、徐生翁（图4-45）等人继其后，他们各有各的风格，或者苍茫浑厚，或者婉转流丽，或者清新劲峻，或者雄肆奔放。究其原因，都注入了笔法意识，开始追求起笔、行笔和收笔的变化，让运笔走出一个过程，通过轻重快慢来追求时间节奏，通过提按顿挫来表现空间造形，使写出来的点画有形有势，有生命的感觉，有个性的光辉。

图4-39 清王澍书

图4-40 清邓石如书　　图4-41 清赵之谦书　　

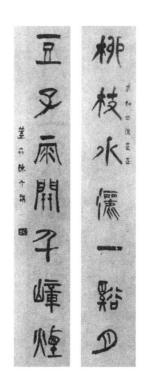

图4-42 清陈介祺书对联

篆书用笔主要表现为圆转与方折的对比，姜夔《续书谱》说："方者参之以圆，圆者参之以方，斯为妙矣。然而方圆曲折，不可显露，直须涵泳，一出于自然。"陈槱《负暄野录》引黄山谷之语云："摹篆当随其喎斜、肥瘦与槎牙处皆镌乃妙，若取令平正，肥

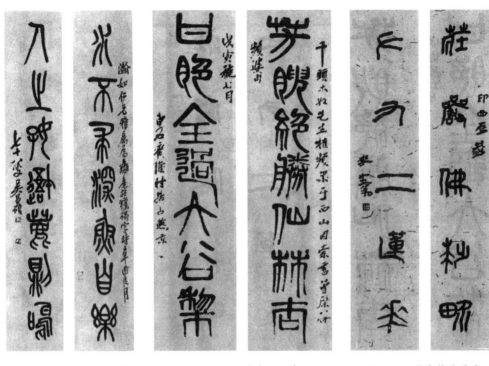

图4-43　现代吴昌硕书　　　　图4-44　现代齐白石书　　　　图4-45　现代徐生翁书

瘦相似,俾令一概,则蚯蚓笔法也。"赵宧光《寒山帚谈》说:"作大小籀篆诸书,以圆而能方,方不露圭角为格力。"

　　清代书法家在圆转与方折的对比关系上,每个人表现不同,如图4-46所示,杨沂孙的线条起笔和收笔很简单,都是一种圆笔,没有变化,而且两端笔锋的轨迹与中段行笔轨迹没有角度位差,直来直去,圆能入矩,直能中规,比较刻板。邓石如的起笔和收笔动作很小,方圆藏露的变化很精微,中段行笔非常舒展,颀长的弧线逢转必折,寓刚健于婀娜。吴让之的起笔动作不仅有轻重方圆的区别,而且在走势上与行笔方向成45°和90°的变化,收笔慢慢将笔锋从点画中间抽出,从粗到细的过程很长,长弧线的中段折笔也比较夸张。徐三庚的长线条曲上加曲,双弧线很多,而且平行排列,特别妩媚。为了避免由此产生的柔弱,加强对比关系,又不得不特别强调折笔,折角往往小于90°,方圆变化比吴让之还要夸张。

　　书法线条的曲折变化与舞蹈中人体的曲折变化是一样的,法国舞蹈教师代尔萨尔特认为,人体也可看作是一根线条:"作为表现媒介的人体,可以分成三个主要部分:头部和颈部为精神区域,躯干为'精神—情感'区域,臀部和腹部为物质区域。"以前的舞蹈偏重精神区域的头部颈部,感觉高雅,现代舞蹈强调情感区域的躯干,感觉奔放,而有些着意于物质区域的臀部和腹部,那就世俗了。阿恩海姆在《艺术与视

A. 杨沂孙书

B. 邓石如书

C. 吴让之书

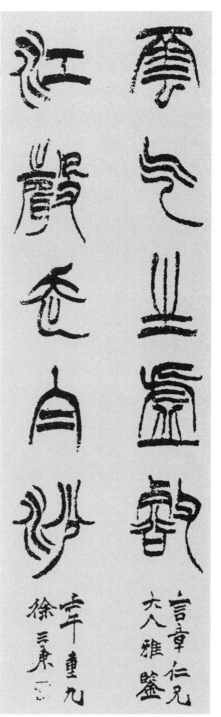

D. 徐三庚书

图4-46　篆书线条的起笔、行笔和收笔

知觉》中对此解释说："在再现人类活动时，由躯干表演出的动作，看上去总好像是在繁殖机能，尤其是在性机能的引导下进行的，而不像是在更高级的人类理性活动的引导下进行的。"由此来看上述几家篆书的曲折变化：杨沂孙整个儿如一根木头，太呆板；邓石如偏重头部和颈部，变化在两端，风格最符合古人的理想，"直须涵泳""藏劲于圆""不露圭角"；吴让之偏重躯干，比较现代，热情奔放；而徐三庚偏重臀部、腹部，忸怩作态，夸张得有些俗气。

　　总之，标准的小篆线条严格等粗，结体绝对匀称，点画和结体变化很少，因此风格面貌十分有限，写不好容易刻板。清代碑学兴起后的篆书从形和势两方面加以突破，在结体造形上强调各种基本形的组合，在线条节奏上强调三过其笔的笔法意识，结果营造出各种各样的对比关系，创造出千姿百态的风格面貌，提高了篆书的艺术魅力，开创出百花齐放、百家争鸣的繁荣局面。

第五章

草 体

第一节 概 述

文字发明之前，人类表达思想的主要工具是语言，但是语言口耳相传，所及范围有限，"声不能传于异地，留于异时，于是乎书之为文字。文字者，所以为意与声之迹也"（陈澧《东塾读书记》）。文字作为一种形迹，好比是载体，可以打破时间与空间限制，将此时此地的思想传达到彼时彼地。

文字信息的传递当然越便利越好，越准确越好；但是便利了往往不准确，准确了往往不便利，准确与便利是一对难以调和的矛盾。在熊掌与鱼不可兼得的情况下，通融的手段就是根据信息内容的重要与否来区别对待：凡历史性文件或其他重要内容，为了千古流传，让人看得明白，不惜费时耗神，写得认真仔细，一丝不苟；凡书记账册等日常应用，为了提高效率，便写得连绵奔放，潦草简略。于是，同样一种字体就出现正体与草体两种写法。草体的本质是正体字的快写。

快写有两种方法，一是省略笔画，二是连绵不断，它们都能提高书写速度。省略比较简单，但是过分省略会妨碍认读，因此省到不能再省的时候，就开始连绵。省略和连绵使草体的点画和结体不断变化：一方面与前一种正体逐渐拉开距离，当变到截然不同时，经过整饬，就会产生新的正体字；另一方面，草体本身不断快写，又会出现不同程度的潦草，好比楷书正体字的草体如果细分的话，有行书、行草、草书和狂草。

草体本质上是一种变体，不断追时代变迁，随人情推移，不同时期有不同特征，内涵丰富，名称多变，结果导致名实关系非常混乱。因此，我们讲草体，不得不先把它的发展历史梳理一下，把它的名实关系确定一下。

殷商甲骨文和两周金文的内容都很重要，用正体书写，如果要提高速度，只能省略笔画，也就是对象形的简化，或者以偏概全，或者微具匡廓，至于每一笔画仍然都是认真而不草率的。到了战国末期，国家机器发达，各种律令档案成倍增加，睡虎地秦

简《内史杂》云："有事请也，必以书，毋口请，毋羁请。"下级部门有所请示，都要写成书面报告，以便稽查。这样一来，文字的使用范围空前扩大，为提高效率，不得不想办法快写，不仅省略笔画，而且字形的端正也顾不上了，越来越草率，于是草体开始发展起来。

秦始皇统一天下，推行"书同文"政策，对字体做了规范化的改革：在正体方面，"李斯作《仓颉篇》，赵高作《爰历篇》，胡毋敬作《博学篇》，皆取史籀大篆，或颇省改，所谓小篆是也"；在草体方面，"下杜人程邈为衙史，得罪始皇，幽系云阳十年，从狱中改大篆，少者增益，多者减损，方者使圆，圆者使方。奏之始皇，始皇善之，出为御史，使定书。或曰程邈所定乃隶字也"。经过整理规范，草体开始确立，取名为隶书。

以"隶书"命名草体，名实关系非常贴切。班固《汉书·艺文志》说，秦始皇时"始造隶书矣，起于官狱多事，苟趋简易，施之于徒隶也"。许慎《说文解字叙》说："是时秦烧灭经书，涤除旧典，大发隶卒，兴役戍，官狱职务繁，初有隶书，以趋约易。"卫恒《四体书势》说："秦既用篆，奏事繁多，篆字难成，即令隶人佐书，曰隶字。……隶书者，篆之捷也。"这些记载都说隶书与小篆同时产生于秦始皇时代，它有两个特点：第一，是篆书经过约易后的快写，为篆书的辅佐字体，应付日常使用；第二，它应用于一般内容，流行于下层皂隶之间。这两个特点与古文"隶"字的意义完全吻合。《说文解字》："隶，附着也。"与"佐书"的意义相通。"隶"字从"隶"，《说文解字》："隶，及也。"从隶之字如"逮"等均训"及也"，"及"义与隶书"以救篆之不逮"相通。而且，《集韵》："隶，贱称也。"与流行于下层皂隶之间的意义相通。

隶书为"篆之捷也"，应付日常使用，点画粗一点、细一点没关系，结体正一点、斜一点不讲究，甚至多一笔、少一笔也无所谓，因此字体不稳定，始终处在因革损益的流变之中。秦代的隶书，如马王堆帛书中的《五十二病方》，点画结体与小篆相近，只是写得比较草率便捷而已。到汉代，隶书的点画逐渐出现波磔，字形变扁，与秦代篆书完全不同了，于是经过规范和整饬，"饰隶为八分"，产生了新的正体字叫作八分，或者叫作分书。到了魏晋时代，隶书继续变化，点画逐渐出现逆入回收的连贯写法，结体开始变长，与汉代的分书完全不同了，于是经过规范和整饬，又产生新的正体字叫作楷书。而且，就草体本身来说，魏晋时代的隶书逐渐减弱波磔，出现连绵，与汉代的隶书完全不同，于是为了区别，就把名称改为行书。

不仅如此，隶书作为篆书的草体，起初潦草程度不高，到了汉代，为了进一步追求效率，不得不更加潦草，"存字之梗概，损隶之规矩，纵任奔逸，赴俗急就"，于是出

现草书。这种草书起初只是大量省略笔画，写法上点画有波磔挑法，结体方扁，字字独立，被称作章草。后来为了再进一步提高书写速度，开始追求连绵，点画逆入回收，上一笔画结束时的回收就是下一笔画的开始，下一笔画开始时的逆入就是上一笔画的继续，上下笔画因此连绵起来，上下字也因此连绵起来，结果发展成了今草。张怀瓘《书断》说："章草即隶书之捷，草亦章草之捷也。"一句话就把草体的发展脉络讲清楚了。

总而言之，篆书之后的所有字体都是从不断变化发展的隶书中逐渐衍生出来的，当它们还未成熟，没有经过整饬规范而作为新字体出现之前，人们不可能预先为它制定一个新的名称，一般都是沿用旧名，原来叫什么就叫什么，因此与隶书有直接血脉关系的字体最初都可以叫作隶书。而且当它们发展成为新字体有了新名称之后，旧名称的消亡和新名称的确立，也需要一个漫长的约定俗成的过程，在这个过程中，隶书之名仍然被沿袭使用。比如，分书是在隶书基础上整饬而来的，就可以称之为隶书，南宋高宗《翰墨志》说："士人作字，有真、行、草、隶、篆五体，往往篆、隶各成一家，真、行、草自成一家，以笔意不同。"这里的隶书指的就是分书。元代陈楄《负暄野录》说："隶书波磔皆长，而首尾加大。"指的也是分书。再如楷书也是在隶书基础上发展而来的，也可以叫作隶书，张怀瓘《六体书论》中没有楷书，只有隶书，这个隶书显然指的是楷书。《唐六典》卷十说："校书郎正字，掌雠校典籍，刊正文字，其体有五：一曰古文，废而不用；二曰大篆，惟石经载之；三曰小篆，谓印玺幡碣所用；四曰八分，谓石经碑碣所用；五曰隶书，谓典籍表奏及公私文疏所用。"这个隶书指的也是楷书。宋代朱长文的《宸翰述》说虞世南"其隶、行皆入妙品"，说王知敬"善隶、草、行"，唐代的楷书名家都被称为善隶书，可见隶书即楷书。再如行书也是在隶书基础上发展而来的，也可以称为隶书，孙过庭《书谱》说："且元常专工于隶书，伯英尤精于草体，彼之二美，而逸少兼之。"这里钟繇所擅长的"隶书"，其实就是今天所谓的行书。再如草书也是在隶书基础上发展而来的，也可以称为隶草和隶书。赵壹《非草书》说："盖秦之末，刑峻网密，官书烦冗，战攻并作，军书交驰，羽檄纷飞，故为隶草，趋急速耳。"《魏书·崔玄伯传》说："（玄伯）尤善草隶、行押之书，为世摹楷。"这里的"隶草"和"草隶"就是今天所谓的章草。

总之，隶书作为篆书正体的潦草写法，始终处在不断的流变之中，内涵太丰富了，名称也太混乱了，研究书法史的人，在利用史料时，必须小心对待，不能一看到隶书就想当然地以今天的概念去认为它必须具备波磔挑法。一定要联系上下文，看它究竟指的是什么，是分书、楷书、行书还是章草，否则会闹张冠李戴的笑话。

第二节 先 秦 草 体

春秋战国时代，金文和刻石都是正体字，金文浇铸，刻石用刀，工具太笨拙，书契太麻烦。草体为求实用，采用手书，春秋时晋国的盟书写于石上，战国时的简牍帛书写于竹木片和纺织品上，将它们与当时当地的金文和刻石相比，《盟书》（图5-1）与《邵钟》（图5-2）相近，楚简（图5-3）与《酓肯鼎》（图5-4）相近，睡虎地秦简（图5-5）与《秦公簋》和《石鼓文》（图5-6）相近，仔细比较，前者为了快写，字形稍加简化，线条微有粗细，结体略作欹侧，所有表现都只是略微而已，属于草体的端倪。

到战国末期，国家机器发达，各种律令档案成倍增加，文字的使用范围空前扩大，为提高效率，不得不进一步快写，除了原先的减省笔画之外，字形的端正也顾不上了，线条越来越潦草，在这个基础上，草体迅速发展起来。

1975年湖北江陵凤凰山七十号秦墓中出土两颗"泠贤"玉印，一颗是规范的篆

图5-1 东周晋《盟书》　　图5-2 东周晋《邵钟》　　图5-3 东周楚《包山楚简》

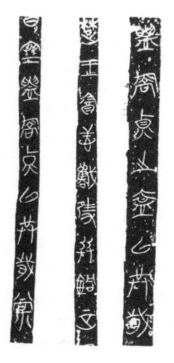

图5-4 东周楚《酓肯鼎》

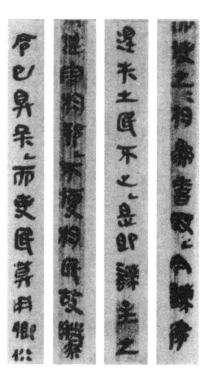

图5-5 东周秦《睡虎地秦简》

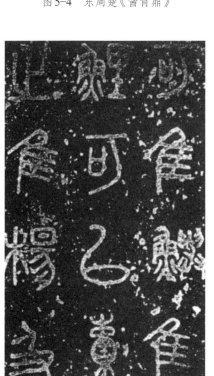

图5-6 东周秦《石鼓文》

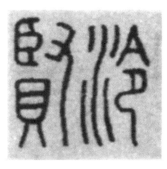

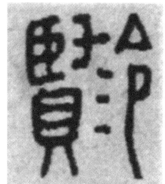

图5-7 湖北凤凰山七十号秦
墓出土的两颗玉印

图5-8　东周秦《青川木牍》

书，属于正体，另一颗的"泠"字氵作三，马作又，已是简化的草体，如图5-7所示。咸阳战国秦都遗址发现的陶文"泛"字的水旁亦从三。战国后期秦国的"高奴禾石铜权"中"奴"字的偏旁卩已写作"女"。1980年出土的青川木牍（图5-8），据专家考证书于秦武王二年（前309），将它与秦国的金文和《石鼓文》大篆相比，约有以下几个区别：第一，减省盘屈，如"九"字、"道"字的"首"旁、"波""津"的水旁；第二，化繁为简，如"则"字的"贝"旁、"鲜"字的"鱼"旁；第三，圆者使方，如"日""月"等字，转折处金文都用圆弧形，木牍中大多用方折；第四，结体变金文的长形为正方形或扁形；第五，用笔有轻重徐疾，某些横画的两端已有粗细变化，某些捺笔已有重按、轻挑和斜出的"波势"。

秦以外，其他六国的情况也差不多，郦道元《水经注》曰："临淄人发古冢得铜棺，前和外隐起为字，言齐太公六世孙胡公之棺也。唯三字是古，余同今字。证知隶字出古，非始于秦时。"据马国权的《战国楚竹简文字略说》研究，望山一号墓的《疾病杂事札记》第七十九简的"月"作月，环下一笔即为挑势，第四十八简的"内"作夹，"非"作兆，"大"作夂，"也"作㞢，"其"作六，"谓"作罗，等等，都是楚简的习见写法，点画和结体都取横势，已开"古隶"写法之滥觞。裘锡圭先生在《文字学概要》中说，六国文字形体上最显著的特点是俗体流行，俗体中最常见的是简体，如图5-9所示。上述郦道元的"隶字"、马国权的"古隶"、裘锡圭的"俗体"，其实指的都是战国时期六国的草体。

战国时代，草体十分流行，发展很快，而且从字体特征和书写风格上分析，与金文一样，也可分西方秦国和东方六国两大类型。《南齐书·文惠太子传》云"时襄阳有盗发古冢者，相传是楚王冢，大获宝物……后人有得十余简，以示抚军王僧虔，僧

图5-9 六国文字中的俗体

虔云是蝌蚪书《考工记》"，楚简的楔形笔画头粗尾细，形同蝌蚪，因此被称作蝌蚪书。杜预《左传集解后序》云"汲郡汲县有发其界内旧冢者，大得古书，皆简编蝌蚪文字"，魏国的简牍也被称为蝌蚪书。晋人卫恒《四体书势》云"汉时鲁恭王坏孔子宅，得《尚书》《春秋》《论语》《孝经》，时人以不复知有古文，谓之蝌蚪书"，鲁国的简牍也叫蝌蚪书。六国草体的点画特征均形同蝌蚪。六国之外，秦国的草体却别具一格，以睡虎地秦简为例，结体开张，字形方整，线条浑厚，基本上没有头粗尾细类似蝌蚪的楔形笔画，详见图5-10的比较。

裘锡圭先生的《文字学概要》认为："在春秋时代的各个主要国家中，建立在宗周故地的秦国，是最忠实地继承了西周王朝所使用的文字的传统的国家。进入战国时代以后，秦国由于原来比较落后，又地处西僻，各方面的发展比东方（指函谷关以东）诸国迟了一步，文字的剧烈变化也开始得比较晚。在秦国文字里，大约从战国中期开始，俗体才迅速发展起来。在正体和俗体的关系上，秦国文字跟东方各国文字也有不同的特点。东方各国俗体的字形跟传统的正体的差别往往很大，而且由于俗体使用得非常广泛，传统的正体几乎已经被冲击得溃不成军了。秦国的俗体比较侧重于用方折、平直的笔法改造正体，其字形一般跟正体有明显的联系。而且战国时代秦国文字的正体后来演变为小篆，俗体则发展成为隶书，俗体虽然不是对正体没有影响，但是始终没有打乱正体的系统。"

战国时代的草体虽然有东方六国和西方秦国的区别，但是它们也有共同特点，即结体简化，点画草率。而且，这种简化和草率的程度都比较低，处在起步阶段。

秦简　　晋盟书　　楚简

图5-10 楚晋秦字体比较

第三节　秦 国 草 体

秦国出土的草体资料很多，上承东周，下启两汉，演变的渊源关系和发展线索也比较清楚。

一、统一之前的草体

统一前秦国草体的实物遗存主要有三部分：一是1975年在湖北云梦县睡虎地秦墓中出土的1 150多枚竹简和两件木牍；二是1979年在四川省青川县秦墓中出土的两件木牍；三是1986年在甘肃天水市放马滩秦墓中出土的460枚简。其中睡虎地秦简的作品较多，抄写的年份较长，最便于分析草体的演变过程。

睡虎地秦简的内容有《编年纪》53枚，《语书》14枚，《秦律十八种》201枚，《效律》61枚，《秦律杂抄》42枚，《法律答问》210枚，《封诊式》98枚，《为吏之道》51枚，以及两种《日书》共400多枚。这批简上存有秦代文字约四万字，其中"工师"的"师"字一律作"师"。李学勤先生《秦简古文字学考察》认为，"师"字在昭王以前都写作 𦫵，昭王四十年的《郡守戈》仍然写作 𦫵，到战国末期才改作"师"，因此，它们显然抄写于秦昭王后期到秦始皇时代。综合其他方面的考察来说，《为吏之道》和《日书》可能写于秦昭王末年；《语书》写于秦始皇二十年（前227年）；《效律》《秦律十八种》和《秦律杂抄》可能写于前221年之前；《法律答问》将"正"字改为"典"，避秦始皇名讳，为秦始皇时抄本；《编年纪》写于秦始皇三十年（前217年）。

根据这个编年来分析它们的书法变化，最古的《为吏之道》和《语书》（图5-11）笔画短直，中间略粗，收笔较细，简洁明了，不同于回环缭绕的篆书。结体"治"作 治，"信"作 信，偏旁都已大量简化。而且横画的落笔从左至右按下，然后上抬右行，收笔时稍向上挑，业宋叩而等字已呈分书的波势雏形。《秦律十八种》（图5-12）比较强调线条的波势，字形虽然偏长，但通篇有大有小，方形和扁形的字比以前有所增加，竖画向左右两边展开，如 向問月仓 等，这与小篆的一味纵引不同，已微具波磔挑法。《法律答问》（图5-13）结体方扁，因为汉字的笔画本来就横多于竖，写成长形是自然的，如果要写成方扁的，线条不能粗细一致，必须写成横细竖粗，而且一粗一细，转折处不能像小篆那样婉转过渡，只能采取横竖相交的直线形式。篆书的 屮 字，在偏旁中简化作 𡳿，第一画从外向内的两笔变成从左至右的一笔，篆书 𣎆 字简化作 㐱，第一画从内向外的两笔变作从左至右的一笔，写法更加简单，减弱了汉字的象形成分。

图5-11 《语书》　　　图5-12 《秦律十八种》　　　图5-13 《法律答问》

睡虎地秦简之外,放马滩秦简的内容有《日书》甲种73枚,《日书》乙种379枚,《墓主记》8枚。根据《墓主记》中的"八年"记载,专家推断为秦始皇八年(前239年),这可能也就是竹简的书写年代。《墓主记》和《日书》乙种的风格相同,与睡虎地秦简的《为吏之道》比较接近,横平竖直,结体开阔。《日书》甲种(图5-14)只有70多枚,写法比上述简书潦草,接近睡虎地秦墓中的木牍和青川木牍,主要表现为横画缩短,结体内敛,横竖相交的折笔都变成弧线,一掠而过,而且书写时强调运指,弹拨跳跃,线条的粗细变化比较明显。

将出土秦简按年代先后排列分析,我们发现它们在快写的过程中表现出两种倾向:一是字形越来越潦草,正规篆书的圆转笔画多数已经被分解或改变成方折和平直的笔画,日趋简单化和符号化;二是笔画形式逐渐多样,隐约出现波磔挑法等分书特征。

二、统一之后的草体

统一之后的秦国草体经过程邈的整理和推广,取名为隶书。它究竟是什么样子的?马王堆帛书中写于秦汉之交的《五十二病方》(图5-15)可以作为参考。这件作品的造形特征与小篆比较接近,线条横平竖直,横画比较舒展,排列整齐,有装饰感;结体上紧下松,两边的竖画略向左右挑出。而且,有许多字与秦代铭文中的草率者非常接近,如"诸"字与始皇诏椭量同,"筮"字所从"巫"与《诅楚文》同,"去"字与《始皇诏

图5-14　东周秦《日书》甲种
（左）东周秦《日书》乙种（右）　　　图5-15　《五十二病方》　　　图5-16　《老子》甲本

权》"法"字所从相同。这种相同说明程邈作隶的方法确实是"参定篆文,增衍隶佐"。

草体在本质上是正体字的快写,人类手腕和手指的运动,外拓圆转是顺的,内擫翻折是逆的,顺则动作快,逆则动作慢,因此,外拓写法更适于草体。与《五十二病方》书写年代相近的帛书《老子》甲本(图5-16)就采用外拓方法,写得更加潦草,"艹"旁写作彡,音字写作言,字形大量简化,"是"作昰,"徒"作徙,凡"止"旁都写作乙,笔画出现连写。并且,为了提高书写速度,一般的笔画都写得比较短,尤其是横画,或上倾,或下斜,好像是笔画之间的连接过渡,丧失了本来的形态。最明显的是"口"形类的结体,除了左边一竖之外,另外三笔都连写成一个大圆弧。总之,它的书写速度比《五十二病方》快许多,没有正体字的矜持和修饰,强调速度,开了后来草书的先河。

无论《五十二病方》还是帛书《老子》甲本,它们的写法与春秋战国时代的《侯马盟书》《包山楚简》和《云梦秦简》相比,都更加潦草了,但是快写方法还只是点画的省略和书写的草率,连绵不多。晋人成公绥《隶书体》说:"虫篆既繁,草稿近伪。适之中庸,莫尚于隶。规矩有则,用之简易。随便适宜,亦有弛张。"卫恒《四体书势》说:"书契之兴,始自颉皇。写彼鸟迹,以定文章。爰暨末叶,典籍弥繁。时之多僻,政之多权。官事荒芜,剿其墨翰。惟多佐隶,旧字是删。草书之法,盖又简略。应时谕指,用于卒迫。兼功并用,爱日省力。纯俭之变,岂必古式?"晋人把隶书看作是草化程度不高的快写字。这种快写字"随便适宜,亦有弛张",在以后的历史中不断流变,多一笔或少一笔,点画或断或连,结体有长有扁,结果不断产生新的样式,最后演化出各种新的字体。

第四节 汉 代 草 体

草书与草体是两个相关但又不尽相同的概念。正体具有标准的含义,点画清楚,结体端正,样式比较固定。草体是正体字的快写,出于实用需要,没有严格规范,书写比较随意,点画和结体因人而异,因时而异,潦草程度可以分为若干等级。以楷书的草体为例,就有行楷、行书、行草、草书和狂草的区别,如果加以归并,分为行书和草书两大类。草体是种概念,行书和草书为属概念,草书只是草体中最简约最便易的部分。

先秦时代的草体相当幼稚,潦草程度不大,没有再加区分的必要。秦始皇时把它叫作隶书。到了汉代,草体进一步发展,"存字之梗概,损隶之规矩,纵任奔逸,赴连急

就"（张怀瓘《书断》），越写越潦草。于是为了区别不同的潦草等级，草书之名出现了，当时的草书快写主要表现是省略，被称为章草。

汉代的草体包括隶书和章草两大部分。后来，草体在省略的基础上开始强调笔势连绵，使隶书演变为行书，章草演变为今草。这个演变过程以前缺少史料，很少有人研究，现在有了新出土的大量简牍帛书和残纸资料，根据年代先后排列，可以把它们的发展过程一步步显示出来了。

一、从隶书到行书

隶书是一种潦草程度不高的草体，在向行书演变的过程中，经历了三个阶段：古隶、分隶和行书。

秦和汉初的隶书是篆书的快写，被称作古隶，汉代的隶书是分书的快写，姑且叫作分隶，魏晋以后，隶书快写中出现许多楷书的点画和结体特征，被称为行书。古隶、分隶和行书三个阶段的发展都是渐变，没有截然的起讫标志，下面的区分只是一个便于分析和说明的大概而已。

1. 古隶

秦和汉初的草体叫古隶。前面说的马王堆帛书《五十二病方》和帛收《老子》乙本写于秦始皇时代，都是古隶。马王堆帛书《春秋事语》（图5-17）约写于公元前200年，湖北江陵凤凰山十号汉墓中二号木牍（图5-18）写于汉文帝或景帝时代，它们只是笔势略微宕展一些，转折略微方正一些，结体略微宽博一些而已，仍然属于以篆书为根底的古隶，但是，用笔提按顿挫明显，线条更加注重粗细波磔，已经出现分书特征。

2. 分隶

汉武帝以后，尤其在宣帝时，古隶的点画和结体中分书意味越来越浓。如太始三年简（前94年）、元凤元年简（前80年）、地节五年简（前65年）、元康四年简（前62年）、五凤元年简（前57年）、五凤四年简（前54年）等（图例详见第六章《分书》中的图6-9至图6-14），还有河平四年简（前25年，图5-19）和建武三年简（27年，图5-20）等。在简牍帛书中，这种字体的流行时间最长，作品最多，它们字形方扁，横画带有波磔，气势开张，已经以分书为根底了，因此可以叫作分隶。

3. 行书

宣帝以后，分隶继续发展，主要表现为三个方面。第一，缩短横画的长度，缩短之后，字形趋于方正，偏向长方形。第二，减少点画收笔时横向挑出的波磔，停顿以后，向下一笔画的起笔方向出势，动作小一点的，锋势重叠在收笔的点画之内，变成所谓的

图5-17 《春秋事语》

图5-18 湖北凤凰山十号汉墓木牍

"回收",动作大一点的,锋势逸出点画之外,成为牵丝,经过整饬,演变为勾挑,加强了上下笔画的连贯。第三,分书笔画是分开来写的,"笔笔断,断而后起",至此开始连续书写。撇画从粗到细,逐渐提起,捺画承接这种笔势,从细到粗,逐渐按顿,出锋收笔,两笔也被连续书写了,尤其是横和竖的交接,分隶用笔是"断而后起"的,行书则通过提按顿挫的用笔连起来写了。连续写法提高了速度,同时带出新的点画和结体形式。宣帝以后,分隶就这样逐渐演变为行书了。

新莽《居摄二年简》(图5-21)和东汉章帝时的《元和四年简》,点画上下勾连、字形偏方,属于分隶向行书的过渡。

《居延新简》EPT61.8AB(图5-22),虽然没有连绵牵丝,但是用笔起伏抑扬、回环往复,有连续书写的节奏感,尤其是撇捺的组合已属于行书写法。

《居延新简》EPT48.22B,"王凤字君仲"(图5-23),其中的折笔,有些沿用分隶写法,用笔断而后起,有些略略驻笔之后直接下行,出现行书特征。其中凡是比较大的

图5-19　汉《河平四年简》　　图5-20　汉《建武三年简》　　图5-21　汉《居摄二年简》　　图5-22　汉《居延新简》

折笔都沿用分隶写法,比较小的折笔才用行书写法,说明行书还不成熟。

《居延新简》EPT22.571(图5-24)、《敦煌汉简》2390(图5-25)和《居延新简》EPT54.13(图5-26),这些作品的横画大大缩短,几乎没有横向挑出的波磔,所有笔画的收笔都向内回收,字形偏向长方,变横势为纵势,行书特征已经非常显著。

《居延新简》与《敦煌汉简》都属于汉代遗物,上面所引材料都没有年款,因此下面我们再补充几件有年款的非简牍作品来参照。东汉《永寿二年瓶》(156年,图5-27)、《熹平元年瓶》(172年,图5-28),都已经是相当成熟的行书,据此,我们可以说,汉末的行书已得到长足进步,与分隶有明显区别。

西域出土的魏晋木简中有年款的作品很多,如魏《景元四年简》(263年,图5-29)、晋《泰始五年简》(269年,图5-30)等,还有一些没

图5-23 汉《居延新简》

图5-24 汉《居延新简》　　图5-25 《敦煌汉简》　　图5-26 汉《居延新简》

有年款但比较典型的木简（图5-31），如三国吴简木牍账簿（图5-32）等。这些作品充分说明行书发展到魏晋时期，无论点画、结体还是风格都与原先的分隶截然不同，开始以楷书作根底，变为行书了。

二十世纪初，在古楼兰遗址中，发现许多晋代的残纸，行书作品最多，其中个别的有年款，如晋怀帝时的《永嘉四年残纸》（310年，图5-33），著名的《李柏文书》（图5-34）据专家考订书于公元328年。还有一些没有年款的作品，如图5-35，这些作品的点画在使转时已经有提按顿挫和回环往复的表现，属于相当成熟的行书了，它们与王羲之早期作品《姨母帖》相比，大约相差二三十年，年代接近，字体也很相似。

图5-27　汉《永寿二年瓶》　图5-28　汉《熹平元年瓶》

图5-29　图5-30　图5-31　晋简　图5-32　长沙走马楼吴简
晋《景元　晋《泰始五　　　　　　　　　　　木牍账簿
四年简》　年简》

图 5-33　晋《永
嘉四年残纸》

图 5-34　晋《李柏文书》

图 5-35　晋人行书残纸

4. 关于行书的创始者

行书在发展过程中，早期最有名的作者是东汉桓灵时代的刘德升。张怀瓘《书断》说他的字"即正书之小讹，务从简易，相间流行，故谓行书"，并且还说："虽以草创，亦甚妍美，风流婉约，独步当时。"可见刘德升是早期行书的代表书家。

刘德升有两个高足，一位叫钟繇，另一位叫胡昭，都是颍川人，"二子俱学于德升"（王僧虔《论书》）。西晋卫恒《四体书势》说："魏初有钟、胡二家为行书法，俱学之于刘德升而钟氏小异，然各有其巧，今大行于世云。"钟繇学刘德升而风格小异，说明有所发展，因此在刘德升没有生平记载和作品传世的情况下，人们都将钟繇视为行书的开创者。孙过庭《书谱》云："且元常专工于隶书（此指行书），伯英尤精于草体，彼之二美，而逸少兼之。"又说："夫自古之善书者，汉魏有钟张之绝，晋末称二王之妙。"张怀瓘《书断》云："昔钟元常善行狎书是也，尔后王羲之、献之并造其极焉。"他们都认为从张芝、钟繇发展到二王父子，代表了草书和行书由起步走向成熟的两个标志。

二、从章草到今草

从隶书到草书的发展经历了漫长过程，其中没有飞跃的质变，要找一个确切的时间作为草书的起始标志非常困难。汉末的蔡邕和赵壹认为草书始于秦代，《书断》引蔡邕说："昔秦之时，诸侯争长，简檄相传，望烽走驿，以篆隶之难，不能救速，遂作赴急之书，盖今草书是也。"赵壹《非草书》说："盖秦之末，刑峻网密，官书烦冗，战攻并作，军书交驰，羽檄纷飞，故为隶草，趋急速耳。"还有人认为始于汉代，许慎《说文解字叙》说："汉初而有草法，不知其谁。"《书断》引卫恒和李诞的说法是："汉兴而有草书。"唐以后书法家对这些分歧意见避而不谈，因为他们看不到秦汉时代的墨迹，实在无从谈起。今天，考古发掘出土了一大批秦汉时代的简牍帛书，笔痕墨迹，历历犹存，而且年代所记，前后相续，为今人重新研究这个问题提供了先决条件。

从简牍分析来看，草书大概可以说是从汉元帝时开始的，如永光元年简（前43年，图5-36）、建昭三年简（前36年），点画大量省

图5-36 汉《永光元年简》

略，比隶书潦草得多，这与《书断》引北朝王愔的说法是一致的，即元帝时"史游作《急就章》(图5-37)，解散隶体，兼书之，汉俗简惰，渐以行之是也"。元帝以后，成帝、哀帝、平帝时的简牍中也有许多草书作品，如建始元年简(前32年)、阳朔三年简(前22年，图5-38)、鸿嘉元年简(前20年)、元延元年简(前12年)、元延二年简(前11年，图5-39)、元延三年简(前10年)等，它们大量省略笔画，简化字形。到新莽与光武帝时期，草书简牍明显增多，写法也更加成熟，用笔奔放跌宕，结体空前开阔，如始建国元年简(9年)、始建国天凤元年简(14年，图5-40)、始建国地皇四年简(23年，图5-41)、建武三年简(27年，图5-42)、建武四年简、建武五年简等等，尤其是建武三年那份医疗报告后的草书批语(图5-43)，遒劲豪迈，气势恢宏。而后，和帝永元七年(95年)的

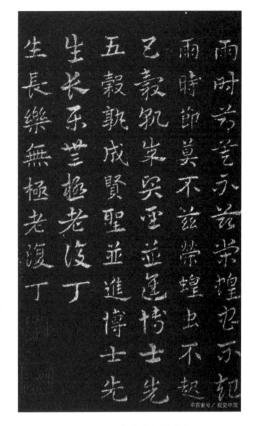

图5-37　史游《急就章》

《广地南部兵物簿》(图5-44)，重视横画，平而且势长，竖画则又短又斜，一掠而过，仿佛是连接上下横画的一种过渡，线条劲疾，气势开张，风格如晓策天马，走云连空。

张怀瓘《书断》认为："此乃存字之梗概，损隶之规矩，纵任奔逸，赴俗急就，因草创之意，谓之草书。"所谓"损隶之规矩"就是将隶书进一步简化草写，提高效率，以"赴俗急就"。所谓"存字之梗概"，是说草书由隶书发展而来，还保留着许多隶书的写法，例如点画有波磔，结体取横势，字字独立，不相连属，这样的草书被称为章草，名称由来或曰取自史游《急就章》的章字，或曰章帝诏杜度以草书上书，因章奏而得名。

章草的快写主要是简化形体，发展到东汉中期，简化到不能再简了，于是逐渐开始强调连绵，这在西汉和东汉之交的草书中已有端倪，如前所述的新莽居摄二年简(7年)，线条比较内敛，起笔和收笔有逆入回收的感觉，东汉光武帝建武廿二年简(46年，图5-45)、卅一年简(55年，图5-46)，明帝永平四年简(61年)、永平十一年简(68年，图5-47)等，字与字虽然还是独立的，但有连贯的气势。到《居延新简》EPT5.76AB(图5-48)，笔意草率，字形简略，而且结体偏长，开始带有今草意味，与

图5-38 汉《阳
朔三年简》

图5-39 汉《元
延二年简》摹本

图5-40 汉《天
凤元年简》

图5-41 汉《地
皇四年简》

图5-42 汉《建
武三年简》

图5-43 汉《建武
三年简》

图 5-44 汉《广地 南部兵物簿》　　图 5-45 汉《建武廿二 年简》　　图 5-46 汉《建武卅一 年简》　　图 5-47 汉《永平十一 年简》　　图 5-48 《居延新简》

传为晋代陆机的《平复帖》非常接近。汉末的《高羍简》(图 5-49)等,个别字开始连绵,今草更成熟了。

　　从汉末到魏晋,是章草的流行时期,期间有几位帝王厚爱草书,《书断》记载:"后汉北海敬王刘穆善草书,光武器之,明帝为太子,尤见亲幸,甚爱其法。及穆临病,明帝令为草书尺牍十余首。……至建初中,杜度善草,见称于章帝,上贵其迹,诏使草书上事。"俗谚"上之所好,下必甚焉",帝土的爱好助长了章草的流行,出现一批名家。杜度,京兆杜陵人,章帝时任齐相,卫恒《四体书势》说:"齐相杜度号善草书,杀字甚

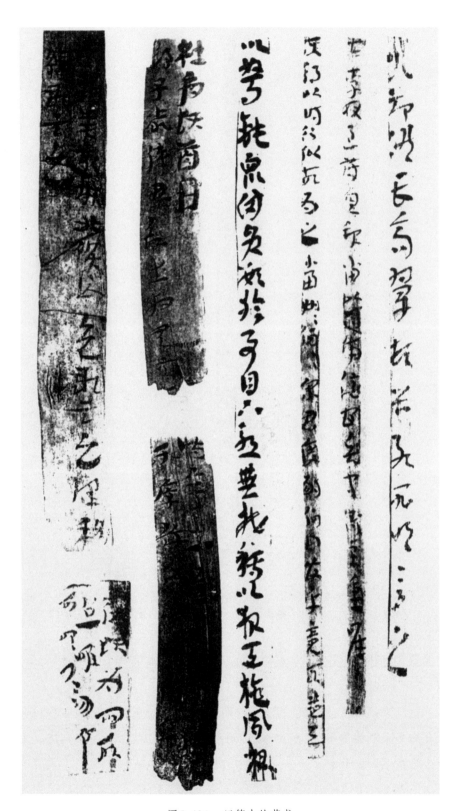

图5-49A　汉简中的草书

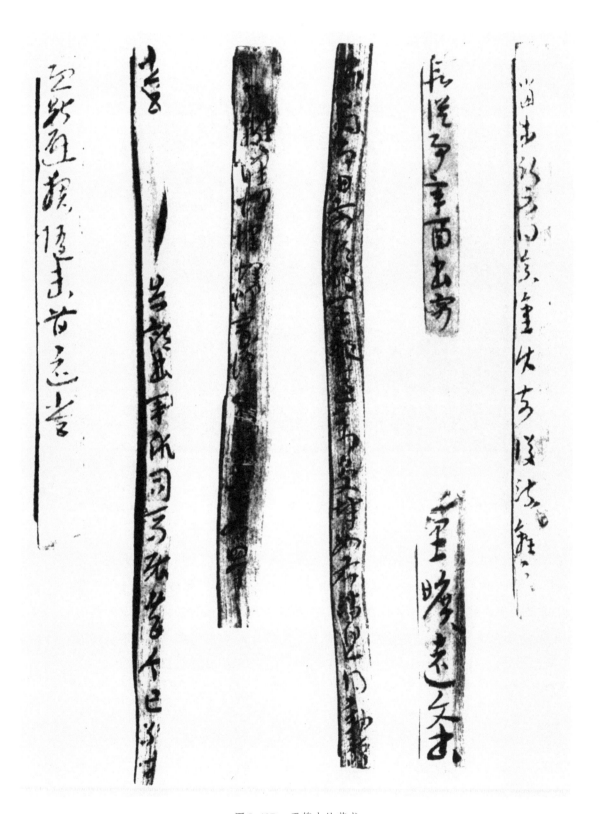

图5-49B　晋简中的草书

安，而书体微瘦。"《书断》列其章草为神品，怀素称之为"天然第一"。杜度之后有崔瑗、张芝，还有西晋的索靖（图5-50）和孙吴的皇象（图5-51）。

图5-50　晋索靖章草

图5-51　三国吴皇象章草《文武帖》

在这批名家带动下，章草流行开来，大家学习，蔚然成风，东汉后期赵壹的《非草书》说："余郡士有梁孔达、姜孟颖者，皆当世之彦哲也，然慕张生之草书过于希孔、颜焉。"当世彦哲学习草书的热情高过了学习经典文献，推崇草圣张芝超过了尊敬儒宗孔子，他们不计名利，不管"乡邑不以此较能，朝廷不以此科吏，博士不以此讲试，四科不以此求备，征聘不问此意，考绩不课此字"，全身心地投入其中，"专用为务，钻坚仰高，忘其疲劳，夕惕不息，仄不暇食。十日一笔，月数丸墨，领袖如皂，唇齿常黑。虽处众座，不遑谈戏，展指画地，以草列壁，臂穿皮刮，指爪摧折，见鰓出血，犹不休辍"。

这种风气推动了章草进一步发展，开始连绵，演变为今草。其间，纸张的普及起到了催化作用。先前的汉简一般长23厘米，宽1厘米，幅式狭长，感觉上两边的挤压力很大，如果字的结体造形也处理成狭长的，会强化两边的挤压力，感觉很局促。因此汉简书法不得不强调横势，点画夸张横画，舒展而有波磔，结体趋于方扁，而且拉开字距，营造出较大的横向布白，所有这些都是为了与纵向的幅式形成对

比关系,产生一种形式美。但是因为强调横势,笔画不能上下连绵,阻碍了今草的发展。

从汉末到魏晋,纸张逐渐普及,《后汉书·贾逵传》记载:"(章帝)令逵自选《公羊》严、颜诸生高才者二十人,教以《左传》与简纸经传各一通。"李贤注云:"竹简及纸也。"当时纸和简同时流行。1979年,在江西南昌市出土的东吴高荣墓中,有木牍二枚,内容为随葬物清单,上书"书刀一枚,研一枚,笔三枚"和"官纸百枚",纸张已经普及到可以用来作为殉葬物了。1979年,在江西南昌市出土的一号晋墓中,有木方一枚,内容为随葬物清单,其中有"故书箱一枚,故书砚一枚,故笔一枚,故纸一百枚,故墨一丸"。与高荣墓的遣册内容相比,作为刮削简牍用的"书刀"不见了,纸张也不再称作"官纸",作为寻常之物取代了简牍。《初学记》卷十一引《桓玄伪事》述桓玄之令曰:"古无纸,故用简,非主于敬也,今诸用简者,皆以黄纸代之。"统治者明令以纸代简,可看作简牍废止的标志。

纸张幅式比竹简不知宽了多少倍,从竹简到纸张,一枚一行变成一张多行,行数一多,每个字受到左右行文字的束缚,横画就不得不缩短,笔势由横向变成纵向,强调上下连绵,结果促进了今草发展。根据晋代简牍和残纸分析,今草发展很快,如图5-50为晋简,每个字的起笔和收笔逆入回收,牵丝映带,已属于今草写法。而在同期的残纸作品中,这种表现更加明显,如《济白帖》(图5-52)的书风已接近王羲之的《初月帖》和《寒切帖》,图5-53的一些残纸作品已经上下勾连,纯然今草。晋人索靖的《草书势》说:"盖草书之为状也,婉若银钩,漂若惊鸾,舒翼未发,若举复安。虫蛇蚓蟒,或往或还。类婀娜以赢赢,歘奋䯻而桓桓。及其逸游盼向,乍正乍邪。骐骥暴怒逼其辔,海水窳窿扬其波。芝草蒲萄还相继,棠棣融融载其华。玄熊对踞于山岳,飞燕相逐而差池。举而察之,又似乎和风吹林,偃草扇树,枝条顺气,转相比附,窈娆廉苫,随体散布。纷扰扰以猗靡,中持疑而犹豫。玄螭狡兽嬉其间,腾猿飞鼬相奔趣。凌鱼奋尾,骇龙反据,投空自窜,张设牙距。或若登高望其类,或若既往而中顾,或若倜傥而不群,或若自检于常度。"根

图5-52 晋《济白帖》残纸

图 5-53　晋人残纸

据"婉若银钩,漂若惊鸾""虫蛇蚪蟉,或往或还""芝草蒲萄还相继,棠棣融融载其华"的描写,可以想见当时的草书已变横势为纵势,变字字独立为连绵相属了。

　　这样一种草书与汉元帝时的草书区别很大,"魏晋之时,名流君子一概呼为草,惟知音者乃能辨焉"(《书断》)。羊欣《采古今能书人名》评汉晋书法家一概为擅长草书,如杜度"始有草名",崔瑗"亦善草书",崔寔"亦能草书",张芝"善草书,精劲绝伦",张昶"亦能草",姜诩、梁宣、田彦和及韦诞"并善草",张超"亦善草",索靖"亦善草书",何元公"亦善草书",皇象"能草",而在论述东晋书法家时却不再那么笼统,一一区分,名目繁多。如王攸"善草行",羊忱和羊固"并善行书",李式"善写隶草",王导"善稿行",王恬"善隶书",王洽尤能"隶行",王珉也"善隶行",王羲之"特善草隶",王献之"善隶稿",等等。这种区分过于烦琐苛细,后人加以归并,就将早期带有分书特征(点画有波磔,字字不连)的草书称为章草,后来带有楷书特征(强调连绵)的草书称为草或今草。张怀瓘《书断》云:"章草即隶书之捷,草亦章草之捷也。"

　　草书历史上最有名的书法家是张芝,字伯英,生年不详,约卒于东汉献帝初平三年(192年)。关于他的籍贯,说法不一,《后汉书》称其父张奂为"敦煌渊泉人也"。敦

煌文书 P.2005《沙州都督府图经》记载："张芝墨池在县东北一里效谷府东五十步。"似乎他又是敦煌效谷人。到底是渊泉还是效谷？没有更多可供裁断的资料，因此一般取张怀瓘《书断》和《宣和书谱》的说法，含糊地称他为"敦煌人也"。

据《后汉书》记载，他祖父张惇为汉阳太守。父亲张奂能文能武，曾官安定属国都尉、武威太守、大司农、护匈奴中郎将，以九卿秩督幽、并、凉三州及度辽、乌桓二营等，在抗击羌、乌桓和鲜卑的反叛与进犯时屡建奇勋，声名卓著。但是没有讨好专权的宦官，"故赏遂不行"。建宁元年（168年），又中宦官之计，率五营士围逼窦武自杀，囚戮陈蕃。事后痛心疾首，上疏言"故大将军窦武、太傅陈蕃，或志宁社稷，或方直不回。前以谗胜，并伏诛戮。海内默默，人怀震愤。……宜急为改葬，徙还家属，其从坐禁锢，一切蠲除"，并且力荐"天下名士王畅、李膺可参三公之选"。结果遭宦官打击，自囚廷尉，数日乃得出，并以三月俸赎罪，后又被陷以党罪，禁锢归田里，"闭门不出，养徒千人，著《尚书记难》三十余万言"，成为一名学者大儒。张芝作为长子，随着父亲体验了宦海沉浮、生死无主的人生经历，因此成了一位"信道抱真，知命乐天"的隐士，王愔《文字志》曰："芝少持高操，以名臣子勤学，文为儒宗，武为将表。太尉辟，公车有道征，皆不至，号张有道。"汉末辞赋家赵壹在《非草书》中评论他说："窃览有道张君所与朱使君书，称正气可以消邪，人无其衅，妖不自作，诚可谓信道抱真，知命乐天者也。"

张芝和他父亲一样，在敦煌隐居，但是不著书立说，爱好书法，据西晋卫恒的《四体书势》说："凡家之衣帛，必先书而后练之。临池学书，池水尽墨。"经过勤学苦练，成为一代大师，连王羲之对他都谦让三分，说："钟张信为绝伦，其余不足观。"又说："吾书比之钟张，钟当抗行，或谓过之；张草犹当雁行。然张精熟，池水尽墨，假令寡人耽之若此，未必谢之。"（孙过庭《书谱》）

张芝的书法渊源史籍记载很少，《四体书势》说："汉兴而有草书，不知作者姓名，至章帝时，齐相杜度，号称善作。后有崔瑗、崔寔，亦皆称工。杜氏杀字甚安，而书体微瘦；崔氏甚得笔势，而结字小疏。弘农张伯英者，因而转精其巧。"张芝书风源自杜、崔两家。崔瑗书法强调笔势，著有《草书势》，张芝在他们的基础上"转精其巧"，成了草书的代表人物。

但是，张芝擅长的草书究竟是章草还是今草？说法不一。从作品来看，《淳化阁帖》中有四件题为张芝的草书作品：《芝白帖》为章草（又称《秋凉平善帖》，图5-54），《知汝殊愁帖》（有人把它分为《冠军帖》[图5-55]和《终年缠此帖》两种）、《今欲归

图5-54 传汉张
芝书《芝白帖》

图5-55 传汉张芝书《冠
军帖》

帖》和《得鄱阳帖》为今草。据专家考证，它们都是伪作。从文献记载来看，张怀瓘《书断》认为张芝擅长今草："章草之书，字字区别。张芝变为今草，加其流速，拔茅连茹，上下牵连，或借上字之终，而为下字之始，奇形离合，数意兼包。"又云："然伯英学崔、杜之法，温故知新，因而变之，以成今草，转精其妙。字之体势，一笔而成，偶有不连，而血脉不断，及其连者，气候通其隔行。惟王子敬明其深旨，故行首之字，往往继前行之末，世称一笔书者起自张伯英，即此也。……伯英虽始草创，遂造其极。伯英即草书之祖也。"而欧阳询则持不同意见，认为张芝擅长章草，他在《与杨驸马书章草千字文批后》云："张芝草圣，皇象八绝，并是章草，西晋悉然。迨乎东晋，王逸少与从弟洽，变章草为今草，韵媚婉转，大行于世，章草几将绝矣。"

两种意见，谁是谁非？羊欣《采古今能书人名》云，河东卫觊"善草及古文，略尽其妙。草体微瘦，而笔迹精熟。觊子瓘……采张芝法，以觊法参之，更为草稿"，卫瓘变张芝法为草稿，可见张芝之法距离草稿（今草）还有距离。王僧虔《论书》云："亡曾祖领军洽与右军俱变古形，不尔，至今犹法钟张。"张芝字体尚属古形，当然不是"一笔书"的今草。而且，张怀瓘引晋人语说："（王献之）尝白其父云：'古之章草，未能宏逸……不若稿行之间，于往法固殊，大人宜改体。'"如果张芝已创立了"一笔书"，就不需要二王来改变未能宏逸的"往法"了。根据这些论述，可知张芝所擅长的显然不是今草。

虞世南《书旨述》云："史游制于《急就》，创立草稿，而不之能。崔、杜析理虽则丰妍，润色之中，生于简约。伯英重以省繁，饰之铦利，加之奋逸，时言草圣，首出常伦。"张芝书法的特点是在史游章草的基础上进一步简化结体，加强笔势的连贯，往今草方向努力。《书断》引萧子良云："崔、张以来，归美于逸少。"孙过庭《书谱》云："且元常专工于隶书，伯英尤精于草体，彼之二美，而逸少兼之。"又云："夫自古之善书者，汉魏有钟张之绝，晋末称二王之妙。"显然，在萧子良和孙过庭眼中，从张芝、钟繇到二王父

子,代表了草书和行书由起步走向成熟的两个标志,张芝应当是章草向今草转变初期的代表,而王羲之则是将今草推向成熟的代表。

总结一下,这一节主要讲早期草书的演变,也就是章草的发生、发展与向今草的过渡。汉元帝时,草书出现,代表书家为史游,作品为《急就章》,虞世南《书旨述》说他"创立草稿,而不之能"。汉章帝时,章草走向成熟,张怀瓘《书断》说:"虽史游始草,书传不纪其能,又绝真迹。创其神妙,其唯杜公。"杜度成为章草的代表书家。汉末开始,章草向今草过渡,先行者是张芝,"伯英重以省繁,饰之铦利,加以奋逸,时言草圣"。"重以省繁"指省略,"饰之铦利"指连绵,这种努力经过索靖和皇象,到王羲之,演变为今草。

第六章

分　书

第一节　概　论

分书又称八分。"八"在《说文解字》中训作"别也，像分别相背之形"。"分"字从八从刀，表示用刀将物一分为二，与分的意义完全相同。分书与篆书相比，最大的特点就在这一个"别"字上，用现在流行的话来说叫作"解构"。

解构表现在点画上，一方面将篆书那根等粗而且缭绕的线条切割成横的和竖的短线，然后再加以粗细方圆变形，滋生出横竖撇捺点等各种点画。另一方面将篆书圆曲的线条一分为二，有的减弱弧势，拉平了变成直线，有的增加弧势，曲上加曲，一波三折。解构表现在结体上，打破篆书回环缭绕的写法，将浑然一体的字形割裂开来，如𩡡字作馬，𩵋字作魚，并对割裂开来的字形加以简化，如𤔔字作票，𤇾旁作三，𢑚旁作三等，这种割裂使书法创作摆脱"依类象形，画成其物"的具象束缚，可以更加自由自在。两种解构的结果使分书的结体日趋简化，象形意味逐渐减少，但是点画的造形却日益复杂，对比关系越来越多，这一简一繁的发展，使书法艺术从原来注重结体表现开始转变为注重点画表现，以自由多样的点画造形及其空间组合来抒情写意。

点画的表现依赖用笔方法，以前甲骨文、金文和篆书的线条粗细一致，用笔只是一种平面的纵横运动，分书的点画有粗有细，有方有圆，仅仅依靠平面运动是写不出来的，还应当与上下提按和逆折绞转结合起来，而实现这种复杂的运笔需要相应的毛笔。前面在介绍鸟虫书时，我们说结体趋于工整之后，开始注重美化，但是当时的毛笔没有笔柱，中间是空的，无法提按顿挫，作各种造形变化，因此只能用等粗的线条去添加图饰。这种状况到战国后期发生改变，秦国有"蒙恬造笔"之说，"造笔"应当理解为改良毛笔，就是把空心笔变成捆束之后插在笔腔内的实心笔，如图6-1的汉笔所示，其中左图出土于居延，将笔管析而为四，一端夹住笔头，外面用线缠住，右图有了笔腔，与今天的毛笔完全一样。这种毛笔有笔柱，有辅毫，用笔可以提按顿挫和逆折

绞转,写出粗细方圆等各种造形变化,而且蓄墨量增大,便于连续书写,通过轻重快慢变化,追求书写的节奏感。毛笔的改进提高了点画的表现能力,于是人们用蚕头雁尾来取代点画两端的鸟图饰,以一波三折来取代点画中段的虫图饰,将描绘变成书写,将鸟虫书变成分书。因此蔡邕在《九势》中感叹说:"惟笔软则奇怪生焉。"

毛笔的改进促成了字体从篆书向分书的演变。演变的结果首先是变线条为点画,丰富和强化了对比关系,使创作方法和风格面貌更加丰富。而且把点与画组成一个完整的概念,点的表现斩钉截铁,属于阳刚,画的表现绵延舒展,属于阴柔,点画组合,成为阴阳和合的太极。演变的另一个结果是将婉而通的线条分成直线与双曲线两种类型,直线阳刚,曲线阴柔,曲直组合,也为阴阳和合的太极。总之,进入分书,书法艺术开始注重对比关系,强调阴阳表现,意味着书法艺术在对称和均衡的基础上,迈上了一个新的发展阶段。

图6-1　居延汉笔

第二节　分书的产生

每一种字体都有正体与草体两种形式。草体比较随意,没有固定写法,多一笔,少一笔,笔画的轻与重,结构的长与扁,可以因人而异,因时而异,始终在不断地渐变。而正体作为标准字体,比较固定,而且法度森严,也难以变化。因此正体只有当草体发展到一定阶段,点画和结体都与前一种正体根本不同的时候,才会在它的基础上加以整饬,发展为新的正体。新正体确立之后,又会将在整饬时所夸张强调的某些形式特征反馈给草体,促使它向更新的方向发展。正体与草体在相互影响、相互促进的过程中不断变化发展的。根据这个道理,研究分书产生和发展的历史,应当从正体与草体两方面入手。

一、从草体看分书的产生

草体主要写在简牍帛书上。

分书点画最典型的特征是蚕头雁尾和一波三折。篆书在快写的时候,由于收笔迅速,笔锋顺势弹出,笔画右边的终止处会出现一种波磔形的"雁尾"。起笔的过程是从上　笔画的右边终端回到下一笔画的左边起点,属于逆入,需要调锋才能进入行笔,这个调锋过程用力稍重一些,就会产生"蚕头"。睡虎地秦简已出现蚕头和雁尾

的端倪，到汉代的简牍帛书，成为一种有意识的表现，特征越来越明显。就帛书来看，马王堆帛书中写于秦汉之交的《五十二病方》（图6-2），横画平正舒展，排列整齐，略有波磔，竖画也常向左右两侧挑出，字形化圆为方，转折处多断开后重新起笔，作方折的内擫之状。写于公元前195年左右的《战国纵横家书》（图6-3），在《五十二病方》的基础上更进一步，主要横画的收笔都下顿蓄力，然后向右上挑出，形成波势，左右斜出的笔画也长而婉曲，分书挑法更加明显。稍后的《阴阳五行》乙篇（图6-4）非常注重线条的修饰，长长短短，收收放放，每个字基本上都有一个颀长而又波磔分明的笔画，造形很夸张。写于公元前195到公元前180年之间的帛书《老子》乙本（图6-5），横画排列整齐，主要长横超出结体宽度，用力按顿后挑出，属于蚕头雁尾的雏形。结体扁平，左右斜出的竖画尽量压缩纵向长度，向横里挑出，粗而有力。字与字之间的布白也疏疏朗朗，字距大于行距，这一切都说明分书特征已经十分明显。

图6-2 马王堆帛书《五十二病方》　图6-3 马王堆帛书《战国纵横家书》　图6-4 马王堆帛书《阴阳五行》乙篇　图6-5 马王堆帛书《老子》乙本

再以简牍材料分析，马王堆三号汉墓中的《十问》（图6-6），写于汉文帝十二年（前168年）之前，强调横画，排列整齐，起笔和收笔处略有蚕头雁尾的波磔，结体平正，竖画向左右两边斜出，粗而且长，极富装饰味。如果字形再扁一些的话，就与帛书《老子》乙本非常相似了。三号墓中的《遣策》写于汉文帝十三年（前167年），字形比《十问》更加夸张左右斜出的波磔之笔。马王堆一号汉墓中的《遣策》（图6-7）估计写于文景之交，绝对年代在公元前175至公元前145年之间，书风与三号墓《遣策》相比，稍微规整一些，最大的特点是夸饰字体的左半部分，横画钉头鼠尾，往左斜出的笔画

图6-6 马王堆三号墓汉简《十问》

图6-7 马王堆一号墓汉简《遣策》

图6-8 湖北凤凰山九号汉墓木牍

又长又粗,与往右斜出的笔画相对应,美饰意识极强。

1973年在湖北江陵凤凰山的三座汉墓中出土了大批竹简,总数达400多枚,其中八号墓出土竹简175枚,九号墓出土竹简80枚、木牍3枚,十号墓出土竹简170多枚、木牍6枚。这批简牍的总字数约3 200多字。三座墓一个紧挨一个,棺椁形制和随葬器物的花纹基本相同,当属于同一个时期。据九号墓木牍所记"十六年",可以考定为汉文帝十六年(前164年),据十号墓牍所记"四年",可以考定为汉景帝四年(前153年),这批墓葬的年代为文景时期。其中最引人注目的是九号墓公文木牍(图6-8),书法与马王堆简书一脉相承,但明显更加分书化了,凡横画皆蚕头雁尾,一波三折,凡竖画则夸张左右逸出的挑法,既粗又长,横、竖、撇、捺、点等各种点画已基本形成。

汉武帝以后草体的书写材料,主要为甘肃、内蒙古一带出土的西北汉简。它由三个部分组成:一是1980年由中国社会科学院考古研究所编纂的《居延汉简甲乙编》,收简10 200枚;二是1994年由甘肃省文物考古研究所等单位编纂的《居延新

简——甲渠侯官》，所收简8 409枚；三是1991年由甘肃省文物考古研究所编纂的《敦煌汉简》，所收简2 480枚。三部分简的总数为21 089枚，其中西汉简多于东汉简，西汉又以宣帝时最多，根据纪年简排列，最早的为武帝元狩四年简（前120年），此后昭帝、宣帝、元帝、成帝、哀帝、平帝、孺子婴的都有，中间有新莽时期的简，东汉以后又有光武帝、明帝、章帝、和帝、安帝、顺帝时期简。这批汉简连贯地反映了从武帝到汉末各个朝代的字体书风，它们是继马王堆简牍帛书之后，研究分书发展的重要资料。

武帝太始三年简（前94年，图6-9）、征和五年简（前88年）、元凤元年简（前80年，图6-10），纵引的竖画开始压缩，而且左右舒展，挑法明显，演绎出撇捺的笔画形式，横画的波势与挑法非常夸张，字形也因此由长变扁。

宣帝本始三年简（前71年）、地节五年简（前65年，图6-11）、元康四年简（前62年，图6-12）、五凤元年简（前57年，图6-13），被夸张地排叠起来的横画只有当两头超出字形宽度，不受上下笔画的挤迫之后，才能加粗，夸饰为蚕头雁尾，并且，左右张扬的撇捺要取横势就得尽量展开，写得非常舒逸。

宣帝五凤四年简（前54年，图6-14）、元帝初元三年简（前46年，图6-15）、永光二年简（前42年），各种笔画粗细长短，对比既强烈又和谐，分书的所有特征都已具备，而且被表现得十分夸张，这反映了当时书家对新字体的欣喜和好奇。汉成帝建始元年简（前32年，图6-16）、河北定县出土的西汉末期简书《儒家者言》（图6-17），只要稍加整饬规范，就是典型的分书了。

上述汉简按照年代顺序排列，分书的各种特征在汉宣帝时已经全部产生，而且基本成熟，与篆书相比，点画和结体都截然不同。但是，它毕竟属于草体，要想作为标准的正体字，在重要场合使用，还需要一个被认识、接受和改造的过程。

二、从正体看分书的产生

正体一般写在金器和刻石上。

汉代青铜器上的铭文极少，《文帝九年铙》《平都犁斛》和《上林铜鉴》（前21年）都写得比较随意。传世石刻也屈指可数，只有《赵王上酬刻石》（前158年）、《鲁北陛刻石》（前149年）、《霍去病墓刻石》（前117年）、《五凤二年刻石》（前56年），凤毛麟角，少得可怜。最早的《赵王上酬刻石》（图6-18），字形回环圆曲，保留了篆书意味，有些字化圆为方，变转为折，兼有分书意味。

正体字从篆书到分书的发展经过两个阶段，首先是将回环缭绕的线条切割成一

图6-9 汉《太始三年简》　　图6-10 汉《元凤元年简》　　图6-11 汉《地节五年简》　　图6-12 汉《元康四年简》　　图6-13 汉《五凤元年简》

图6-14　汉《五凤四年简》

图6-15　汉《初元三年简》

图6-16　汉《建始元年简》

图6-17　汉《儒家者言》

段一段或横或竖的短线,然后在短线基础上作粗细方圆的造形变化,产生横竖撇捺点等各种点画。这第一阶段在西汉方广无波势的汉篆如《祀三公山碑》中已基本完成。进入东汉,第二阶段的发展就是在短线的基础上,借鉴简牍帛书中一波三折、蚕头雁尾的写法,对点画作各种造形变化,其具体过程如下。

《开通褒斜道刻石》(图6-19)书于公元62年,结体方广无波势,线条粗细均匀,没有造形区别。

《侍廷里父老僤买田约束地券》(图6-20)书于公元77年,线条两头粗中间细,略有波磔挑法。

《王稚子阙》(图6-21)书于公元105年,字形趋扁,长横和波磔之笔左右舒展,结体初具分书规模。

《嵩山太室石阙》书于公元118年,横平竖直,左右对称,字形工稳,分书的结体已经成型。

《冯焕道神阙》(图6-22)书于公元121年,只要加强用笔的提按顿挫变化,就是成熟的分书了。

《阳嘉残碑》(图6-23)书于公元133年,横平竖直,蚕头雁尾,无论点画还是结体,都已经是成熟的分书。

桓灵时代(132—189年),分书名碑相继建置,《礼器碑》《孔宙碑》《衡方碑》《史晨碑》《西岳华山庙碑》《曹全碑》《西狭颂》等,林林总总,蔚为大观,分书终于成为新的正体字,取代篆书而风行天下。

这个过程表明,东汉开始,方广无波势的篆书在简牍分书影响下,经过长时间的演变,笔画才由线条变成点画,结体才更加方扁,章法

图6-18 汉《赵王上酬刻石》

图6-19 汉《开通褒斜道刻石》　图6-20 汉《侍廷里父老僤买田约束地券》

图6-21 汉《王稚子阙》　　图6-22 汉《冯焕神道阙》　　图6-23 汉《阳嘉残碑》

也开始变成字距开阔、行距紧凑的样式，发展成为典型的分书。

三、分书成熟缓慢的原因

从草体与正体两方面回顾分书的发展过程，石刻正体的成熟要比简帛草体延迟了很长时间。从简帛上的草体来看，分书在汉文帝时代初具规模，在宣帝时代已经成熟。但是在刻石正体上，这种变化始于章帝时的《侍廷里父老僤买田约束地券》，一直到顺帝阳嘉年间才走向成熟，滞后了近二百年。

从理论上说，草体书写随意，因实用需要而不断地简化字形，因审美观念变易而不断地改变点画和结构的形式，总是敏感地追时代变迁，随人情推移，处于因循损益的量变之中，而正体字带有标准的含义，表现形式比较保守，而且，它在宫廷庙堂等重要场合使用，虔敬的心情会迫使书写者采用古老的字体以显示郑重其事。因此，正体字的发展落后于草体是必然的，但落后达二百年之久，则是分书发展期的特点，它包含了深刻的社会原因。

第一，王莽复古改制政策的影响。新莽居摄，在政治、经济和文化等方面推行了一系列复古政策。许慎《说文解字叙》云："秦书有八体：一曰大篆，二曰小篆，三曰

刻符,四曰虫书,五曰摹印,六曰署书,七曰殳书,八曰隶书。"到了王莽时代,秦书八体被改为新莽六书,《说文解字叙》云:"新莽时有六书:一曰古文,二曰奇字,三曰篆书,四曰佐书,五曰缪篆,六曰鸟虫书。"比较两者的区别,秦书八体首为大篆,段玉裁等人认为,"古文在大篆中也",这说明秦代人给字体取名以今摄古,采取厚今薄古的政策。而王莽六书首曰古文,并且"使大司空甄丰等校文书之部,自以为应制作,颇改定古文",对古文特别重视,强调厚古薄今。因此书法上也开始复古,《张掖都尉棨信》和《嘉量铭》等作品都类似秦篆,遏制了西汉末期正体字从篆书向分书演变的势头。

第二,古文经学的影响。秦始皇统一中国后,为牢笼思想,焚书坑儒,烧毁先秦典籍,但是有一部分被人匿藏起来了,到汉初,惠帝刘盈下诏明令"除挟书律",到汉文帝,又派晁错向还活着的秦博士伏生学习先秦典籍《尚书》,并根据伏生口诵,用当时流行的字体(即马王堆帛书一类带有分书意味的隶书草体)记录下来,后来被称为今文经。汉武帝时,"鲁恭王坏孔子宅,欲广其宫,而得古文《尚书》及《礼记》《论语》《孝经》凡数十篇,皆古字也"(《汉书·艺文志》)。这些经典与晁错所记录下来的文本不同,被视为古文经。古文经和今文经的内容有许多差异,于是酿成一场经学上的今古文之争。这本来是学术之争,但由于汉武帝时置博士,立学官,经学与仕途紧密结合,于是就成了利益之争。而且王莽时利用古文经来进行"改制",经学之争又演变为政治斗争了。搞古文经的人要学古文字,搞今文经的人为了论辩,也要学古文字,古文字遂成为当时文人学士立身处世所必备的基础知识,扬雄、刘歆、许慎等名垂史册的大学问家无一不是通晓古文字的。《汉书》中的《平帝纪》和《王莽传》都记载了他们在位时曾下诏征天下通知小学《尔雅》《史篇》者,并且很快"遣诣京师,至者数千人",古文字学由此盛行,人们重视古文字,研究古文字,同时书写古文字,结果势必对分书的发展构成阻力。

今文经学与古文经学自东汉中后期开始逐渐融合。郑玄入太学攻读今文《易》和《公羊》学,又从张恭祖学古文《尚书》《周礼》和《左传》等,从马融学古文经。最后,他以古文经说为主,兼采今文经说,遍注群经,融两汉今文经与古文经为一体,结束了今文经学与古文经学的论争。他所注的隶定之本广泛流传,人们在抄写时,不断加以规范和整饬,促进了分书正体的成熟。东汉灵帝熹平四年(175年),蔡邕等建议正定经本文字,用分书镌刻了《诗》《尚书》《周易》等经典共46块石碑,立于太学,这是古代典籍经过古文经学与今文经学论争之后的定本,同时也是分书成熟之后的标准字体。(图6-24)史书记载,至太学前抄写刻经的士人络绎不绝,分书由此广被天下,

图6-24 汉《熹平石经》

成为流行正体字。

四、关于王次仲和八分书

书法史上，讲到八分时都会论及王次仲，说他"饰隶为八分"，在隶书基础上经过整饬，创造了八分。但是，这样一位重要人物在史籍中却如云山雾罩，神龙见首不见尾。

八分字体从产生到成熟经历了三个阶段：首先产生于草体之中，溯其源头，可以一直追到程邈创为隶书之时；其次，隶书中的分书特征被正体字吸收并表现于碑刻之上，始于东汉章帝建初年间的《侍廷里父老僤买田约束地券》(77年)；最后的成熟与流行是在桓灵时代(147—188年)。每个阶段都是一座里程碑，究竟哪一个可以作为创造意义上的标志，前人看法不一，因此，王次仲作为八分字体的创造者也被当作不同阶段的人物。唐张怀瓘把王次仲创制八分的时间定在秦代，《书断》说："案八分者，秦羽人上谷王次仲所作也。"南朝王愔把王次仲创制八分的年代定在东汉章帝建初时期，他说："次仲以古书方广少波势，建初中，以隶草作楷法，字方八分，言有楷模。"南朝萧子良则把王次仲创制八分之时定在东汉桓、灵时期，他说："灵帝时，王次仲饰隶为八分。"（引自《书断》）

从秦到汉末，前后约350年，从第一阶段到第二阶段约270年，第二阶段到第三阶段约80年，人生有限，谁都不可能如此长寿，这就使王次仲的生卒成了问题。面对这种尴尬，如果不愿放弃英雄创造历史的观念，那就只能把王次仲当作长生不老的神仙。《书断》引《序仙记》云："王次仲上谷人，少有异志，早年入学，屡有灵奇，年未弱冠，变仓颉书为今隶书。始皇时官务繁多，得次仲文简略，赴急疾之用，甚喜，遣使召之。三征不至。始皇大怒，制槛车送之于道，化为大鸟，出在槛外，翻然长引，至于西山。落二翮于山上，今为大翮、小翮山。山上立祠，水旱祈焉。"这种打马虎眼的神话当然不能解决学术问题。事实上，无论篆书、分书还是楷书，都是点画和结体在不同历史时期表现出来的不同形态，它们的产生都要经过长时期的渐变，属于约定俗成的结果，因此说王次仲创造八分，只能认为他是对分书发展作出过重要贡献的人物，说他生于秦末，生于汉章帝时期或生于桓、灵时期，只能看作是分书发展过程中几个重要的阶段性标志而已。

第三节 分书的繁荣

东汉后期,士人高自标榜,互相题拂,清议之风盛行,门阀大族中有许多人相率让爵、推财、避聘、久丧,极力把自己装扮成具有孝义高行的人物,以邀世誉,他们死后,亲人都要为其树碑立传,炫耀生前功名,企望后人尊崇,同时给予庇荫。碑文有传有赞,文词夸饰,与同样以夸饰为特征的分书字体,相互激荡,使分书获得了最佳的发展机遇,出现空前绝后的繁荣。康有为在《广艺舟双楫·本汉》中说:"至于隶法,体气益多,骏爽则有《景君》《封龙山》《冯绲》,疏宕则有《西狭颂》《孔宙》《张寿》,高浑则有《杨孟文》《杨统》《杨著》《夏承》,华艳则有《尹宙》《樊敏》《范式》,虚和则有《乙瑛》《史晨》,凝整则有《衡方》《白石神君》《张迁》,秀韵则有《曹全》《元孙》。"王澍《虚舟题跋》也赞誉道:"隶法以汉为奇,每碑各出一奇,莫有同者。"下面,我们介绍几件代表作品来了解一下分书的艺术特点。

1.《开通褒斜道刻石》(图6-25),东汉永平六年(63年)刻。线条横平竖直,基本等粗,非常拙朴。字形方正,极力开张,特别大气。杨守敬《评碑记》云:"余按其字体长短广狭,参差不齐,天然古秀若石纹然,百代而下无从摩拟,此之谓神品。……清伊秉绶得力于此。"

2.《裴岑纪功碑》(图6-26),东汉永和二年(137年)刻。行笔松动灵活,结体宽

图6-25 汉《开通褒斜道刻石》　　　图6-26 汉《裴岑纪功碑》

博疏阔，章法茂密充盈，风格冲和大度。就字体看，结体偏长，线条无粗线变化，这些是篆书特征，但字形方整，线条横平竖直，属于分书特征。它与《开通褒斜道刻石》一样，都是篆书向分书过渡阶段中的作品。

3.《石门颂》（图6-27），东汉桓帝建和二年（148年）刻。《开通褒斜道刻石》和《裴岑纪功碑》都介于篆分之间，如果要进一步分书化，均匀的线条应当加以粗细变化和波磔挑法，而要做到这一点，结体应当向内收缩，给线条的首尾两端让出表现和发挥的空间，于是《石门颂》一类的风格出现了，点画逸出结体范围，纵横舒展，略加波磔。结体方扁，横向取势，章法上字距大于行距，字与字左右相连，横向取势，结体有一种展翅翻跹的感觉。杨守敬《评碑记》云："其行笔真如野鹤闲鸥，飘飘欲仙，六朝疏秀一派皆从此出。"

4.《礼器碑》（图6-28），东汉永寿三年（156年）刻。《石门颂》尽管线条一波三折，但圆起圆收，类同篆书，比较古朴。《礼器碑》在此基础上一方面夸张起笔和收笔的蚕头燕尾，另一方面整饬结体，横平竖直，宽博清朗。王澍《虚舟题跋》评说："瘦劲如铁，变化若龙，一字一奇，不可端倪。"

 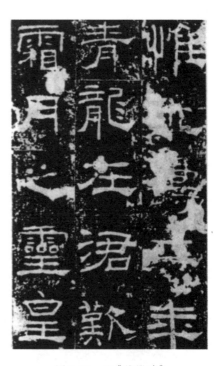

图6-27　汉《石门颂》　　　　　　　　图6-28　汉《礼器碑》

5.《华山庙碑》（图6-29），东汉桓帝延熹八年（165年）刻。结体扁平，左右对称，点画一波三折，蚕头雁尾。风格之华丽，如满身璎珞，百宝流苏，极尽夸饰。朱彝尊题

此碑云:"汉隶凡三种:一种方整,一种流丽,一种奇古。惟延熹《华岳碑》正变乘合,靡所不有,兼三者之长,当为汉隶第一品。"但是康有为《广艺舟双楫》却认为它"淳古之气已灭","实为下乘"。

6.《西狭颂》(图6-30),东汉建宁四年(171年)刻。结体方正,中宫疏朗,外形宽博。点画起笔方挺,多波势,端庄中姿媚跃出,字距行距较紧,通篇整肃茂密。前人对它的评论是"疏宕有则""宽博遒古""方整雄伟",梁启超《碑帖跋》说得最好:"雄迈而静穆,汉隶正则也。"

7.《曹全碑》(图6-31),东汉中平二年(185年)刻。用笔圆劲如篆书,缓入缓出,笔笔中锋。点画珠圆玉润,流畅婉媚,结体布白均等,左右对称,上下齐平。一般笔画写得短而密,唯波磔之笔舒而长,有白鹤展翅、飘飘欲举之感。清孙承泽评此碑"遒秀逸致"。杨守敬《评碑记》引潘存(孺初)之语曰:"分书之有《曹全》,犹真行之有赵、董。"认为《曹全碑》妍美的风格与赵孟頫和董其昌相同。

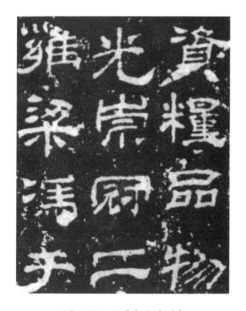

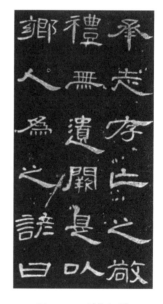

图6-29 汉《华山庙碑》　　　图6-30 汉《西狭颂》　　　图6-31 汉《曹全碑》

8.《张迁碑》(图6-32),东汉中平三年(186年)刻。分书作品的点画如果波磔平缓,线条中段饱满,结体方正,类似方广无波势的篆书,就会产生古意。如果再进一步加以疏密欹侧变化,又会产生拙味。《张迁碑》就是这种古拙风格的代表,康有为《广艺舟双楫》说:"汉末(分书)波磔纵肆极矣,久亦厌之……比如骈体之极,复尚古文。"明人王世贞《艺苑卮言》评此碑云:"典雅饶古趣,终非永嘉以后所可及也。"

图6-32　汉《张迁碑》

东汉晚期的分书环肥燕瘦，各擅胜场。（图6-33）如果加以归并的话，可以分为两大类型：一类是点画蚕头燕尾，一波三折，结体横平竖直，布白匀称，章法横有列、竖有行，整整齐齐，这类作品上不同篆书，下不类楷书，是典型的分书；另一类是点画圆浑，跌宕舒展，结体开张，中宫疏朗，这类作品带有篆书意味，古拙大气。两类作品的区别主要在点画上，而点画的区别主要在注重两端还是强调中段：如果注重两端的蚕头燕尾，风格为流丽妍美，一般来说，帖学书家喜欢这类分书；如果强调中段的跌宕舒展，风格为质朴大气，一般来说，碑学书家喜欢这类分书。

汉《杨淮表记》　　汉《郙阁颂》　　汉《景君碑》　　汉《鲜于璜碑》

图6-33　东汉晚期分书四种

第四节　分书的衰变

汉末分书，灿烂之极，进入魏晋，物极必反，点画拘谨，蚕头雁尾和波磔挑法千篇一律，走向程式化，而且用笔略带偏侧，撇捺常有锋颖，出现了楷书萌芽。结体造

形横平竖直,大小一律。代表作品有曹魏时的《受禅碑》、《曹真碑》、《王基碑》(图6-34)、《上尊号碑》、《孔羡碑》,西晋的《皇帝三临辟雍碑》,东晋的《谢鲲墓志》等。到隋唐时代,楷书成熟,分书不再属于流行正体字,作品的数量和质量都每况愈下,隋代的《太平寺碑》,唐代的《马周碑》,延续曹魏风格,受制成法,局气狭小。徐浩写的《嵩阳庙观碑》和玄宗皇帝写的《石台孝经》(图6-35),风格转向肥厚妍丽,夸张的蚕头燕尾,分明的波磔挑法,成为一种装饰化的习气。钱泳《书学·隶书》说:"汉人各种碑碣,一碑有一碑面貌,无有同者。……若唐人则反是,无论玄宗、徐浩、张廷珪、史惟则、韩择木、蔡有邻、梁升卿、李权、陆郳诸人书,同是一种戈法,一种面貌。"分书至此,有如后来的馆阁之体,隳坏至极。启功先生《论书绝句·曹真残碑》注云:"汉隶至魏晋已非日用之体,于是作隶体者,必夸张其特点,以明其不同于当时之体,而矫揉造作之习生焉。魏晋之隶,故求其方,唐之隶,故求其圆,总归失于自然也。……观之如嚼蔗滓,后世未见一人临学,岂无故哉!"

图6-34 魏《王基碑》　　图6-35 唐玄宗书《石台孝经》

五代和宋代,书法创作主要写行草书,尽管欧阳修、赵明诚等人兴起金石之学,著录和出版了一些汉代分书作品,但学之者甚少。到元代,书法家以复古为职志,虞集、吴睿、俞和、赵衷等人皆写分书,点画和结体光挺平直,缺少变化,非常刻板。明代的分书作者不多,主要有文征明(图6-36)父子及王稚登、赵宧光等人,所写作品受楷书影响很大,连当时人都不满意,赵宧光《寒山帚谈》说:"近代隶书,颇谓淳雅,然皆倚真书为骨,而遥想汉法为之。……通谓之隶,意殊溷溷。"

魏、晋、隋、唐、宋、元,分书一路衰退,直到清代碑学崛起,才开始振兴,并有所发展。发展的特点是不断矫枉过正。郑簠的作品兼有篆书的婉转盘旋、分书的平铺坦荡和楷书的爽捷简净,三者综合,裁成新体,一扫晋唐以来的刻板与拘谨,别开生面。但是过分灵动,婉丽媚巧有余而古雅厚拙不足。(图6-37)

于是金农反其道而行之,开创一种变体,叫作漆书,苍古奇逸,魄力沉雄。具体来说,点画滞涩凝重,多以侧锋为之,扁而不薄,竖画收笔处多不回锋,撇画重落轻提,集厚重与奇逸于一笔。而且,横粗竖细,字形颀长,一反方扁的传统结体,处处惊世骇俗,实践了他"不同于人"的艺术主张。(图6-38)

图6-36 明文征明书

金农纠正了郑簠的轻佻,然失于怪僻,于是邓石如出,研习汉分,遍临《史晨碑》《华山庙碑》《白石神君碑》等经典作品,兼学三代钟鼎及秦汉瓦当碑额,用笔逆锋顶着纸面运行,线条苍茫浑厚,凝重沉雄,结体宽博开张,恢宏大气。就风格来说,纠正了金农的怪僻,然而又失于平实。(图6-39)

于是伊秉绶主张"方正、奇肆、恣纵、更易、减省、虚实、肥瘦,毫端变化,出乎腕下;应和、凝神、造意,莫可忘拙"。他的分书严格用中锋行笔,点画浑厚,而且强调中段的提按起伏变化,籀篆笔意甚浓。结体横平竖直,撇捺左伸右挑,两边对称工稳,最有特点的是结体造形,与王澍篆书相同,都是将局部处理成方形、圆形、三角形等,然后加以组合,特别有趣。(图6-40)

陈鸿寿与伊秉绶一样都强调趣味,他说:"凡诗文书画,不必十分到家乃见天趣。"(引自蒋宝龄《墨林今话》)但是他的造形方法与伊秉绶不同,夸张

图6-37 清郑簠书　　图6-38 清金农书

点画的长短变化，短的更短，长的更长。强调结体的宽窄变化，宽的更宽，窄的更窄，通过加大对比关系的反差程度，来表现强烈的视觉效果。（图6-41）

清代的分书从婉巧而轻佻开始，到涩重而怪癖，再到沈雄而平实，最后到趣味而机巧，经过一系列矫枉过正的发展后，随着碑学深入发展，开始大量融入北碑的元素，对比关系更多，表现形式更丰富，比如何绍基的分书（图6-42）和杨守敬的分书（图6-43）。

图6-39　清邓石如书

图6-40　清伊秉绶书

图6-41　清陈鸿寿书

图6-42　清何绍基书

图6-43　清杨守敬书

第七章

楷 书

第一节 概 论

楷书又称正书,或称真书,因为正和楷都有标准的含义,所以有人干脆把它叫作正楷。

分书点画借鉴鸟虫书美术字的修饰手法,横画起笔重按,形成蚕头,收笔重按后向右上挑出,形成雁尾,撇画的收笔重按后回锋,捺画的收笔重按后挑出,左右对称,形同飞翼。这些修饰手法将绘画的因素植入书写之中,加强了点画的造形表现。但是,每一点画都在拗造形,做美饰,写起来"笔笔断,断而后起",费时耗神,有悖于汉字作为语言的记录符号这一实用功能。因此分书不是一种完美的字体,还得进一步发展,目标是在造形表现的基础上解决上下点画的连贯问题。

一般来说,横画在收笔之后,下一笔的起笔都在它的左边或者下边,因此不能往右上挑出,必须往下按顿、向左回收。撇画如果要和下面的笔画连贯,收笔时不能按顿,应当顺势挑出。横画和竖画为了强化连贯,会带出牵丝,作银钩虿尾状,然后经过整饬,变成勾、挑、趯等点画。分书点画经过各种连贯处理之后,就变成楷书了。

楷书的点画有两个特点:一是造形更加丰富和细腻,横竖撇捺点各有各的形状,带有绘画的表现因素;二是笔势连绵,上一笔的收笔是下一笔的开始,下一笔的起笔是上一笔的继续,所有点画都是一气呵成的,运笔可以通过提按顿挫和轻重快慢来追求节奏变化,孳生出音乐的表现因素。楷书点画有形有势,既有空间造形,又有时间节奏,融绘画与音乐于一体,具有极其丰富的表现能力。

孙过庭《书谱》说:"一点成一字之规,一字乃终篇之准。"也就是说,点画生结体,结体生章法,点画、结体和章法是全息的,这使得楷书点画的变化必然会带动结体变化。比如篆书点画只有一根等粗的线条,结体为求平衡,只能横平竖直。分书点画虽然有造形变化,横画左蚕头,右雁尾,两端粗细大致相等。撇在左,捺在右,都是上细下粗的,左

右两半的分量基本相同,因此结体为求平衡,也只能横平竖直,如大字写作**大**。而楷书撇画的收笔变按为提,上粗下细,而捺仍然是上细下粗,结果使左右两边的点画左轻右重,分间布白左疏右密,这时为了结体平衡,就必须增加右下捺画周围的布白,同样写一个"大"字,必须写成**大**的形式,也就是将一横的右端向上抬起,变水平的横为左低右高的斜横,以左低来压缩左下的空间,以右高来增加右下的空间,损有余而补不足。

楷书的横画是左低右高的斜线,撇和捺也是斜线,连贯横和竖的钩、挑、趯等也都是斜线,如图7-1所示。斜线具有动感,要让它稳定下来,必须依靠点画与点画之间的配合,因此古人发明了许多结体方法。而且,被点画所切割出来的字内空白也因笔画的倾侧不同而形状不一,为了分间布白的匀称,古人又发明了许多结体方法。复杂的结体方法一方面为创作带来许多困难,另一方面也极大地提高了它的表现能力。

图7-1　楷书斜线结构

《说文解字》:"Ⅹ,五行也。从二,阴阳在天地间交午也。Ⅹ,古文五省。"从二,为天地,从Ⅹ,两条斜线为交午之形,段玉裁注认为这表示五行生克,不可纪极。汉字纪数,一、二、三、四,古文作一、二、三、三;十、二十、三十、四十,古文作丨、丩、丗、丗。至五不采用累叠的方法,写作Ⅹ;至五十不采用并列的方法,改为合文,写作乑,五为变化的转折点,古文作Ⅹ,即交错组合的两条斜线。书法艺术也是如此,从甲骨文的对称,到篆书的均衡,再到分书强调阴阳对比,最后到楷书强调斜线组合,既有形,又有势,如五行交错,可以变化无穷。因此在楷书以后,书法艺术终结了字体发展,开始进入书体发展的历史。

第二节　魏晋时期的发展

楷书在魏晋时代经历了漫长的发展过程。这时期的存世作品很多,主要有墨迹和石刻两大部分,下面分别论述。

一、墨迹作品

墨迹作品有简牍、残纸、墓壁题字和抄经文本等。如果按年代先后排列,可以清

晰地描绘出楷书的发展过程。

《居延新简》EPT59.108（图7-2）和EPT49.39，横画起笔右斜着切入，撇细捺粗，竖画左细右粗，字形两边阴阳分明，已露楷书端倪。

《居延新简》EPT65.200A和200B（图7-3），撇捺分明，笔势连贯。

《居延新简》EPF22.706（图7-4），无论点画还是结体，撇细捺粗，左细右粗，横画也开始左低右高，楷书意味浓重。

《敦煌汉简》"还所掠记"（图7-5）的结体减少横势，字形方正偏长，强化了纵向之势，楷书特征更加明显。

和林格尔发现的护乌桓校尉墓的年代为东汉晚期，墓壁题字（图7-6）横细竖粗、撇细捺粗，左低右高，已纯然楷书。

晋人残纸（图7-7），左图和右图都比上述简牍作品的点画更分明，结体更规整，楷书的意味更重，而且表现也更完美。

比较上述墨迹作品，楷书起源于汉末，到晋代已接近成熟，而最后登堂入室的是东晋二王父子，王羲之的《乐毅论》（图7-8）、王献之的《洛神赋》（图7-9）已纯然楷书，而且是小楷的经典。

魏晋时代的墨迹作品中有大量佛经。佛经的翻译很慎重，先由高僧诵讲经文，由传译者译成汉语，再由专家对译文反复讨论和商榷，录成定本，最后由书法家抄录，并由经生书手反复传抄，如敦煌遗书S.2423《佛说示所犯者法镜经》为唐代定本，继承了这种慎重的态度和方法，它的卷后题记如下：

景龙元年岁次景（丙）午十二月廿三日藏法师宝

利末多唐言妙惠于崇福寺翻译

大兴善寺翻经大德沙门师利笔受缀文

大慈恩寺翻经大德沙门道安等证义

大首领安达摩译语

至景云二年三月十三日奏行

太极元年四月日正议大夫太子洗马昭文馆学士张齐贤等进

奉敕大中大夫昭文馆郑喜王详定

奉敕秘书少监昭文馆学士韦利器详定

奉敕正义大夫行太府寺卿昭文馆学士沈佺期详定

奉敕银青光禄大夫太子右谕德昭文馆学士延悦详定

图7-2 《居延
新简》

图7-3 《居延新简》

图7-4 《居延新简》

图7-5 《敦煌汉简》

图7-6

图7-7　晋人残纸

图7-8　晋王羲之书《乐毅论》

图7-9　晋王献之书《洛神赋》

奉敕银青光禄大夫黄门侍郎昭文馆学士尚柱国李乂详定

奉敕工部侍郎昭文馆学士上护军卢藏用详定

奉敕左散骑常侍昭文馆学士权兼检校右羽林将军上柱国寿昌县开国伯贾膺
福详定

奉敕右散骑常侍权兼左检校羽林将军上柱国高平县开国侯徐彦伯详定

奉敕银青光禄大夫行中书侍郎昭文馆学士兼太子右庶子崔湜详定

奉敕金紫光禄大夫行礼部尚书昭文馆学士上柱国晋国公薛稷详定

延和元年六月廿日大兴善寺翻经沙门师利检校写

奉敕令昭文馆学士等详定入目录讫流行

题记共有十七款，每一步都有专人负责，极其认真。这种定本自然都用楷书抄写，字迹非常工整，比如敦煌遗书京辰46《四分律删补随机羯磨》末题："午年五月八日，金光明寺僧利济初夏之内，为本寺上座金耀写此《羯磨》一卷，莫不精研尽思，庶流教而用之。至六月三日毕而复记焉。"从五月八日到六月三日，一卷经写了近一个月！又如P.2100《四部律并论要用抄卷上》是沙门明润抄写的，字体大小一律，极其规整，他在卷后题记中明确提出："纵有笔墨不如法。"法度高于一切。

佛教经典很多，据隋代费长房所撰《历代三宝记》统计，自东汉至西晋，翻译的佛经合计1 080部，1 690卷。这么多佛经，大家恭恭敬敬地反复抄写，极大地促进了楷书的发展。

佛教之外，魏晋时期道教也很流行。陈寅恪先生在《金明馆丛稿初编·天师道与滨海地域之关系》一文中专门讨论了"天师道与书法之关系"，认为"艺术之发展多受宗教之影响，而宗教之传播亦多倚艺术为资用"，并且指出："东西晋南北朝之天师道为家世相传之宗教，其书法亦往往为家世相传之艺术，如北魏之崔、卢，东晋之王、郗，是其最著之例。"当时，名家所写的道经既是艺术收藏品，如虞龢《论书表》记载了某道士以鹅换取王羲之所书《道德经》的故事，而且也是学习临摹的法帖，如贾嵩《华阳隐居内传》称陶弘景"年十二时，于渠阁法书中见郗愔以黄素写太清诸丹法，乃忻然有志"。道经的抄写与佛经一样，必须用楷书。《真诰叙录》云："长史（许谧）章草乃能，而正书古拙，符又不巧，故不写经也。"许谧擅长章草，因为楷书不好而不能写经。道经的抄写风气对楷书发展也起了很大促进作用。

魏晋南北朝时期的抄经楷书特别多，如果按年代先后排列，分析点画和结体的一点一点变化，可以知晓楷书的发展经历了三个阶段。

1. 平正期

晋人写经（图7-10），横平竖直，右边点画的收笔多作波磔挑出，分书特征比较明显。

《诸佛要集经》（296年，图7-11），字形大小一致，结体十分娴熟，点画左细右粗、左轻右重，字体中心略向左移，出现楷书左紧右松的特征，如果把一个字遮去一半来看，左边已是纯粹楷书，右边还有分书痕迹。

图7-10　晋人写经　　　　图7-11　晋《诸佛要集经》

《大涅槃经》点画左细右粗，左边的竖笔多作长撇，右边的竖笔多加粗线条并向内弯曲取势，钩挑处隐忍不发，左右两边一收一放、一阴一阳，楷书特征比较明显。

《譬喻经》（359年，图7-12）、《法句经》（图7-13）、《十诵比丘戒本》（405年，图7-14）、《佛说辨易经》（455年），这些作品有许多共同特征。比如写横画，露锋起笔，顺运动方向按下，干脆利索，行笔速度极快，到笔毫铺开时，笔画已经运行过半了，感觉尖挺铦利，收笔取分书的横势，重按之后往右上挑出，飘举飞扬。写撇画，重按起笔，往左下方顺势出锋，线条作圆弧状，末端尖细遒媚，略带回转的笔势，与下面捺画意连。写捺画，收笔特别粗重，一般不作明显的上挑之势。写点迅起猛收，兔起鹘落，捷速异常。写竖画上粗下细，尾作悬针，两边的竖画向内作弧势，字形峻拔崚嶒。

总之，上述作品从点画上看，分书痕迹逐渐减弱，楷书成分逐渐增加，左细右粗，撇细捺粗。但是从结体上看，还在沿用分书横平竖直的方法，结果左疏右密，左轻右

图7-12　十六国《譬喻经》　　图7-13　十六国《法句经》　　图7-14　十六国《十诵比丘戒本》

重,内部关系失去平衡,还不够成熟,需要继续改进。

2. 险绝期

大约公元五世纪后期,人们开始改变结体方法来适应点画的变化,将一横的右端抬起,左低右高,以左低来压缩左下角的空间,以右高来增加右下角的空间,损有余而补不足。而且,矫枉过正,横画的右端高高翘起,结体从平正变成了险绝。如S.1996《杂阿毗昙心经卷第六》(479年)、S.1427《成实论卷第十四》(511年,图7-15)、S.2067《华严经》(513年,图7-16)、S.2724《华严经》(512年)等。点画方折骏利,横画侧锋斜入笔,点作三角,竖作悬针,捺角尖锐,转折处雄奇角出,沉猛刚毅。

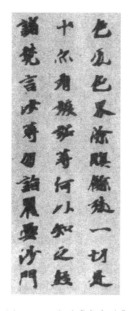 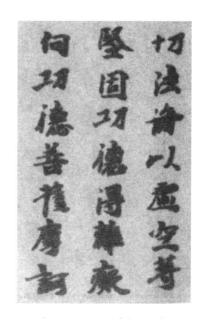

图7-15　北魏《成实论》　　　　图7-16　北魏《华严经》

3. 复归平正

大约从公元六世纪中期开始，抄经体楷书点画的粗细变化逐渐平缓，捺画顿挑的分量减弱了许多，横画的右边波磔完全收敛，左边也通过逆入加重起笔的分量，结果两边粗细对比没有先前那么强烈，一横的右端也慢慢开始降低，结体复归平正。这种平正是建立在变化（点画左右两边轻重粗细不同）与和谐（横画的右端根据左右两边粗细的对比情况相应地抬起）基础之上的，是通过点画间的相互配合而达到的感觉上的平正，属于不平之平。如 S.1318《金刚般若波罗蜜经》（564年，图7-17）、P.2461《太上洞玄灵宝知慧上品大戒》（581年）、S.635《佛经佛名经卷》（图7-18）等。

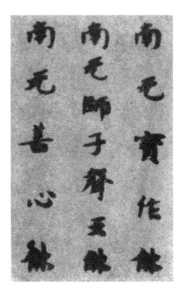

图7-17 西魏《金刚般若波罗蜜经》　　图7-18 《佛经佛名经卷》

进入唐朝，抄经体楷书发展到最辉煌的时期，出现了一大批精美绝伦的作品。如 S.575残卷《礼记》，"世"字、"民"字并讳，"治"字不讳，应是太宗时写本，P.2485《汉书·萧望之传》（图7-19）残卷可能也是当时作品，P.2056《阿毗昙毗婆娑卷五》（图7-20）写于龙朔二年（662年）。它们点画圆润精美，起承转折分明，分间布白匀称，楷书形式表现得淋漓尽致而且完美无缺。

二、刻石作品

魏晋时期的刻石作品极多，主要有四大类，墓志、碑阙、摩崖和造像记。它们所使用的工具不同，创作环境不同，因此风格面貌也各不相同，而且作品幅式大，点画和结体的变化更多，对比反差更大，因此风格面貌也更强烈。

图7-19　唐《汉书·萧望之传》　　图7-20　唐《阿毗昙毗婆娑卷》

1. 墓志

《封氏闻见记》卷六"石志"条引王俭所著《丧礼》云："施志石圹里……欲后人有所闻知。其人若无殊才异德者，但记姓名、历官、祖父、姻媾而已。若有德业，则为铭文。"古人志墓的目的是"欲后人有所闻知"，那么，凡记有死者姓名、身份、卒年等标识内容的埋幽之物都可算作墓志。墓志的形式为"施志石圹里"，类型分两种，一是"有德业"者的长篇铭文，二是"无殊才异德者"的简略之辞。

考古发现，最早的墓志是秦汉刑徒墓中的瓦文和砖文。1979年11月，在秦始皇陵西南处发现一处修建皇陵的工人墓地，出土18件墓志瓦文。（图7-21）上面写着死者的姓名和籍贯，有的还写明爵位和身份，如"博昌居赀用里不更余"，大意是说死者名余，爵不更，家住博昌里，是服居赀劳役者，内容极简单，书写很随便，字体与马王堆帛书的

《五十二病方》相近，属于篆书的草体——古隶。1958年初，在河南洛阳偃师县佃庄乡的汉代刑徒丛葬坟场中，也发现许多墓志砖文，全为残砖，大小不等，一般厚11.5厘米，宽23.5厘米，最长者22厘米。字是烧成砖后刻上去的，字体方扁，横向取势，属于分书的草体——分隶。每块砖刻字三行至四行不等，最多的刻22个字，内容格式大致相同，起首均刻"无任"两字，不知作何解，再下刻刑徒籍贯、刑罚名、刑徒姓名、某年某月某日死，有的刻"死在此下"，也有的刻"物故在此下"（图7-22），最典型的一块刻文作"永元四年（92年）九月十四日，无任，陈留高安髡钳朱敬墓志"，明确指出这些砖文是作墓志用的。秦瓦文墓志和汉砖文墓志，都是"无殊才异德"的刑徒们"欲后人有所闻知"而刻写的。

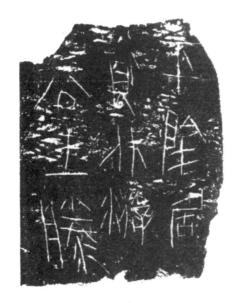

图7-21　秦刑徒砖　　　　　　　　　　图7-22　汉刑徒砖

东汉中后期，有些人将墓碑缩小了埋入圹内，如《贾武仲妻马姜墓记》（106年）和《孙仲隐墓志》（175年，图7-23）。前者高46厘米，15行，行13至19字不等，共180余字；后者竖式、长方形、顶部成尖角的圭形。东汉末期献帝时，曹操以天下凋敝、劳民伤财为由，下令不得厚葬，又令禁碑。以后魏文帝和高贵乡公也都坚持这个政策，至晋武帝时犹然。《宋书·礼志》记晋武帝时的禁碑诏曰："此石兽碑表，既私褒美，兴长虚伪，伤财害人，莫大于此，一禁断之，其犯者虽会赦令，皆当毁坏。"禁碑的政令逼迫人们将竖立在墓前的碑搬到地下，稍作改易，变为墓志。如西晋的《成晃碑》（291年，图7-24）、《管洛碑》（291年）、《张朗碑》（300年）等，虽然称作碑，但都是埋幽之物。墓碑的加入，促进了墓志的发展。

汉末和魏晋时期，天下连年征战，中原士人纷纷南渡或向西北迁徙，这些背井离

图 7-23 汉《孙仲隐墓志》　　图 7-24 晋《成晃碑》

乡的流民，盼望死后的骸骨能归葬先人旧茔，因此家属故旧便在圹中设一墓志，以待子孙后代在迁墓时能够辨认。如北京八宝山出土的《幽州刺史王浚妻华芳墓志》，刻于西晋永嘉元年（307年），正值八王之乱后不久，墓志有云："先公旧墓在洛北邙，文、卫二夫人亦附葬焉。今岁荒民饥，未得南还，辄权假葬于燕国蓟城西廿里。"墓志详细记载氏族及旧茔所在，并说明这是"辄权假葬"，希望后代子孙能根据墓志记载将死者迁归故土。这种迁葬愿望促进了墓志发展，不仅数量激增，而且借鉴碑的文辞内容和形式，扩充志文，记录死者的官衔、姓氏、世系宗支、生平事迹、卒葬年月等，末尾增加有韵的铭辞，颂扬作者的生平业绩。墓志的形制也开始完备，正方形，两石相合，平放墓中，上面为盖，大都以篆书或分书书写，犹如碑额，下面为志和铭，字体为楷书。

北魏时代，在茔圹中置放墓志已成为风气，"王公以下，咸共遵用"。尤其在帝都洛阳，一方面有大量前朝碑刻可以借鉴，另一方面开凿龙门石窟，荟萃了大批能工巧匠，墓志书法达到了空前绝后的繁荣。

这时期的墓志书风可以分为三个阶段。

初期（太和二十年至正始四年，496—507），笔画多作斜势，带有浓重的刀刻意味，凌厉角出，气象雄峻，如《元羽墓志》（501年，图 7-25）、《元彬墓志》（499年）等。

中期（永平、延昌、熙平、神龟年间，508—519）风格多样，沿袭初期雄峻风格的有《高宗嫔耿氏墓志》《寇凭墓志》等，方劲茂密的有《元遥墓志》（517年）等，古拙瘦硬以单刀刊刻的有《皇甫驎墓志》（515年，图7-26）等，豪迈跌宕的有《石婉墓志》（508年）等，欹侧

图 7-25　北魏《元羽墓志》

俊利的有《孟敬训墓志》（514年）等，韶美流媚的有《元倪墓志》（523年，图7-27）等。

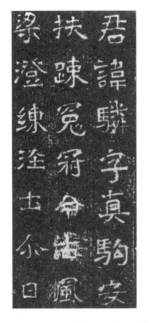
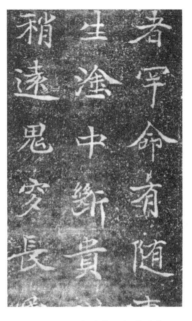

图7-26　北魏《皇甫驎墓志》　　　　图7-27　北魏《元倪墓志》

　　后期（正光以后至北魏末，520—533）沿袭了以前的各种风格，从总体看，更趋华美秀逸，比如雍容典雅的有《张玄墓志》（531年，图7-28），婉丽温润的有《常季繁墓志》（523年），平正宽和的有《胡明相墓志》（527年，图7-29），方严浑厚的有《鞠彦云墓志》（523年）等。

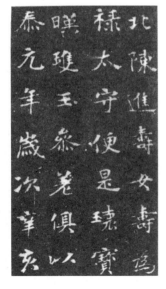
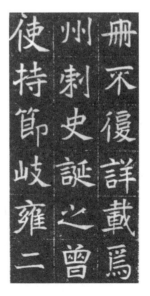

图7-28　北魏《张玄墓志》　　　　图7-29　北魏《胡明相墓志》

总之,这三个阶段的书法风格逐渐从豪健爽辣和稚拙雄浑发展为洗练遒丽。

相比北方墓志的流行,南方比较落寞。东晋时,祖籍山东或河南的南渡士族,死后安葬时,由亲人找块砖,只刻上一段标识性文字而已。材质简陋,形制粗糙,不仅书刻马虎,而且数量也很少,传世仅十余种,大多出土于南京镇江一带,墓主是王、谢、刘、颜等北方迁来的世家大族,比如《谢鲲墓志》(323年,图7-30)分书味较重,《王丹虎墓志》(348年,图7-31)的字体趋向于楷书,线条用双刀平切,质直劲挺,没有波磔,横画排列时,长短错落,与分书迥异。东晋以后,墓志增多,墓主身份上至王公,下及将官及其家属,铭文往往由皇帝、太子、诸王及大臣撰制,书写虽然没有署名,但是技法娴熟,想必出于名家高手。刘宋的《刘怀民墓志》(464年,图7-32),点画起讫分明,撇细捺粗,凡是有重捺笔画的字横画都左低右高,没有重捺笔画的字横画就平整一些,结体或正或欹,属于未成熟的表现。此后,齐的《刘岱墓志》(487年,图7-33)、《吕超墓志》(493年),梁的《萧融墓志》(502年)、《萧敷妃王氏墓志》(520年),点画和结体已经没有分书痕迹,工整秀丽,纵横有列,大小划一,纯然楷书风范。

图7-30 东晋《谢鲲墓志》　　图7-31 东晋《王丹虎墓志》

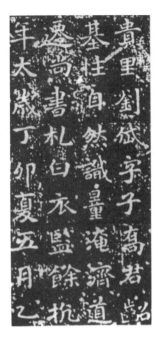

图7-32　南朝宋《刘怀民墓志》　　　　　　图7-33　南朝齐《刘岱墓志》

2. 碑

汉末，曹操饬令禁碑，树碑之风顿时收敛，西晋仍然禁碑，一直到东晋，立碑之风才又复燃，《晋书·孙绰传》云："绰少以文才垂称，于时文士，绰为其冠。温、王、郗、庾诸公之薨，必须绰为碑文，然后刊石焉。"《晋书·周访传》记载，周访去世时，"（元）

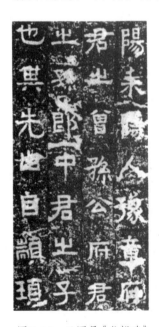

图7-34　三国吴《谷朗碑》

帝哭之甚恸，诏赠征西大将军，谥曰壮，立碑于本郡"。《晋书·江惇传》记载，江惇死后，"友朋相与刊石立颂，以表德美"。

因此，现存的楷书碑刻主要为南北朝时期的作品，南方主要有《谷朗碑》（272年，图7-34）、《枳杨阳神道阙》（399年，图7-35）、《爨宝子碑》（405年，图7-36）、《爨龙颜碑》（458年，图7-37）、《萧秀碑》（518年）和《萧憺碑》（522年，图7-38）等。前两块碑的字体介于分书和楷书之间，某些字形还保留了分书特征，但整体面貌已归属楷书。康有为《广艺舟双楫》说《谷朗碑》"上为汉分之别子，下为真书之鼻祖也"，一般都认为它是最早的楷书碑刻。《爨宝子碑》出自云南边地，分书意味重而且怪，究其原因，"礼失求诸野"，文化的传播，从中心逐渐向四裔波及，当中心地带

图7-35 东晋《枳杨阳 神道阙》　图7-36 东晋《爨宝 子碑》　图7-37 南朝宋《爨 龙颜碑》　图7-38 南朝 梁《萧憺碑》

震荡过后迈向新的发展阶段时，四裔地区才开始感到震荡，因此《爨宝子碑》带有非常浓重的分书意味，而且这种震荡在传播过程中不断走样，因此《爨宝子碑》的分书意味非常奇特。后两块碑写于南朝后期，作者贝义渊，已是纯正的楷书，点画精到，结体匀称，章法齐整，风格清秀劲挺。

北方的楷书碑刻比南方多，著名的有《广武将军碑》（368年，图7-39）、《大代华岳庙碑》（439年，图7-40）、《中岳灵庙碑》（456年，图7-41）、《晖福寺碑》（488年）、《张猛龙碑》（522年，图7-42）、《马鸣寺根法师碑》（523年，图7-43）、《高贞碑》（523年，图7-44）、《高庆碑》（508年）、《程哲碑》（534年）、《高盛碑》（536年，图7-45）、《敬使君碑》（540年，图7-46）、《曹恪碑》（570年）等。

 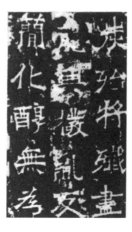 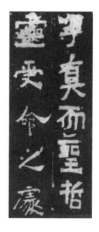 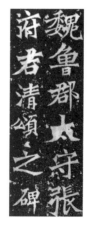

图7-39 前秦《广武 将军碑》　图7-40 北魏《大代华 岳庙碑》　图7-41 北魏 《中岳灵庙碑》　图7-42 北魏 《张猛龙碑》

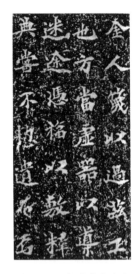

图7-43 北魏《马鸣寺根法师碑》

图7-44 北魏《高贞碑》

图7-45 东魏《高盛碑》

图7-46 东魏《敬使君碑》

《广武将军碑》结体取横势，字形方正宽博，分书意味较浓。《大代华岳庙碑》和《中岳灵庙碑》结体开始收缩，点画长短参差，起笔和收笔处有轻重变化，波磔形态从分书开始向楷书转变。《晖福寺碑》已经八法具备，纯然楷书。《张猛龙碑》和《高贞碑》等劲峭秀挺，开了隋唐楷书的先声。

3. 摩崖

摩崖是刊刻在山崖石壁上的书法作品。它有两个目的，一是"金石难灭，托以高山，永留不绝"（铁山摩崖《匡喆刻经颂》中语），二是"就其地以刻石纪事，省伐山采石之劳"（马衡《凡将斋金石丛稿》），因此南北朝时的摩崖作品较多，最著名的有《石门颂》《郑羲碑》和《泰山金刚经》等。

图7-47 北魏《石门铭》

《石门铭》（图7-47）刻于北魏永平二年（509年），点画圆浑苍茫，流动舒展，结构左低右高，宽舒而不支离，笔意多与《石门颂》（148年）和《开通褒斜道刻石》（66年）相近。而且它们同出一地，前后相隔450年，风格一脉相承，都是大气磅礴，因此，最能用来说明字体从篆书经分书到楷书的演变过程。首先，结体由圆转变为方折，字形从颀长变为方扁，笔画将回环缭绕的线条切割成一段一段的横的和竖的短线，如《开通褒斜道刻石》。然后结体收缩，点画槎出，加以粗细变化，产生横竖撇捺

等各种形态的点画,如分书《石门颂》。最后,为了连贯书写,撇变为上粗下细,而右边的捺仍然是上细下粗,字形两边笔墨的轻重虚实不等,为了保持分间布白的匀称,横画不得不左低右高,如楷书《石门铭》。由此可见,字体从篆书到分书再到楷书的演变,其特点是点画逐渐丰富,结体逐渐紧缩,造形逐渐欹侧。

《云峰山刻石》是指在胶东半岛的云峰山、太基山和天柱山上遗留下来的一批北朝刻石,主要有《郑羲上下碑》(511年,图7-48)、《登太基山诗》、《东堪石宝铭》、《论经书诗》(图7-49)、《上游天柱下息万峰》、《登石峰山诗》、《游槃之山谷》和《白驹谷题名》(图7-50)等。其中最主要的是《郑羲上下碑》,结体宽博开张,点画直中见曲,笔势凝重畅达,线条的起承转折分明,圆浑苍劲,风格敦厚雄伟,叶昌炽《语石》云:"其笔力之健,可以剸犀兕,搏龙蛇,而游刃于虚,全心神运。……余谓郑道昭,书中之圣也。"

图7-48 北魏《郑羲碑》

图7-49 北魏《论经书诗》

图7-50 北魏《白驹谷题名》

《四山摩崖刻石》指刻于山东邹县铁山、尖山、葛山、冈山的作品。字体风格主要有两类,一类是《匡喆刻经颂》(579年)、《石颂》(图7-51)、《大集经》、《文殊般若经》、《摩诃般若波罗蜜经》等,线条圆浑,结体宽博,字体篆书、分书、楷书兼容,古拙新巧。另一类是冈山鸡嘴石刻经,如《如是我闻》(图7-52)、《刻经题石》(图7-53)、《耀金山》(图7-54)、《日月光辉》、《楞伽经》和《无量寿经》等,字体强调起笔和收笔变化,撇细捺粗,左低右高,楷书特征非常夸张。这些作品的字径大多约40公分。叶昌炽《语石》云:"四山摩崖,其字径尺,妥贴力排奡,巨刃摩天扬。"康有为《广艺舟双楫》云:"四山摩崖,通隶楷,备方圆,高浑简穆,为擘窠之极轨也。"

图7-51 北周铁山摩崖《石颂》

图7-52 北周冈山摩崖《如是我闻》

图7-53 北周冈山摩崖《刻经题石》

图7-54 北周冈山摩崖《耀金山》

图7-55 《泰山金刚经》

《泰山金刚经》（图7-55），刻于泰山南麓龙泉山谷中的石坪上，九百多字，字径二尺，通篇占地六千平方米。康有为称之为"榜书之宗"。点画的提按顿挫深藏于带有浓厚篆分意味的笔痕之中，纤徐容与，凝重含蓄，结体似欹侧还端庄，似散逸还浑凝，似精神还冲淡，宽博疏放，静穆平和，雍容大度，气宇非凡。

北方多高山，而且少植被，岩石裸露，便于刊刻，因此上述作品都出自北方，南方几乎没有楷书摩崖。传为梁朝的《瘗鹤铭》（图7-56）严格说来是行书，原刻在镇江焦山西麓石壁上，浑圆的中锋线条经过风雨剥蚀，显得苍润舒逸。结体雍容开张，通过上下左右局部偏旁的移位，营造出各种情趣。王澍《虚舟题跋》云："萧疏淡远，固是神仙之迹。"刘熙载《艺概·书概》云："举止历落，气体宏逸，令人味之不

尽。"又云："用笔隐通篆意，与后魏郑道昭书若合一契，此可与究心南北书者共参之。"

上述南北朝时期的摩崖书法，大类归于楷书，其中有的篆书意味重一些，有的分书意味多一些，风格面貌很多，与当时抄经和墓志中的楷书相比，有几个特征：一是线条刻在粗粝的崖壁上，高高低低、深深浅浅，显得粗犷浑厚；二是经过风吹雨打，剥蚀残泐，斑斑驳驳、苍苍茫茫，金石味特别浓厚；三是书写时受周围山川景色的感染，在宽阔的岩壁上奋笔走刀，心胸畅豁，不仅字形硕大，而且气势开张，雄伟壮观。清代碑学为了适应大字书法创作的需要，为了表现重、拙、大的风格面貌，在各种碑版作品中，最倾心的就是摩崖。

图 7-56 传南朝梁《瘗鹤铭》

4. 造像记

南北朝佛教盛行，一般人做什么事，发什么愿，有能力和有条件的，都要建佛龛，凿佛像，同时在龛像的周边刻上一段文字，写明建造时间、造像者和造像原因，这段刻文称为造像记。在佛教石窟群中，造像记最多的要数龙门石窟，它开凿于北魏孝文帝迁洛的时候，当时政府大力汉化，各地文艺人才纷至沓来，建宫殿，凿石窟，雕佛像，刻碑版……带动了书法艺术发展。康有为《广艺舟双楫》云："北碑莫盛于魏，莫备于魏。盖乘晋宋之末运，兼齐梁之流风，享国既永，艺业自兴。孝文黼黻，笃好文术，润色鸿业。故太和之后，碑版尤盛，佳书妙制，率在其时。"龙门石窟造像记的代表作品集中在早期开凿的古阳洞中，这些造像主都是随同孝文帝迁至洛阳的王公贵戚，有钱有势，请名家高手书刻，刻得非常认真。最有名的是《龙门二十品》，其中，《郑长猷造像记》（501年，图7-57）的点画、结体和章法不拘常规，充满了朴拙天真的意趣；《解伯达造像记》笔力方峻，气势雄强；《马振拜造像记》（图7-58）清遒刚劲，英姿勃发；《始平公造像记》（图7-59）以罕见的阳文镌刻，气象博大，极意峻宕，具龙威虎震之规。

除《龙门二十品》之外，还有许许多多非常随意的作品，如《赵珝造像记》、《比丘法僧造像记》（图7-60）、《吕安胜等人造像记》、《李鸾炽造像记》和《姚伯多造像记》（图7-61）等。它们不计工拙，率尔信手，点画之放逸，结体之奇肆，风格之烂漫，让人匪夷所思，如果在它们基础上既雕且琢，可以生发出各种奇异的风格。康有为《广艺舟双楫》特别强调它们的审美价值和借鉴作用，认为："魏碑无不佳者，虽穷乡儿女造像，而骨血峻宕，拙厚中皆有异态，构字亦紧密非常。……譬江汉游女之风诗，汉魏

图 7-57　北魏《郑长猷造像记》　图 7-58　北魏《马振拜造像记》　图 7-59　北魏《始平公造像记》

图 7-60　北魏《法僧造像记》　　　图 7-61　北魏《姚伯多造像记》

儿童之谣谚，自能蕴蓄古雅，有后世学士所不能为者，故能择魏世造像记学之，已自能书矣。"

三、南北书风差异

历史上地域书风始终存在，本书第三章已经讨论过东周时代，由于长期分而治

之，不统于王，各国的地理环境、民俗风情所造成的特殊的文化因素逐渐明朗，它们不断改变西周的文化传统，表现在书法上，呈现出种种地域色彩。概括地说，主要有三种类型：西面秦国的浑厚端整，东北面以齐国为主的劲挺遒丽，东南面以楚国为主的婉转流美。

南北朝也是中国历史上的分裂期，南方与北方各有各的地理环境和民俗风情，西北方峻深的山泽，广阔的原野，五胡十六国兵戈纵横，刀光剑影，胡马嘶风，悲笳动月，民族性格偏向雄强、彪悍、粗犷和率真。南方杏花春雨，莺飞草长，淡烟疏柳，渔歌唱晚，"从山阴道上行，山川自相映发，使人应接不暇"（王献之语，见《世说新语》），风光柔美亮丽，民族性格偏向平和、淡泊、秀雅和机智。

不同的文化导致不同的书法风格，北方的刻石作品有北凉的《沮渠安周功德记碑》等（445年，图7-62），点画铦利斩截，横画两头挑起，体势张扬，转折处四角峻拔。北魏《孙保造像记》、《牛橛造像记》（495年，图7-63）、《贺兰汗造像记》（502年）等强调契刻的刀趣，起笔侧锋切入，点作三角，垂竖作悬针，捺角尖锐，转折处峻拔一角，风格雄奇辣爽。抄经作品有《佛说菩萨藏经》（457年，图7-64）和《妙法莲华经·药草喻品第五》（图7-65）等，横画左低右高，竖画右斜，笔势峻宕，线条爽利。

图7-62　北凉《沮渠安周功德记碑》　图7-63　北魏《牛橛造像记》　图7-64　北凉《佛说菩萨藏经》　图7-65　北魏《妙法莲花经》

与此相反，南方的书法则另有一种情调，流行二王书风，清朗俊逸，影响到抄经和刻石作品，比如敦煌遗书《持世经》（449年，图7-66）是吴客丹扬郡张休祖写的，点画起笔过程很短，露锋但不尖锐，含蓄温和，结体也平正雍容。再如敦煌文书S.81《大般涅槃经》（图7-67）卷末题云："天监五年七月二十五日，佛弟子谯良颙奉为亡

父于荆州竹林寺敬造《大般涅槃经》一部。"天监为梁武帝萧衍的年号。横画平正，竖画垂直，点画寓婀娜于清劲之中，遒丽端秀。此外，刻石作品《谷朗碑》（272年）圆凝规整，含蓄古雅；《枳杨阳神道阙》（399年）线条凝重，结体端整，风格朴茂；《瘗鹤铭》"萧疏淡远，固是神仙之迹也"（王澍《虚舟题跋》）；《蔡冰墓志》（图7-68）圆浑的线条凝练简洁，自然而沉缓地舒展着，萧散简远的灵性蕴含于安和雍容的体态之中，别有一种"仙风道骨"；《吕超静墓志》（493年）、《刘岱墓志》（487年）、《萧敷妃王氏墓志》（520年）、《萧憺碑》（523年）等，共同的特点都是用笔健挺，结体平和，风格端庄秀丽。

图7-66　北凉《持世经》　　　图7-67　南朝梁《大　　　图7-68　南朝《蔡冰墓志》
　　　　　　　　　　　　　　般涅槃经》

　　总而言之，南北朝时期，南方与北方的书法风格差别很大，南方表现为平和潇洒，飘逸秀丽，体清朗而疏以逸气，力圆劲而出以秀润，风格偏向于静，偏向于阴柔。北方表现为雄奇角出，豪健泼辣，体奇诘而宕以豪气，力沉着而出以锋芒，风格偏向于动，偏向于阳刚。如果以气韵生动作为中国书法的最高审美标准的话，那么南方所得为韵，北方所得为气。

　　南北朝时期，北方政权更迭频繁，其中有许多是少数民族掌控的，他们的生产力和生产关系比较落后，文明程度不高，有的甚至处于"不为文字，刻木结绳"的蒙昧阶段。他们掌握政权之后，面对"郁郁乎文哉"的南方文化，内心有一种自卑感，为了维护统治，不得不学习和模仿南方文化，北魏孝文帝改革就是典型例子：禁穿鲜

卑服,一律改穿汉服;禁说鲜卑语,通行汉语;取消鲜卑姓,改为汉姓;迁都洛阳,鲜卑人死后不得归葬故都;鼓励鲜卑人与汉人通婚……这一切改革的结果就是汉化。整个北朝从十六国至北周,将近三百年,汉化是一个或明或晦、或强或弱的趋势,直到隋朝也是如此,钱穆《国史大纲》云:"在(隋)文帝时,朝廷一切仪注礼文,早有摒弃北周,改袭齐、陈者。"

图7-69 北齐《高归彦造像记》

文化的大背景如此,艺术也必然如此。从字体的楷化进程来说,南方走在北方前面,南方的《谷朗碑》早于北方的《邓太尉祠碑》和《广武将军碑》近一百年,当南方楷书已摆脱分书影响的时候,北方还有较重的波磔挑法。因此,南北两地随着书法交流的展开,北方在字体和书风上逐渐向南方靠拢,到东魏武定元年(543年)的《高归彦造像记》(图7-69),完全是南方类型了。沈曾植《海日楼书论》云:"东魏书人,始变隶风,渐传南法,风尚所趋,正与文家温、魏向任、沈集中作贼不异。"南北朝后朝,无论书风还是文风,北方都在向南方趋同。

四、关于字体融合

南北朝后期和隋朝,楷书中出现一大批很奇怪的作品,如西魏大统十三年(547年)的《杜照贤等造像记》、北齐天统三年(567年)的《韩裔墓志》、北齐天保三年(552年)的《张世保等人造塔记》、隋仁寿二年(602年)的《郭休墓志》、隋大业七年(611年)的《陈叔毅修孔子庙碑》等,根底楷书,兼容篆书和分书,形式新颖而且别致。当时楷书已经完全成熟,这种兼容显然不是分书向楷书过渡时的兼而有之,而是审美上的刻意追求。

书法艺术的继承和创新,其实是对传统的解构和重组,分析与综合,具体来说就是将古人的东西拿来分解成各种因素,然后重新搭配组合,赋予个人的审美情趣,注入时代的精神气息,最后创造出新的风格面貌。魏晋时代的书法强调创新,因此理论研究特别强调分析和综合,以王羲之的《书论》为例,在强调点画和结体的造形变化时说:"凡作一字,或类篆籀,或似鹄头;或如散隶,近八分;或如虫食木叶,或如水中蝌蚪;或如壮士佩剑,或似妇女纤丽。"又说:"每作一字,

须用数种意,或横画似八分,而发如篆籀;或竖牵如深林之乔木,而屈折如钢钩;或上尖如枯秆,或下细若针芒;或转侧之势似飞鸟空坠,或棱侧之形如流水激来。……为一字,数体俱入。若作一纸之书,须字字意别,勿使相同。"这种"须用数种意"和"数体俱入"的观念反映到实际创作中,就出现了楷书兼有篆书和分书的合体书。

仔细研究,当时的合体书有两种类型。一是调和式的融合,好比两团泥巴揉搓后的重新塑造,以北齐太宁二年(562年)的《法懃禅师墓志》(图7-70)和北周天和二年(567年)的《西岳华山庙碑》(图7-71)为例,篆书、分书和楷书的点画和结体特征都被中和了,你中有我,我中有你,浑然一体,非常和谐。二是将不同字体的字混杂在一起,如隋开皇十三年(593年)的《曹植碑》(图7-72)和《青州默曹残碑》(图7-73),总体为楷书,但个别字是篆书或分书,还有一些字的局部偏旁或篆书或分书或楷书,杂糅并置,不讲调和。

比较这两种合体书,第一种是经过糅合后衍化出来的,点画结体没有抵牾,书写节奏也比较连贯,因此容易被理解和接受。第二种属于混杂,明明白白地坦承它的不

图7-70　北齐《法懃禅师墓志》

图7-71　北周《西岳华山庙碑》

图7-72　隋《曹植碑》　　　　　　　　图7-73　隋《青州默曹残碑》

调和,让读者感到惊讶,除了对形式的惊讶之外,更对毫无掩饰的手法感到惊讶,不管你理解不理解,它给了你诡异的感觉和强烈的视觉效果。

　　合体书兼容了篆书、分书和楷书的特征,是所有字体中最强调造形表现的,其夸张程度超过东周时代的鸟虫书。然而它每一笔不同,每个字不同,忽略了连绵节奏,因此到唐代,在"以势为先"的创作原则下,很快就衰飒下去了。但是,这种审美观念和创作实践为清以后碑帖结合的创新探索提供了宝贵借鉴。

第三节　隋唐的繁荣

一、繁荣原因

　　楷书经过魏晋南北朝三百多年的发展,点画和结体不断创新,积累了各种经验,创作出各种风格,到隋唐终于走向成熟,名家辈出,名作如林,百花齐放,百家争鸣,出现空前繁荣的局面。这从内因看,如上所述是字体发展的必然,从外因看,离不开时代文化的需要和各种制度的保证。

　　隋唐时期,书籍成倍增加,官府所藏十分可观,在雕版印刷尚未盛行的当时,这些

书都由手工抄成。《新唐书·艺文志》记载："贞观中……请购天下书,选五品以上子孙工书者为书手,缮写藏于内库,以宫人掌之。"《唐六典》:"凡四部之书,必立三本,曰正本、副本、贮本,以供进内及赐人。凡敕赐人书,秘书无本,皆别写给之。"并且,唐代佛教兴盛,寺院林立,佛经的抄写被视作功德,王公大臣,三教九流,做什么事,发什么愿,常常要抄经一卷。如此大量的宗教和文化活动都离不开书法,社会亟需大批擅长楷书的抄手,据文献记载,当时在中央政府机关中秘书省有"楷书十人",著作局有"楷书五人",弘文馆有"楷书手三十人",史馆有"楷书手二十五人",集贤殿书院有"书直写御书一百人"。除此之外,各级地方政府机构中的楷书手就更多了。

为了培养这么多的楷书手,相关制度应运而生,主要有两个方面。一方面在高等学府中开设书法专科教育。历史上以书为教源远流长。商朝甲骨文中有书契教习的刻辞。周代的教育内容为六艺,即"礼、乐、射、御、书、数",其中的"书"包括识字和写字。汉初《尉律》规定:"学童十七以上,始试,讽籀书九千字,乃得为吏。又以八体试之。……书或不正,辄举劾之。"学童接受的教育中也有识字与写字。曹魏时,设书博士,置弟子教习,以钟繇、胡昭的作品为教材。到隋朝,据《隋书·百官志下》记载,专门设置了高等专科教育——书学。到唐朝,最高学府为国子监,下分国子学、太学、四门学、书学、算学和律学,《新唐书》记载:"凡学六,皆隶于国子监……书学,生三十人……以八品以下子及庶人子之通其学者为之。"关于它的教师,其中设"书学博士二人,从九品下;助教一人,掌教八品以下及庶人子为生者"。教学内容以"石经、《说文》、《字林》为专业,兼习余书",也就是识字与写字。对于写字的要求,除了书学专科之外,在国子学、太学和四门学中也有明确规定:"学书,日纸一幅,间习时务策,读《国语》《说文》《字林》《三苍》《尔雅》。"在各科大学生中普遍施行文字学和书法方面的教育。除了国子监的书学门之外,在只有皇室和朝廷大臣子弟才有入学资格的弘文馆和崇文馆内也开设专门的书法教育,《新唐书·百官志》二:"贞观元年,诏京官职事五品以上子嗜书者二十四人,隶馆(弘文馆)习书,出禁中书法以授之。"在那里不仅有宫廷收藏的墨迹作为学习范本,而且还有书法大家来执教鞭,虞世南、欧阳询、褚遂良和冯承素都曾在弘文馆教过书法。唐代对书法教育的重视程度超过了以往任何一个时代。

制度保证的第二个方面是以书取士。这种现象也由来已久。早在汉代,由于帝王所好,善书者往往因此得官,汉文帝御史大夫贡禹就批评说:"故亡义而有财者显于世,欺谩而善书者尊于朝。"(《汉书·贡禹传》)灵帝时"工书鸟篆者,皆加引召"(《后汉书·蔡邕列传》),委以官职,尚书令阳求上书谏曰:"出于微篾,斗筲小人……或献

赋一篇,或鸟篆盈简,而位升郎中,形图丹青。……是以有识掩口,天下嗟叹。"(《后汉书·酷吏列传》)然而,这些都是帝王的个人行为,以书取士真正作为制度是从唐朝开始的。《新唐书·选举志》下记载,省试及第的考生必须经过吏部铨选才能授官,铨选的择人之法有四:"一曰身,体貌丰伟;二曰言,言辞辩正;三曰书,楷法遒美;四曰判,文理优长。"铨选的顺序:"始集而试,观其书、判,已试而铨,察其身、言;已铨而注,询其便利而拟,已注而唱……" 在这个顺序中,书法首当其冲,真可谓名副其实的敲门之砖。除了科举考试之外,唐代在专职人员的制举科中也有书判拔萃科,"凡流外九品,取其书、计、时务",基层官吏的选拔考试也有书法。

唐代重视书法教育,在人才选拔和录用上又重视书法才能,因此带动了学习风气。而且强调"楷法遒美",结果使唐代楷书出现空前绝后的繁荣。宋人朱弁《曲洧旧闻》说:"唐以身、言、书、判设科,故一时之士无不习书,犹有晋宋余风。今间有唐人遗迹,虽非知名之人,亦往往有可观。"赵彦卫《云麓漫钞》说:"唐人书皆有楷法,今得唐碑,虽无书人姓名,往往可观,说者以为唐以书判试选人,故人竞学书,理或然也。"

二、繁荣的过程

南北朝末期,南方文化逐渐向北方渗透,北朝盛行的豪健爽辣和稚拙雄浑慢慢地向南方的洗练遒丽靠拢,劲悍的笔法加上了被雕琢的圆润。隋朝南北统一,两股书风合流,涌现出许多优秀作品,如清丽遒劲的《龙藏寺碑》(图7-74)、端整妍美的《苏孝慈墓志》以及《启法寺碑》和《董美人墓志》等。这些作品洗六朝余习,开欧褚先声,起到了承先启后的作用。在理论研究上,释智果著《心成颂》,探讨汉字的结体规律和方法,也开了唐代欧阳询《三十六法》的先河。

唐朝建国之初,太宗李世民吸取隋亡的教训,强调教化,主张偃武修文,提倡学习书法,亲自作《王羲之传论》,命令著名书法家临摹王羲之作品,分赐给文武大臣作为学习范本,并且置书学博士,开馆教学,著名书法家虞世南和欧阳询为此撰写了《笔髓论》《八诀》《三十六法》《传授诀》和《用笔论》等,总结和阐述各种书写技法,加速了楷书字体的完善和创作的繁荣。整个唐代,楷书名家辈出,其中代表人物有所谓的"六

图7-74 隋《龙藏寺碑》

大家"，即欧阳询、虞世南、褚遂良、李邕、颜真卿和柳公权。

欧阳询"师法逸少，尤务险峻"（朱文长《续书断》），继承王羲之的清峻，同时融进北碑的险劲锐利，自成一家，有所发展。楷书作品有《九成宫醴泉铭》（图7-75）、《皇甫诞碑》和《化度寺碑》等，点画劲挺刚直，如"武库矛戟，雄剑欲飞"。结体内擫，形体偏长，如孤峰崛起，四面削成，英俊之气咄咄逼人。

虞世南取法智永，得二王法脉，楷书作品有《孔子庙堂碑》（图7-76），点画清舒遒逸，锋芒不耀，筋骨内含，结体偏长，与欧字近似，但是造形变内擫为外拓，圆浑温润而不露圭角。清人周星莲《临池管见》说："虞世南字体馨逸，举止安和，蓬蓬然得春夏之气，即所谓喜气也。"

褚遂良学书"少则服膺虞监，长则祖述右军"（张怀瓘《书断》），传世楷书有《孟法师碑》《伊阙佛龛碑》等，尤其以《雁塔圣教序》（图7-77）为代表作，用笔流畅飞动，以行入楷，线条婉媚遒劲，一波三折，提按顿挫，节奏鲜明，因为笔画较细，为避免结体松散，边线不得不极力内擫，向字心弯曲。整个风格"甚得其媚趣，若美人婵娟，似不胜罗绮，增华绰约，甚有余态"（张怀瓘《书断》）。褚遂良的书法在唐代十分流行，诸葛思桢、裴守真、薛稷、薛曜等皆出其门，后来宋代徽宗的"瘦金体"也由此发展而来。

图7-75　唐欧阳询书　　图7-76　唐虞世南书　　图7-77　唐褚遂良书《圣教序》

李邕受褚遂良影响，以图7-78为例，运笔灵动，带有行书意味，但在褚书放宽结体的基础上，加重用笔的力量，点画变细劲为厚重，结体也更为奇特。董其昌《画禅室随笔》说"余尝谓右军如龙，北海如象"，以象作譬，一是结体宽博，二是点画厚重。又说"北海书出奇不穷"，指结体造形变化多端。以发展的眼光来看，褚遂良书法在结体上

打破初唐欧阳询和虞世南的瘦长形态，放宽架构，趋于方扁，李邕则进一步放宽结体，加粗点画，为颜真卿的变法创新导乎先路。

颜真卿书法源自家学，然后博览广综，裁成一体，传世的楷书作品很多，主要有《多宝塔碑》《东方朔画像赞》《颜勤礼碑》《麻姑仙坛记》和《颜家庙碑》等。这些作品完整地勾勒出颜真卿在书法上继承和创新的全部过程。《多宝塔碑》（图7-79）写于四十四岁时，点画遒婉娴熟，结体参用内撅，风格"秀媚多姿，第微带俗"（孙鑛《书画跋》），还属于当时以褚遂良为代表的流行书风。《颜勤礼碑》（图7-80）写于六十岁，结体开始用外拓，用笔提按顿挫十分强烈，点画起讫分明，因为用笔重，转折换向时为了使笔锋垂直，不得不回顶，于是转折处出现"鹤脚"，捺画出现缺角等特征。通篇横细竖粗，字形偏长，风格在秀丽的基础上增加了雄浑和开张。《颜氏家庙碑》（图7-81）写于晚年，点画苍劲浑厚，结体端庄宽博，风格朴厚苍雄。是颜体楷书的代表作。

图7-78 唐李邕书《端州古室记》

柳公权的楷书作品传世较多，代表作《神策将军碑》（图7-82）雄秀挺拔，骨鲠气刚。仔细分析，字形挺拔劲峭、内紧外松的特征出自欧体，点画顿挫强烈，结体圆转外拓，则明显受颜体影响。清人刘熙载说他的《李晟碑》出自欧之《化度寺》，《玄秘塔》出自颜之《郭家庙》，道出了柳体的两大来源。

总之，整个唐代楷书，初期欧阳询的点画劲挺，结体瘦削，中期颜真卿的与其相

图7-79 唐颜真卿书《多宝塔碑》

图7-80 唐颜真卿书《勤礼碑》

图7-81 唐颜真卿书《颜氏家庙碑》

图7-82 唐柳公权书《玄秘塔》

反,点画浑厚,结体宽博,到晚期,柳公权则融合欧阳询与颜真卿的风格特征,采取折中的表现方法,写得雄秀挺拔。这三位书法家的作品代表了唐代楷书风格的发展经历了一正一反又一合的过程。

第四节　唐以后的衰变

一、宋元明的行书化

图7-83　宋蔡襄书《昼锦堂记》

唐代楷书高度完美,点画和结体一丝不苟,法度严谨,增一分太多,减一分太少,不能有任何改动和移易。但是"人无疵不可与交,以其无真气也",这种完美无缺让人敬而远之。而且,唐代楷书经过正反合发展,各种风格已得到充分表现,犹如一朵盛开的鲜花,内质耗尽,难以为继了。例如宋初的蔡襄恪守唐法,代表作《昼锦堂记》(图7-83)兼学颜柳,然而既拘谨又单薄,窘穷之相意味着步趋唐人的穷途末路。认识到这一点,宋代书法家开始把创作重点转移到行草书,即使写楷书也绕着唐楷走,米芾《海岳名言》说:"欧虞褚柳颜,皆一笔书也;安排费工,岂能垂世?"姜夔《续书谱》说:"真书以平正为善,此世俗之论,唐人之失也。"宋人楷书避开唐人的严谨与完美,用笔灵动,注重意趣,用苏轼的话来说"终不甚楷也",如苏轼的《丰乐亭记》、《祭黄几道文》(图7-84),米芾的《向太后挽词》和黄庭坚的《徐纯中墓志铭》等作品,严格意义上说是行楷。风格有唐人影响,如刘熙载《艺概·书概》所说:"苏近颜,黄近柳,米近褚。"这是对的,但唐人风格经过他们的改造,或潇洒飘逸,或跳跃跌宕,或纵横开阖,已大异其趣。

到元代,赵孟頫的楷书作品很多,有元一代丰碑皆出其手,传世作品有《仇锷墓碑铭》、《三门记》、《胆巴碑》(图7-85)、《龙兴寺碑》、《妙严寺记》等,法乳李邕,用笔沉稳,结体宽博,章法布局行列分明,风格面貌工整端严,温润遒美。然而用笔的起收之处回环往复,略带牵丝,行书意味浓厚,甚至有些字的结体也是行草写法。

明朝楷书,除了台阁体之外,仍然走行书化的路子,代表书家为董其昌和王铎,他们都取法颜真卿,妙在能合,神在能离,董其昌多了飘逸灵动(图7-86),王铎多了清刚

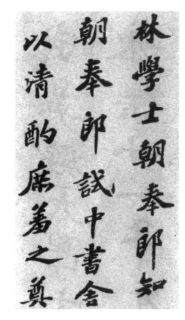 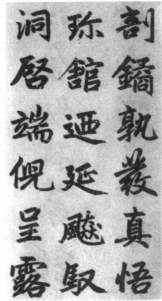

图7-84　宋苏轼书《祭黄几道文》　　图7-85　元赵孟頫书《胆巴碑》　　图7-86　明董其昌书

端严，共同特点是变唐楷的收敛为舒放，用笔流畅，气势开张。

总而言之，宋、元、明三代书法家面对唐楷，高山仰止，都有意规避，借鉴和吸收了行书写法，别开生面。

二、清代的北碑化

清初，帖学大坏，一些书家认为学假晋字不如学真唐碑，一些书家认为欧阳询和褚遂良的字有八分遗法，颜真卿的字有篆籀笔意，学习汉魏碑版可以先从唐楷入手。因此唐楷复苏，王澍、成亲王（图7-87）和翁方纲等都学习欧阳询楷书，钱沣（图7-88）等学习颜真卿楷书，但是唐楷太完美，变化发展的余地太窄，因此再怎么折腾也翻不出新花样，规矩法度有余，新意妙思不够。因此到清中后期，随着碑学的深入发展，又开始猛烈地批判唐楷，康有为在《广艺舟双楫》中专门辟《卑唐》一章，认为唐楷"专讲结构，几若算子，截鹤续凫，整齐过甚"。又说："至于有唐，虽设书学，士大夫讲之尤甚。然缵承陈、隋之余，缀其遗绪之一二，不复能变。"认为唐楷作为风格的极致，"千门万户、规矩方圆之至者矣，所以范围诸家，程式百代也"，已经没有可塑性，不能在它的基础上变法创新。于是人们开始把取法的眼光从唐代转向六朝，借鉴各种碑版作品来托古改制，邓石如、何绍基、赵之谦、张裕钊、郑孝胥、李瑞清、于右任、弘一等人的楷书，开创出一种北碑化的新面貌。

邓石如（1743—1805），号顽伯，又号完白山人。擅长篆刻，书法诸体皆工，楷书点画以方笔居多，挑勾笔画往往采用分书写法，结体平稳疏朗，工整沉稳而有踔厉风发之姿。（图7-89）杨瀚《息柯杂著》评曰："真书深于六朝人，盖以篆隶用笔之法行之，姿媚中别饶古泽，固非近今所有。"

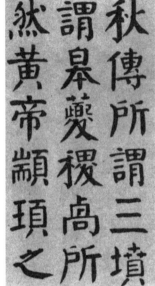

图7-87　清成亲王永瑆书诗轴　　图7-88　清钱沣书轴　　图7-89　清邓石如书轴

何绍基（1799—1873），字子贞，号蝯叟。其楷书据《清稗类钞》记载，早年学《张黑女》，通籍之后，始学颜真卿，日书五百字，晚年又学欧阳询，因而其书沉雄而峭拔。其实，远不止这些，在他的点画和结体中还有许多篆籀的意趣。（图7-90）

赵之谦（1829—1884），字撝叔，晚号悲庵，浙江绍兴人。楷书初学颜真卿，后醉心北碑，主要受《郑文公》《张猛龙碑》《石门铭》等影响。以婉转流丽之笔，写森严方朴之北碑，以妍易质，化刚为柔，开创出一种大气和飞动的崭新面貌。（图7-91）

郑孝胥（1860—1938），号大夷，又号海藏，福建闽县人。官至湖南布政使，"九·一八"事变后，从溥仪任伪满洲国总理大臣。他的字早年学颜真卿和苏东坡，晚年学六朝，笔力坚挺，有一种清刚舒逸之气。他学书强调各种字体的兼容，尤重分书，认为不善分书，则楷草皆不能工。（图7-92）

李瑞清（1867—1920），号梅庵，清道人，江西临川人。工金文、大篆和北碑，楷书以篆书之意融入北碑，用笔沉稳，结体奇宕，有金石气而不霸悍，有书卷气而不秀媚。（图7-93）

图7-90　清何绍基书

图7-92　清郑孝胥书

图7-91　清赵之谦书

于右任(1879—1964),陕西三原人。楷书早年学赵孟頫,后转学碑版及墓志造像,自作诗云:"洗涤摩崖上,徘徊造像间。""朝临《石门铭》,暮写《二十品》。"并且谈创作体会说:"我写字没有任何禁忌,执笔、展纸、坐法,一切顺乎自然。""起笔不停滞,落笔不作势,纯任自然。"在自然书写中将宽厚胸襟化为博大开张的结体和奔放夭骄的笔势,既有帖的飞动,又有碑的沉雄,融为一体,磊落跌宕。(图7-94)

弘一(1880—1942),俗姓李,名广侯,字叔同,天津人。多才多艺,学书取法秦汉六朝,用笔沉着稳实,结体古朴浑穆,出家之后,独工书法。所作楷书,将当时流行的北碑写法与宋元明的行书写法综合起来,既浑厚又灵动,别开生面。尤其可贵的是将佛教精神注入书法,用笔平平实实,不激不厉,结体无波无澜,澄澈空明,传统书法中的一切习气荡然无存,如同世间的浮华矫饰被彻底摒弃一样,超尘出世,他自己在《与马冬涵居士书》中说:"朽人之字所示者,平淡、恬静、冲逸之致也。"(图7-95)

综观宋以后的楷书,特征是摆脱唐代束缚,求新求变。求变的方法有两个。宋元明三个朝代,借鉴法帖,注意笔画两端的起承转折,强调回环往复的笔势,写得流畅

图7-93　清李瑞清书　　　　图7-94　现代于右任书　　　　图7-95　现代弘一书

生动,带有行书意味。清中期以后,借鉴碑版,强调点画中段的跌宕起伏,写得苍茫浑厚,同时在结体上取法碑版书法的稚拙古朴和天真烂漫。到民国时期的弘一法师,又将行书化和北碑化统一起来,开辟出新的综合化发展趋势。这种趋势如果与南北朝后期的合体书相结合,将是一条新的途径,具有广阔的发展前途。

第八章
帖 学

第一节 概 论

书法以汉字为审美对象，基本内容包括两个方面：一是就书写对象而言的字体，一是就书写风格而言的书体。

所谓字体，是指汉字的笔画和结构在不同发展时期所表现出来的不同形态。中国人将汉字作为审美对象而加以艺术化的书写，早在三千五百年前的甲骨文时期就开始了。从那时起，汉字一方面作为语言的记录符号，为了使用方便，字形不断由复杂向简单演变；另一方面作为艺术的欣赏对象，一根等粗的线条为了增强表现力，不断由简单向复杂演变，孳生出横、竖、撇、捺等各种不同形状的点画。在这个演变过程中，汉字发生了很大变化，到今天为止，共出现五种点画与结体有明显差异的字体，它们是甲骨文、金文、篆书、分书和楷书。这五种字体一般都用于重要场合，如国家档案、宫殿匾额、死者墓碑等，书写比较规范，点画精致，结体平稳，章法整齐，因此被统称为正体。所谓"正"，即标准的意思。

正体字写起来一丝不苟，费时耗神，因此平时日常内容为了追求速度和效率，不得不潦草快写，开始时省略笔画，简化字形，当简化到不能再简化的时候，则进一步连绵书写，这种潦草写法被称为草体。草体是正体字的快写，甲骨文、金文、篆书、分书和楷书各有各的草体，甲骨文、金文、篆书和分书的草体主要表现为省略简化，楷书的草体表现为在省略简化基础上的连绵书写。

书法的另一个基本内容是书体。书体指书写的艺术风格。同样一种字体，在不同书法家的笔下，点画和结体经过个性化的变形处理，粗一点、细一点、长一点、短一点，或方或圆，或疏或密，会产生不同的艺术魅力，表现出各种风格面貌，其中能够得到社会承认，被大家当作经典来临摹学习的就叫书体。例如楷书字体中有许多书体，仅唐代就有所谓的"六大家"，即欧阳询、虞世南、褚遂良、李邕、颜真卿和柳公权，他们

的风格面貌或者沉雄豪健,或者和婉清丽,还有浑穆苍古和端庄凝重等。

书法艺术的历史就是字体与书体不断发展、成熟和蜕变的过程。这个过程发展到魏晋时期发生重大变化,楷书成熟,作为流行正体字,有形有势,既实用又美观,终结了字体演变的历史,使得书法艺术的发展开始注重书体。因为书体强调个性,强调变形,需要表现对象有较大的可塑性,比较来说,草体比正体更有可塑性,所以书体发展侧重在草体方面,即行书和草书两个领域。

行草的发展上接前面第五章所说的秦汉草体,下续魏晋隋唐、宋元明清,一直到今天,源远流长,其间所创造的风格面貌千姿百态,归纳起来,分为帖学和碑学两大流派。这一章我们先讲帖学。

纸张流行之前,文字的书写材料除了金石缯帛之外,最便利因而最流行的是竹简和木牍。一枚简写一行字,如果写长篇内容,就用绳索把单简串联起来,编成典册(图8-1),《尚书·多士》篇说:"惟殷先人,有册有典。"

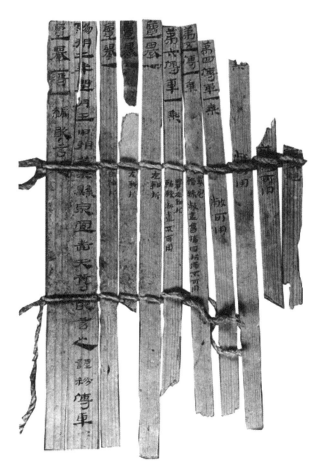

图8-1 简册

如果写稍长一些的内容就用牍。牍比简宽，宽度视内容而定，王充《论衡·效力》篇说："书五行之牍。"班固《汉书·循吏传》说光武帝为了示民以俭，"以其手迹赐方国，皆一札十行，细书成文"。五行或者十行，行数越多，形制越宽，宽了就接近方形，因此牍又称作方或方版，《春秋·序》孔颖达疏云："简之所容，一行字耳。牍乃方版，版广于简，可以并容数行。"《仪礼·聘礼》贾公彦疏云："百名以下书之于方，若今之祝板，不假连编之策，一板书尽，故言方版也。"牍是单片的，宽度不等，但是高度大致相同，都在23厘米左右，即秦汉时代的一尺，因此又称为尺牍。

尺牍的书写内容主要有两类。一类是奏牍，也就是我们在古画中所见大臣向皇帝禀奏时，双手捧着的那块笏版，上面写着简要的发言提纲。《论衡·量知》篇说："断木为椠，析之为板，力加刮削乃成奏牍。"另一类是书信，三言两语，要言不烦。书信需要保密，而且在驿传时为了字迹不被漶灭，必须封缄。方法是在尺牍上复加一板，板上有凹槽，用绳缚系，并且填上泥，盖上印，以防盗发。（图8-2）这块复板称之为检，《说文》："检，书署也。"徐锴《说文系传》："检，书函之盖也。"《释名》："检，禁也，禁闭诸物使不得开露也。"在检上题写收信人的地址和姓名，称之为题检（签）。这样的检类似后来的信封。

图8-2　牍检

尺牍在汉魏时期，主要是木质的，后来逐渐被纸张所取代，但是实际内容没有改变，因此仍然沿袭旧名，称作尺牍。当时，尺牍书法很流行，原因有三个。第一，它写在一个版面上，与只能写一行字的简相比，可以将所有字作为一个整体来处理，提高作品的表现能力。第二，它的书写内容寥寥数句，或通情愫，或叙写实，片言只语，轻松随意，真情馨露；书写字体都是行草书，"随便适宜，亦有弛张"，因此，钱钟书先生在《管锥编》中说："故诸帖十九为草书，乃字体中之简笔速写；而其词句省缩减削，又正文体中之简笔速写耳。"文体与字体相契，创作起来心手双畅，比较能出性情、出效果。张怀瓘《书断》说："史游制草，始务急就，婉若回鸾，撄如搏兽，迟回缣简，势欲飞透，敷华垂实，尺牍尤奇。"尺牍是书法家最擅长的表现幅式。第三，尺牍作为书信往来，既是人们相互之间的信息交流，同时在没有展览会的古代也是书法家展示自己的主要方式，北朝颜之推的《颜氏家训》记江南谚云："尺牍书疏，千里面目也。"人们通过

书信，可以想见其人。宋朝欧阳修在《集古录跋尾》中说："所谓法帖者，其事率皆吊哀、候病、叙暌离、通讯问，施于家人朋友之间，不过数行而已。盖其初非用意，而逸笔余兴，淋漓挥洒，或妍或丑，百态横生。披卷发函，烂然在目，使人骤见惊绝。徐而视之，其意态愈无穷尽。故使后世得之以为奇玩，而想见其人也。"

由于上述三个原因，尺牍书法从东汉逐渐流行起来，《书断》记载："后汉北海敬王刘穆善草书，光武器之。明帝为太子，尤见亲幸，甚爱其法。及穆临病，明帝令为草书尺牍十余首。"班固《与弟超书》云："得伯章书，稿势殊工，知识读之，莫不叹息。实亦艺由人立，名自人成。"《后汉书·列女传》云："（皇甫规妻）善属文，能草书，时为规答书记，众人怪其工。"皇帝、士人都"甚爱其法""莫不叹息"，说明尺牍书法已得到广泛的社会认同，《后汉书·蔡邕传》记载："朝廷本颇以经学相招，后诸为尺牍及工书鸟篆者，皆加引召，遂至数千人。"擅长尺牍者可以授官，这就改变了"乡邑不以此较能，朝廷不以此科吏，博士不以此讲试，四科不以此求备，征聘不问此意，考绩不课此字"（赵壹《非草书》）的情况。利禄之途一开，尺牍之风炽盛。一方面，书法爱好者竞相模仿，蔚成风气，赵壹《非草书》云："龀齿以上，苟任涉学，皆废仓颉、史籀，竞以杜、崔为楷。"又云："余郡士有梁孔达、姜孟颖者，皆当世之彦哲也，然慕张生之草书过于希孔、颜焉。"另一方面，极大地促进了学习热情，让人如痴如狂："后世慕焉，专用为务，钻坚仰高，忘其疲劳，夕惕不息，仄不暇食。十日一笔，月数丸墨。领袖如皂，唇齿常黑。虽处众座，不遑谈戏，展指画地，以草刿壁，臂穿皮刮，指爪摧折，见腮出血，犹不休辍。"

到了魏晋南北朝，书法创作开始讲究笔墨纸张，卫铄的《笔阵图》说："笔要取崇山绝刃中兔毫，八九月收之，其笔头长一寸，管长五寸，锋齐腰强者。其砚取煎涸新石，润涩相兼，浮津耀墨者。其墨取庐山之松烟，代郡之鹿胶，十年以上，强如石者为之。纸取东阳鱼卵，虚柔滑净者。"工具改进之后，尺牍书法的表现更加精致，更加受人喜爱，因而更加流行了。《三国志·魏书》卷十一《管宁传》云："（胡）昭善史书，与钟繇、邯郸淳、卫觊、韦诞并有名，尺牍之迹，动见模楷焉。"王僧虔《论书》云："辱告并五纸，举体精隽灵奥，执玩反复，不能释手，虽太傅之婉媚玩好，领军之静逸合绪，方之蔑如也。"陶弘景《与梁武帝论书启》云："前奉神笔三纸，并今为五，非但字字注目，乃画画抽心，日觉劲媚，转不可说。"《书断》云："张彭祖，吴郡人，官至龙骧将军。善隶书，右军每见其缄牍，辄存而玩之。"虞龢《论书表》记庾翼《与王羲之书》云："吾昔有伯英章草十纸，过江亡失，常痛妙迹永绝，忽见足下答家兄书，焕若神明，顿还旧观。"《全晋文》卷二十五载王羲之尺牍云："久□此草书，尝多劳□，亦知足下书字字新奇，点点

圆转，美不可再。"其中最典型的是王献之，虞龢《论书表》云："子敬尝笺与简文十许纸，题最后云：'此书最合，愿存之。'"孙过庭《书谱》云："谢安素善尺牍，而轻子敬之书。子敬尝作佳书与之，谓必存录，安辄题后答之，甚以为恨。"王献之写尺牍很认真，满意的作品非常希望能得到他人的理解、赏识并加以收藏。

经过东汉和魏晋的发展，尺牍书法不仅蔚然成风，而且修得正果，产生了以王羲之为代表的经典风格。梁武帝萧衍说："王羲之书字势雄逸，如龙跳天门，虎卧凤阙。故历代宝之，永以为训。"到唐朝，太宗李世民收集王羲之的传世墨迹，"人间购募殆尽"，不仅写了《王羲之传论》，称之为"尽善尽美"。而且命人摹拓王羲之法书，开始时供太子及诸王近臣学习，后来辗转复制，不断传播开来，家临人习，风靡天下。到宋朝，太宗命王著编次摹勒内府所藏历代法书，刻成《淳化阁帖》十卷。所谓"阁"，指内府汇集天下宝籍的秘阁，所谓"帖"，前人说法不一。如果从文字的本义上考察，从巾，为形符，表示书写材料是缣帛；从占，为声符，汉字从占声之字多含细小之义，如點、钻、店、站、拈、沾等。帖的本义当为小布条，粘贴在把尺牍收集起来裱成卷轴的包首上，如《说文解字》所说"帖，帛书署也"，实际上就是指尺牍书法。《淳化阁帖》的目次为：历代帝王法帖第一，历代名臣法帖第二，历代名臣法帖第三，历代名臣法帖第四，诸家古法帖第五，法帖第六王羲之书一，法帖第七王羲之书二，法帖第八王羲之书三，法帖第九王献之书一，法帖第十王献之书二。总共十卷，二王书法占了一半。

《淳化阁帖》是一部钦定选本，开始时凡官在二府以上者才有幸得到一部，后来很快被辗转翻刻，容庚先生的《法帖考》说："庆历五年（1045年），刘沆帅潭，以淳化官帖命慧照大师希白模刻于石，至八年而成，置之郡斋。自是转相传摹，不可胜数。淳祐五年（1245年），曹士冕作《法帖谱系》，所记二王府帖、绍兴国子监本、淳熙修内司本、大观太清楼帖、临江戏鱼堂帖、利州本、庆长历沙帖、刘丞相私第本、长沙碑匠家本、长沙新刻本、三山木板、黔江帖、北方印成本、乌镇本、福清本、浏阳帖、鼎帖、不知处本、长沙别本、蜀本、庐陵萧氏本、绛本旧帖、东库本、亮字不全本、新绛本、北本、又一本、武冈旧本、武冈新帖、彭州本、资州本、大本前十卷、又木本前十卷，凡三十三种，尚谓记载未备。"《淳化阁帖》由此风行天下，大家都以此为圭臬，临摹学习，继承创新，结果衍生出一种近似的以二王书法为标准的风格流派，统称为帖学。

第二节　书法自觉时代的开启

汉字从分书到楷书，从隶书到行书，从章草到今草，变化特点都是在造形的基础

上强调连绵,努力将书写变成一个时间展开的过程。在这个过程中,"美草法之最奇"(东汉杨泉《草书赋》),通过运笔的提按顿挫,营造点画的造形变化,通过运笔的轻重快慢,营造点画的节奏变化,让点画有形有势,表现出生命意象,结果使得"删难省烦,损复为单""临时从宜"的实用草书,因为要作各种艺术处理,反而变得"迟而难"了。

书写变成创作之后,必然会激发作者的创作欲望和审美意识,滋生各种各样的理论思考,比如书法艺术是什么,它的表现内容是什么,表现形式又是什么……于是,出现各种理论著作,书法开始进入自觉的时代。历史上第一个觉醒者是汉末的蔡邕,第一篇著作是《九势》。

《九势》文章不长,分三部分内容:总论、笔法的雏形和"永字八法"的雏形。

一、总论

总论分两小段。第一小段:"夫书肇于自然。自然既立,阴阳生焉;阴阳既生,形势出焉。"这段话揭示了书法艺术的表现内容与表现形式,言简意赅,需要逐句解释一下。

"夫书肇于自然。"中国人的自然观是天人合一,既包括自然万象,如蔡邕在另一篇《书论》中所说的"若水火,若云雾,若日月,纵横有可象者,方得谓之书矣",同时又包括人的思想感情,如《书论》所说的"欲书先散怀抱,任情恣性,然后书之"。联系《书论》的观点来读这句话,它其实讲了书法艺术的表现内容,这种内容被后人解读为书法的两种定义:一为"书者法象也",是对万事万物的描绘;二为"书者心画也",是对思想感情的表现。因为"天人合一",所以法象和心画也是统一的。唐代韩愈在《送高闲人上序》中说:"往时张旭善草书,不治他伎。喜怒窘穷,忧悲愉佚,怨恨思慕,酣睡无聊,不平有动于心,必于草书焉发之。观于物,见山水崖谷,鸟兽虫鱼,草木之花实,日月列星,风雨水火,雷霆霹雳,歌舞战斗……故旭之书变动犹鬼神,不可端倪。"文章中喜怒窘穷等为思想感情,山水崖谷等为自然万象,它们都是书法艺术的表现内容。

"自然既立,阴阳生焉。"自然的本质体现为道,因此可以"道法自然",而道的表现是阴阳,"一阴一阳之谓道",因此书法艺术的内容可以通过阴阳的对比和转化来加以表现。

先讲阴阳对比。书法中的阴阳就是各种各样的对比关系,蔡邕在《书论》中有具体阐述:"为书之体,须入其形,若坐若行,若飞若动,若往或来,若卧若起,若愁若喜。"所谓的坐和行、往和来、卧和起、愁和喜,都属于对比关系,这样的对比关系表现在创

作上就是用笔有轻和重、快和慢，点画有粗和细、方和圆，结体有正和侧、大和小，章法有虚和实、疏和密，用墨有枯和湿、浓和淡等。书法艺术就是通过这一切对比关系来表现自然万象和作者情感的。书法作品的内容丰富与否，就看对比关系量的多少，对比关系越多，内容就越丰富，反之则越浅陋。书法作品的风格则取决于对比关系的反差程度，反差越大，风格就越强烈，反差越小，风格则越平和，强烈与平和属于不同风格，没有高低优劣之分。

再说阴阳转化。各种对比关系都是在创作过程中实现转化的，《国语·郑语》说："和实生物，同则不继。以他平他谓之和，故能丰长而万物归之，若以同裨同，尽乃弃也。"作品的创作如同万物生长，"和实生物"，"和"就是让两个不同的东西在对比中相反相成，建立起平衡的互补关系。具体来说，上面的点画或结体大了，下面的点画或结体就小一些；上面疏了，下面就密一些……大和小，疏和密，阴阳和合，组成一个单元。然后再根据这个单元的特点往下组合，如果大了，那么下面的就再小些，如果湿了，那么下面的就再干些……由此阴阳和合，组成一个更大的单元。再然后，又根据这个大单元的特点，不断地组合下去，直至终篇。整个创作过程始终用"以他平他"的方式来实施阴阳转化，让阴阳不仅是一种对比关系，而且还是一种不断转化和生成的发展过程。

书法艺术通过阴阳的对比和转化来表现自然之道。各种各样的对比关系非常多，从微观的角度去条分缕析，可以使书法艺术的表现非常丰富而且细腻。然而，为了避免因此而可能出现的支离破碎，人们还要从宏观的角度去作整体的把握和表现，将各种对比关系按照它们的特点加以归并。具体来说，粗细、方圆、大小、正侧等，都属于形；轻重、快慢、离合、断续等，都属于势。因此蔡邕紧接着说："阴阳既生，形势出焉。"形即空间造形，势即时间节奏。书法艺术中各种阴阳对比的表现形式概括起来就是形和势，就是空间造形和时间节奏。

书法艺术注重空间造形，追求每一笔不同，每一字不同，王羲之《书论》说："凡作一字，或类篆籀，或似鹄头；或如散隶，或近八分；或如虫食木叶，或如水中蝌蚪；或如壮士佩剑，或似妇女纤丽。"又说："每作一字，须用数种意，或横画似八分，而发如篆籀；或竖牵如深林之乔木，而屈折如钢钩；或上尖如枯秆，或下细若针芒；或转侧之势似飞鸟空坠，或棱侧之形如流水激来。……若作一纸之书，须字字意别，勿使相同。"强调造形表现，强调形与形的空间关系，表现方法与绘画相近，因此古人强调"书画同源"，沈尹默先生说书法"无色而具图画之灿烂"。

书法艺术讲究时间节奏，古人说"逆入回收"，强调上一笔画的收笔是下一笔画

的开始,下一笔画的开始是上一笔画的继续。又说"字无两头",强调一个字只有一个开始,所有的笔画都是连续书写的。还说"一笔书",强调通篇书写从落笔到结束都要气脉不断,一气呵成。当书法创作变成一个连续的过程之后,就可以通过各种提按顿挫、轻重快慢和离合断续的对比关系,营造出节奏变化,因此唐代张怀瓘称书法是"无声之音",沈尹默先生说书法"无声而具音乐之和谐"。

书法艺术的表现方法是阴阳的对比和转化,阴和阳不能分离,以阴阳为基础的形和势也不能分离,没有形,势无法存在,空洞而没有内涵。没有势,形无法运动,僵死而没有生命。因此古人论书,强调兼顾形势。比如论点画写法,欧阳询《八诀》说:"点如高峰之坠石,横若千里之阵云。"写一点要像石,这是形,而它必须具备高山坠落之势;写一横要像云,这是形,而它必须具备千里摛展之势……对基本点画的每一种比喻都既包括形,又包括这种形所具有的势,以形势合一的方式来表现自然万物的生命意象。再比如论结体,西晋成公绥的《隶书体》说:"若虬龙盘游,蜿蜒轩翥;鸾凤翔翔,矫翼欲去。或若鸷鸟将击,并体抑怒;良马腾骧,奔放向路。"其中的"虬龙""鸾凤""良马"是形,盘游的"蜿蜒轩翥"、翔翔的"矫翼欲去"、将击的"并体抑怒"、腾骧的"奔放向路"都是势,也是用形势合一的方式来表现自然万物和生命意象的。正因为如此,唐太宗在《指意》中说:"夫字以神为精魄,神若不和,则字无态度也。"怎样才能神和? 他认为既要注意形,"纵放类本,体样夺真",还要注意势,"太缓者滞而无筋,太急者病而无骨",形势合一,才能"思与神会,同乎自然"。

形势合一,本质上就是融时间与空间于一体。古人以上下四方的空间为宇,以古往今来的时间为宙,时间与空间合一,就是中国人的宇宙观。并且,古人还以空间为界,界即"边境",以时间为世,世即三十年,时间与空间合一,又是中国人的世界观。书法艺术的形势合一本质上反映了中国人的宇宙观和世界观,属于一种"同混元之理"的自然之道。

以上为《九势》的第一小段,概述了书法艺术的表现内容是自然,表现形式是阴阳,即各种各样的对比关系,概括起来是形和势。接下来为第二小段,具体阐述形和势的表现方法。

先讲形的表现方法:"藏头护尾,力在字中;下笔有力,肌肤之丽。""藏头护尾",力量自然被裹束在点画之内了。"下笔有力"指用力按笔,打开辅毫,让点画变粗,使内含骨力的点画附丽上各种"肌肤",有骨有肉,产生各种造形变化,因此蔡邕紧接着感叹说:"惟笔软则奇怪生焉。"但是,通行文本却将这句感叹的话放在"势来不可止,势去不可遏"的后面,这种前后句颠倒的现象属于错简——错简在古籍中屡见不鲜,

尤其在流行简册的汉代,韦编一断,重新串联,就有可能前后颠倒。

接着讲势的表现方法:"凡落笔结字,上皆覆下,下以承上,使其形势递相映带,无使势背。"文从字顺,但意义没完,应当像前面一样再总结一下,因此错简到前面去的那句话"故曰:势来不可止,势去不可遏",就应当移过来放在这里。

以上两小段合起来为一大段,属于总论,分两层意思,前面部分概述了书法艺术的内容与形式,后面部分阐述了形式的表现,即形和势的创作方法,极其简要地揭示了书法艺术最核心和最根本的问题。

二、笔法的雏形

这部分内容总共只有五句话,讲笔法的雏形。

什么叫笔法?先解释一下,笔法是在书写之势的基础上产生的。汉字在连续书写时,横画从左到右,终点在字的右边,而下一笔的起笔一般都在它的左边,因此横画与下一笔连续书写时,收笔处自然会出现一种与原先运动方向相反的笔势。承接这种笔势,下一笔是横画,就有一种与横画运动方向相反的起笔;是竖画,就有一种与竖画运动方向相反的起笔;其他笔画都是如此。在书写过程中,毛笔有时按下去走在纸上,被称为笔画;有时提起来走在空中,被称为笔势。按和提都是渐上渐下的,收笔和起笔时反方向的笔势都会在纸上留下一小段墨线,写楷书时表现得很短,常常被淹没在笔画之内,写行书时则从笔画中抽出,成为牵丝,写连绵狂草时则完全表现在纸上,牵丝和笔画没有太大区别了。因此包世臣《艺舟双楫》中记载姚配中之语云:"真草同源而异派:真用盘纡于虚,其行也速,无迹可寻;草则盘纡于实,其行也缓,有象可睹。唯锋俱一脉相承。"

分析这种现象,笔画的起笔是正反两个方向的运动和两段墨线的组合;行笔是一个方向的运动,一段墨线;收笔也是正反两个方向的运动和两段墨线的组合。汉字的每一笔画分解开来看,都由这三个部分组成。根据这种现象建立起来的笔法理论,核心就是起笔、行笔和收笔三分说,也就是后人反复强调的:"一点一画之间皆须三过其笔,方为法书,盖一点微如粟米,亦分三过向背俯仰之势。""故一点一画,皆有三转,一波一拂,皆有三折。"明确了笔法理论,我们再来看这段话。

第一句:"转笔,宜左右回顾,无使节目孤露。"连续书写使上下笔画互相映带,而映带的表现一定是与笔画的运动方向相反的,需要环转,因此蔡邕特别提出"转笔"加以强调。转笔时,上面一笔的收笔在右,下面一笔的起笔在左,"宜左右回顾",才能写出映带的牵丝,而且如果一头出锋,另一头不出锋,成为孤露状态,上下点画不相连

属,就没有笔势了。这句话是讲连带,讲笔法产生的前提。

第二句:"藏锋,点画出入之迹,欲左先右,至回左亦尔。"特别强调点画起讫时的藏锋。因为汉字笔画一般都是从左到右从上到下书写的,所以起笔要"欲右先左",后人补充为"欲右先左,欲下先上",概称"逆入"。在收笔处"至回左亦尔",后人称之为"无往不收,无垂不缩",概称为"回收"。这种逆入回收的写法,唐代怀素喻之为"飞鸟出林(回收),惊蛇入草(逆入)"。这句话是讲"三过其笔"的笔法原则,特别强调起笔和收笔的连绵之势。

第三句讲起笔:"藏头,圆笔属纸。"笔锋是圆锥体,逆锋入笔,点画起始处一定是圆形的。

第四句讲行笔:"令笔心常在点画中行。"此即后人所说的中锋行笔。中锋行笔有两个好处:一是笔锋尽量垂直于纸面,可以保障万毫齐力,写出厚重的点画,有力透纸背的感觉;二是笔锋尽量垂直,墨水通过锋端注入纸上,向四边渗开,使点画圆浑饱满。唐代颜真卿喻之为屋漏痕,张彦远喻之为锥画沙。

第五句讲收笔:"护尾,画点势尽,力收之。""力收之"就是强调回收。

以上四句话的意思很明白,讲怎样起笔、行笔和收笔,都属于笔法的具体内容。笔法的目的是让运笔走出一个有开始、发展和结束的过程,搭建起一个表现平台,让书法家通过用笔的提按顿挫,表现粗细方圆的造形变化;通过用笔的轻重快慢,表现抑扬起伏的节奏变化,并且让形和势的变化统一在一个整体里面,相辅相成,相映生辉,表现自然万象和人的思想感情。笔法落实了形势表现,因此这段话也是紧接着上面对于形和势的创作方法来讲的,内容环环相扣,一段比一段深入。

三、永字八法的雏形

汉末开始,书法家强调连绵书写的节奏变化,因此蔡邕在笔法上将不同笔画分为疾势和涩势两大类型。

"疾势:出于啄、磔之中,又在竖笔紧趯之内。掠笔,在于趱锋峻趯用之。"啄、磔、趯、掠都属于疾势的点画,要写得快一些。啄为短撇,后人柳宗元《八法诵》说:"啄,仓皇而疾掩。"颜真卿《八法颂》说:"啄,腾凌而速进。"磔为竖捺,包世臣《艺舟双楫》说:"捺为磔者,勒笔右行,铺平笔锋,尽力开散而急发也。"笔画连写会带出牵丝,整饬之后,定形为趯。趯的字义是远距离跳跃,颜真卿《八法颂》云:"趯,峻快以如锥。"掠是长撇,用笔从重到轻,从慢到快,然后与下面的笔画连贯,动作要快,唐太宗《笔法诀》说:"掠须笔锋左出而利。"所有这些笔画的书写速度都比较快,可以归并为疾势

一类。

"涩势：在于紧駃战行之法。横鳞，竖勒之规也。"这两句话讲涩势类的点画，但不好懂。第一句话根据前面疾势的句型，"在于紧駃战行之法"之前可能遗漏了"出于某之中"一小句。根据受《九势》影响的唐太宗的《笔法诀》来看，有"为竖如弩，贵战而雄"，"战而雄"与"紧駃战行"意同，因此遗漏的一小句可能是"出于弩之中"。这一句是讲写弩画要"紧駃战行"，艰涩而沉着一些。

下一句中的"鳞"字，许多人包括沈尹默先生都作"鳞片"解，横画与鳞片毫无关系，这种望文生义的解释太勉强了，我觉得"鳞"当是"隣(邻)"的声假字，更可能是因为"鳞"字的"鱼"旁和"隣"字的"阝"旁草书写法非常接近，形近而讹。"鳞"应作"隣"，这样的话，句逗就要移后，变成"横鳞(隣)竖，勒之规也"，意思是横画与竖画相邻，长度缩短，就像控勒马辔使其不能骋足奔逸一样，而控勒马辔叫作勒，如"永字八法"中的第二画，它应当写得慢一些，沉稳一些。

蔡邕将基本点画分成两大类型，有的快写，有的慢写，有了快慢变化，就会在连续书写中营造出节奏感。因此后代书论特别强调疾涩问题，认为"得疾涩二法，书妙尽焉"。王羲之《书论》说："每书欲十迟五急，十曲五直，十藏五出，十起五伏，方可谓书。若直笔画牵裹，此暂视似书，久味无力。"康有为在《广艺舟双楫》中说："行笔之法，十迟五急，十曲五直，十藏五出，十起五伏，此已曲尽其妙。然以中郎为最精，其论贵疾势涩笔。"

蔡邕这段论述虽然没有明确提出"永字八法"，但是强调点画的连续书写，强调疾涩变化，已经将"永字八法"的主要精神揭示出来了，而且，讲到了勒、弩、趯、掠、啄、磔六法，除了侧和策之外，"永字八法"已经基本具备。

总而言之，《九势》全文分三大部分，讨论了三个问题：书法艺术的内容与形式、笔法和"永字八法"。它们作为书法艺术中最根本和最重要的问题，建构了传统书论的基本框架，而且改变了汉以前偏重造形表现的书风，开始强调势，强调连续书写的节奏变化，规定了魏晋以后帖学"以势为先"的发展方向。《九势》是书法艺术走向自觉的一座里程碑。

第三节　魏晋时期的清朗俊逸

一、行草书的成熟

魏晋时期，字体发展很快。行书方面，北方的曹魏有钟繇与胡昭，继承刘德升的

传统，推进改革，传世作品有钟繇的《戎路帖》（图8-3）和《荐季直表》，点画浑厚，结体略扁，偏重横势，带有分书遗意，正如董其昌《容台集》所说："盖犹近隶体，不至如右军以还，姿态横溢，极凤翥鸾翔之变也。"草书方面，南方的孙吴有皇象与贺邵，《法书要录》引窦臮《述书赋》云："吴则广陵休明（皇象），朴质古情。难以穷真，非学可成。似龙蠖蛰启，伸盘复行。贺氏兴伯（贺邵），同时共体。瘠而不疏，逸而寡礼。等殊皇贺，品类兄弟。"从传为皇象的《急就章》（图8-4）和《文武帖》来看，字体还是章草。西晋时有陆机，所书《平复帖》（图8-5），字体虽然形拉长了，取纵势，但是笔画短促，不相连属，仍然介于章草与今草之间。

图8-3　三国魏钟繇书《戎　　　图8-4　三国吴皇象书　　　图8-5　传晋陆机书
　　　路帖》　　　　　　　　　　《急就章》　　　　　　　　《平复帖》

西晋灭亡之后，汉族政权南迁，士人连袂过江，汉文化的重心从中原转移到南方，北方则由少数民族统治，巨大的社会变革使行草书发展呈现出新的格局。

先说北朝，世族大姓有范阳卢氏、赵郡李氏、荥阳郑氏、清河崔氏、京兆杜氏、河东裴氏、平原刘氏、鲁国孔氏等，他们"累世儒学"，名望卓著，既是统治集团成员，又是书法艺术的主力。出于政治需要，他们宣扬儒家思想，前秦苻坚在《下诏简对学生受经》中命令："增崇儒教，禁老庄、图谶之学，犯者弃市。"又《魏书·儒林传序》载："（道武帝）初定中原，虽日不暇给，始建都邑，便以经术为先，立太学，置五经博士生员千有余人。"在这种"稽古复礼"和"宪章旧典"的文化氛围下，书法风格也比较保守。《魏书》卷二四《崔玄伯传》记载："（玄伯）尤善草隶行押之书，为世摹楷。玄伯祖悦与范阳卢谌并以博艺著名。谌法钟繇，悦法卫瓘，而俱习索靖之草，皆尽其妙。谌传子偃，

图8-6 晋索靖书《七月廿六日帖》

偃传子邈，悦传子潜，潜传玄伯。世不替业。故魏初重崔、卢之书。"流行书风以崔玄伯与卢谌为代表，都取法索靖的章草（图8-6），字体没有大的发展。

再说南朝。南迁的士族大都是魏晋以来的玄学世家，由他们执掌政权的东晋，儒学不被重视，"世尚庄、老，莫肯用心儒训"（《晋书·成帝纪》），拘守旧礼还会遭到嘲笑："著腻颜帢，缝布单衣，挟《左传》，逐郑康成车后，问是何物尘垢囊？"（《世说新语》）文化精神强调"人的自觉"和"文的自觉"，士族子弟特别爱好书法，"王与马，共天下"的士族之冠——王家，在书法上头角峥嵘者就有王廙（图8-7）、王导（图8-8）、王恬、王洽、王珉、王羲之、王献之、王徽之、王允之、王珣（图8-9）、王绥、王慈、王荟（图8-10）、王涣之等人。他们或为丞相、王侯，或为刺史、将军，或为内史、中书令，等等，凭着政治地位与书法成就，形成一股势力，主宰了南方书坛。他们的创作不仅摆脱旧习，继续推进字体发展，而且带动本籍士人也开始抛弃皇象等人的章草，逐渐向今草靠拢。葛洪《抱朴子·讥惑》篇说："吴之善书，则有皇象、刘纂、岑伯然、朱季平，皆一代之绝手。如中州有钟元常、胡孔明、张芝、索靖，各一邦之妙。并有古体，俱足周事。余谓废已习之法，更勤苦以学中国之书，尚可不须也。"所谓"学中国之书"，就是学南渡士人的字体书风。

陈寅恪的《魏晋南北朝史讲演录》在分析南北社会的差异与士人的不同之处时指出："南朝士族与城市相联系，北朝士族与农村相联系。南朝商业发达，大家族制度的破坏，带来的一个结果是，士族喜欢住到城市中去，且喜欢住在建康、江陵。""'大魏恢博，唯受谷帛之输。'这决定了北方的士族与农业土地的难分的关系。北方大家族制度的继续维持，又决定了北方的士人与宗族的难分的关系。北方士族除了在京城和地方上做官，都不在城市。"士人聚集在城市，文化信息的传播比较快，相互交流，相互促进，使行草书迅速发展，很快就完成了从隶书到行书、从章草到今草的过渡。其中贡献最大的当推王羲之和王献之父子两人。唐蔡希综《法书论》说："晋世右军，特出不群，颖悟斯道，乃除繁就省，创立制度，谓之新革。"南齐王僧虔《论书》也说，要不是王羲之的变革，人们"至今犹法钟张"。

当时，王羲之的行草书成为一般学书者的取法对象，连素有家学渊源的王庾子

图8-7　晋王廙书

图8-8　晋王导书

图8-9　晋王珣书《伯远帖》

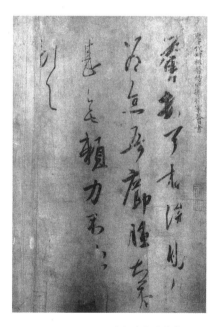

图8-10　晋王荟书《疖肿帖》

弟也"厌家鸡而爱野鹜"(王僧虔《论书》),不愿继承家学,转而师从王羲之。东晋以后,"王家羲、献,世罕伦比,遂为南朝书法之祖。其后擅名,宋代莫如羊欣,实亲受于子敬,齐莫如王僧虔,梁莫如萧子云,渊源皆出二王"(刘熙载《艺概·书概》)。二王行草在宋、齐、梁、陈,上至帝王,下及士民,"翕然尚之"。因此唐朝窦臮的《述书赋》

在列举南北朝书法家时，晋宋齐梁陈多至145人，而北朝却只有一人，如此重南轻北，显然带有帖学的偏见，但是悬差如此，至少在字体上反映了当时的行草书确实是南方比北方发展得更快。

南北朝后期，以二王为代表的行草书风进一步向北方渗透。《周书》卷四七《赵文深传》云："及平江陵之后，王褒入关（公元554年，西魏进攻江陵，梁朝战败，书法家王褒成为俘虏），贵游等翕然并学褒书。文深之书，遂被遐弃。文深惭恨，形于言色。后知好尚难反，亦攻习褒书，然竟无所成，转被讥议，谓之学步邯郸焉。"王褒的书法学其姑父萧子云，而萧子云则学王献之。王褒入关，将二王书风带到北方，"贵游翕然并学褒书"，并且成为"难返"的社会"好尚"，逼得北周书学博士赵文深也不得不受其影响，改弦易辙，"攻习褒书"。可见南北朝后期，二王书风已经统一天下，正因为如此，唐代孙过庭的《书谱》在论及这段历史时说："夫自古之善书者，汉魏有钟张之绝，晋末称二王之妙。"从张芝和钟繇到王羲之和王献之，代表了行草书从起步到成熟的两个起讫标志，而"自古之善书者"说明他们代表了帖学历史的开端。

二、行草书风的特点

东晋开始，行草成熟。梁武帝萧衍《观钟繇书法十二意》云："元常谓之古肥，子敬谓之今瘦。今古既殊，肥瘦颇反。"从"古肥"到"今瘦"，是行草书在成熟过程中风格上的最大变化。"今瘦"的表现各不相同：比如王羲之的字，袁昂《古今书评》说"如谢家子弟，纵复不端正者，爽爽有一种风气"，唐李嗣真比作"清风出袖，明月入怀"；王献之的字，虞龢《论书表》说"笔迹流怿，宛转妍媚"，张怀瓘《书议》说"有若风行雨散，润色开花，笔法体势之中，最为风流者也"，又说"散朗而多姿"，"虽竭力奔放，而不失清远之韵"；王珣的字"潇洒古淡，东晋风流，宛然在眼"（董其昌《画禅室随笔》）；王僧虔的字"若溪涧含冰，岗峦被雪，虽甚清肃，而寡于风味"（萧衍《古今书人优劣评》）；陶弘景的字"师祖钟王，采其气骨"（张怀瓘《书断》），"骼力不至，而逸气有余"（《宣和书谱》）；此外，梁武帝萧衍《古今书人优劣评》论"李岩之书如镂金素月，屈玉自照"，论"萧思话书如舞女低腰，仙人啸树"……总而言之，东晋时期流行的行草风格比较清劲，比较飘逸，比较秀丽，比较潇洒，可以用清朗俊逸四字加以概括。

艺术表现时代，任何风格表现都是作者与环境关系的一种解释，魏晋南北朝的书风变两汉的恢弘博大为清朗俊逸也是如此，可以从当时的政治、文化和地域等各方面特征中找到变化的原因。

历史上的书法家都是文人士大夫，与政治的关系极为密切，他们受儒家学说影

响，奋斗目标是修身、齐家、治国、平天下，一旦入仕，便以国之治乱为己任，愿为此鞠躬尽瘁。但是在东汉末年，宦官与外戚专权，政治腐败，士人们一次次上疏抗争，忠而见疑，信而见弃，为之忧思劳瘁的政权给予的报答是杀戮与囚禁，前后两次党锢无情地把他们从朝政中推开。于是士人们便高自标榜，互相题拂，《后汉书·党锢列传序》说："自是正直废放，邪枉炽结。海内希风之流，遂共相标榜，指天下名士，为之称号。上曰'三君'，次曰'八俊'，次曰'八顾'，次曰'八及'，次曰'八厨'。"所谓的君、俊、顾、及、厨都指有嘉德懿行者。这种臧否人物、互相标榜的风气被称作清议，本质上是对腐败朝政的批评，属于舆论抗争。

党锢的高压政策错乱了君臣之义，儒家的那套人伦关系、行为准则和是非标准失去了权威性和约束力，士人开始寻找新的精神支柱，阐述变革的《周易》成为大家注目的经典，宣扬虚无放诞的老庄思想成为大家的处世哲学，研究《老子》《庄子》和《周易》的玄学大行其道，士人的世界观和人生态度转而重自然，重感情，重个性，重自我，开始超脱世俗，不拘礼节，"非汤武而薄周孔，越名教而任自然"，这种消极批判走到极端，与直言抗疏一样，也逃脱不了以名教为伪饰的政治格杀。魏晋禅代之际，何晏、稽康被杀，"天下名士去其半"，于是到西晋，士大夫为了"身名俱泰"，不得已而入仕，但是却不婴世务，不以职事为念。

西晋后期，战乱频仍，先是"贾后之乱"，接着是长达十六年之久的"八王之乱"，最后在"永嘉之乱"中走向覆灭。进入东晋，朝廷偏安一隅，面对国破家亡，士人纷纷皈依佛教。以老庄为本的玄学与佛学思想比较接近，玄学讲"虚无"，佛学讲"空无"；玄学家认为"天地万物皆以无为本"（《晋书·王衍传》），佛家宗旨为"一切皆本无，亦复无本无"（《道行般若经·本无品》）；玄学家强调"清静无为"，佛学家主张"安般守意"（安为清，般为静）。基于这种相似性，东晋以后玄学与佛学结合，改变了士人的生活方式，开始强调"玄虚淡泊，与道逍遥"。他们风度翩翩地处世，流连山水，娱心彭老，优哉游哉，聊以卒岁。"王子敬云：'从山阴道上行，山川自相映发，使人应接不暇。'""王司州至吴兴印渚中看，叹曰：'非唯使人情开涤，亦觉日月清朗。'"（《世说新语·言语》）在与江南清丽山水融为一体的同时，士人们也感受到独特的南方文化，葛洪的《抱朴子》、颜之推的《颜氏家训》和刘义庆的《世说新语》对南北文化的差异都有评述。在文学方面，南朝的《吴歌》和《西曲歌》多五言四句，短小精悍，用精当的比喻，反映歌咏者的情操，风格清新秀丽。北朝乐府民歌《敕勒歌》和《木兰辞》等，篇幅较长，甚至有故事情节，风格豪放爽辣。在学术方面，"南北所治，章句好尚，互有不同。……大抵南人约简，得其英华；北学深芜，穷其枝叶"（《隋书·儒林传

序》)。《世说新语·文学》篇记载，褚季野对孙安国说："北人学问渊综广博。"孙安国回敬说："南人学问清通简要。"支道林则更加形象地比喻说："北人看书如显处视月，南人学问如牖中窥日。"北学保持了东汉以来古文经学的风格，恪守汉代的烦琐旧注。南学则往往参以老庄，从综合的、抽象的义理中去探求文本的精神，不拘泥于一字一句的注疏，空灵透脱。在语音方面，《颜氏家训·音辞》云："南方水土和柔，其音清举而切诣，失在浮浅，其辞多鄙俗。北方山川深厚，其音沉浊而鈋钝，得其质直，其辞多古语。"唐人陆德明《经典释文叙录》也说："方言差别，固自不同，河北江南，最为巨异。或失在浮清，或滞于重浊。"

总而言之，从汉末到东晋，一次次的社会动荡，使士人与政治的关系日益疏离。他们为自己的精神寻找避所：找到老庄，老庄讲虚无，强调清静无为；找到佛教，佛教讲空无，主张"安般守意"；找到自然山水，是那么清丽无滓；找到经学与文学，特点是清新、清通、清举。尤其是，时时听到的语言又是那么柔和清举。所有这一切使他们的审美观念发生变化。比如，对生活的审美标准是淡泊闲适，据《世说新语》记载，阮瞻"神气冲和而不知人间所在，举止灼然恬淡，神气闲畅"，戴逵"少有清操，恬和通任"；对人物的审美标准是清丽闲畅，嵇康"萧萧肃肃，爽朗清举"，潘岳"姿容甚美，风仪闲畅"，许玄度似"清风朗月"，王恭"濯濯如新月柳"，裴令公"如玉山上行，光彩照人"；对自然物的审美标准是清劲俊逸，支道林喜欢养马，人问其故，他说不是为了骑射，而是爱其神情骏逸，王子猷借人空宅暂住，种了许多竹子，也是为了欣赏它清劲潇洒的风姿；当时对雕塑和绘画的审美标准是秀骨清相，顾恺之的《女史箴图》，风采清逸，江宁瓦棺寺壁画《维摩诘像》"有清赢示病之容，隐几忘言之状"。书法艺术作为人类精神的产物，不可能脱离这种文化背景，因此风格面貌变汉代的恢宏博大为清朗俊逸，乃是一种必然。

三、二王书法

清朗俊逸书风的代表是王羲之和王献之，并称"二王"。

王羲之字逸少，七岁开始学书，师从卫夫人，虽童年弄笔，已有老成之志，临习钟繇、张芝，可比轩轾，早期代表作有《姨母帖》(图8-11)，横平竖直，横画长而势足，雍容恢弘，有分书和章草的痕迹。后来变法创新，传世行书有《频有哀祸帖》、《丧乱帖》(图8-12)，草书有《十七帖》(图8-13)等，结体趋长，点画回环往复，牵丝映带，左右波磔挑法不复存在，上下相连，气脉不断，变横势为纵势，已完全是成熟的行草。

王献之是王羲之的第七个儿子，幼年学书于父，次习张芝草书。据张怀瓘《书估》

云:"子敬年十五六时,尝白其父云:'古之章草,未能宏逸,颇异诸体。今穷以伪略之理,极草纵之致,不若稿行之间,于往法固殊,大人宜变体。'"他建议父亲变旧法,创新体,而且自己也在王羲之变法的基础上,进一步"改右军简劲为纵逸","尽变右军之法而独辟门户;纵横挥霍,不主故常"(清吴德旋《初月楼论书随笔》),推动了行草书的进一步发展。

大王与小王的书法在大格局上都属于清朗俊逸的时代书风,但是小有差异。谢安曾问王献之:"君书何如君家尊?"献之回答说:"固当不同。"这种不同首先表现在两人的

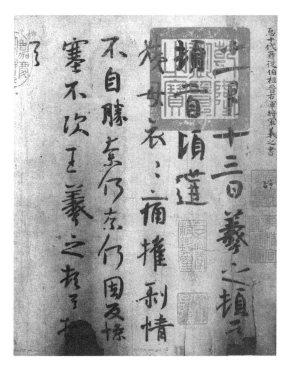

图8-11 晋王羲之书《姨母帖》

性格不同:王羲之是一位以骨硬著称,饱经忧患,最后放浪形骸的士人,性格中多冷逸的一面,因此书法特征为内擫,如《奉橘帖》(图8-14)、《丧乱帖》等;王献之"少有盛名,而高迈不羁……风流为一时冠"(《晋书·王献之传》),是个翩翩才子,潇洒的

图8-12 晋王羲之书《丧乱帖》

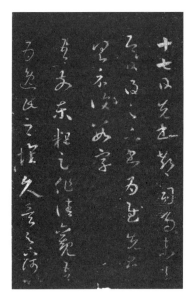

图8-13 晋王羲之书《十七帖》

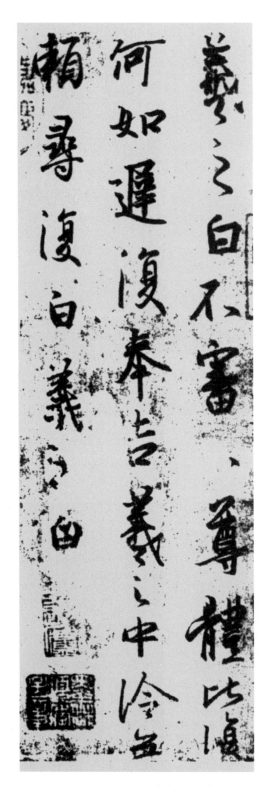

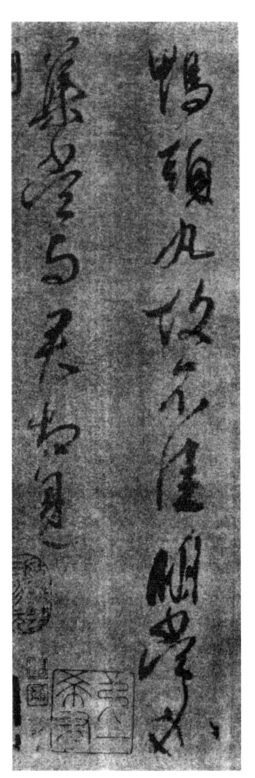

图8-14　晋王羲之书《何如帖》　　　　　图8-15　晋王献之书《鸭头丸帖》

成分更多一些，因此书写特征为外拓，如《鸭头丸帖》(图8-15)等。外拓圆转的运腕是顺的，内擫方折的运腕是拗的，顺和拗决定了他们所擅长的字体不同，张怀瓘《书断》云："逸少秉真行之要，子敬执行草之权。"大王擅长行楷，基本上字字独立，小王擅长行草，连绵不断，为"一笔书"之祖。而且还决定了他们的风格不同，羊欣《采古来能书人名》云："(大令)善隶稿，骨势不及父，而媚趣过之。"张怀瓘《书断》云："若逸气纵横，则羲谢于献；若簪裾礼乐，则献不继羲。虽诸家之法悉殊，而子敬最为遒拔。"黄庭坚《山谷题跋》云："余尝以右军父子草书比之文章，右军似左氏，大令似庄周也。"明何良俊《四友斋书论》云："大令用笔外拓而开扩，故散朗多姿。""右军用笔内擫而收敛，故森严而有法。"沈尹默《二王法书管窥》云，大王"内擫是骨胜之书"，小王"外拓是筋胜之书"。概括这些评论，大王因为内擫，书法特征是骨势刚健，森严有法，类同左氏之文简劲严正，小王因为外拓，书法特征是纵逸遒媚，散朗多姿，好比庄周之文汪洋恣肆。

总之，作为两种风格的典型，难分轩轾，张怀瓘《书议》说得好："父之灵和，子之神俊，皆古今之独绝也。"历史上有许多人根据自己的爱好，随意褒贬，都不足为训，尤其是唐太宗的《王羲之传论》在赞誉王羲之为"尽善尽美"的同时，贬斥王献之书风为"疏瘦如隆冬之枯树，拘束如严家之饿隶"，是极不公允的。

第四节　关于晋人尚韵

上面讲了魏晋书法的风格特征，接下来讲相应的表现方法。书法创作每个时代有每个时代的特点，董其昌说"晋人尚韵"，这个观点被大家认可，但是太简略，需要作进一步阐述。

在第一章中我们讲过书法艺术的表现形式是阴阳，即各种各样的对比关系，把它们归纳起来，可以分为形和势两大类型。古人论书强调形势兼顾，但是，"目不能二视而明"，因此不同时期各有偏重。汉以前偏重形，比如甲骨文"依类象形，画成其物"，造形变化非常丰富。早期金文特别强调章法，大小正侧，粗细方圆，参差错落，穿插组合，空间关系丰富而又谐调。篆书横平竖直，强调结体造形的对称均匀，分书则蚕头雁尾，一波三折，强调点画造形的丰富多彩。汉以后，文化越来越普及，书写越来越频繁，为了提高效率，分书向楷书转变，章草向今草转变，隶书的向行书转变，所有这一切转变的共同特点是加强点画的连续书写，这是不可抗拒的潮流。书法家为了与时俱进，便开始强调书写之势，利用运笔的轻重快慢和离合断续来表现节奏和韵律。韵

律是书写之势的结果，因此尚韵也可以说是尚势。

一、重势的理论

重势理论首倡于蔡邕的《九势》，后来有钟繇的《隶书势》、索靖的《草书势》、卫恒的《四体书势》、刘劭的《飞白书势》等。此外，还有王珉的《行书状》、梁武帝的《草书状》，状的内容不是形，而是一种动态，与势的意思相近。这些理论著作都把势作为研究对象，说明势是当时书法家最关心的创作问题。

重势的书风始于汉末，盛于六朝，与文学的发展同步。文学从汉末开始重气，重声调变化，发展到魏晋，产生声韵之辨，到刘宋的沈约制定出《四声谱》，然后到南齐永明年间，登峰造极，形成一种美文叫"永明体"。《南齐书·陆厥传》说："永明末，盛为文章，吴兴沈约、陈郡谢朓、琅邪王融以是类相推毂。汝南周颙善识声韵，约等文皆用宫商，以平上去入为四声，以此制韵，不可增减，世呼为'永明体'。"

关于永明体的表现特征，葛兆光先生在《汉字的魔方》一书中有专门介绍，他说："六朝诗人尤其是永明诗人为了追求诗歌的音乐效果，经过长期探索，汲取了汉魏以来审音与审美的两方面经验，也从随佛教而传来的梵文声韵规律中得到了启发，对中国诗歌的整体音声序列进行了巧妙设计。他们把握住了汉字的特性，通过诗歌的字与字之间、句与句之间、两句与两句之间的语音（包括声与韵）变化，设想了一整套声律样式，试图由此形成诗歌语音的错综和谐，这一设想就是所谓的'四声八病'说。"

四声说首先对汉字的声韵调作了明确的辨识和划分，把所有汉字分成平上去入四声，"平声哀而安，上声厉而举，去声清而远，入声直而促"，各有各的情感指向和意义内容，然后文字按四声变化错综地组合起来，"使宫羽相变，低昂舛节，若前有浮声，则后须切响"。这种表现不仅在上下字之间，还表现在上下句之间，"一简之内，音韵尽殊，两句之中，轻重悉异"。于是在四声的基础上，进一步就上下句的组合关系提出了八病说，即平头、上尾、蜂腰、鹤膝、大韵、小韵、正纽、旁纽等八种毛病。具体来说，五言诗两句有十个字，前五个字与后五个字是两组相互对应的整齐结构，如果前一组头两字与后一组头两字的声调相同，读起来就会感觉单调，这就叫"平头"，必须避免。再如前一组的末字与后一组的末字声调相同，读起来也会感觉单调，这就叫"上尾"，也必须避免。总之，四声八病说就是要让诗歌在连续的嗟叹和永歌中，"轻重悉异"，"角徵不同"，每个字和每一句都有声调韵的差异和变化，由此来营造抑扬顿挫、变化和谐的节奏感，产生一种音乐美。

书法的重势与文学的重声律同步发展，并且都强调节奏变化，因此相互影响。而

文学的参与者更多,研究更深,对书法的影响也更大。

文学重气的理论表现在书法上,就是把创作变成连续不断的过程,蔡邕《九势》说:"上以覆下,下以承上。"又说:"势来不可止,势去不可遏。"后人把这种连续的表现方法归结为三句口诀:在点画上是"逆入回收","回收"强调上一笔画的收笔是下一笔画的开始,"逆入"强调下一笔画的起笔是上一笔画的继续,上下笔画要连绵起来书写;在结体上是"字无两头",强调每个字虽然由不同的笔画组成,但所有笔画都是连续书写,不能间断的,只有一个开头和结束;在章法上是"一笔书",强调作品中所有点画和结体的书写都要上下相属,一气呵成。这三句口诀把书写当成了一个连绵不断的时间展开的线性过程。

然后再根据声律理论,对线性过程加以艺术处理。处理的方法有三种。《九势》把所有点画分成疾势和涩势两类,涩势的点画写得慢些重些,疾势的点面写得轻些快些,连续起来,就会产生轻重快慢变化。后来,笔法理论把点画分成起笔、行笔和收笔三个过程来写,两端的起笔和收笔写得重些慢些,中段的行笔写得轻些快写,让每一点画的书写都有轻重快慢变化。再后来,强调上下点画的"笔断意连",区分出笔画与牵丝的不同写法,笔画写得重些慢些,牵丝写得轻些快些,进一步在笔画与牵丝的连续书写上产生轻重快慢变化。总之,在每一点画之中,在点画与点画之间,在点画与牵丝之间都强调轻重快慢变化,结果就会使连续书写产生出抑扬顿挫的节奏感来。

重气是强调连绵,重声律是强调轻重快慢的节奏变,而有节奏变化的声音就叫作韵,"气韵"一词现在人觉得很玄,难以把握,甚至不可言说,其实在当时的书法艺术上是一种很实在的创作方法,不仅被大家普遍接受,而且在实践中不断发展。

钟繇 钟繇的书论见于宋人陈思的《书苑菁华》,其中一条说:"故知多力丰筋者圣,无力无筋者病,一一从其消息而用之,由是更妙。"所谓的"筋",就是上下点画因连绵之势而带出的牵丝,强调筋就是强调牵丝映带。另一条说:"故用笔者天也,流美者地也,非凡庸所知。"关于天与地的关系,王充在《论衡·骨相》中说:"禀气于天,立形于地。"天定而地成。钟繇将这种理论移用到书论中,以为用笔似天而流美似地,用笔是因,流美是果,流美的动感来自连绵的用笔。

卫铄 卫铄有《笔阵图》,其中关于创作方法的内容有以下几个方面。

第一强调势。"夫三端之妙,莫先乎用笔;六艺之奥,莫重乎银钩。"行草书中的钩(包括趯和挑),都是上下笔画之间的映带,也就是钟繇所强调的"筋"。用笔是因,银钩是果,银钩的牵丝映带是用笔变化的结果,在创作中是"莫先乎"的头等大事。

第二强调形。"然心存委曲,每为一字各象其形,斯造妙矣,书道毕矣。"

第三强调形势合一。文章中心内容是讲基本点画的写法，用的都是比喻：一，如千里阵云，隐隐然其实有形；、，如高峰坠石，磕磕然实如崩也；丿，陆断犀象；乚，百钧弩发；丨，万岁枯藤；乙，崩浪雷奔；刁，劲弩筋节。

仔细分析这些比喻，写一横要"如千里阵云"，喻体为云，这是形；喻状为千里之阵，这是势。"千里阵云"有形有势，属于有生命的意象，这是喻旨。同样，写一点要"如高山坠石"，喻体为石，这是形；喻状为高山坠落，这是势；"高山坠石"有形有势，属于有生命的意象，这是喻旨。所有比喻都让喻体既是空间的存在，有一定的形状和位置，同时又是时间的存在，有运动的变化，形势合一，时间与空间合一，这样的点画就有生命感了。

王羲之 王羲之是卫铄的学生，继承老师观点，在理论上特别强调形势兼顾。王羲之的书论主要有《题卫夫人〈笔阵图〉后》《书论》和《笔势论》等，一般认为它们是伪作，而伪作有全伪和半伪的区别，半伪指部分不真，窜入了后人的批注文字。如欧阳询《三十六法》中有"东坡先生曰""高宗《书法》所云"和"学欧书"等。王羲之书论中的这类窜入现在因为缺乏资料比勘，很难指陈。但是，我们不能因为窜入的文字而否定《三十六法》是欧阳询撰写的，也不能因为有文字窜入而否定王羲之的书论。

第一，《题卫夫人〈笔阵图〉后》说："夫欲书者，先干研墨，凝神静思，预想字形大小、偃仰、平直、振动，令筋脉相连，意在笔前，然后作字。"在这段话中，意在笔前的预想内容一是形，"大小偃仰"，二是势，"筋脉相连"。为什么要强调形？他紧接着解释道："若平直相似，状如算子，上下方整，前后平直，便不是书，但得其点画耳。"因为这种写法没有变化，没有对比，没有阴阳关系，违背了"书肇于自然"的根本原则。至于为什么要强调势？他以宋翼学书作为例子，讲基本点画的用笔必须有势的介入，才有生命气息。文章强调形势并重，主张即使写草书，"须缓前急后，字体形势，状如龙蛇，相钩连不断"，但必须兼顾造形，"仍须棱侧起伏，用笔亦不得使齐平大小一等"，并且"亦复须篆势、八分、古隶相杂"。

第二，《书论》主要分两部分。一部分讲造形变化，例如："夫书字贵平正安稳。先须用笔，有偃有仰，有欹有侧有斜，或小或大，或长或短。凡作一字，或类篆籀，或似鹄头；或如散隶，或近八分；或如虫食木叶，或如水中科斗；或如壮士佩剑，或似妇女纤丽。欲书先构筋力，然后装束，必注意详雅起发，绵密疏阔相间。每作一点，必须悬手作之，或作一波，抑而后曳。每作一字，须用数种意，或横画似八分，而发如篆籀；或竖牵如深林之乔木，而屈折如钢钩；或上尖如枯秆，或下细如针芒；或转侧之势似飞鸟空坠，或棱侧之形如流水激来。作一字，横竖相向；作一行，明媚相成。第一须存筋藏

锋,灭迹隐端。用尖笔须落锋混成,无使毫露浮怯;举新笔爽爽若神,即不求于点画瑕玷也。为一字,数体俱入。若作一纸之书,须字字意别,勿使相同。"

另一部分讲势的变化:"下笔不用急,故须迟,何也? 笔是将军,故须迟重。心欲急不宜迟,何也? 心是箭锋,箭不欲迟,迟则中物不入。夫字有缓急,一字之中,何者有缓急? 至如'乌'字,下手一点,点须急,横直即须迟,欲'乌'之脚急,斯乃取形势也。每书欲十迟五急,十曲五直,十藏五出,十起五伏,方可谓书。若直笔急牵裹,此暂视似书,久味无力。"没有节奏变化的作品是僵死的,"久味无力"是不耐看的。

第三,《笔势论》十二章。《创临章第一》说临摹:"始书之时,不可尽其形势,一遍正手脚,二遍少得形势,三遍微微似本,四遍加其遒润,五遍兼加抽拔。"临摹要尽形尽势,其过程先是熟悉手感,然后稍得形势,再接着偏重形似,然后又强调遒润和抽拔,追求笔势表现。《启心章第二》讲创作,这段文字与《题卫夫人〈笔阵图〉后》的前面部分完全相同,核心观点是形势并重。

讲了临摹和创作之后,从第三章到第七章详细讲述形的写法,《视形章第三》为总论,《说点章第四》《处戈章第五》《健壮章第六》细述点画之形,《教悟章第七》细述结体之形。从第八章到第十章具体讲势的写法,如《开要章第九》细述点画之势:"夫作字之势,饬甚为难,锋铦来去之则,反复还往之法,在乎精熟寻察,然后下笔。作丿字不宜迟,乀不宜缓。"总括从第三章到第十章的内容,一言以蔽之,形势并重。

王羲之的书论既注重形,又强调势,特点是形势并重。

二、重势的创作

与汉代及以前相比,魏晋时代的书法创作强调势,魏晋时代的书论也强调势。

先说草书。卫恒《四体书势》说:"汉兴而有草书,不知作者姓名。至章帝时,齐相杜度,号称善作。后有崔瑗、崔寔,亦皆称工。杜氏杀字甚安,而书体微瘦;崔氏甚得笔势,而结字小疏。弘农张伯英者因而转精其巧。"张芝书风源自杜、崔两家,尤其是"甚得笔势"的崔氏之法,并且在崔氏基础上"转精其巧",有进一步发展。唐代虞世南《书旨述》云:"史游制《急就》,创立草稿而不之能。崔、杜析理虽则丰妍,润色之中,失于简约。伯英重以省繁,饰之铦利,加之奋逸,时言草圣,首出常伦。"张芝书法的特点是结体简化,用笔迅疾,点画出锋,强调"奋逸"之势,而且"首出常伦",因此在后人的书论中,被认为是书法史上从章草向今草转变的第一人。

张芝之后有卫瓘和索靖,《晋书·卫瓘传》说:"瓘学问深博,明习文艺,与尚书郎敦煌索靖俱善草书,时人号为'一台二妙'。"卫瓘和索靖都师从张芝,据王僧虔《论

书》所说,卫瓘的特点是"采张芝草法,取父书参之,更为草稿,世传甚善",索靖的特点是"传芝草而形异,甚矜其书,名其字势曰'银钩虿尾'",一个是"更为草稿",一个是"银钩虿尾",都在张芝基础上强调连绵的笔势。

卫瓘和索靖之后,有东晋的二王。王羲之的个别作品章草意味比较浓,如《初月帖》,但是大部分已纯然今草,如《十七帖》等,因为刚从章草中脱胎出来,所以上下笔画的连绵映带还不够鲜明。王献之不满意父亲这种草书,据张怀瓘《书估》说:"子敬年十五六时,尝白其父云:'古之章草,未能宏逸,颇异诸体。今穷以伪略之理,极草纵之致,不若稿行之间,于往法固殊。大人宜变体。'"他建议父亲变法创新,以"极草纵之致"为目标,具体办法一是省略,"穷以伪略之理",二是连绵,"章草未能宏逸"。他的草书就是在王羲之基础上,进一步"改右军简劲为纵逸",强调连绵之势,创造了"一笔书"。

再讲行书。文献记载行书的创始人为刘德升,但是他的生平没有文献记载,作品没有传世。他有两个学生,钟繇和胡昭,胡昭也没有生平记载和作品传世,因此后人论行书,就以钟繇为举首。钟繇的创作观念如前所述,强调书写之势,他的作品风格,据《书苑精华》记载:"点如山摧陷,摘如雨骤,纤如丝毫,轻如云雾,去若鸣凤之游云汉,来若游女之入花林,璨璨分明,遥遥远映者矣。"所谓的"去若""来若""遥遥远映者",全是势的表现。

钟繇之后有卫铄,《淳化阁帖》卷五有她的《与释某书》:"卫稽首和南。近奉敕写急就章,遂不得与师书耳!但卫随世所学,规摹钟繇,遂历多载。年廿,著诗论草隶通解,不敢上呈。卫氏有一弟子王逸少,甚能学卫真书,咄咄逼人。笔势洞精,字体遒媚,师可诣晋尚书馆书耳。仰凭至鉴,大不可言,弟子李氏卫和南。"撇开这封信的真伪不论,就将它当作是人们对卫铄书法的评论,上承钟繇,下启王羲之,而上承下启的法脉是"笔势洞精,字体遒媚"。

卫铄的传人是王羲之。他的行书《姨母帖》横平竖直,结体宽肥,笔画之间很少勾连,分书意味较浓。《奉橘帖》等则为成熟的行书,结体纵长,笔势连贯,上一笔画的收笔就是下一笔画的开始,下一笔画的开始就是上一笔画的继续,整个书写过程,从纸上的笔画到空中的笔势,再从空中的笔势到纸上的笔画,连成一气。不过,这种笔势连绵比较含蓄,属于笔断意连,每个字还是相对独立的,大小正侧,俯仰开合,各有各的造形表现。整体看都是形势并重的。

《晋书·王羲之传》别传云:"献之幼学父书,次习于张,后改变制度,别创其法,率尔师心,冥合天矩。"王献之书法早年学王羲之,接着转学张芝,后来变法,追求连绵的

笔势。代表作如《鸭头丸帖》，上下笔画和上下字都是牵丝映带的一笔书。

东晋以后，王献之书风迥出时伦，影响超过王羲之，风靡宋齐两朝。在南朝宋，"名垂一时"的代表书法家羊欣以能传小王之法著称，当时人就说："买王得羊，不失所望。"在齐，代表书法家王僧虔也取法王献之，《书断》说他"祖述小王"，而且在小王基础上更加连绵，宋文帝称赞他"迹逾子敬"。

除此之外，更有一批大大小小的书法家都受王献之的影响。例如孔琳之，王僧虔说他的书法"放纵快利，笔迹流便，二王以后，略无其比"。《书断》称其"善草、行，师于小王，稍露筋骨，飞流悬势，则吕梁之水焉。时称曰'羊真孔草'。又以纵快比于恒玄"。《淳化阁帖》有其行草书《十二月帖》，字势挺拔修长，上下连属，一派小王风范。再如薄绍之，张怀瓘《书论》说："子敬没后，羊、薄嗣之。"作为小王传人，"字势蹉跎，如舞女低腰，仙人啸树，乃至挥毫入纸，有疾闪飞动之势"（袁昂《古今书评》）。孔、薄作品中的"飞流悬势"和"疾闪飞动之势"，都是在小王基础上的进一步发展。

三、形势并重

南北朝时期，与字体剧烈演变相对应的，是书法家的创新欲望特别强烈，《南齐书·文字传论》记萧子显说："若无新变，不能代雄。"《南史·张融传》说："融善草书，常自美其能。帝曰：'卿书殊有骨力，但恨无二王法。'答曰：'非恨臣无二王法，亦恨二王无臣法。'"强烈的创新意识使笔势追求越演越烈，钟繇和王羲之虽然强调笔势，但是比起小王及其后继者们，都显得陈旧，不能收拾人心，开始遭到冷落。陶弘景《与梁武帝论书启》说："比世皆高尚子敬……海内非惟不复知有元常，于逸少亦然。"《南齐书·刘休传》记萧子云说："羊欣重王子敬正隶书，世共宗之，右军之体微古，不复贵之。"

在创新意识的鼓荡下，尚势书风发展极快，一路高歌猛进，结体越写越简略，笔画越写越连绵，结果背离了它原初的推动力——文字的实用功能。文字是语言的记录符号，作为交流工具，一方面要使用便捷，这推动了行草书发展，促进了连绵书写时的笔势表现；另一方面还要易于辨认，如果大量省略，字形讹谬，牵丝缭绕，点画不分，妨碍了"视而可察"，它又会出来加以阻止。萧梁时代，尚势书风发展到极致，出现了拐点。庾元威在《论书》中批评当时的书法说："但令紧张分明，属辞流便，字不须体，语辄投声。若以'已''巳'莫分，'東''柬'相乱，则两王妙迹，二陆高才，顷来非所用也。"又说："余见学阮研书者，不得其骨力婉媚，唯学牟拳委尽。学薄绍之书者，不得其批研渊微，徒自经营险急。晚途别法，贪省爱异，浓头纤尾，断腰顿足，'一''八'相

似，'十''小'难分，屈'等'如'匀'，变'前'为'草'。咸言祖述王、萧，无妨日有讹谬。"认为所有讹谬都是因为点画过分省略和连绵而造成的，都是学王献之、阮研、薄绍之和萧子云的尚势书法而产生的弊病。

与庾元威同时的北朝学士颜之推也有相同看法，他在《颜氏家训》中说："晋宋以来多能书者。故其时俗，递相染尚，所有部帙，楷正可观，不无俗字，非为大损。至梁天监之间，斯风未变。大同之末，讹替滋生，萧子云改易字体，邵陵王颇行伪字，'前'上为草、'能'傍作长之类是也。朝野翕然，以为楷式，画虎不成，多所伤败。至为一字，唯见数点，或妄斟酌，逐便转移。尔后坟籍，略不可看。北朝丧乱之余，书迹鄙陋，加以专辄造字，猥拙甚于江南。乃以'百''念'为'忧'，'言''反'为'变'，'不''用'为'罢'，'追''来'为'归'，'更''生'为'苏'，'先''人'为'老'，如此非一，遍满经传。"

北朝文字学家江式在《论书表》中，南朝刘勰在《文心雕龙》中，也都抨击了"字体诡怪"的现象，认为不能释读，有违文字的实用功能。于是，尚势书风的发展被踩下了刹车，书法创作开始出现复古诉求，代表人物为梁武帝萧衍，他在《观钟繇书法十二意》中说："元常谓之古肥，子敬谓之今瘦。今古既殊，肥瘦颇反，如自省览，有异众说。张芝、钟繇，巧趣精细，殆同机神，肥瘦古今，岂易致意。真迹虽少，可得而推。逸少至学钟书，势巧形密，及其独运，意疏字缓。譬犹楚音习夏，不能无楚。过言不恽，未为笃论。又子敬之不迨逸少，犹逸少之不迨元常。学子敬者如画虎也，学元常者如画龙也。"梁武帝自谓的"有异众说"，就是与以势为先的流行书风唱反调，具体而言，即小王不如大王，大王不如钟繇，特别推崇钟繇的古肥，目的是反今妍于古质，反对流美，反对过分连绵的书写之势。他的书法创作也是这样，"状貌奇古，乏于筋力"。

萧衍的复古论反映了字体发展的需要：当新字体走向成熟之后，需要一个相对稳定的巩固和完善阶段。作为居高声远的帝王，他的复古论马上一呼百应，大行其道。萧子云是当时最著名的书法家，《梁书》本传上说他"自云善效钟元常、王逸少而微变字体"，主要是从王献之书风中脱胎出来的。他在上梁武帝的《论书启》中自我检讨说："臣昔不能拔赏，随世所贵，规模子敬，多历年所。……十余年来，始见敕旨《论书》一卷，商略笔势，洞达字体。又以逸少不及元常，犹子敬不及逸少。因此研思，方悟隶式。始变子敬，全法元常。迨今以来，自觉功进。"取法从王献之转向钟繇，这种改弦更张在当时很流行。陶弘景在《与梁武帝论书启》中也赞同复古，他说："伏览前书(即萧衍《观钟繇书法十二意》)……若非圣证品析，恐爱附近习之风，永遂沦迷矣。伯英既称草圣，元常实自隶绝。论旨所谓，殆同璇玑神宝，实旷世莫继。斯理既明，诸

画虎之徒,当自就绠笔,反古归真,方弘盛世。愚管见预闻,喜佩无届。"他认为萧衍的复古观点具有力矫时弊的作用,因此表示赞同。但是陶弘景的"反古归真"既不取钟繇的古,也不取王献之的新,而是特别推崇介于两者间的王羲之,认为梁武帝的褒贬可以"使元常老骨,更蒙荣造,子敬懦肌,不沉泉夜。唯逸少得进退其间,则玉科显然可观"。所谓"进退其间",就是形势兼顾。

陶弘景的折中观点似乎得到了梁武帝的认可,他在《答陶隐居论书启》中特别主张文质彬彬的表现方法和审美观念:"夫运笔邪则无芒角,执笔宽则书缓弱;点掣短则法臃肿,点掣长则法离澌;画促则字势横,画疏则字形慢;拘则乏势,放又少则;纯骨无媚,纯肉无力,少墨浮涩,多墨笨钝,比并皆然。任意所之,自然之理也。若抑扬得所,趣舍无违;值笔连断,触势峰郁;扬波折节,中规合矩;分间下注,浓纤有方;肥瘦相和,骨力相称。婉婉暧暧,视之不足;棱棱凛凛,常有生气。适眼合心,便为甲科。"并且在《古今书人优劣评》特别推崇王羲之书法,誉之为"字势雄逸,如龙跳天门,虎卧凤阙。故历代宝之,永以为训"。

从汉末开始强调书写之势的潮流,终止在梁武帝时代,定尊于王羲之书法。定尊的原因在形势兼顾。王羲之书法不仅在理论上强调形势兼顾,而且在创作上也强调形势兼顾,庾肩吾《书品》评王羲之书法"尽形得势",梁武帝《观钟繇书法十二意》说:"逸少至学钟书,势巧形密。"

第五节　隋唐五代的正反合发展

东晋开始,行草字体完全成熟,流行书风为清朗俊逸。进入隋唐,继续发展,一直到五代,三百多年中,风格面貌以二王为宗,不断追时代变迁,随人情推移,大致来说,经历了三个发展阶段:第一阶段隋和初唐,书风继承晋代的清朗俊逸;第二阶段中唐,开辟出浑厚豪放的一代新风;第三阶段晚唐和五代,综合前两期书风,清朗俊逸与浑厚豪放兼而有之,表现为雄健遒丽。这三个阶段恰好走出了一个正反合的过程,可以当作一个完整的发展阶段来看。

一、隋和初唐

南北朝后期,书法风格逐渐融合,融合的特征是北朝向南朝靠拢,北朝的豪健泼辣和稚拙雄浑转向南朝的清朗俊逸和洗练遒丽,劲悍的笔法加上了被雕琢的圆润,点画、结体和章法都变得工整秀丽起来。

图8-16 隋智永书《真草千字文》

进入隋唐，书法艺术一如既往地以南压北。翻开历史记载，隋代释智永为王羲之七世孙，在山阴永欣寺为僧，行草书"妙传家法"（图8-16）。释智果也是山阴人，隋炀帝称"智永得右军肉，智果得右军骨"（张怀瓘《书断》）。唐代欧阳询为湖南长沙人，《宣和书谱》说他"学王羲之书，后险劲瘦硬，自成一家"。虞世南为浙江余姚人，亲承智永传授，得二王法脉。褚遂良为杭州钱塘人，李嗣真《书后品》说"褚氏临写右军，亦为高足"。最著名的书法家几乎清一色为南方人，而且都是王羲之的传人。

出现这种局面与唐太宗的推崇有很大关系，封建社会，"上有所好，下必甚焉"，尤其当皇帝的爱好与艺术的发展趋势相契时，上行下效，很快就蔚然成风了。如前所述，南朝尚势书风迅猛发展，因为过于简略和连绵而不能辨识，梁武帝便开始主张复古，将王羲之形势兼顾的书风作为典型，主张"历代宝之，永以为训"，当时书家纷纷响应，基本确立了王羲之的书圣地位。到唐代，太宗进一步推崇王羲之书法，采取了三个举措。

1.《王羲之传论》

这是唐太宗为《晋书王羲之传》写的一篇赞语，全文分三大段。

第一段说："书契之兴，肇乎中古，绳文鸟迹，不足可观。末代去朴归华，舒笺点翰，争相夸尚，竞其工拙。伯英临池之妙，无复余踪；师宜悬帐之奇，罕有遗迹。逮乎钟、王以降，略可言焉。钟虽擅美一时，亦为迥绝，论其尽善，或有所疑。至于布纤浓、分疏密，霞舒云卷，无所间然。但其体则古而不今，字则长而逾制，语其大量，以此为瑕。"这段话讲书法的历史，上古茫昧无稽，开端始于汉末，代表人物为张芝、师宜官、钟繇和王羲之。受此观点影响，孙过庭著《书谱》，第一句话就说："夫自古之善书者，汉魏有钟张之绝，晋末称二王之妙。"奉二王为帖学的开山之祖。

第二段说："献之虽有父风，殊非新巧。观其字势疏瘦，如隆冬之枯树；览其笔踪拘束，若严家之饿隶。其枯树也，虽槎枒而无屈伸；其饿隶也，则羁羸而不放纵。兼斯二者，固翰墨之病欤！子云近世擅名江表，然仅得成书，无丈夫之气。行行若萦春蚓，字字如绾秋蛇，卧王濛于纸中，坐徐偃于笔下。虽秃千兔之翰，聚无一毫之筋；穷万谷之皮，敛无半分之骨。以兹播美，非其滥名耶？此数子者，皆誉过其实。"这段话主要批

评王献之和萧子云书法，认为萧子云的毛病在过于强调笔势连绵，"行行若萦春蚓，字字如绾秋蛇"，如果用这种方法学书，即使像王濛和徐偃那样用功，"秃千兔之翰""穷万谷之皮"也是徒劳。而萧子云的书风是从小王那里来的，如前所述，南朝尚势书风全法小王，代表书家羊欣、孔琳之、薄绍之等都是小王后嗣，写得"放纵快利，笔迹流便"，结果讹体歧出，字形难辨，梁武帝为遏制过分连绵，贬抑小王。唐太宗继承这种观点，并且变本加厉地批评小王书法。但是，以势为先是晋唐书风的主流，当势的表现还没有得到充分展开时，是不会停止发展脚步的，因此当时和后来的书法家都反对这种批评，《书谱》虽然也跟着唐太宗尊大王贬小王，说"以子敬之豪翰，绍右军之笔札，虽复粗传楷则，实恐未克箕裘"，但也只是略表微词而已。此后，随着书势魅力的不断展现，不满意见就更多了，唐代李嗣真的《书后品》说："子敬草书逸气过父。"宋代黄庭坚的《题绛本法帖》说："正（贞）观书评大似不公，去逸少不应如许远也。"米芾的《书史》说："唐太宗力学右军不能至，复学虞（世南）行书，欲上攀右军，故大骂子敬耳。"

第三段说："所以详察古今，研精篆、素，尽善尽美，其惟王逸少乎！观其点曳之工，裁成之妙，烟霏露结，状若断而还连；凤翥龙蟠，势如斜而反直。玩之不觉为倦，览之莫识其端。心摹手追，此人而已。其余区区之类，何足论哉！"这段话是全文宗旨。前面第一段讲历史自钟王始，第二段排斥以小王为代表的尚势书风，这最后一段独尊大王。并且认为历史上"尽善尽美"的书法家只有王羲之："心慕手追，此人而已。其余区区之类，何足论哉！"而且所谓的"尽善尽美"，就是指既有形，又有势："观其点曳之工，裁成之妙，烟霏露结，状若断而还连；凤翥龙蟠，势如斜而反直。"前句讲笔势连绵，特点是笔断意连，后句讲造形变化，特点是如斜反正，概括起来就是形势兼顾。而且，形的斜与直，势的断与连，都是通过阴阳和形势的对比关系来表现的，贯彻了王羲之《记白云先生书诀》的观点，继承了蔡邕《九势》的理念，强调形势，强调阴阳，揭示了书法艺术最基本的表现形式。

2.《笔法诀》

这是唐太宗在王羲之书论的基础上，既考虑点画基本形的写法，又考虑点画在整体关系中的两种变形写法：因笔势连绵的变形和为了避免体势雷同的变形，将王羲之形势兼顾的笔势理论统一起来了，这部分内容详见本章第六节"关于唐人尚法"。

3.《兰亭序》

唐太宗广泛搜集王羲之遗墨，据《法书要录》中张怀瓘的《二王等书录》记载，当时内府收藏的王羲之作品达二千二百九十纸，装为十三帙，一二八卷。尤其在得到《兰亭序》后，唐太宗命著名书法家和搨书人反复临摹，特别强调点画的起笔、行笔和收笔变

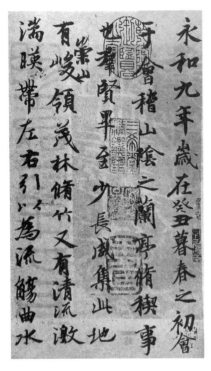

图8-17　晋王羲之书《兰亭序》（唐冯承素摹本）

化，从形和势两方面既雕且琢，精益求精，创造了帖学书法的最高典范——唐人摹《兰亭序》，其中冯承素的摹本（图8-17）被誉为"天下第一行书"。"一点一画，皆有三转；一波一拂，皆有三折。""一点一画之间，皆须三过其笔，方为法书。盖一点微如粟米，亦分三过向背俯仰之势。"其精妙程度可谓"毫发死生"，表现出神经末梢的战栗，让人"玩之不觉为倦，览之莫识其端"。唐人摹《兰亭序》，改造了王羲之书法，米芾跋褚遂良临本谓："虽临王书，全是褚法"。董其昌《容台集》说："此本发笔处，是唐人口口相授笔法诀也。"也就是在改造中落实了唐太宗的《笔法诀》。

总之，唐太宗在梁武帝的基础上，大力推崇王羲之，通过《王羲之传论》确立了王羲之为书法史上的不祧之祖，通过《笔法诀》完善了王羲之形势兼顾的书论，通过唐摹王羲之《兰亭序》，创造了帖学书风的经典作品。于是，王羲之的书圣地位最终确立，王羲之形势兼顾的作品和理论成为书法艺术的原则和经典，大行其道，不仅唐初名家皆出其门，而且风靡天下，流行中原，泽被西域，连敦煌莫高窟所藏遗书中也有王羲之的《笔势论》抄本和唐人临摹王羲之作品，如《瞻近帖》《龙保帖》《王羲之书宣示表》和著名的《兰亭序》等。王羲之的书法甚至还远播日本，据《大唐和尚东征记》记载，鉴真和尚于玄宗天宝十二年到日本时，随身行囊中就有王羲之真迹一卷。此后，又有一批批遣唐使把二王书迹和复制品带回日本。日本天平胜宝八年（756年），光明皇后交给正仓院收藏的"献物账"中有欧阳询等人摹榻王羲之书法二十卷，著录中还记载："同羲之行书卷第六十。"奈良时代，光明皇后有临王羲之书《乐毅论》传世。平安时代，有"三笔"之称的嵯峨天皇、空海和橘逸势，有"三迹"之称的小野道风、藤原佐理和藤原行成，都深受王羲之影响。

但是，事物总是发展的，永远不会停止在一个水平上，人们的审美观念和书法风格也因此跟着变化。到唐代，笼统的清朗俊逸开始分化，一方面减少王羲之作品中的峻峭成分，向王献之的清朗靠拢，比如张怀瓘《书议》说"近者虞世南亦工此法（指小王外拓）"，《汝南公主墓志铭》（图8-18）写得圆融遒丽；再如唐太宗，尽管把小王

骂得一钱不值,实际采用的还是小王笔法,《温泉铭》(图8-19)写得流畅潇洒;还有褚遂良《枯树赋》(图8-20)的"婉丽飘忽,茹柔蕴美",也属于小王一路。李泽厚《美的历程》认为,这种书风与初唐四杰的诗歌气质恰好一致,与《春江花月夜》诗风的清新流丽一样,鲜明地反映了那个时代的审美理想、趣味和标准。

另一方面,也有书法家继承和发展了王羲之书法中的劲峭成分,比如具有"二王之骨"的隋释智果;再如欧阳询"师法逸少,尤务险峻"(朱长文《续书述》),甚至"险峻过之"(图8-21)。但是这种书风比较落寞,不如前一种那么流行。

总而言之,清新流丽是隋和初唐书风的主流,它由魏晋时代的清朗俊逸发展而来,但旨趣已不相同,如果说魏晋是月下松风,那隋和初唐就是初春艳阳,没有出世的冷逸,洋溢着和谐、宁静和舒适的世俗情

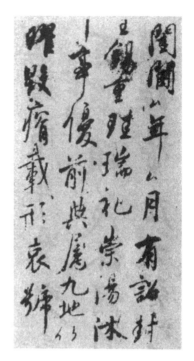

图8-18 唐虞世南书《汝南公主墓志》

图8-19 唐太宗书《温泉铭》

图8-20 唐褚遂良书《枯树赋》

图8-21 唐欧阳询书《梦奠帖》

调。犹如周星莲《临池管见》对虞世南书风的评说:"字体馨逸,举止安和,蓬蓬然得春夏之气,即所谓喜气也。"

二、中唐

贞观以后,生产发展,经济繁荣,文化风气开始转变,《四库全书总目·毗陵集》说:"唐自贞观以后,文士皆沿六朝之体。经开元、天宝,诗格大变。"逐渐走向磅礴豪放和雄浑深厚,书法风格的发展变化也是如此。

孙过庭是初唐著名书法理论家,著有《书谱》,在洋洋洒洒三千五百字的长文中,他提出了历史变易的观点:"质以代兴,妍因俗易。……淳漓一迁,质文三变,驰骛沿革,物理常然。"强调书法风格要与时俱进。他还认为书法创作能"达其性情,形其哀乐",王羲之"写《乐毅》则情多怫郁,书《画赞》则意涉瑰奇,《黄庭经》则怡怿虚无,《太师箴》又纵横争折。暨乎兰亭兴集,思逸神超;私门诫誓,情拘志惨。所谓涉乐方笑,言哀已叹"。因此主张创作要表现真情实感,"合情调于纸上",可以"殊姿共艳""异质同妍",不必"刻鹤图龙,竟惭真体",并且认为二王书法也只是一种借鉴,没必要惟妙惟肖,亦步亦趋。

中唐时期著名的书法理论家有张怀瓘,其流传至今的著作有《书断》三卷、《书议》一卷、《书估》一卷、《文字论》一卷、《六体书论》一卷、《论用笔十法》一卷、《玉堂禁经》一卷,堪称宏富。与孙过庭一样,他也注重书法作品的内在情意,认为"翰墨及文章至妙者,皆有深意以见其志"(《书议》)。又说书法创作"顺其情则业成,违其衷则功弃","若顺其性,得其法,则何功不克,何业不成"。他认为字体和书体一直在变,强调发展的历史观,认为创作"不必凭文按本,专在应变"。他赞扬历史上的变法者,"伯英(张芝)创意……实变造化之姿,神变无极"(《六体书论》),蔡邕书"体法百变,穷灵尽妙,独步今古"(《书断》),王羲之"开凿通津,神模天巧,故能增损古法,裁成今体"(《书断》)。他反对固守成法,批评陆柬之"工于仿效,劣于独断"(《书断》)。他主张创作要"越诸家之法度、草隶之规模,独照灵襟,超然物表,学乎造化,创开规矩"(《六体书论》),"何必钟王张索,而是规模"(《评书药石论》)。甚至批评王羲之的字"虽圆丰妍美,乃乏神气,无戈戟铦锐可畏,无物象生动可奇,是以劣于诸子",又说"逸少草有女郎才,无丈夫气,不足贵也"(《书议》)。他对二王以来清新流丽的书风极度不满,大声疾呼:"伏愿天医降药,醒悟昏沉,导彼迷津,归于正道,弊风一变,古法恒流。"(《评书药石论》)

孙过庭和张怀瓘都强调抒情写意,认为字体和书体一直在发展变化,书法艺术要不断变法创新,与时俱进,并且指出二王书风也有不足,这种理论反映了书法界不愿因袭传统,想要变法创新的要求。

这时期的书法家草书以孙过庭、张旭和怀素为代表。孙过庭的草书取法二王,但有出新,所作《书谱》(图8-22),"浓润圆熟,几在山阴堂室,后复纵放,有渴猊游龙之势"(王世贞《艺苑卮言》),"用笔破而愈完,纷而愈活"(刘熙载《艺概·书概》)。将孙过庭《书谱》与王羲之《十七帖》比较,最大的区别是变内擫为外拓,孙过庭认为"草乖使转,不能成字",外拓使转的写法便于连绵,适宜草书,这为后来狂草的出现创造了条件。

狂草的代表书家是张旭和怀素。张旭开一代新风,他的《古诗四帖》(图8-23)写得豪放激越,"变动犹鬼神,不可端倪"(韩愈《送高闲上人序》)。但是,《古诗四帖》前面

图8-22 唐孙过庭书《书谱》

部分横撑的笔画多了，竖画也太直。因为水平的横和垂直的竖都是静态的，与狂草的动势相悖，所以通篇不够协调，不够成熟。

怀素的狂草"自言转腕无所拘，大笑羲之用阵图"（鲁收《怀素上人草书歌》），像孙过庭一样，强调使转，点画和结体连绵不断，"奔蛇走虺势入座，骤雨旋风声满堂"（张正言），"笔下惟看激电流，字成只畏盘龙走"（朱遥）。作品《自叙帖》（图8-24）气势奔放，水平的横画和垂直的竖画全都变为圆转的弧线和斜线，用笔纵横使转，一气呵成。而且，"心手相师势转奇，诡形怪状翻合宜"，结体也因势变形，大小正侧，参差错落，将狂草的表现形式推向极致。

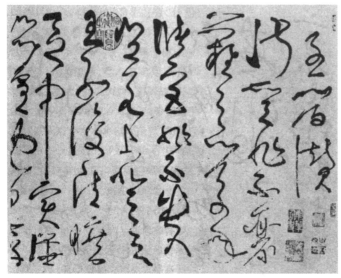

图8-23　唐张旭书《古诗四帖》　　　图8-24　唐怀素书《自叙帖》

张旭和怀素的狂草当时十分流行，唐诗中有李颀的《赠张旭》、李白的《草书歌行》、戴叔伦的《怀素上人草书歌》、许瑶的《题怀素上人草书》、鲁收的《怀素上人草书歌》、刘禹锡的《洛中寺北楼见贺监草书题诗》、释贯休的《观怀素草书歌》和韩偓的《草书屏风》等，一阵阵喝彩叫好，算得上唐代文学史上的奇观。

在行书方面，尽管"唐文皇好逸少书，故其子孙及当时士人争学二王笔法，至开元、天宝尤盛"（《东坡题跋》卷四），但毕竟时代不同了，生活在繁华盛世的人很难表现出王谢子弟的山林逸趣和潇洒风致。唐玄宗便是一个典型，他恪守二王成法，开元七年（719年）写的《鹡鸰颂》（图8-25），取法《兰亭序》，个别字惟妙惟肖，然而整体看结体平正，布白匀称，丰腴壮硕，精神气息完全不同，诚如清人吴其贞的《书画记》所云："书法雄秀，结构丰丽，绝无山野气，自有龙姿丰采。"唐玄宗的书风影响了一大批

人，米芾《海岳名言》说："开元以来，缘明皇字体肥俗，始有徐浩以合时君所好，经生字亦自此肥，开元以前古气无复有矣。"

中唐书风向丰腴壮硕发展，主要代表有李邕和颜真卿。李邕与孙过庭相似，"初学变右军行法，顿挫起伏，既得其妙，复乃摆脱旧习，笔力一新"（《宣和书谱》）。分析李邕的行书《云麾将军碑》（图8-26），受王羲之影响很大，不少字的形体与《怀仁集王羲之书圣教序》相似。但他不像欧阳询那样往紧缩劲峭的方向发展，而是相反，开创了阔大雄浑的路子，后人评他的字说"北海如象"，"李邕书如华岳三镇，黄河一曲"（《续书评》）。这种气势在王羲之以及初唐一般作品中是看不见的，属于他的创新。

颜真卿书法的家学渊源很深，二王影响比较小，阮元《揅经室集·颜鲁公争坐位帖跋》称他的书法"其源皆出于北朝，而非南朝二王派也"。行书代表作有《祭侄稿》和《争座位帖》（图8-27），与二王及初唐的清朗俊逸不同，点画强调"屋漏痕"，中段比较粗，凝重而有涩意，结体外拓，端庄宽博，风格"元气浑然，不复以姿媚为念"（阮元《揅经室集·颜鲁公争坐位帖跋》）。魏泰《东轩笔录》云："唐初字书，得晋宋之风……至褚（遂良）、薛（稷）则尤极瘦硬矣。开元、天宝以后，变为肥厚。"颜真卿将这种肥厚写到极致，开出一代新风，深受后人推崇。朱长文《续书品》列颜真卿为唐人第一，居"神品"之首。苏轼《东坡题跋》说："诗至于杜子美，文至于韩退之，书至于颜鲁公，画至于吴道子，而古今之变，天下之能事毕矣。"黄庭坚《山

图8-25 唐玄宗书《鹡鸰颂》

图8-26 唐李邕书《云麾将军碑》

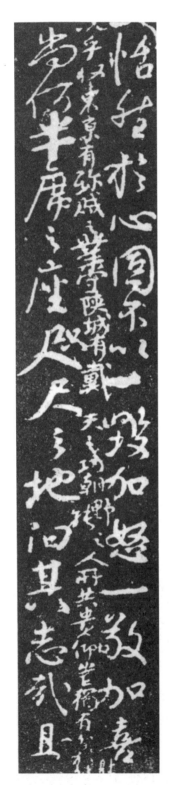

图8-27 唐颜真卿书《争座位帖》

谷题跋》认为在颜字面前，"回视欧（阳询）、虞（世南）、褚（遂良）、薛（稷）、徐（浩）、沈（传师）辈，皆为法度所窘，岂如鲁公肃然出于绳墨之外"。王文治《论书绝句》云："曾闻碧海掣鲸鱼，神力苍茫运太虚。间气古今三鼎足，杜诗韩笔与颜书。"将颜真卿的书法看作唐代艺术的顶峰。

总而言之，中唐书法在繁荣昌盛的时代背景下，行书以颜真卿为代表，草书以张旭和怀素为代表，追求浑厚豪放，摆脱了二王以来清朗俊逸的模式。这一特点也与其他艺术的发展趋势相同，在绘画和雕塑上，初唐画家阎立本《步辇图》中的人物造形都很修长，姿态表情比较拘谨，考古发现初唐艺术中的陶俑造形也是如此，它们都与初唐书风相似。中唐吴道子画的人物圆润厚实，精力充沛，周昉仕女画的人物造形很丰满，考古发现中唐墓中的陶俑造形也是如此，都与中唐书风一致。在诗歌方面，人们常将李白的狂放诗风类比于怀素的狂草。将杜甫的深沉诗风类比于颜真卿的厚重。总之，书法随文学艺术的变化而发展，互为声气，共同奏响了宏伟的"盛唐之音"。

三、颜真卿其人其书

1. 颜真卿其人

颜真卿生于唐中宗景龙二年（708），二十五岁时中进士。天宝元年（742），任醴泉县县尉，后改任长安尉。天宝六年（747），任监察御史。天宝八年（749），任殿中侍御史，因不容于奸臣杨国忠，于天宝十二年（753），出任平原太守。安史之乱时，首举讨贼义旗，被河北十七郡推为盟主。至德二载（757），任刑部尚书兼御史大夫，"掌持邦国刑宪典章，以肃正朝廷"，然而因敢于直言，得罪权贵，被贬为冯翊刺史。乾元元年（758），调蒲州刺史，又调饶州刺史。后被朝廷召回，任刑部侍郎，又为太监李辅国所忌，于上元元年（760），被贬为蓬州刺史。宝应元年（762），代宗即位，任检校刑部尚书。因反对权臣元载，于大历元

年（766），被贬为吉州司马。以后，历任抚州、湖州刺史十年之久。大历十二年（777），元载伏诛，被朝廷召回，任刑部尚书。德宗即位，又因耿介正直，被宰相杨炎免去实权，改任虚职。卢杞任宰相，遣颜真卿宣谕叛军李希烈。面对威逼利诱，颜真卿坚贞不屈，"卒之捐身殉国，以激四海义烈之气"，享年七十六岁。综观颜真卿一生，忠于职守，兢兢业业，可谓"富贵不能淫，威武不能屈"；而且，他的《乞米帖》云"拙于生事，举家食粥，来已数月，今又罄竭，只益忧煎，辄恃深情，故令投告，惠及少米，实济艰勤，仍恕干烦也"，又可谓"贫贱不能移"；最后，他又以生命实践了孔子《论语·卫灵公》所说的"志士仁人，无求生以害仁，有杀身以成仁"。颜真卿一生实践着孟子所说的大丈夫，孔子所说的志士仁人，是儒家人格的最高典范。

颜真卿的家族自西晋起，一直以训诂和书法见称于世。颜真卿三岁丧父，早期教育主要得自伯父颜元孙。他在《颜元孙神道碑铭》中说："真卿越自婴孩，特蒙奖异，且兼师父之训，岂独犹子之恩。"而颜元孙精究训诂，著有《干禄字书》，尤善书翰，学习著名书法家殷仲容的字到了可以乱真的程度。《颜元孙神道碑铭》说："仲容以能书为天下所宗，人造请者笺盈几，辄令代遣，得者欣然，莫之能辨。"颜真卿在颜元孙的指教下，接受家学渊源，致力于训诂与书法，二十五岁中进士，又经过铨选，因为楷法遒美，被授朝散郎、秘书省著作局校书郎，二十八岁时始编《韵海镜源》，成条目二百卷，可见他在训诂和书法两方面的童子功相当深厚。

然而，颜真卿毕竟是一个封建士大夫，立身处世的理想是"致君尧舜上，再使风俗淳"，干一番修身、齐家、治国、平天下的事业，光宗耀祖，名垂青史。他曾说："出处事殊，忠孝不并。已为孝子，不得为忠臣；已为忠臣，不得为孝子。"（《驳礼部尚书韦陟谥"忠孝"议》）意思是做忠臣就要徇主而弃亲，做孝子就要安家而忘国，为官必须呕心沥血，竭诚尽力。因此对于书法，当时尽管有那么好的基础，也无暇顾及。在《怀素上人草书歌序》中，他说："吴郡张旭长史，虽姿性颠逸，超绝古今，而楷法精详，特为真正。真卿早岁常接游居，屡蒙激劝，告以笔法，资质劣弱，又婴物务，不能恳习，迄因无成。追思一言，何可复得。"直到大历元年（766），他因言获罪，由检校刑部尚书被贬为吉州司马，官秩从正三品降为从五品，才开始致力于书法创作和研究，广综博览，变法创新，最终取得了彪炳史册的伟大成就，成为继王羲之之后最伟大的书法家。

2. 颜真卿其书

大历以后，颜真卿书法开始变法创新，传世的楷书作品很多，书于大历六年（771）的《麻姑仙坛记》是代表作之一，通过对它的分析，我们可以了解典型颜真卿书法的风格特征。

先说点画。宋代朱长文的《续书断》说:"点如坠石,画如夏云,钩如屈金,戈如发弩。"描述得很到位,但是太简略,下面稍加阐述。

"点如坠石":初唐书家写点,用笔顺势按下,边行笔,边铺毫,当笔锋全部打开之后,略作按顿,回顶作收,笔画的外形为三角形,比较秀挺。而颜真卿写点侧锋起笔,笔毫铺开之后,折笔转向,然后行笔,结束时用力按顿,回顶作收,笔画的外廓为多边形,变化多而厚重,如同"坠石"。

"画如夏云":意思是指长线条的中段跌宕起伏,如摛展天边的千里阵云。初唐书家的点画中段一般都提笔运行,尤其是褚遂良一掠而过,很细很挺。颜真卿则反其道而行之,把笔按下去,顶着纸面书写,中段沉稳厚实,有时甚至比两端还粗,特别雄浑。

"钩如屈金":凡是钩挑类笔画,初唐书家用笔较轻,笔锋打开不多,收笔时靠笔毫本身的弹性就能恢复到垂直状态,因此写钩挑时,顺势慢慢地将笔提起,从粗到细,过渡平缓,处理得比较秀雅。而颜真卿用笔重,笔锋打开,收笔时靠笔毫本身的弹性已不能恢复到垂直状态,因此写钩挑时,都要用力反方向回顶,将笔锋顶直了,再用力趯出,从粗到细,突然裂变,好像拔山举鼎,气势非凡。

"戈如发弩":颜真卿《八法诀》说"弩,弯环而势曲",指右斜笔画要像弓弩一样弯曲,在视觉心理上,一个弧的曲线,是两端受压的结果,压力越大,偏离直线的角度越大,反弹的力量也越大,感觉会有一种特别的隐含之力。

《麻姑仙坛记》点画特征如上所述,概括一下,两端起讫分明,逆入回收,提按顿挫强烈。中段行笔以按为主,强调垂直用力,入木三分,力透纸背,特别凝重沉雄。而且在转折换向时,为避免偏锋,增加一个回顶动作,出现所谓的"鹤脚""肩胛"等,营造出形和势的裂变,夸张而有力量。

再说颜体的结体特征,主要有三个。第一外紧内松。有什么样的点画就有什么样的结体,颜体点画粗了,结体如果不打开的话,就显得壅塞,觉得憋闷。因此,颜真卿的结体不得不采用外拓的方法,尽量把点画安排在字形四周,而且极力向外扩张成腰鼓状的弧形,中间留出空白,形成外紧内松的特征。结果造形开张,体量巨大,以裹束的形式将所有点画囊括在结体之内,产生一种包容的大气。

第二平画宽结。楷书横画一般都左低右高,其好处是造形生动,坏处是减弱了横势,不够开张,比较拘谨。而颜真卿的横画比较平正,横向展开,如同摛展的地平线,宽阔,恢宏,博大。而且,横平以后,竖画自然就比较直,横平竖直,转折处接近直角,使得造形堂堂正正,特别端庄。

第三字轴线偏中。汉字造形有正面形象与侧面形象之分,正与侧的区别在于字

轴线变化：如果居中的，那是正面形象；如果偏左，就成了左侧面形象；如果偏右，就是右侧面形象。它们的区别在于，侧面形象生动、活泼、跌宕、奇肆，正面形象端庄、宽博、恢宏、大气。颜真卿的结体造形属于正面形象。

最后说章法。颜真卿的结体用外拓，字形极力向外扩张，占据大量空间，特别宽博。但是，这种外拓的方法将笔画囊括在方整的字形之中，边廓成团聚状，使得字与字之间缺少参差错落的关系，因此在章法上为避免松散，不得不压缩字距行距，强化上下左右字的关系，形成茂密雄深的特征。

总而言之，颜真卿书法的点画浑厚苍秀，结体端庄宽博，章法茂密雄深。这三者之间的关系非常密切：因为用笔重，线条就厚了；因为线条厚，结体为避免壅塞，就不得不采用外拓的方法，竭力向外扩展；因为结体扩展，将点画包裹起来了，字形是团聚的，字与字之间参差错落的关系不多，所以为避免松散，字距行距就不得不紧凑一些。点画生结体，结体又决定章法，三者浑然一体，表现形式高度完美。

3. 颜真卿书如其人

汉杨雄《法言》说："书，心画也。"清刘熙载《艺概》说："书者，如也。如其学，如其才，如其志，总之曰如其人而已。"颜真卿的书法风格一如他所崇奉的儒家人格。具体来说，点画逆入回收，起笔收笔偏圆，行笔强调中锋，圆润浑厚；结体采用外拓方法，将方块字的四个直角变成圆角。点画和结体都既厚且圆，体现了儒家"温柔敦厚"的审美标准。而且，结体平画宽结，横平竖直，左右两边的笔画粗细疏密变化不大，属于正面形象，端庄严正，不以姿媚为念，有"刚毅木讷，近仁"（《论语·子路》）的气象；结体外紧内松，尽量将笔画包裹在字形之内，不让逸出，这是含蓄；将边线极力外拓，增加造形的体量感，字形方整开阔，这是恢宏。章法上字距行距紧凑，也如孟子说的"充实之谓美"，浩然之气"充塞于天地之间"。所有这一切综合起来的风格特征是敦厚、端庄、正大、含蓄和茂密，用一句话来概括，那就是"厚德若虚愚，威重如山岳"。

《荀子·法行》记孔子之语云："夫玉者，君子比德焉。温润而泽，仁也；栗而理，知也；坚刚而不屈，义也；廉而不刿，行也；折而不挠，勇也。"孔子的"比德"，将玉的自然属性与人的精神品格相类比，代表了传统儒家的审美方式。中国历代书论对颜真卿书法的理解和欣赏也是如此，通过对点画结体和章法的描述，类比儒家理想中的君子之德。宋欧阳修《集古录》云："颜公书如忠臣烈士道德君子，其端严尊重，人初见而畏之，然愈久而愈可爱也。"又云："颜公忠义之风皎如日月，其为人尊严、刚劲，像其笔画。"又云："斯人忠义出于天性，故其字画刚劲，独立不袭前迹，挺然奇伟，有似其为人。"

宋米芾《书史》云："《不审》《乞米》二帖，在颜最为杰思。想其忠义愤发，顿挫郁

屈,意不在字,天真罄露,在于此书。"《海岳书评》云:"颜真卿如项羽挂甲,樊哙排突,硬弩欲张,铁柱特立,昂然有不可犯之色。"

宋朱长文《续书断》云:"其发于笔翰,则刚毅雄特,体严法备,如忠臣义士,正色立朝,临大节而不可夺也。杨子云以书为心画,于鲁公信矣。盖随其所感之事,所会之心,善于书者,可以观而知之,故观《中兴颂》则闳伟发扬,状其功德之盛;观《家庙碑》则庄重笃实,见夫承家之谨;观《仙坛记》则秀颖超举,象其志气之妙;观《元次山铭》则淳涵深厚,见其业履之纯;余皆可以考类。"

宋董逌《广川书跋》云:"鲁公于书,其过人处,正在法度备存而端劲庄持,望之知为盛德君子也。"

清冯班《钝吟书要》云:"颜鲁公书磊落巍峨,自是台阁中物。"又云:"鲁公书如正人君子冠佩而立,望之俨然,即之也温。"清杨守敬《学书迩言》云:"颜鲁公书气体质厚,如端人正士,不可亵视。"清王澍《虚舟题跋》云:"此《家庙碑》乃公用力深至之作,年高笔老,风力遒厚,又为家庙立碑,挟泰山岩岩气象,加以俎豆肃穆之意,故其为书,庄严端悫,如商周彝鼎,不可逼视。"

千百年来,人们通过"比德"的审美方式,将颜真卿书风与他的人格形象打成一片,与孔孟精神合而为一,最终使颜真卿成为书法史上儒家文化的代表,取得了无与伦比的崇高地位。

四、晚唐五代

晚唐国运日蹙,无论政治、经济还是军事,状况都大不如前,浑厚豪迈、激烈奔放的艺术风格也随之衰飒,诗歌向细致精微处寻求新的境界,书法也是如此,审美趣味逐渐向初唐回归,将中唐的浑厚豪放与初唐的清新流丽融合为一。楷书尤其明显,初唐欧阳询的点画细劲,结体颀长,中唐颜真卿的点画浑厚,结体宽博。到晚唐,柳公权将欧体与颜体合二为一,清峻与浑厚兼而有之。宋人魏泰在《东轩笔录》卷十五中说:"贞元、元和以后,柳(公权)、沈(传师)之徒,复尚清劲。"柳公权的书法据《旧唐书》云:"公权初学王书,遍阅近代笔法,体势劲媚,自成一家。……上都西明寺《金刚经碑》,备有钟、王、欧、虞、褚、陆之体。"他的行书作品也是如此,传世有《蒙诏帖》和《谢紫丝靸鞋帖》(图8-28),开阔豪放处出自颜真卿,遒劲刚挺处出自二王。同样,杜牧的《张好好诗》(图8-29)点画厚重类似颜真卿,结体紧凑类似欧阳询。尤其是僧高闲的《草书千字文》(图8-30),尽管出于张旭怀素,但与疾风骤雨式的豪放相去甚远,明显带有二王和智永一类草书的影响,属于调和形式。

 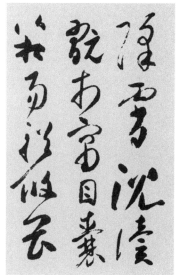

图8-28　唐柳公权书《谢　　　图8-29　唐杜牧书《张好　　　图8-30　唐高闲书《千字文》
紫丝靸帖》　　　　　　　　　好诗并序》

　　五代时期，中原板荡，战乱频仍。南方虽然诸国并立，但比较安定，南唐以金陵为首都，吴越以杭州为中心，西蜀则辖有天府之国，经济都比较富足，而且君王都爱好和提倡书法。当时，行草书已经形成许多流派风格，出现一大批名家杰作，人们能够在广博的基础上进行比较分析，体会他们的优劣长短。南唐李后主的《书评》说："虞世南得右军之美韵而失其俊迈，欧阳询得右军之力而失其温秀，褚遂良得右军之意而失其变化，薛稷得右军之清而失于拘窘，李邕得右军之气而失于体格，张旭得右军之法而失于狂，颜真卿得右军之筋而失于粗，柳公权得右军之骨而失于犷。"各种风格都取法王羲之，但都是一隅之得，顾此失彼，不能尽善尽美。于是要想发展，就是博采众长，沿着晚唐没有走完的综合路子继续下去，进一步偏向二王，偏向初唐，偏向清朗俊逸。如"梁末帝善弄翰墨，多作行书批敕，大者盈尺，笔势结密，有王氏羲献法"（陶宗仪《书史会要》）；后唐李鹗"九经印板，多其所书，当时颇贵重之，其笔法盖出于欧阳率更"（陈思《书小史》）；南唐"（冯）延巳工书，远胜宋齐丘。齐丘谓曰'子书往往似虞世南'"（《南唐书·宋齐丘传》）；"潘佑行草书帖，笔迹奕奕，超拔流俗，殆有东晋之遗风"（《宣和书谱》）；后蜀"冯侃能书，得二王之法"（朱长文《墨池编》）……诸如此类，不胜枚举。当时的代表书家为杨凝式，他的取法"自颜柳入二王"（邵博《闻见录》），"其笔迹遒放，宗师欧阳询与颜真卿而加以纵逸"（《旧唐书》本传），他的风格面貌很多，浑厚宽博的有《卢鸿草堂十志图跋》，清新流丽的有《神仙起居法》（图8-31）。

代表作品是《韭花帖》(图8-32),《宣和书谱》认为"笔迹独为雄强,与颜真卿行书相上下",黄庭坚则认为取法王羲之,云:"世人竞学《兰亭》面,欲换凡骨无金丹。谁知洛阳杨风子,下笔便到乌丝栏。"智者见智,仁者见仁,其实都是因为作品本身兼有颜真卿和王羲之两种风格的缘故。

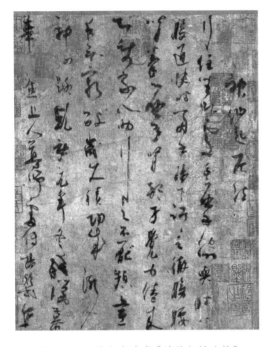

图8-31 五代杨凝式书《神仙起居法帖》　　图8-32 五代杨凝式书《韭花帖》

综上所述,晚唐五代流行雄健遒丽的书风,是早期清朗俊逸与中期浑厚豪放的结晶。按照事物发展的三段论式,如果以隋和初唐为正的话,中唐为反,晚唐五代为合,帖学走完了一个正反合的发展过程。

第六节　关于唐人尚法

上面讲了隋唐五代书法的风格特点,下面进一步讲相应的创作方法,隋唐五代的主体是唐代,董其昌说"唐人重法",这个法的内容究竟指什么? 它从哪里生发出来的? 在唐代作出了哪些发展? 对后来有哪些影响? 我们来谈谈这些问题。

汉以前的书法重形,汉以后的书法重势,王羲之主张形势并重,但是仔细分析他的书论,有关形的内容讲得丰富而且庞杂:讲用笔"有偃有仰,有侧有斜;或大或小,或长或短";讲结体"或类篆籀,或似鹄头;或如散隶,或近八分","每作一字,须用数

种意,或横画似八分,而发如篆籀;或竖牵如深林之乔木,而屈折如钢钩;或上尖如枯秆,或下细若针芒;或转侧之势似飞鸟空坠,或棱侧之形如流水激来";讲章法"若作一纸之书,须字字意别,勿使相同"。有关势的内容却讲得简单而且含糊:"夫字有缓急,一字之中,何者有缓急?至如'鸟'字,下手一点,点须急,横直即须迟,欲'鸟'之脚急,斯乃取形势也。每书欲十迟五急,十曲五直,十藏五出,十起五伏,方可谓书。"

这种既庞杂又含糊的表述与永明体苛细的声律理论一样,很难实践。唐人皎然《诗式》说:"沈氏酷裁八病,碎用四声,风雅殆尽。后之才子,天机不高,为沈生弊法所媚,懵然随流,溺而不返。"王羲之形势兼顾的《笔势论》也有这个毛病,在南北朝时,有人片面强调笔势表现,如萧子云"行行若萦春蚓,字字如绾秋蛇",也有人片面强调造形表现,融合篆书、分书和楷书写法,创造出一种合体书,如《曹植碑》等。到唐代也开始遭到批评,孙过庭《书谱》说:"至于诸家势评,多涉浮华,莫不外状其形,内迷其理,今之所撰,亦无取焉。"

声律论和笔势论都得进一步完善,声律的发展是,尽管有四声,但是人们的语言感觉受到阴阳理论的制约,实际上还是习惯于"二分"的,刘勰《文心雕龙·声律》说:"古之教歌,先揆以法,使疾呼中宫,徐呼中徵。夫徵羽响高,宫商声下。"所谓的"疾呼"与"徐呼"、"响高"与"声下"都是二分的。于是到唐代,苛细的"四声"便逐渐向宽泛的"平仄"转化,简化后的诗歌语言序列变得容易表现,最后产生了近体诗的格律理论。

笔势论的发展也是这样,在形势并重的基础上开始变得简明扼要,便于操作,这种发展自孙过庭始,到唐太宗创立笔法说,再到张怀瓘臻于完备。

孙过庭是初唐著名书法家,擅长草书,《书断》说他"草书宪章二王,工于用笔。尝作《运笔论》,亦得书之旨趣也"。可惜《运笔论》已佚,只剩一个提纲保存在《书谱》中:"今撰执、使、转、用之由,以祛未悟。执,谓深浅长短之类是也。使,谓纵横牵掣之类是也。转,谓钩环盘纡之类是也。用,谓点画向背之类是也。方复会其数法,归于一途,编列众工,错综群妙,举前言之未及,启后学于成规,窥其根源,析其枝派,贵使文约理赡,迹显心通,披卷可明,下笔无滞。"根据这段话分析,《运笔论》讲了四方面内容,执指执笔,使指纵横运笔,转指钩环运笔,使与转合起来是讲笔势表现。"用,谓点画向背之类是也",是指形的对比。难能可贵的是它"会其数法,归于一途",会通执笔、运笔和形势等问题,"窥其根源,析其枝派",梳理来龙去脉,最后"文约理赡,迹显心通,披卷可明,下笔无滞",对实践具有指导作用,这对王羲之模糊而复杂的笔势论有重大突破。

孙过庭之后,唐太宗论书强调形势兼顾,并且把形势变化规定在楷书范围之内,提出了一套笔法理论,写了著名的《笔法诀》,全文如下:

夫欲书之时,当收视反听,绝虑凝神。心正气和,则契于玄妙;心神不正,字则欹斜;志气不和,书必颠覆。其道同鲁庙之器,虚则欹,满则覆,中则正。正者,冲和之谓也。

大抵腕竖则锋正。锋正则四面势全。次实指,指实则节力均平。次虚掌,掌虚则运用便易。

为点必收,贵紧而重。

为画必勒,贵涩而迟。

为撇必掠,贵险而劲。

为竖必努,贵战而雄。

为戈必润,贵迟疑而右顾。

为环必郁,贵蹙锋而总转。

为波必磔,贵三折而遣笔。

侧不得平其笔。

勒不得卧其笔,须笔锋先行。

努不宜直,直则失力。

趯须存其笔锋,得势而出。

策须仰策而收。

掠须笔锋左出而利。

啄须卧笔而疾罨。

磔须战笔外发,得意徐乃出之。

夫点要作棱角,忌于圆平,贵于通变。

合策处策,"年"字是也。

合勒处勒,"士"字是也。

凡横画并仰上覆收,"土"字是也。

三须解磔,上平、中仰、下覆,"春""主"字是也。凡三画悉用之。

合掠即掠,"户"字是也。

"彡"乃"形""影"字右边,不可一向为之,须背下撇之。

"爻"须上磔衄锋,下磔放出,不可双出。

"多"字四撇,一缩,二少缩,三亦缩,四须出锋。

巧在乎躏砾,则古秀而意深;拙在乎轻浮,则薄俗而直置。采摭菁蕤,芟薙芜秽,庶近乎翰墨。脱专执自贤,阙于师授,则众病蜂起,衡鉴徒悬于暗矣。

通观全篇,先讲用心,再讲执笔,然后重点讲三部分内容。

第一部分是前面七句,讲用笔方法,即横竖撇捺等七种基本点画的写法,将以前的意象描绘,如卫夫人《笔阵图》所说的"横如千里阵云,点如高峰坠石,竖如万岁枯藤"等,全部变成可以操作的技法来描述。

第二部分是后面八句,讲"永字八法"(图8-33),强调书写之势,阐明点画在连续书写时的各种变形。这部分内容极其重要,影响很大,但是前人一般都当作基本点画的写法来阐述了,误解很深,因此有必要阐述一下。

图8-33 永字八法

侧(点) 点为了有形有势,采用两种方法。第一,强调笔势,起笔露锋以承接上一笔画,收笔出锋以连贯下一笔画,上下相连,建立起顾盼映带的呼应关系。第二,强调体势,让它的形态不要太平或者太直,左右倾斜,产生动势,非得其他笔画的配合才能保持平衡,由此与其他笔画发生相互依存的关系,强化笔画与笔画之间的联系。姜夔《续书谱》云:"点者,字之眉目,全藉顾盼精神,有向有背,随字异形。"其中"顾盼"指牵丝映带的笔势,"向背"指正侧俯仰的体势。强调笔势和体势的结果,点不再是一个圆,而是一个有方向、有动感的造形,它最确切的名字就是侧,《笔法诀》云:"侧不得平其笔。"

勒(横) 横的笔画较长,而"永字八法"的这一横在字形的中轴线处与一竖相接,很短。长横短写,最形象的比喻就是勒。段玉裁《说文解字注》引《释名》云:"勒,络也,络其头而引之。"并云:"络其头而衔其口,可控制也,引申为抑勒之义。"以勒命名这一横,指书写时不能信马由缰,任其驰骋,必须抓紧缰辔。《笔法诀》云:"为画如勒,贵涩而迟。"包世臣《艺舟双楫》云:"盖勒字之义,强抑力制,愈收愈紧。"

努(竖) 楷书的竖画,单独书写时,力求垂直,悬针垂露,犹如中流砥柱,维系着整个字的平正。但是,与其他笔画连写时,它的空间关系和造形作用都变了,写法也跟着应变。如果与横画连写,因为楷书的横画一般都不是水平的,左低右高,所以竖也不能垂直,或者左弧,或者右弧,否则便不协调。竖画写成弧形,最好的比喻就

是努，努字古通作弩，以"努"来命名竖画，一是造形如弓弩之弯曲，二是蓄力如弓弩之饱满。柳宗元《八法诵》云："努过直而力败。"颜真卿《八法颂》云："努，弯环而势曲。"《笔法诀》云："努不宜直，直则失力。"

趯（钩）　汉字在篆书和分书中没有钩，楷书的钩由笔势演化而来。笔画在结束时提笔不够高，急着与下一笔画连写，就会带出一段牵丝，将这段牵丝整饬为笔画的一部分，就成了钩。钩是上下笔画连续书写的产物，是从按到提的一个跳跃过程。"永字八法"中的钩与下一笔画相距遥远，因此称为趯。古文趯有两种含义。《诗·召南·草虫》："喓喓草虫，趯趯阜螽。"趯为跳跃状。苏轼《贾谊论》云："趯然有远举之志。"趯为飘然远引貌。两种含义都形象地反映了钩的书写特征，即先按顿蓄势，将力量聚集在锋尖，然后突然跃起，飘然远引。因此，颜真卿《八法颂》云："趯，峻快以如锥。"《笔法诀》云："趯，须存其锋，得势而出。"

策（挑）　挑是横的变态。一般横画从左到右，提笔运行到一半以后，逐渐下按蓄势，然后顿笔回锋，与下一笔画的起笔相呼应。而挑是比较短的横画，而且，下一笔画的起笔就在它的右边，提笔运行，顺势相接，不需要下按蓄势、回锋作收，因此，它其实是横画的前半部分，称为"策"，写法是顺势一抬，犹如挥鞭，名实关系准确而形象。

掠（长撇）　《笔阵图》说"撇如犀象之角牙"，形容造形要圆浑而有弧曲，在"永字八法"中，因为下一笔画在起笔处的右边，有一个很长的过渡，为了强调笔势连贯，特别拈出一个"掠"字，形容运笔过程如飞鸟掠檐而下，"如篦之掠发"（陈绎曾《翰林要诀》）。柳宗元《八法诵》说："掠，左出而锋转。"唐太宗《笔法诀》说："掠须笔锋左出而利。"概括这些说法，长撇出锋，形要微曲，力要均匀，势要婉畅。

啄（短撇）　啄画从形状上看与掠相同，只不过稍短一些，因此一般啄掠不分，统称为撇。其实，两者因为与下一笔画的连续状况不同，所以写法有所区别：掠的下一笔画在右边，有一段很长的空间过渡；啄的下一笔画就在左边，走势很短，因此在写法上起笔稍一顿挫，即向左下斜出，峻快利落，速而且锐，类似于禽鸟啄食，"永字八法"称之为"啄"。柳宗元《八法通》云："啄，仓皇而疾掩"。颜真卿《八法颂》云："啄，腾凌而速进。"康有为《广艺舟双楫》云："啄之必峻。"啄与长撇的关系如同策与长横的关系，可以参照着理解。

磔（捺）　《题笔阵图》将捺画比作波，清人冯武《书法正传》云："波者，磔也，今谓之捺。或曰微直曰磔，横过曰波。"横过的捺既长又平，故曰波，"永字八法"中的捺只在字形中轴线的右半面，受空间局限，不得不写得短一些，直一些。短直的形式，上细下粗，运笔的动作就是竭力按顿，犹如砍斫，而且按顿以后又用力横向挑出，因此

最确切的形容词就是磔,磔在《广韵》《集韵》和《韵会》等字书中被训为"张也""开也""裂也""剔也"。包世臣《艺舟双楫》说:"捺为磔者,勒笔右行,铺平笔锋,尽力开散而急发也。"

总之,"永字八法"的每一种命名都与基本点画的名称不同,侧、勒、努、趯、策、掠、啄、磔,每个命名都包含了力度和速度的含义,与点画在连续书写过程中的笔势特征密切相关,因此它不是基本点画的名称,而是不同笔势的名称,"永字八法"研究的不是基本点画的写法,而是基本点画在连续书写时的变形写法。

《笔法诀》的第三部分即再接下去的九句,研究造形表现,强调相同笔画出现时,为了避免雷同,必须变形。

比如:"凡横画并仰上覆收,'土'字是也。""土"字有两横画,第一横仰上,指弧线上弯,第二横覆下,指弧线下弯。

又:"三须解磔,上平、中仰、下覆,'春''主'字是也。""春"和"主"两字都有三横画,第一横要平,第二横要上仰,第三横要下覆,三横不能作平行状。

又:"'彡'乃'形''影'字右边,不可一同为之,须背下撇之。""形"和"影"两字都有三撇,下一撇的起笔要在上一撇背部的下面,也就是起笔位置不能太整齐了,要有参差变化。

又:"'爻'须上磔衄锋,下磔放出,不可双出。"与分书"雁不双飞"的道理相同,"爻"有两捺,为避免雷同,上边的捺要收,变形为长点,或者叫反捺,下边的捺要用力按顿以后慢慢出锋,一收一放,形成对比。

又:"'多'字四撇,一缩,二少缩,三亦缩,四须出锋。"所谓的缩就是笔画的末端要回收,与出锋形成对比。而且三缩之间,回收程度不同,要有缩和少缩的变化。

综上所述,《笔法诀》既考虑到点画基本形的写法,又考虑到点画在整体关系中两种变形的写法,既要有因笔势连绵的变形,又要有为了避免体势雷同的变形,形势兼顾。而且都以楷书为对象,不要求"亦复须篆势、八分、古隶相杂",这就将王羲之纷繁杂乱的笔势理论统一起来,实现了孙过庭《运笔论》所说的"会其数法,归于一途","披卷可明,下笔无滞"。

唐太宗之后,张怀瓘写了《论用笔十法》和《玉堂禁经》,不仅对用笔以及形势表现有更详细的阐述,而且对它们之间的关系也有更加明确的说明。

《论用笔十法》先讲点画的造形变化,有十种:

偃仰向背 谓两字并为一字,须求点画上下偃仰离合之势。

阴阳相应　谓阴为内，阳为外，敛心为阴，展笔为阳，须左右相应。

鳞羽参差　谓点画编次无使齐平，如鳞羽参差之状。

峰峦起伏　谓起笔蹙衄，如峰峦之状，杀笔亦须存结。

真草偏枯　谓两字或三字，不得真草合成一字，谓之偏枯，须求映带，字势雄媚。

邪真失则　谓落笔结字分寸点画之法，须依位次。

迟涩飞动　谓勒锋磔笔，字须飞动，无凝滞之势，是得法。

射空玲珑　谓烟感识字，行草用笔，不依前后。

尺寸规度　谓不可长有余而短不足也，须引笔至尽处，则字有凝重之态。

随字变转　谓如《兰亭》"岁"字一笔，作垂露，其上"年"字则变悬针；又其间一十八个"之"字，各别有体。

点画的造形变化取决于不同的用笔方法，因此文章接着引述《翰林密论》的十二种隐笔法（也就是"三过其笔"中各种具体的用笔方法）："即是迟笔、疾笔、逆笔、顺笔、涩笔、倒笔、转笔、涡笔、提笔、啄笔、罨笔、趯笔。"并且指出："用笔生死之法，在于幽隐。迟笔法在于疾，疾笔法在于迟，逆入倒出，取势加攻，诊候调停，偏宜寂静。其于得妙，须在功深，草草求玄，终难得也。"

《玉堂禁经》主要讲点画的笔势变化。宗旨是在形势兼顾的基础上，强调以势为先。文章一开始说："夫人工书，须从师授。必先识势，乃可加功；功势既明，则务迟涩；迟涩分矣，无系拘跼；拘跼既亡，求诸变态。变态之旨，在于奋斫；奋斫之理，资于异状；异状之变，无溺荒僻；荒僻去矣，务于神采；神采之至，几于玄微，则宕逸无方矣。"指出学习书法先要识势，注重疾涩变化，然后在造形上"求诸变态"，最后形势合一，"务于神采"。否则的话，"设乃一向规矩，随其工拙，以追肥瘦之体、疏密齐平之状，过乃戒之于速，留乃畏之于迟，进退生疑，臧否不决，运用迷于笔前，震动惑于手下，若此欲速造玄微，未之有也"。一味追求造形，书写时犹豫迟疑，戒之于速，戒之于迟，进退生疑，结果就会影响书写之势，无法速造玄微。书法创作应当以势为先，在势的基础上去求造形变化。

《玉堂禁经》分五个部分，第一是阐释"永字八法"，内容如前所述，主要讲不同点画在连续书写时的笔势变形。第二是添加"五势"，具体为："一曰钩裹势，须圆而憿锋。……二曰钩努势，须圆角而趯。……三曰衮笔势，须按锋上下衄之。……四曰儓笔势，紧策之。……五曰奋笔势，须险策之。……"在"永字八法"的基础上，将不同

点画的笔势变形概括为或圆或直或收或放的五种类型。

第三部分讲九种用笔方法："一曰顿笔，摧锋骤衄是也。……二曰挫笔，挨锋捷进是也。……三曰驭锋，直撞是也。……四曰蹲锋，缓毫蹲节，轻重有准是也。……五曰踬锋，驻笔下衄是也；夫有趯者，必先踬之。……六曰衄锋，住锋暗挼是也。……七曰趯锋，紧御涩进，如锥画石是也。八曰按锋，囊锋虚阔，章法磔法用之。九曰揭笔，侧锋平发。……"这九种用笔方法将提按顿挫和轻重快慢的表现具体化了，因此文章说"又有用笔腕下起伏之法，用则有势，字无常形"。九种用笔方法不仅强调势，丰富了节奏变化，而且因势造形，又丰富了造形变化。

总而言之，《玉堂禁经》的宗旨是强调书写之势。势的表现一方面取决于用笔，另一方面又决定造形，把用笔、笔势和造形统一起来，因此文章最后说："夫书第一用笔，第二识势，第三裹束（指笔势连贯所带来的结体造形的变化）。三者兼备，然后为书，苟守一途，即为未得。"用笔、笔势和造形的三位一体，完成了笔法理论的建构。

笔法理论是书法创作的基本方法，一个人会不会写字，就看懂不懂笔法，书法家字写得好不好，就看笔法表现是不是丰富。笔法成为书法创作的根本大法，因此被大力提倡，甚至被神化，张彦远《法书要录》记载了笔法的传授谱系："蔡邕受于神人而传之崔瑗及女文姬，文姬传之钟繇，钟繇传之卫夫人，卫夫人传之王羲之，王羲之传之王献之，王献之传之外甥羊欣，羊欣传之王僧虔，王僧虔传之萧子云，萧子云传之僧智永，智永传之虞世南，世南传之欧阳询，询传之陆柬之，柬之传之侄彦远，彦远传之张旭，张旭传之李阳冰，阳冰传徐浩、颜真卿、邬彤、韦玩、崔邈，凡二十有三人，文传终于此类。"唐人喜欢摆谱，禅宗讲祖，一祖、二祖、三祖……儒家讲道统，周公、孔子、孟子……直到韩愈。书法模仿此例，尊笔法为道统，说明它是唐代书法最关注的头等大事，所谓的"唐人重法"，应当就是指笔法。

唐太宗《笔法诀》是对王羲之《笔势论》的发展和完善，不仅便于操作，而且适应传授。唐代开始，书法教育逐渐盛行，老师教学生，面对外行，如果谈高山坠石、千里阵云、龙跳天门、虎卧凤阙，学生听起来一头雾水，因此，必须将法象式的比喻转变为具体的、可以操作的技法理论，孙过庭以"外状其形，内迷其理"为戒，米芾以"要在入人，不为溢辞"为宗旨，结果技法研究逐渐盛行，执笔法、用笔法、结体法、三十六法、八十四法……法上加法，以至于书法艺术的名称也逐渐从唐以前的"书道"改为"书法"。初唐虞世南的《笔髓论·契妙》说："书道玄妙，必资神遇，不可以力求也。"《书旨述》说："书法玄微，其难品绘。"一会儿称书道，一会儿称书法，反映了新旧观念正处于交替时期。后来，称书法的人越来越多，颜真卿《述张长史笔法十二意》说："书

法当自悟耳。"蔡希综《法书论》也说："余家历世皆传儒素，尤尚书法。"到宋代，书道之名完全被书法所取代。

书道与书法，一般认为书道之称比较高明，其实不能这么看，它们的区别只是一个强调表现内容，一个强调表现形式而已。蔡邕《九势》说："夫书肇于自然。自然既立，阴阳生焉；阴阳既生，形势出焉。"从自然到阴阳，再到形势，这是从道到技的展开，因此把这门艺术称作"书道"。清代刘熙载《书概》在引用蔡邕的话之后紧接着说，书法一方面是"肇于自然"，另一方面还要"造于自然"，从形势到阴阳，再到道，这是技进乎道的回归，因此也可以把这门艺术称作"书法"。从自然到形势和从形势到自然，是同一事物的两个方面，因此书道与书法也是同一对象的两种表达，都可以成立，至于究竟采用哪一种表达，那是时代文化的选择。

魏晋时代盛行以老庄道家思想为主的玄学，那时萌生的艺术理论当然讲道、神、妙、意、气等，唐代中后期，儒家思想逐渐复兴，宋代流行新儒学，强调践履，喜欢将形而上的理论转变为指导行动的方法与德性。比如儒家的核心观念是仁，仁字结体从二从人，表示人与人之间的关系，孔子讲"仁者爱人"，这是人间关系的最高理念，但是怎么实现它呢？儒家发明了一整套礼乐制度，《周礼》《仪礼》《礼记》把爱人的内容阐述为君君、臣臣，父慈、子孝，兄友、弟恭等，具体化为各种各样的仪式，也就是表现方法。十三经中有三经是专门谈礼的，可见儒家对实践方法的重视。春秋时代的"礼崩乐坏"看上去是仪式表现的废弃，但在孔子眼中就是社会的堕落，精神的隳颓，天道的沦丧。因此他说自己如果执政，第一件事就是"必也乎正名"，正名的方式是"克己复礼，天下归仁焉"，把各种仪式建立起来，就能天下归仁，恢复"爱人"的理念。正因为如此，孔子把仁的理念寄寓到礼的形式中来反复强调，希望它变成可以操作的人伦日常，他说："我欲托之空言，不如见诸行事之深切著明也。"宋人舍"书道"而称"书法"，强调技进乎道，本质上就是注重践履的儒家文化的反映。

第七节　宋代的革新

一、宋初的衰退

宋朝结束了自唐末以来九十多年的战乱，天下一统，原来南方各割据国家的书法人才纷纷归顺大宋王朝，徐铉、徐锴和郑文宝等来自南唐，李建中和王著等来自西蜀，钱惟治、钱惟演、钱易和钱昱等来自吴越，他们汇集到一处，成为宋初书坛的中坚力量。

当时的书法承续五代的综合态势,因为更倾向于初唐,所以风格日趋秀丽。《宋史》本传称杨忆"自幼及终,不离翰墨……善细字";《书史会要》称"王著笔法圆劲,不减徐浩,少令韵胜,其所书《乐毅论》学虞永兴,可抗行也";《广艺舟双楫》称"宋仁宗书骨血俊秀,深似《龙藏》";《宣和书谱》称宋绶"笔法清癯而不纤弱,轻活秀润";米芾《书史》称蔡襄书"如少年女子,体态妖娆,行步缓慢,多饰繁华"(图8-34)。流行书风是"细字""圆劲""俊秀""清癯""轻活",都属于秀丽范围,而这种秀丽很快又沦为颓靡,黄庭坚《论书》批评说:"近世少年作字,如新妇子妆梳,百种点缀,终无烈妇态也。"

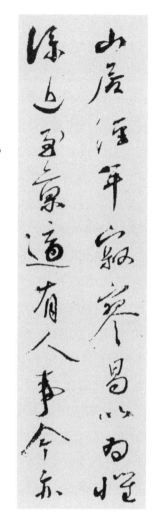

图8-34　宋蔡襄书《与戈才陈弟札》

宋初,当综合书风的过程还没有走完,弊病还未充分暴露的时候,即使天纵之才,也不能力挽狂澜,衰退是必然的,更何况还有以下三方面原因的助长。

第一,宋王朝以陈桥驿兵变起家,黄袍加身以后,惧怕历史重演,抑武崇文,文人地位抬高之后,自我期许也越来越大,修齐治平,以天下为己任。张载说:"为天地立心,为生民立命,为往圣继绝学,为万世开太平。"在他们眼里,书法属于雕虫小技,不足为学。比如宋初"三先生"之一的石介自述:"自幼学书,迨于弱冠,至于壮,积二十年矣。岁月非不久也,功非不专也,心非不勤且至也,独于书讫无所成。此亦不能强其能也,岂非身有所不具乎?仆常深病之,实为无奈何。"为什么无奈呢?他解释说:"夫书,乃六艺之一耳,善如钟、王,妙如虞、柳,在人君左右供奉图写而已,近乎执技以事上者,与夫皋陶前而伯禹后,周公左而召公右,谟明弼谐,坐而论道者,不亦远哉?古之圣人大儒,有周公,有孔子,有孟轲,有荀卿,有杨雄,有文中子,有韩吏部;古之忠弼良臣,有皋、夔,有伊尹,有萧、张,有房、魏,皆不闻善于书。数百千年间,独钟、王、虞、柳辈以书垂名。今视钟、王、虞、柳,其道其德孰与荀孟诸儒、皋夔众臣胜哉?"这种因"士志于道"而轻视书法的状况在当时很普遍,欧阳修的《集古录》也感叹说:"今士大夫务以远自高,忽书为不足学。""书之废莫废于今。""非皆不能,盖忽不为耳。"

第二,文人士大夫以道学相高,即使看到书坛弊端,不满意流行的钟、王、虞、柳书

风，想有所建树也找不到方向和出路。比如欧阳修批评石介的书法"好异以取高"，"昂然自异以惊世人"。还说："夫所谓钟、王、虞、柳之书者，非独足下薄之，仆固亦薄之矣。"但他又认为"然至于书，则不可无法"，"书虽末事，而当从常法，不可以为怪"，并且解释说："譬如设馔于案，加帽于首、正襟于坐然后食者，此世人常尔。若其纳足于帽，反衣而衣，坐乎案上，以饭实酒卮而食，曰我行尧、舜、周、孔之道者，以此之于世可乎？不可也。"这种反对新奇、推重常法的指导思想扼杀了各种个性表现和创新探索。

第三，宋太宗爱好书法，淳化三年（992），出秘阁所藏历代法书，命翰林侍书王著编次摹勒，刻成《淳化阁帖》十卷，开始时凡官禄在二府以上者才能有幸得到一部，以后辗转翻刻，风行天下。学习书法的人都得认认真真地临摹学习。而这部阁帖一半为二王法书，风格以秀逸为主，比较单一，没有颜真卿的雄浑豪放，更没有北朝的稚拙爽辣。《国语·郑语》说："夫和实生物，同则不继。以他平他谓之和，故能丰长而物归之。若以同裨同，尽乃弃矣。故先王以土与金木水火杂，以成百物。是以和五味以调口，刚四支以卫体，和六律以聪耳，正七体以役心，平八索以成人，建九纪以立纯德，合十数以识百体。……声一无听，色一无文，味一无果，物一不讲。"一味秀逸，结果"同则不继"，书风必然趋于媚弱，走向衰飒。

基于上述三方面原因，宋初书法江河日下，一蹶不振，欧阳修无可奈何地感叹说："余常与蔡君谟论书，以谓书之盛莫盛于唐，书之废莫废于今。……今书屈指可数者，无三四人。"其实就这"三四人"也不过是时流中的佼佼者，没有突破前人，成为彪炳史册的人物，包括蔡襄，尽管人称第一，欧阳修也推为"独步当世"，其实只是以二王为基础，借鉴了一点颜真卿而已，正如后人说的"犹有前代意"（元虞集语），或"宋之鲁公"（宋徽宗语），没有新变，是"不能代雄"的。

二、展示空间的变化

二王以后的帖学书法一正一反一合，在经历了完整的发展过程之后，必然会贞下起元，重新开始新的发展过程，这个发展在宋代不仅被上述的内因所驱动，而且还受到了外部条件变化的影响。

外部条件的变化主要指唐宋之间的社会变革，日本学者内藤湖南著有《概括性的唐宋时代观》一文，认为："唐代属于中世末端，而宋代则是近世的发端，其间包含着从唐末到五代的过渡期，因此唐代和宋代在文化性质上有着明显的差异。"这种差异表现在各个方面，政治经济与书法的关系比较远，我们不作引述，仅就文学艺术来说，内藤湖南认为："诗余也就是词又从唐末开始发达起来，突破五言、七言的形式，变成颇

为自由的形式，尤其在音乐性上彻底发达起来。结果就使得曲自宋至元之间发达起来，从历来形式短小的抒情之作，变为形式复杂的戏剧。在文辞上也不再以多用典故的古语为主，变为以俗语作自由的表现。因此之故，贵族性文学就骤然一变，朝往庶民性文学的方向发展了。"他又说："宋代以后，随着杂剧的流行，模拟物象的浅近艺术盛行起来，动作变得较为复杂，在品位上要低于古代的音乐，变为单纯迎合低层贫民的趣味了。"

总之，宋代开始，由于城市商品经济的发展和庶民社会的发端，文学艺术中的词、曲、戏剧、音乐和话本小说等文化活动的表现对象和表现方式都开始下移，从贵族的走向庶民的，从精英的走向通俗的。具体表现在书法上，为了面向大众，让更多人看到，开始流行起屏风、挂轴和各种招牌，以北宋张择端的《清明上河图》为例，画作高24.8厘米，长528.7厘米，迤逦展示了当时的城市风貌和市民生活，其中商店鳞次栉比，各种招牌幌子全都大字书写，夺人眼目。华府尊宅错落其间，为了显示豪奢，门牌都用大字高揭。细细分辨，商店和府宅内有屏风，或书或画，附庸风雅。通观全卷，一眼望去，大字书法林林总总，特别醒目。

当然，从尺牍书疏变为大字作品，最典型的幅式是挂轴。现存最早的挂轴作品为南宋吴琚写的《七绝诗句》，高98.6厘米，宽55.3厘米。但是根据许多材料判断，北宋时代应当已有挂轴。第一，当时的书法家特别关注大字书法，米芾《海岳名言》说："凡大字要如小字，小字要如大字。褚遂良小字如大字，其后经生祖述，间有造妙者。大字如小字，未之见也。"大字与小字之间的"如"字，说明他认为两者根本不同，大字有大字的创作方法。苏轼《论书》说："大字难于结密而无间，小字难于宽绰而有余。"字形大了，字内空白多了，怎么避免结体松散就成为一个问题。黄庭坚《论书》也说："东坡先生云：大字难于结密而无间，小字难于宽绰而有余。宽绰而有余，如《东方朔画像赞》《乐毅论》《兰亭禊事诗叙》、先秦古器、科斗文字；结密而无间，如焦山崩崖《瘗鹤铭》、永州摩崖《中兴颂》、李斯峄山刻秦始皇及二世皇帝诏。"而且他反复强调："大字无过《瘗鹤铭》，晚有石崖《颂中兴》。"认为写大字书法要取法摩崖作品。所有这些说法肯定都是因为现实需要，经过大量实践之后有感而发的。第二，米芾的《虹县诗》和《多景楼诗》等、黄庭坚的《松风阁诗》和《经伏波神祠》等，虽然都是手卷，但是较之尺牍书疏奇大无比，尤其是黄庭坚的《青衣江题名卷》，每个字高18公分，完全属于挂轴作品的大字书法了。第三，当时的绘画已有挂轴。徽宗时宣和式装裱已经将手卷包首上的两根扎线演变为挂轴天头上往下垂曳的两条装饰，周密《齐东野语》称为经带，后人称为惊燕。台北故宫博物院藏《宋人物图》中也有挂轴画出现。

总之，根据各种材料，说北宋有挂轴书法大概是不成问题的。

招牌、屏风和挂轴上的大字，与晋唐时代的尺牍书疏相比，用笔方法和点画结体都不相同，必然会引起理论和实践的重大变化。具体来说，书法作品的内部结构分三个层次：点画、结体和章法。每个层次都具有两重性，点画的两重性表现为它既是起笔、行笔和收笔的组合，是个整体，同时又是结体的局部；结体的两重性表现为它既是点画的组合，是个整体，同时又是章法的局部；章法的两重性表现为它既是点画和结体的组合，是个整体，同时又是展示空间的局部。这种两重性就好像两只手，一手拉着更小，一手拉着更大，手拉手，把三个层次连接成一个有机整体。在这个整体中，点画生结体，结体生章法，三个层次全息同构，任何一方面的改动都会牵一发而动全身，导致整个系统的改变。而且，这个整体有两个通向外部的端口，一个端口在章法，它一方面是点画和结体的组合，连接了书法的内部结构，另一方面是展示空间的局部，连接了书法的外部因素，外部展示空间的变化会通过这个端口，影响书法的章法，并进一步对结体和点画提出各种要求，促进内部调整。另一个端口在点画，点画一方面是结体的局部，另一方面是起笔、行笔和收笔的组合，与书写工具密切相关，外部书写工具的变化也会通过这个端口影响运笔和点画，并进一步对结体和章法提出各种要求，促进内部调整。

回顾历史，外部力量的作用在宋以前主要是书写工具，尺牍书疏都是小作品，拿在手上近距离把玩，强调韵味，注重点画两端极其微妙的表现，因此特别讲究笔墨纸张的精良。在宋以后主要是展示空间的变化，招牌、屏风和挂轴由于幅式大、字形大，远距离观看，起承转合时的细节表现看不清楚，失去了魅力，因此不得不大处着眼，强调气势。不同的展示空间，不同的审美需要，决定了不同的创作方法。宋代书法家面对展示空间的变化，必须激发起创造热情，采用新的创作方法，追求新的风格面貌。

三、尚意的理论

宋代的书法革新是在内因和外因的合力作用下展开的，就内因看，从清秀沦为颓靡，要想改变，出路在于点画浑厚，结体开张，气势磅礴。就外因看，幅式大了，字也写大了，从韵味转向气势，出路也在于点画浑厚，结体开张，气势磅礴。内因和外因相同，改革的方向很明确。但是，这条路前人已经走过了，而且非常成功，苏轼《书唐代六家书后》说："颜鲁公书雄秀独出，一变古法……后之作者，殆难复措手。"此路不通，结果只好像禅家所说的"不向如来行处行"，另辟蹊径，在浑厚、开张和磅礴之上开创出不一样的浑厚、开张和磅礴。但这谈何容易！不仅要改变创作方法，而且要改变取法对象，改变传统观念，改变审美标准，需要解决一系列的理论问题。苏轼、黄庭坚

和米芾为此提出了一整套相应的主张，董其昌说"晋人书取韵，唐人书取法，宋人书取意"，并且强调指出"宋人自以其意为书耳，非能有古人之意也"。这种独特的意即宋人说的"意造"，指主观精神的创造性发挥。

苏轼和黄庭坚都主张创新，苏轼《论草书》说："吾书虽不甚佳，然自出新意，不践古人，是一快也。"黄庭坚《论书》说："随人作计终后人，自成一家始逼真。"至于怎么创新，他们认为关键要提高作者的人品修养，而这全靠读书。苏轼《柳氏二外甥求笔迹》说："退笔如山未足珍，读书万卷始通神。"又对人谈及自己的学书心得云："作字之法，识浅、见狭、学不足三者，终不能尽妙。"黄庭坚《论书》说："学书须要胸中有道义，又广之以圣哲之学，书乃可贵。若其灵府无程，政使笔墨不减元常、逸少，只是俗人耳。"《山谷题跋》又说，宋初著名书法家王著和周越的书法"皆妙绝同时，极善用笔。若使胸中有书数千卷，不随世碌碌，则书不病韵，自胜李西台、林和靖矣。盖美而病韵者王著，劲而病韵者周越，皆渠侬胸次之罪，非学者不尽功也"。

苏轼和黄庭坚反复强调读书，原因有三个。第一，通过读书，提高审美境界，理解前人作品的优劣得失，好东西一看就能够吸收，即使不临摹也可以。苏轼《次韵子由论书》说："吾虽不善书，晓书莫如我。苟能通其意，常谓不学可。"黄庭坚《论书》说："古人学书不尽临摹，张古人书于壁间，观之入神，则下笔时随人意。"又，《跋与张载熙书卷尾》说："凡作字，须熟观魏晋人书，会之于心，自得古人笔法也。"第二，通过读书，提高学识，能辨别前人书法的优劣得失，即使临摹，也不必亦步亦趋，惟妙惟肖，完全可以根据自己的理解，取其精华，弃其糟粕，做到目击道存，遗貌取神。黄庭坚《论书》说："《兰亭》虽是真行书之宗，然不必一笔一画以为准。譬如周公、孔子不能无小过，过而不害其聪明睿圣，所以为圣人。不善学者，及圣人之过处而习之，故蔽于一曲。"第三，通过读书，提高人品修养，"仁者以天地万物为一体"，对任何事物都能融会贯通，举一反三，那么取法对象也不必局限于名家书法，完全可以从自然万物中获取创作灵感，找到风格形式上的启示。苏轼《跋君谟飞白》说："物一理也，通其意，则无适而不可。"《跋文与可论草书后》在"留意于物，往往成趣"的观念下，极力称赞文与可看见两蛇缠斗而悟到笔法之妙，感叹说："与可之所见，岂真蛇耶？亦草书之精也。"黄庭坚也这样认为，《跋唐道人编年草稿》在谈自己的学书体会时说："山谷在黔中时，字多随意曲折，意到笔不到。及来僰道，舟中观长年荡桨，群丁拨棹，乃觉少进。意之所到，辄得用笔。"

仔细分析，强调读书的三个原因都指向了如何对待传统经典的问题，第一条"通其意"即可，第二条"不必一笔一画为准"，第三条更加彻底，外师造化，"留意于物"，把所有这些理由归结起来，就是提高学养之后，对历代名家书法不要迷信，不必规规

模拟,完全可以大胆创新。正是在此基础上,苏轼提出"我书意造本无法","意造"是宋代革新书风的旗帜,也是"尚意"之说的由来。

"意造"强调想象,强调独创,出来的作品风格因人而异,千姿百态,这时如果还是坚持古人的审美标准,以古人的技法为规范,创新书风就无法被大家所承认和接受,因此苏轼和黄庭坚面对各种批评,不得不进一步主张审美标准的多元化,苏轼《孙莘老求墨妙亭诗》说:"杜陵评书贵瘦硬,此论未公吾不凭。短长肥瘠各有态,玉环飞燕谁敢憎。"《次韵子由论书》又说:"貌妍容有矉,璧美何妨椭。"黄庭坚在《跋东坡水陆赞》中说:"或云东坡作戈多成病笔,又腕著而笔卧,故左秀而右枯。此又见其管中窥豹,不识大体。殊不知西施捧心而矉,虽其病处,乃自成妍。"他们认为环肥燕瘦,捧心而矉,只要属于自然本色的杰出表现都是美的。

综上所述,尚意书风的理论十分完备,宗旨是"意造",在临摹上不必规规模拟,在创作上要别开生面,无论临摹还是创作都要有自己的主观处理意识,写出不同的风格面貌。围绕这个宗旨,为了提高学习能力和创作能力,主张多读书。为了让大家能理解和接受创新风格,主张多元的审美标准。这样的书论在宋以前是没有的,它拉近了书法与文化的关系,意义重大而且深远,使"书为心画"的理论落到实处,在元代受朱熹理学的影响,在明末清初受王阳明心学的影响,在清代受乾嘉考据之学的影响,追时代变迁,随人情推移,在不同时代表现出不同的文化特征。

苏轼和黄庭坚是大文豪,他们的意造理论主要表现为新的观念,米芾不同,他是职业书画家,因此意造理论主要表现在技法革新。《海岳名言》开门见山第一句话就说:"历观前贤论书,征引迂远,比况奇巧,如'龙跳天门,虎卧凤阁',是何等语!或遣辞求工,去法逾远,无益学者。故吾所论,要在入人,不为溢辞。"他的书论散在《海岳名言》《书史》和《宝晋英光集》中,把它们搜集起来,经过爬罗剔抉的整理和刮垢磨光的阐发,可以形成一个比较完整的系统,内容涉及执笔、用笔、点画、结体和章法等方方面面。

1. 执笔

米芾对执笔问题很重视,《自叙帖》第一句话就说:"学书贵弄翰,谓把笔轻自然手心虚,振迅天真,出于意外。"《海岳名言》又说:"世人多写大字时用力捉笔,字愈无筋骨神气。"他认为执笔不要太紧,要轻,轻的目的是手心虚,手心虚的目的是运笔灵活自如,"振迅天真"。

米芾的这种执笔方法与苏东坡的观点基本相同,苏东坡说"执笔无定法,要使虚而宽",又说,如果执笔越紧越好,"则是天下有力者莫不能书也","知书不在于笔牢,

浩然听笔之所之而不失法度,乃为得之"(《书所作字后》)。

在执笔上,米芾还主张提笔悬腕。费衮《梁溪漫志》卷九云:"(元章)因授以作字提笔之法曰:'以腕著纸,则笔端有指力,无臂力也。'陈(昱)问曰:'提笔亦可作小楷乎?'元章笑,因顾小史索纸,书其所作《进黼扆赞表》,笔画端谨,字如蝇头,而位置规模皆若大字。父子相顾叹服,因请其法。元章曰:'此无他,惟自今已往,每作字时,不可一字不提笔,久久当自熟矣。'"

魏晋时代尺牍小字,运笔贵稳实,因此执笔要紧,传说王献之写字执笔很紧,王羲之因此夸奖他必能成就大业。而宋代出现挂轴,字写大了,运笔幅度增大,既要纵横挥洒,又要上下提按,必须使转灵活,因此米芾主张把笔轻、手心虚。又因为写大字需要指腕之力,所以主张提笔悬腕。甚至为了写更大的字,他还采用五指包管法,《书史》录张伯高帖云:"往往兴来,五指包管。"此为题署及颠草而言。也就是将五个指头像撮物一样握住笔管的顶端,这样运笔就更加灵活,更加适宜写大字和狂草了。

2. 运笔

姜夔《续书谱·真书》云:"翟伯寿问于米老曰:'书法当如何?'米老曰:'无垂不缩,无往不收。'"后人在此基础上,发展为"逆入回收"。所谓的"回收"其实是下一笔画的开始,"逆入"其实是上一笔画的继续,"逆入回收"强调上下笔画的连贯,目的是表现书写之势。米芾自称"臣书刷字",刷字的运笔即"振迅天真",锋势郁勃,如"风樯阵马",如"天马脱缰,追风逐电","如快剑斫阵,强弩射千里,所当穿彻"。这样的运笔能写出气势,特别适宜大字书法的审美要求。

3. 结体

《海岳名言》说:"章子厚以真自名,独称吾行草,欲吾书如排算子。然真字须有体势乃佳尔。"又说:"真字甚易,唯有体势难。"体势是字形因左右倾侧而造成的动态,米芾强调体势,不仅行草书的结体左右摇曳,欹侧跌宕,而且认为楷书也要有体势。正因为如此,明代宋濂比喻说:"海岳书如李白醉中赋诗,虽其姿态颠倒,不拘礼法,而口中所吐,皆成五色之文。"董其昌在批评赵孟頫书法过于平正时,特别以米芾为对照,指出他的这一特色,《画禅室随笔》说:"字须奇宕潇洒,时出新致,以奇为正,不主故常。此赵吴兴所未尝梦见者,惟米痴能合其趣耳。"强调体势,也是为了符合大字书法的审美要求。

4. 章法

章法是点画和结体的组合方式,主要有两种。一种是体势组合,强调左右倾侧的造形变化。从造形给人的心理感受来说,写得方方正正,横平竖直,那是静止不动的,

稍加倾侧，立即左右摇摆，动荡跌坠，这时为了维持平衡，不得不依靠上下左右的点画和结体以相应的倾侧来支撑配合，结果使得本来一个个没有笔墨连贯的造形相互之间产生出顾盼与呼应，结合成一个不可拆解的整体。如上所述，米芾结体强调体势，因此章法上主张上下左右的字不能大小一伦，要有变化。《海岳名言》说："唐人以徐浩比僧虔，甚失当。浩大小一伦，犹吏楷也。僧虔、萧子云传钟法，与子敬无异，大小各有分，不一伦。徐浩为颜其卿辟客，书韵自张颠血脉来，教颜'大字促令小，小字展令大'，非古也。"每个字的左右摇曳，再加上大小错落，成了米芾章法的一大特点。

　　章法组合的另一种方式是笔势连绵。一个汉字由不同的点画组合而成，一件作品由不同的单字组合而成。点画与点画、字与字的组合可以通过连续书写来实现，其运动轨迹，一种留在纸上，称为笔画，一种走在空中，称为笔势，笔势是笔画与笔画之间的过渡，完整的书写运动就是从笔画到笔势，从笔势到笔画，再从笔画到笔势，从笔势到笔画……直至篇终。前人将这种连续的书写解释为"气脉不断"，称之为"一笔书"。如前所述，米芾的运笔强调逆入回收，点画上下连绵，"锋势具备"，章法也是如此，他的《书史》评王献之《十二月帖》云："运笔如火箸画灰，连属无端末，如不经意，所谓一笔书，天下子敬第一帖也。"其实，这也是夫子自道。

　　米芾书法强调笔势的轻重快慢，强调体势的大小正侧，营造出一组一组对比关系，为了它们的协调，他主张"变态"，也就是我们今天所说的变形。《海岳名言》说："变态贵和不贵苦，苦生怒，怒生怪；贵异不贵作，作入画，画入俗。"

　　"贵和"指对比关系的均衡与和谐。米芾说"各随其相称写之，挂起气势自带过，皆如大小一般，虽真（书）有飞动之势也"，所谓的"皆如大小一般"就是说大小不一样的字经过相称的变形处理，看上去好像是大小一样的。"和"的反面是"苦"，苦"生怒""生怪"，就是不和谐。

　　"贵异"是强调对比关系，异是和的前提，有异才可能有和。书法创作首先要制造矛盾，构筑各种对比关系，然后才能通过处理，达到和谐。至于怎样求异，米芾认为要"不贵作"，不能刻意做作，描摹修饰，否则如同画字，就显得俗气了。

　　总而言之，苏轼、黄庭坚和米芾作为宋代革新书风的代表人物，他们的理论虽然表现重点不同，但是目标一致，都强调创新，强调"意造"。这种意造式的创新必然会遭到习惯势力的反对，苏轼说："我书意造本无法，点画信手烦推求。"显然，这是反击语，是有人在用晋唐笔法吹求他的点画用笔。黄庭坚因此在《跋东坡水陆赞》中替苏轼帮腔说："或云东坡作戈多成病笔，又腕著而笔卧，故左秀而右枯。此又见其管中窥豹，不识大体。殊不知西施捧心而颦，虽其病处，乃自成妍。"米芾则更加典型，《海岳

名言》的字里行间充满了火药味,短短二十六条语录,批评的声音很多,有的比较明确,如章子厚"欲吾书如排算子",用唐楷的工整来否定米芾的跌宕。有的比较隐晦,如"自有识者知之",即对于批评,烦不着争辩。又如"不以与求书者",即你们不理解,我也不给你们。尤其是全文一方面历数唐代名家是自己的取法对象,另一方面又一个个点着名批判,而且用词很重,很情绪化,在我看来都是因为有人在用唐代名家来指责他,所以他要反击,"人骂我,我亦骂人"。

当时对革新书风的批评,主要集中在笔法上,这不奇怪,唐代书法特重笔法,视若神明,岂能亵渎!针对这种批评,苏、黄、米没有反驳,后来研究者根据他们的创作实践作了理论阐述,代表作是姜夔的《续书谱》。比如关于章子厚对米芾楷书结体的批评,《续书谱》在"真书"一节中说:"真书以平正为善,此世俗之论,唐人之失也。……欧、虞、颜、柳前后相望,故唐人下笔应规入矩,无复晋魏飘逸之气。且字之长短、大小、斜正、疏密,天然不齐,孰能一之?"关于表现形式的辩解就更多了,全书共十八小节,"方圆""向背""疏密"和"迟速"等,每一节都是以一组对比关系来阐述的。其中的"用笔"和"笔势"两节,专门讲笔法,只字不提唐人各种可操作的用笔方法,而且还否定各种意象式的比喻,说:"用笔如折钗股,如屋漏痕,如锥画沙,如壁坼,此皆后人之论。折钗股者,欲其屈折圆而有力;屋漏痕者,欲其无起止之迹;锥划沙者,欲其横直匀而藏锋;壁坼者,欲其无布置之巧。然皆不必若是,笔正则锋藏,笔偃则锋出,一起一倒,一晦一明,而神奇出焉。"认为用笔的关键在营造对比关系,只有强调正偃、藏出、起倒、晦明等各种对比关系的组合,点画才能"神奇出焉"。

姜夔认为:"大令以来,用笔多失,一字之间,长短相补,斜正相拄,肥瘦相混,求妍媚于成体之后,至于今尤甚焉。"就是说晋唐笔法在逐渐丧失,代之而起的是把点画放到结体中去处理,在"一字之间",追求长短、斜正、肥瘦的互补,"求妍媚于成体之后"。这种笔法不再就点画论点画,而是根据点画与点画之间的对比组合来追求整体效果。当时,写《广川书跋》的董逌也有这种认识,他说:"以点画论法者,皆弊于书者也。"

由此可见,宋人的笔法与晋唐不同,晋唐笔法以点画为单位,在起笔、行笔和收笔的范围内来阐述用笔方法,代表作是唐人摹《兰亭序》。宋代笔法开始以点画与点画之间的组合为单位,就各种对比关系来阐述用笔方法,这样的笔法有得有失,所谓"失"表现为每一点画在起笔、行笔和收笔的变化上没有晋唐那么丰富和细腻,所谓"得"表现为由于扩大组合范围,获得了更大的书写自由和更强的表现效果,两种笔法一个强调近坑的韵味,一个强调远观的气势,各有所长。平心而论,如果写小字、小作品,当然晋唐笔法好,如果写大字、大作品,肯定宋人笔法好,而决定写小字还是写大

字的原因，与从几案到台桌、从手卷到挂轴、从重韵味到重气势的时代文化与审美观念的转变有关，它们本身都是与时俱进，应运而生的，没有高低优劣之分。但是，就他们对当代书法的借鉴来说，现代建筑所提供的展示空间越来越大，字也越写越大，而且展览会的交流方式要求作品越来越具有展示性，具有强烈的视觉效果，因此，宋代笔法肯定比晋唐笔法更接近现代精神，有更大的借鉴作用。

四、尚意的实践

在意造理论的指导下，宋代书坛掀起了革新运动，革新书家的作品在点画、结体和章法上都与晋唐不同，别开生面。

苏轼的字结体方扁，左低右高，撇捺重而有波磔，字形大小参差，如群鸿翔天，翩然矫健，尤其是章法，大小错落，跌宕起伏。代表作《黄州寒食诗》（图8-35）连款共十七行，字形从小到大，接着从大到小，然后再从小到大……逐渐变化，走出一个跌宕起伏的过程。草书《梅花诗》（图8-36），字形从小到大，字体从小草到大草，走出一个逐渐上行的旋律。梁巘《承晋斋积闻录》说："苏长公作书，凡字体大小长短，皆随其形，然于大者开拓纵横，小者紧炼圆促，决不肯大者促、小者展，有拘懈之病。而看去行间错落，疏密相生，自有一种体态，此苏公法也。"

图8-35　宋苏轼书《黄州寒食诗》　　　　　图8-36　宋苏轼书《梅花诗帖》

黄庭坚的点画笔势甚长，如千里阵云，结体内紧外松，代表作《经伏波神祠》（图8-37）和《松风阁诗》等，皆"以侧险为势，以横逸为功，老骨颠态，种种槎出"（王世贞《弇州山人四部稿》）。他还擅长草书，一反唐代狂草的写法，将激情奔放变作理性意造，所有的点画或者凝缩为点，或者拉长为缭绕的线，长的更长，短的更短，两极分化，然后依靠体势摇曳，参差穿插，浑然成一个整体，如图8-38所示。与唐代狂草相比，它将表现重点从势转变为形，从时间节奏转变为空间造形，在狂草将势的表现推向极致时，反

其道而行,具有力挽狂澜的作用。姜夔《续书谱》云:"近代山谷老人,自谓得长沙三昧。草书之法,至是又一变矣。"宋释居简《北涧集》云:"山谷草圣不下颠张醉素。"黄庭坚自己也颇得意,认为得草书笔法者,"数百年来,惟张长史、永州狂僧怀素及余三人"(《跋此君轩诗》),平时"于草书犹自珍重,不轻以与人"(明杨嘉祚《黄庭坚书腊梅诗跋》)。

米芾的用笔"振迅天真",点画"超迈入神,殆非侧勒弩趯策掠啄磔所能束缚也"(宋周必大《平园集》)。结体左右倾斜,摇曳多姿,甚至上松下紧,反楷法而行之。(图8-39)

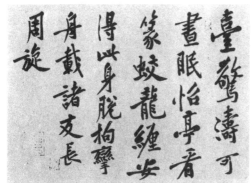

图8-37 宋黄庭坚书《松风阁诗》

图8-38 宋黄庭坚书《诸上座帖》

图8-39 宋米芾书《苕溪诗》

宋孙觌《向太后挽词跋》说："米南宫跅弛不羁之士，喜为崖异卓鸷、惊世骇俗之行，故其书亦类其人，超轶绝尘，不践陈迹，每出新意于法度之中，而绝出笔墨畦径之外，真一代之奇迹也。"

苏轼、黄庭坚和米芾从不同角度强调意造，实现了从小字到大字、从韵味到气势的转变，不仅点画浑厚，结体开张，章法磅礴，开创出一代新风，而且还应对了展示空间变化的挑战。比如他们都认为大字和小字的写法不同，苏轼说，小字结体要"宽绰而有余"，大字结体要"紧密而无间"。而小字要想宽绰，点画就要细一些，中段应当提笔运行，晋唐笔法就是如此。大字要想紧密，就要加粗点画。苏轼是变中段的轻提为重按，结果点画粗了，但是运笔时有偃卧，被批评为"墨猪"。黄庭坚也是变中段的轻提为重按，但为了避免偃卧，不是一直按着笔走，而是又提又按地走，起伏不定，又被批评为做作。米芾虽然继承晋唐提笔运行的方法，但是为了避免纤弱，不仅用力铺毫，加粗点画，而且还发明了折纸书，把点画写在纸张折痕上的突然加粗当作一种专门的书写方法。他自己很得意，《海岳名言》说："吾梦古衣冠人授以折纸书，书法自此差进。写与他人，都不晓。蔡元长见而惊曰：'法何太遽异耶！'"

为了大字结体的紧密无间，他们除了通过用笔变化来加粗点画的中段之外，还想办法在结体上压缩字内空白。苏轼是压扁字形，被批评为"石压蛤蟆"。黄庭坚是点画纵横舒展，种种槎出，就好比绳索拉得越长，结体就抽得越紧，避免了松散，而这种拉长的点画被批评为"死蛇挂树"。此外，米芾为强调气势，体势摇曳，字不作正局。苏轼为强调作品的整体感，章法大小错落，参差组合，将所有单字纳入一个有序的变化之中。甚至，黄庭坚还主张大字作品要取法摩崖石刻。总之，所有这一切前无古人的方法都是为了大字书法的需要，当时不被人理解，饱受诟病，但是宋以后随着书法的展示空间越来越大，幅式越来越大，字也越写越大，它们一直在不断完善，到清代发扬光大，成为碑学的先声。

宋代革新书风既符合内因发展的需要，扭转了日趋萎靡的书风，又满足外因变化的要求，适应大字书法的审美要求，因此很快被大家所理解和接受，开始流行起来。学苏轼的，在北宋有苏辙、王巩（图8-40）、赵令畤、霍端友、汪藻、李纲等人，在南宋有苏过、富直柔、范淳、张征等人。学黄庭坚的人很多，黄庭坚在《与赵景道诗帖》中说："宣州院诸公多学余书，景道尤喜余笔墨……乃舍子瞻而学余。"《玉海》引《诚斋诗话》云："高宗初作黄字，天下翕然学黄字。"米芾书法既强调体势，又推崇笔势，与王羲之的渊源最近，因此影响最大，生徒最多，北宋有蔡卞、曾纡等人受他影响，到南宋，

米友仁克绍家学,高宗学黄山谷后转学米芾,天下又翕然学米。其中最出色的是吴琚(图8-41)和北方金代的王庭筠(图8-42)。除了上述专学一家的之外,兼学三家的人也不少,代表书家有范成大和陆游(图8-43)等人。

图8-40　宋王巩书《冷淘帖》

图8-41　宋吴琚书《诗帖》

图8-42　金王庭筠书《幽竹枯槎图卷题辞》

图8-43　宋陆游书尺牍

苏轼、黄庭坚和米芾开了一代新风，南宋时大家都弃晋唐古法，"学三家奇怪"，想跳出这个圈子而卓然名家的一个也没有，高宗曾经指出过这种危机："然喜效其法者，不过得外貌，高视阔步，气韵轩昂，殊未究其中本六朝妙处，酝酿风骨，自然超逸也。"（《翰墨志》）姜夔也发出感叹，说黄庭坚的草书"流至于今，不可复观"（《续书谱》）。"江山代有才人出，各领风骚数百年"，苏、黄、米三家书风到南宋末期，在一大批孝子贤孙的手中，陈陈相因，开始走下坡路了。

第八节　元和明初的复古

历史上任何重大改革之后，都会出现反拨，无论政治经济，还是文学艺术，概莫能外。书法也是如此，经过宋代转型式的革新，到元代和明初，便出现复古回流。当时人反思南宋书法的衰退，认为责任在于苏轼、黄庭坚和米芾的革新。虞集《道园集古录》说："大抵宋人书自蔡君谟以上犹有前代意，其后坡、谷出，风靡从之，而魏晋之法尽矣！……米氏父子书最盛行，举世学其奇怪，不惟江南为然。金朝有用其法者，亦以善书得名，而流弊南方特盛，遂有于湖之险，至于即之，恶谬极矣。"虞集是宋丞相虞允文的五世孙，元文宗时任奎章阁侍书学士和翰林侍讲学士，除了著述与纂修经典之外，工书。（图8-44）陶宗仪《书史会要》称他"博文明识，精于辞艺"，在书法界地位很高，他的观点代表了一种反对宋代革新书法的思潮。

图8-44　元虞集书

在这种思潮中，赵孟𫖯打出"贵有古意"的旗号，"当则古，无徒取于今人也"，主张跳过宋代，取法晋唐。他的《兰亭十三跋》说："渡江后，右将军王羲之总百家之功，极众体之妙，传子献之，超轶特甚，故历代称善书者，必以王氏父子为举首，虽有善者，蔑以加矣。"又说："昔人得古刻数行，专心而学之，便可名世。况《兰亭》是右军得意书，学之不已，何患不过人耶。"只要认真学习二王法书，就能迥出时流，甚至超轶前人。（图8-45）在赵孟𫖯的提倡下，时人纷纷响应，推波助澜，汇成浩大的复古潮流。

图8-45 元赵孟頫书《兰亭十三跋》

一、理论背景

真正的复古都不是简单地照搬照抄,而是托古改制,所谓的元代复古,究其本质,是在朱熹理学思想指导下的一种广泛而深刻的变革。

宋代理学是传统儒家思想的发展。汉武帝时,"罢黜百家,独尊儒术",在统治上强调等级次序和伦理规范,制作了一套君君、臣臣、父父、子子的礼乐制度,到唐宋之际,经历了巨大变革,已经不能收拾人心,许多学者不得不重新审视和注释儒家经典,最后由朱熹将它们综合发展为一种新的系统化的论述,称为理学。朱熹的著作主要有《四书集注》《四书或问》《周易本义》《太极释义》《西铭释义》等,他的讲学语录《朱子语类》有一百四十卷,文集《朱文公文集》也有一百二十卷。

南宋后期,统治者发现了朱熹理学的治世作用,宋理宗说:"朕自亲学问,灼见渊源,尝三复于(朱熹)遗编,知有补于治道。"后来的统治者都这样认为,《宋史·道学传序》说:"后之时君世主,欲复天德王道之治,必来此取法矣。"一直到清代,康熙皇帝还说:"朕一生所学者为治天下,非书生坐观立论之易。今集朱子之书,恐后世以借朱子之书,自为名者,所以朕敬述而不作。"历代帝王都把朱子理学作为封建统治的意识形态。元代科举考试,钦定以朱熹的《四书集注》作为选题内容和标准答案,文人想踏入仕途,必须经过理学洗脑。而且,《明史·儒林传序》说:"明初,诸儒皆朱子门人之支流余裔……守先儒之正传,无敢改错。"不管理解不理解,即使你觉得有错,也必须遵行。

朱子理学的内容很广，其中最有利封建统治的是"存天理，灭人欲"。存灭的方法是"克己复礼"，克服自身的私欲来恢复天理。这种天理往大里说，即三纲五常，社会秩序，伦理准则；往小里说，即每个人在社会生活中的各种行为规范。比如朱熹说："日间行住坐卧，无不有此二者，但须自当省察。譬如'坐如尸，立如斋'，此是天理当如此。若坐欲纵肆，立欲跛倚，此是人欲了。"克己复礼在坐立行为上要变纵肆跛倚为如尸如斋，而且要做到极致，"克去跛倚而未能如尸，即是克得未尽"。要继续"克之克之而又克之"，最后"步步皆合规矩准绳"，"一一入他规矩准绳之中"。

这种规规矩矩做人的伦理思想表现在书法创作上，就是强调规则法度，表现在风格追求上就是平正端严，朱熹在《晦庵论书》中说："本朝如蔡忠惠以前，皆有典则，及至米、黄诸人出来，便不肯恁地。"又说："书学莫盛于唐，然人各以其所长自见，而汉魏之楷法遂废。入本朝以来，名胜相传，亦不过以唐人为法。至于黄、米，而欹倾侧媚、狂怪怒张之势极矣。"或问："张于湖字，何故人皆重之？"他回答说："也是好，但是不把持，爱放纵。"并且还上纲上线，把书风欹侧等同于"坐欲纵肆，立欲跛倚"的人欲，说"这便是世态衰下，其为人亦然"。将这些话与前面虞集批判宋代书法的话相对照，不仅语句相同，而且例子相同，基本观点也完全相同，可以印证元代复古思潮的源头即朱熹的理学。

明初钟人杰的《性理会通》记载了一则问答。程明道说："某写字时甚敬，非是要字好，只此是学"。有人问朱熹，这是不是讲学习要在勿忘、勿助之间？因为"作字匆匆，则不复成字，是忘也；或作意令好，则愈不好，是助也。以此知持敬者，正勿忘、勿助之间也"。朱熹听后回答说："若如此说，则只是要字好矣，非明道先生之意也。"他认为提问者的理解还是停留在书法问题上，程颐所讲的"只此是学"是指修身养性，得人道之正。因此朱熹在一篇题跋中说："张敬夫尝言：'平生所见王荆公书，皆如大忙中写，不知公安得有如许忙事？'此虽戏言，然实切中其病。今观此卷，因省平日得见韩公书迹，虽与亲戚卑幼，亦皆端严谨重，略与此同，未尝一笔作行草势。盖其胸中安静详密，雍容和豫，故无顷刻忙时，亦无纤芥忙意，与荆公之躁扰急迫正相反也。书札细事，而于人之德性，其相关有如此者。熹于是窃有警焉。"他认为书法不过是工具，学习书法的目的是培养安静详密、雍容和豫的德性。

于是，朱熹在取法对象上强调作者的人品："余少时喜学曹孟德书，时刘共父方学颜真卿书，余以字书古今诮之，共父正色谓余曰：'我所学者唐之忠臣，公所学者汉之篡贼耳。'余嘿然无以应，是则取法不可不端也。"在学习方书法上强调规矩法度，《晦庵论书》记载："道夫问：'何谓书穷八法？'曰：'只是一点一画，皆有法度。'"在追求

风格上反对宋人的欹侧放纵和狂怪怒张，批评黄庭坚书法说："黄鲁直书自谓人所莫及，自今观之，亦是有好处。但自家既是写得如此好，何不教他方正？须要得恁欹斜则甚？又，他也非不知端楷为是，但自要如此写。亦非不知做人诚实端悫为是，但自要恁地放纵。"这些观点深刻影响了后来的复古书风，规定了它的风格追求和创作特点。

二、复古先声

受朱子理学影响，宋末开始，书风逐渐转变，尤其表现在当时著名书画家郝经和赵孟坚的作品和书论中。

郝经（1223—1275），书画家，字伯常，潞州人，家世业儒，元世祖继位，为翰林侍读学士，他发挥了朱熹"此正是学"的思想，认为"今之为书也，必先熟读六经，知道之所在，尚友论世，学古之人，其问学、其志节、其行义、其功烈，有诸其中矣，而后为秦篆、汉隶……"。宋代书法家主张读书是为了提高文化修养，变法创新，但是到宋元之际，这种文化修养变成为六经，变成为"存天理，灭人欲"的伦理思想，强调人性的循规蹈矩和审美的平正端严。因此，郝经也跟着朱熹从人性根本上反对宋代书风的意造革新，说："（书品）盖皆以人品为本，其书法即其心法也。故柳公权谓之'心正则笔正'，虽一时讽谏，亦书法之本也。苟其人品凡下，颇僻侧媚，纵其书工，其中心蕴蓄者不能掩，有诸内者必形诸外也。"

赵孟坚（1199—1295），宋元之际著名的书画家，对复古书风多有擘画，他在《论书法》中说："学唐不如学晋，人皆能言之。夫岂知晋不易学，学唐尚不失规矩，学晋不从唐入，多见其不知量也。"认为取法如果要想不失规矩，应当由唐入晋。具体来说，第一，楷书"有丁道护襄阳《启法寺》《兴国寺》二石，《启法》最精，欧虞之所自出……《孔子庙堂碑》《飞来白鹤诗》，虞为法于世矣。《化度》《九成》，欧独步于时矣。今求楷法，舍此三者，是南辕而北辙矣"。推崇丁道护、虞世南和欧阳询的楷书，原因是"三书之法在平正恬淡，分间布白，行笔停匀"，符合理学的审美观念。第二，行书当然以王羲之《兰亭》为最，如果由唐入晋，则可以借道李邕，但是，"北海深悟大令，大令不若是之欹跛也。跛偃之弊，流而为坡公，欹斜之弊，流而为元章父子矣"。特别指出李邕书法已有欹跛和欹斜的端倪，从李邕入手，必须防微杜渐，否则"仅能欹斜，虽欲媚而不媚，翻成画虎之犬耳"，会重蹈宋人覆辙。第三，草书要取法晋唐的"虚淡萧散，此为至妙"，不能过分连绵，"唯大令缩秋蛇，为文皇所讥。至唐旭、素，方作连绵之笔，此黄伯思、简斋、尧章所不取也。今人但见烂然如藤缠者为草书之妙，要之晋人之妙不在此，法度端严中，萧散为胜耳。"

赵孟坚认为无论楷书、行书和草书，都要取法晋唐，选择法帖和表现风格都要有规则法度："学者当垂情如此，下笔则妍丽方直，端重楷正。"他特别反对跛偃欹侧："凡是一横一直中停者，皆当著心凝然，正直平均，不可使一高一低，一斜一欹，少涉世俗（指当时流行的宋代革新书风）。守此法既牢，则凡施之间架，自然平均，便不俗气。……欹斜跛偃，虽有态度，何取？态度者，书法之余也；骨格者，书法之祖也。今未正骨格，先尚态度，几何不舍本而求末耶？戒之！戒之！从入之门，先敬先戒，平平直直，轻轻匀匀。俗咎率更体为排算，固足以攻其短，然先排算而尚气脉乃可，不排算而求之，是未行而先驰，理不至尔。分间布白，勿令偏侧，此诚格言。"

赵孟坚将朱熹的理学思想具体化为取法晋唐的复古理论和反对欹侧追求平正的创作方法，对复古书风影响极大，因为他是赵孟頫的堂兄，同宗同籍，而且同是著名书画家，对赵孟頫有直接影响。图8-46是他的作品，书风介于宋人与元人之间，是宋代革新书风向元代复古书风的过渡。

图8-46　元赵孟坚书《题大年小景图》

三、复古代表

赵孟頫（1254—1322）湖州人，宋宗室后裔，三十二岁入宫仕元，先在尚书台为帝王起草诏书，以后累迁集贤学士、翰林学士，与帝王"讨论古义，典司述作"，官至一品，位极人臣。赵孟頫学书用功最深的是《兰亭序》定武刻本，这是唐代欧阳询临本，经过翻刻，已面目全非。他还经常临摹智永《千字文》，而智永写《千字文》的目的是向经生书手提供标准字样，以便把佛经抄得更加规范和美观，因此大小一致，结体平正，字距行距整整齐齐。赵孟頫想根据此类法帖来恢复晋唐传统，无异缘木求鱼。而之所以如此，思想来源正是朱熹理学所提倡的严谨工稳和循规蹈矩，正是堂兄赵孟坚所擘画的由唐入晋的妍丽方直、端重楷正。

《元史》称赵孟頫"篆籀分隶真行草书，无不冠绝古今，遂以书名天下"。他取法古人当然不止上述两家，但是只学晋唐，不学宋人，元杨载《翰林学士赵公状》说："公性善书，专以古人为法。篆则法《石鼓》《诅楚》，隶则法梁鹄、钟繇，行草则法逸少、献之，不杂以近体。"而且他无论学习哪一家，都以"惟精惟一，允执厥中，书之道也"的

态度加以"中和",具体来说,就是减少对比关系的数量,拉平对比关系的反差程度,弱化形和势的表现力度。钟繇的朴厚、羲之的俊逸、献之的朗畅、北海的宽博,皆微妙其意,融入笔底,写出来的风格既非气韵沉雄,也不古朴浑厚,既非恣肆佻达,也不含蓄蕴藉。楷书(图8-47)有李邕"北海如象"的气象却没有它的欹侧,行书(图8-48)灵动妩媚但不失端庄,结果创造出一种大家都能接受的比较漂亮的风格:点画圆润停匀,雅致洁净,结体端正秀美,宽博严饬,章法工稳齐整,规范而有秩序,风格雍容遒媚,以富贵的庙堂之气代替了二王的山林逸致。

图8-47 元赵孟頫书《三门记》

图8-48 元赵孟頫书《洛神赋(并序)》

赵孟頫书法的点画、结体和章法都强调规则,反对变化,因此作品中对比关系不多,内涵不丰富,平心而论,艺术成就不高,但是它有三个特点。第一,平正端严、循规蹈矩的风格体现了朱熹理学的伦理思想,符合封建统治的意识形态,可以"助人伦,成教化","教平民好恶而反人道之正",因此深受统治者青睐,元仁宗曾将他的书法与管道升、赵雍的书法合装一卷,藏于秘书监,曰:"使后世知我朝有一家夫妇父子皆善书,亦奇事也。"第二,反对变化,不讲阴阳和形势,表现形式简单,容易模仿,一学就像,可以"不数过而乱真"(傅山《霜红龛集·杂记》),因此受到一般急功近利者的青睐。第三,因为表现形式简单,书写时没有处理意识,速度快,"日书万字而神气不衰",特别实用,尤其符合公牍义案的要求,所以逐渐成为机关文秘的流行书风,被称为台阁体。

有了这三个特点,赵孟頫书法受到上上下下的推崇,学生门人遍及天下,据元末

明初陶宗仪的《书史会要》记载，元代近一百年中，帝王书法家有英宗、文宗、庚申帝（顺帝）、爱猷识理达腊（顺帝子）等4人，汉人书法家有赵孟頫等177人，蒙古人和色目人书法家有31人，其他还有女书家如管夫人等4人，道士书法家有赵与材等11人，僧侣书法家有帝师八思巴等15人，书家如林，其中多数取法赵孟頫，属于复古书风的跟班。

元代复古书风的代表除了赵孟頫之外，还有鲜于枢（1256—1301），明代陆深《俨山集》说："书法敝于宋季。元兴，作者有功，而以赵吴兴、鲜于渔阳为巨擘。"鲜于枢与赵孟頫齐名，但擅长草书，赵孟頫《松雪斋集》说："尝与伯机同学草书，伯机过余远甚，极力追之而不能及。伯机已矣，世乃称仆能书，所谓无佛处称尊耳。"

鲜于枢在《评草书帖》中说："张长史、怀素、高闲皆各善草书。长史颠逸，时出法度之外。怀素守法，特多古意。高闲用笔粗，十得六七耳。至山谷乃大坏，不可复理。"他认为草书在黄山谷笔下去古法已远，"不可复理"，没有发展前途了，因此主张回过头去师法晋唐。然而在朱熹理学笼罩之下，思想文化都很压抑，作者没有鲜明的个性和强烈的情感，是无法接受晋代的飘逸和唐代的豪放的，结果画虎类犬，只能写得更加规范和平庸而已，如图8-49所示。

图8-49 元鲜于枢书《论草书帖》

四、复古的逆行者

元代复古书风盛极一时，但是也有逆行者张雨和杨维桢。

张雨（1277—1348），浙江钱塘人，年二十余弃家为道士，博学多闻，善谈名理，因为钦慕米芾为人，故议论襟度往往类之。书法也是如此，传统功夫深厚，如《题画诗卷》（图8-50）有赵孟頫书风的影响，但不落窠臼，点画厚重，结体多变，章法大小正侧，错落有致。尤其是《登南峰绝顶诗轴》（图8-51），用笔清遒豪迈，结体峻厉洒脱，墨色有湿有枯，对比强烈，通篇风格跌宕起伏，雄迈恣肆，形象不类米芾，却与米芾的颠逸

图8-50 元张雨书《题画诗卷》

精神一脉相承,明李日华《六研斋三笔》说:"张伯雨书性极高,人言其请益赵魏公,公授以李泰和《云麾碑》,书顿进,日益雄迈。余以为魏公平日学泰和,得其舒放雍容,而张伯雨得其神骏,所以不同。"

杨维桢(1296—1370),字廉夫,号铁崖、铁笛道人等,诸暨人。在当时以文学著称,其古乐府诗多以史事和神话为题材,奇思妙想,纵横捭阖,时称"铁崖体",不理解者以"文妖"讥之。他的书法个性强烈,特色鲜明,以《游仙唱和诗册》、《具镜庵募缘疏》(图8-52)为例,用笔恣肆爽辣,斩钉截铁,或轻或重,或顺或拗,方圆并用,疾涩交替,线条遒迈如古松虬曲,劲挺如盘钢屈铁,尤其是转折和捺脚,棱角分明,粗看怪怪奇奇,不知所出,细细品味,存六朝遗风,从欧阳询、欧阳通父子中来,间有章草笔意。在结体上,字形极力往内弯曲,将王羲之的内擫法推向极致。在章法上每个字若坐若行,若卧若起,飞动往来,姿态各异。正侧大小,杂而不乱,上下映带,左右呼应,纵横穿插,浑然一体。整幅作品如同一大战场,但见金戈铁马,纵横驰骋,搏击鏖战,惊心动魄,难怪吴宽评他的字为"大将班师,三军奏凯,破斧缺戕,倒载而归"。

图8-51 元张雨书《登南峰绝顶诗轴》

图8-52 元杨维桢书《具镜庵募缘疏》

赵孟頫与杨维桢的书法风格截然不同,赵字工稳端整,有庙堂气,代表了一种秩序,一种规范,一种从众的乡愿面貌。杨字跌宕奇肆,有野逸之气,表现了一种反抗,一种破坏,一种独立的张扬个性。在复古潮流中,大家被理学思想所束缚,循规蹈矩,唯唯诺诺,因此赵字经过统治者的褒扬,风靡天下,杨字则不被一般人理解,没有受到应有的重视和评价,甚至被误认为"借诗而传","诗文为后世所重,并其书亦重之耳"(顾复语)。

五、复古的尾声

"明初肇运,尚袭元规"(《书法雅言》),朱子理学被奉为"一思想"和"一道德"的法典,贯彻到书法,钟人杰编《性理会通》,专门有《字学》一章,集张载、程颐、朱熹等宋儒的论书语录,作为书法研究和创作的指导思想。而且,随着文化上对孔子儒学的信仰变成对朱子理学的崇敬,书法上对王羲之的尊崇也变成对复古者赵孟頫的追随,赵孟頫书法被认为是无法超越的顶峰,解缙《书学传授》说:"独吴兴赵文敏公孟頫……天资英迈,积学功深,尽掩前人,超入魏晋。"都穆称:"太白圣于诗者,魏公书此,真可谓诗之勍敌。后之学者虽奋力追之,吾知其不能及也。"甚至把赵孟頫奉为神明,解缙的《书学传授》说:"赵文敏神明英杰,仪凤冲霄,祥云捧日。"因此,学习赵孟頫必须规规模拟,亦步亦趋,不能有丝毫改动,解缙《春雨杂述》云:"昔右军之叙《兰亭》,字既尽美,尤善布置,所谓增之一分太长,亏之一分太短。……纵横曲折,无不如意,毫发之间,直无遗憾。近时惟赵文敏公深得其旨……今欲增减其一分,易置其一笔、一点、一画、一毫发,高下之间,阔隘偶殊,妍丑迥异。学者当视其精微得之。"

在这种风气下,明初的书法越写越规整,越写越刻板,线条流畅轻滑,苍白少内

涵；结体平正规范，呆板无气势。如图8-53所示，沈度所书单薄软媚，循规蹈矩，却得到皇帝赏识，钦封为"当朝王羲之"，盛极一时，群相仿效，结果千人一面、千篇一律。对此，董其昌在《容台集》中说："道流学赵吴兴者，皆绝肖似，转似转远，何则？俗在骨中，推之不去。"明确指出赵孟頫书法受"道流"（道学又称理学）所喜爱，在大家的模仿中转似转远，其俗在骨，隳坏至极。

六、元明尚技

每个时代有每个时代的书法风格，同时也有相应的创作方法。复古书法平正端严的风格是理学中"天理人欲"说的反映，复古书法强调技法的创作方法也是理学中"格物致知"说的反映。朱熹认为格物的目的是发现天理，格物的方法是"必使学者即凡天下之物，莫不因其已知之理而益穷之，以求至乎其极"。而且，天下事物理一分殊，朱熹强调分殊，说："圣人未尝言理一，多只言分殊。盖能于分殊中事事物物，头头顶顶，理会得其当然，然后方知理本一贯。不知万殊各有一理，而徒言理一，不知理一在何处。"又说："不是一本处难认，是万殊处难认。""万理虽只是一理，学者且要去万理中千头百绪都理会，四面凑合来，自见得是一理。不去理会那万理，只会去理会那一理……只是空想家。"因此他在解释格物致知时说：

图8-53 明沈度书

"格，至也。物，犹事也。穷至事物之理，欲其极处无不到也。""致，推极也。知，犹识也。推极吾之知识，欲其所知无不尽也。"这种"无不到"和"无不尽"的观点当时被陆九渊批评为"支离破碎"，而元代复古书法家则完全接受，在创作方法的研究上特别强调一个"技"字，如果按照"晋人尚韵，唐人尚法，宋人尚意"的说法，那么元和明初的书法特征就可以一言以蔽之，曰"尚技"。

"技"即技巧，一般指实现目的的操作方法，但是这里尤其强调它的本义。技字从支，篆书作𢆶，象𢆶持卜之形，《说文解字》训作"去竹之枝也，从手持半竹"，古文作𢆶，段玉裁《说文解字注》云"上下各分竹之半，手在其中"，特指所持为竹梢部分，因此有分而小之的含义。汉字枝字从支，为分叉的树梢，跂字从支，为分叉的脚趾，技字从支，特指从根本原理上分析出来的支支节节的技巧，与朱熹讲的"无不到"和"无

不尽"的意思相同。

回顾历代技法理论，唐以前是法象式的比喻，唐代为点画和结体的各种方法，宋代强调阴阳对比的表现，到元代，则是对唐代方法作进一步的条分缕析。以下，从点画研究、结体研究两方面来详细阐述。

在点画研究上，如前所述，晋人卫铄的《笔阵图》说："横如千里阵云，点如高峰坠石，竖如万岁枯藤……"所有阐述都用"法象"式的比喻，既强调形，又强调势，是形势合一的。到唐太宗的《笔法诀》，开始变成"为点必收，贵紧而重。为画必勒，贵涩而迟……"将比喻改变为具体的可以操作的技法。而这种技法不仅讲基本点画的写法，而且还强调它的变形，即追求笔势连绵的变形和避免点画雷同的变形，认为基本点画和它的两种变形是一个整体，"三者兼备，然后为书，苟守一途，即为未得"。宋人讲笔法，强调各种对比关系的组合，仍然是形势合一的。然而到元和明初，虽然强调复古，想恢复晋唐笔法，但是已经不知道它的精义，于是按照理学"无不到"和"无不尽"的要求，无视点画是结体中的点画，混淆基本形与变形的区别，将三位一体的笔法全部化约为基本点画的写法来条分缕析。例如陈绎曾的《翰林要诀》，将横画分解为四种：第一种"偃横，首抢下，尾抢上"；第二种"仰横，首抢上，尾抢下"；第三种"平横，首抢平，尾抢平"；第四种"勒横，上平中仰下偃，空中远抢，以杀其力，如勒马之用缰也"。其实，偃横、仰横和平横都是横画在重复出现时，为避免体势的雷同而产生的变形。勒横为"永字八法"的第二划，是为了追求笔势连绵而产生的变形。懂得变形的道理，横画千变万化，何止四种，不懂变形的道理，不知道为什么要变形，绝不可能处理好偃、仰、平、勒的对比关系。因此这种对基本点画的条分缕析看上去越来越精细了，实际上因为缺少整体关系中形和势的表现，内涵反而狭隘和简单了。

再如《翰林要诀》将竖画分解为六种：第一种"垂露竖，首抢上，尾抢上，分四停各半之"；第二种"悬针竖，首抢上，尾抢下，空出分五停，上二下一"；第三种"相向竖，首抢左上右，右上左，尾抢左上左，右上右，偏蹲偏驻，侧抢侧过，五分停，上二下二"；第四种"相背竖，与向反"；第五种"努竖，首抢右筑锋，尾抢上，左卹讫趯出，分七停，上一下一，藏趯亦可"；第六种"儳竖，首抢中心，上出，字分尽处空中落下，画分尽处蹲之。尾抢上出空中，力尽止"。仔细分析，米芾说"三字三画异"，三横为了避免雷同，必须有体势变形，这六种竖画，前四种属于体势变形，后两种属于笔势变形。同样道理，懂得变形，竖画千变万化，何止六种，不懂变形，怎么可能处理好它们的对比关系？而且，"五分停，上二下二""分五停，上二下一"等，又进一步对笔画起笔、行笔和收笔的长度都作了规定，在狭隘和简单的基础上又增加了

刻板。

再如因各种勾挑而孳生的基本点画，有"打勾亅，右打反趯抱腹"，有"趯下亅，前笔末蹲锋提趯，抱身贵短"，有"背抛乚，向僵仰勒反趯，趯贵宽圆，或仰背偃，或作垂露平，或作悬针平，或作圆趯，如背手抛物"，此外还有大背抛乀、挑乚和戈乚等。其实，他们都是上下笔画在不同空间位置上，为了与下一点画的连绵书写而自然出现的各种笔势变形。懂得变形的道理，是不需要这样罗列的，讲得越细，表现越死板。

不仅如此，更大的问题是分裂出那么多基本点画，区别又那么细微，怎么去描述它们的运笔特点呢？语言实在无法表述，结果只好拾掇一些前人的用词，不知所云地堆砌起来，海阔天空地乱弹。明初解缙的《春雨杂述》说："若夫用笔，毫厘锋颖之间，顿挫之，郁屈之；周而折之，抑而扬之，藏而出之，垂而缩之，往而复之，逆而顺之，下而上之，袭而掩之；盘旋之，踊跃之；沥之使之入，衄之使之凝；染之如穿，按之如扫；注之趯之，擢之指之，挥之掉之，提之拂之；空中坠之，架虚抢之，穷深掣之；收而纵之，蛰而伸之；淋之浸淫之使之茂，卷之蹙之，雕而啄之使之密；覆之削之使之莹，鼓之舞之使之奇。喜而舒之，如见佳丽，如远行客过故乡，发其怡；怒而夺激之，如抚剑戟，操戈矛，介万骑而驰之也，发其壮。哀而思也，低回戚促，登高吊古，慨然叹息之声，乐而融之，而梦华胥之游，听钧天之乐，与其箪瓢陋巷之乐之意也。"俪词骈句，排比铺陈，成为一种浮夸虚诞的文字游戏。

更有甚者，实在没办法讲清楚了，就开始图解，元代李溥光的《雪庵字要》影响很大，中有《用笔八法图》，如图8-54所示，将点画的起笔、行笔和收笔分解为八个步骤：落、起、走、住、叠、围、回、藏。其中，起笔被分解为"落、起、藏"，收笔被分解为"叠、住、围"，将自然书写变成刻意描绘，失去了书写性，没有提按顿挫，怎么可能做到屋漏痕、锥画沙、印印泥、折钗股？没有笔势连绵，怎么可能做到"飞鸟出林，惊蛇入草"？

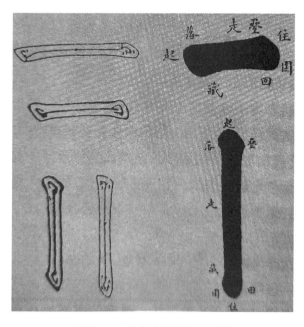

图8-54 元李溥光用笔八法图

笔法说堕落到这种地步，已经不是写字，而是画字，跌破书法底线，与艺术毫无关系了。

在结体研究上，唐代欧阳询著有《三十六法》，认为结体应当"四面停匀，八边俱备，长短合度，粗细折中"，所有方法都是围绕这个目的来设置的，比如相让法说："字之左右，或多或少，须彼此相让，方为尽善，如'马'旁、'糸'旁、'鸟'旁诸字，须左边平直，然后右边可作字，否则妨碍不便。"具体如"鸣"字的偏旁"口"在左者宜近上，避免与右边笔画冲突。"和"字的偏旁"口"在右者宜近下，避免与左边笔画冲突，使不妨碍，然后为佳。如果相让法不能解决的问题，可以用借换法来作移挪处理，比如"鹅"之为"鵞"、为"䳘"之类，因为左边"我"字的斜钩与右边"鸟"字相冲，所以把"鸟"字移到"我"下，作穿插组合，或移到鸟右，就互不干扰了。

在点画停匀的基础上，欧阳询认为还要考虑"分间布白，毋令偏侧"。因此《三十六法》对于点画繁简悬殊，难以均匀布白的字形，也提出了一些处理方法，比如补空法说："'襲''辟''餐''赣'之类，欲其四满方正也。"有些字实在无法做到布白匀称，甚至可以添加或者减少点画。增减法说"字有难结体者，或因笔画少而增添"，如"建"之在"聿"右下角加一点，"或因笔画多而省"，如"曹"之为"曺"，"但欲体势茂美，不论古字当如何书也"。

欧阳询不仅强调结体平正和布白匀称，而且还注意到形和势的表现，强调变形，比如为追求势的连绵，避就法说："避密就疏，避险就易，避远就近，欲其彼此映带得宜。"还有应接法说："字之点画，欲其互相应接。两点者如'小''八''忄'自相应接；三点者如'森'由左朝右，中朝上，右朝左；四点者如'然''無'二字，则两旁二点相应，中间亦相应接。至于'水''木''州'之类亦然。"再比如为避免形的雷同，避就法说："'廬'字上一撇既尖，下一撇不当相同；'府'字一笔向下，一笔向左；'逢'字下'辶'拔出，则上必作点，亦避重叠而就简径也。"还有各自成形法说："凡写字，欲其合而为一亦好，分而异体亦好，由其能各自成形故也。至于疏密大小、长短阔狭亦然，要当消详也。"相管领法说："欲其彼此顾盼，不失位置，上欲覆下，下欲承上，左右亦然。"总之，欧阳询的三十六法在考虑基本形的同时，还看到结体的两重性，兼顾了笔势连绵的变形和体势雷同的变形。

但是到明代，李淳写《大字结构八十四法》，具体方法增加了一倍还多，但是就字论字，完全不顾形与势的变化，只是根据不同的笔画构建平正匀称的样式。他在献给皇帝的进表中说："臣幼习大字，未领其要，后获儒僧楚章授以李溥光《永字八法变化三十二势》，宝而学之，渐觉有得。后又获王右军羲之《八法诗诀》共《三昧歌》，玩其

妙用,亦转觉有所进步也。虽然,运笔之法,近得颇熟,结构之道,实有未明。因取陈绎曾所述之《书法》及徐庆祥所注之《书法》,求其蕴奥,见有天覆、地载、分疆、三匀及勾努、勾裹之目,总而辑之,共有一百一十三目,用而为法书之,庶几近于规矩。惜其紊乱,中间犹有未尽善者,则去而不取,止选五十八目成法,缘未尽书法之道,臣忘其固陋,窃取陈、徐二家法外之意,续添二十六目,如二段、三停、减捺、减钩之类,同前共八十四目,就题曰《大字结构八十四法》。又每法取四字为例,作论一道,以开字法之奥。今集既成,固知僭逾,罪莫能逃,臣不胜战栗之至。臣谨言。"

进表叙述了《大字结构八十四法》是根据当时流行的李溥光、陈绎曾等人的著作加以整编并且添加而成的,继承了他们的编撰方法,也是不顾形与势的变化,就字论字,条分缕析,体例是"每法取四字为例,作论一道",如:

天覆	宇宙宫官	要上面盖尽下面,法宜上清而下浊。
地载	直且至里	要下画载起上画,法宜上轻而下重。
让左	助幼即却	须左昂而右低,若右边有谦逊之象。
让右	晴圆绩峙	宜右耸而左平,若左边有固逊之仪。

总之,元和明初的书法理论完全无视书法艺术的表现内容,既不讲"书者法象",强调对自然万象的表现,也不讲"书者心画",强调思想感情的表现,而且也违背书法艺术的表现形式,既不讲阴阳对比,比如用笔的轻重快慢、点画的离合断续、结体的大小正侧、章法的疏密虚实和用墨的枯湿浓淡等,又不讲形的空间关系和势的时间节奏,只是把点画从结体中割裂出来,把结体从章法中割裂出来,就点画论点画,就字论字,看上去条分缕析,越来越细密了,其实只见树木,不见森林,结果"为技日益,为道日损",使复古书风所追求的端严规整沦落为僵化刻板。而且按照李淳的说法,若无此法,"不失于偏枯,则失于开放;不失于开放,则失于承载趋避,鲜有合格可观者"。结果大家如法炮制,千篇一律,千人一面。追根溯源,这一切技法理论都是朱熹"格物致知"说中"欲其极处无不到也""欲其所知无不尽也"的反映,是以"支离"为特点的理学认识论的体现。正因为如此,为批判朱熹理学而崛起的王阳明心学一针见血地指出:"人心天理浑然,圣贤笔之书,如写真传神,不过示人以形状大略,使人因此讨求其真耳,其精神意气、言笑动止,固有所不能传也。后世著述,是又将圣人所画,摹仿誊写,而妄自分析加增,以逞其技,其失真愈远矣。"(《传习录》)

总而言之,元和明初的书法打着复古旗号,表面上反对宋代的革新,追求晋唐古

法，实际上引入朱熹理学思想，创造了一种平正端严的风格，一种支离破碎的理论，以牺牲书法的艺术表现为代价，换得封建意识形态的首肯，成为"助人伦，成教化"的工具，换得一般人的接纳，成为实用的抄写技能。因此，后来的书法家尽管不停地批判它，分析透彻，语言激烈，但它还是能上下通吃，僵而不死。

第九节　明中后期的综合与革新

图 8-55　明宋克书

明代初期是中国书法史上最灰暗的阶段，唯一稍有成就的书法家是宋克，擅长章草，继承和发展了从赵孟頫到康里巎巎再到饶介的写法，与汉代简牍上的章草不同，与传世名家刻帖如皇象《急就章》也不同，夸张传统章草捺画的波磔顿挑，用笔凌厉，结体挺拔，风格豪健奔放。（图8-55）

到明中期，书法家开始反思，对台阁体连着整个复古运动进行批判。李应桢是当时的著名书法家，因善书而被召入京，供职于翰林院。他批评赵孟頫的字一味临摹二王，是"奴书"，并且告诫学生文征明说："破却工夫，何至随人脚踵，就令学成王羲之，只是他人书耳。"从那时起，不少书法家把取法的目光从晋唐转移到宋代，文征明的父亲文林学苏东坡的字，吴宽也学苏东坡的字（图8-56），祝枝山的外祖父徐有贞"善行书，得长沙、素师、米襄阳风"（明王世贞《吴中往哲像赞》，图8-57），沈周学黄庭坚的字（图8-58），重新肯定被复古派所否定的革新派书法，成为一时风气。

从艺术史的角度来看，任何创造都与时代文化密切相关，而时代文化一直在发展变化，创新也在不断精进，每一次创新就像照亮黑暗的火柴，只能划一次，不可重复，因此，纯粹临摹宋人是没有出路的。但是，在复古主义趋向穷途末路的时刻，强调宋代书法，引导人们在困境中重新反思，否定之否定，推动

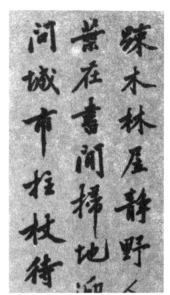

图8-56　明吴宽书　　　　图8-57　明徐有贞书《有竹居歌》　　　图8-58　明沈周书

了由正到反然后到合的发展。

明朝后期,大收藏家项元汴之子项穆在《书法雅言》中专列《古今》一篇,针对当时流行的摹古风气,无论是崇尚晋唐的,还是推举宋代的,都加以批驳。他说:"夫夏彝商鼎,已非污尊抔饮之风;上栋下宇,亦异巢居穴处之俗。生乎三代之世,不为三皇之民,矧夫生今之时,奚必反古之道? ……奈何泥古之徒,不悟时中之妙,专以一画偏长,一波故壮,妄夸崇质之风。"项穆认为,时代风气各不相同,书法艺术不能泥古,要因时而变,方法是"时中",他说:"噫,世之不学者固无论矣,自称能书者有二病焉:岩搜海钓之夫,每索隐于秦汉;井坐管窥之辈,恒取式于宋元。太过不及,厥失维均。……宣圣曰:'文质彬彬,然后君子。'孙过庭云:'古不乖时,今不同弊。'审斯二语,与世推移。规矩从心,中和为的。"他认为折中古今的"中和"是书法艺术发展的方向。

《书法雅言》还认为,王羲之所开创的行草书法,一路发展下来,经历了许多阶段,每个阶段都有发展,但都存在毛病:"唐贤求之筋力轨度,其过也,严而谨矣;宋贤求之意气精神,其过也,纵而肆矣;元贤求之性情体态,其过也,温而柔矣。"这种说法与五代时李后主的观点一样,因此解决的方法也一样,应当广泛吸取前人的长处,兼收并蓄:"会古通今,不激不厉;规矩谙练,骨态清和;众体兼能,天然逸出;巍然端雅,奕矣奇鲜。此谓大成已集,妙入时中,继往开来,永垂模轨,一之正宗也。"他所谓的"中和"其实就是综合。

项穆的理论在当时很有代表性，反映了明中后期书法艺术开始朝综合方向发展的态势，如果以事物发展的三段论式来分析，宋代的创新构建了新的发展起点，为正，元和明初的复古为反，那么明中后期的融会贯通就是合。帖学在明中后期，又发展到了一个新的综合阶段。

一、综合书风

在中国历史上，东晋以后，文化中心逐渐南移，到明代，富庶的江南一带作坊手工业崛起，商品经济迅速发展，同时也带来了文化事业的繁荣，文人雅士流连于此，大批流散在民间的历代书画作品也汇聚于此，江南地区的书法绘画出现空前兴旺的局面。

当时，江南字画收藏最富者是长洲刘珏（1410—1472）和华亭徐观。吴宽为沈云鸿跋《元诸家墨迹》云："近岁号能鉴赏书画者，吾苏有刘金宪廷美（珏），华亭有徐正郎尚宾（观）。二公既皆以博雅见称于人，而又力足以致奇玩，故人家断缣残墨率归之。其得之既多，而益不足，为之废寝食，汲汲走东西，购求不已。岁久，大江之南称收蓄之富者，莫敢争雄焉。"此外，一些书画名家也热衷于收藏。沈周收藏有黄庭坚《经伏波神祠卷》、钟繇《荐季直表》、林逋《手札二帖》等，吴江人史鉴（1434—1496）收藏有褚遂良《文皇哀册》、欧阳询《梦奠帖》、颜真卿《刘中使帖》等，长洲人陆宽（1458—1526）收藏有褚遂良《倪宽赞》、怀素《自叙帖》、蔡襄《致通理当世屯田尺牍》等，文征明收藏有孙过庭《书谱》和苏轼《前赤壁赋》等，无锡人华夏（约1498—1557）收藏有王羲之《哀生帖》、虞世南《汝南公主墓铭》、王方庆《通天进帖》、徐浩《绢书道经》等。

这些收藏家经常相互鉴赏藏品，品题吟咏，文征明撰《沈周行状》说："先生去所居里余，为别业，曰'有竹居'，耕读其间。佳时胜日，必具酒肴，合近局，从容谈笑，出所蓄古图书器物，相与抚玩品题以为乐。"又撰《华尚古小传》云："家有尚古楼，凡冠履盘盂几榻，悉拟制古人。尤好古法书、名画、鼎彝之属，每并金悬购，不厌而益勤。亦能推别真赝美恶，故所蓄皆不下乙品。时吴有沈周先生，号能鉴古，尚古时时载小舟从沈周先生游，互出所藏，相与评骘，或累旬不返。"基于这样丰富的收藏，文征明与文嘉父子以二十四年时间，有系统地选择了晋唐宋元及当代名家名作，汇刻成十二卷《停云馆帖》。

总之，江南商品经济的发展带动了书画收藏和研究的风气，促进了书法创作，而且，也为书法艺术的发展带来地域性的流派纷争。当时苏州为全国的丝织中心，松江为全国的棉纺中心，经济上的竞争影响到书法，形成苏州一带吴门派和松江一带华亭派的纷争。

双方都抬出历史上的名人来撑台面，三国时代的皇象，唐代的孙过庭、陆柬之和张旭都是苏州人，宋代苏舜钦、范成大，以及元代倪云林也是苏州人。松江论古德只抬出陆机，人数和影响力都不及苏州。然而讲时贤，明代初期松江出了沈度、沈粲和陈璧等人，盛极一时，远在苏州之上，陆深《俨山集》说："国初书学，吾松尝甲天下，大抵皆源流于宋仲温、陈文东，至二沈先生，特以毫翰际遇文皇，入官禁近，故吾乡有大学士、小学士之称。"十分自豪。

然而，明初的华亭派属于复古主义末流，二沈之后，日趋衰飒。吴门派感觉到这一点，为超过松江，恢复苏州昔日的荣耀，一方面批判复古派的旗手赵孟頫，指斥他的字为"奴书"，另一方面重新肯定被复古派所否定的宋代书法，涌现出像吴宽、沈周、文林等一批学习宋人而卓有成效的书法家。祝枝山是李应桢的女婿，他也随着岳父批评赵孟頫一路的字："孟頫虽媚，犹可言也，其似算子率俗书，不可言也。"（《书评》）他学习书法的经历，据王世贞《艺苑卮言》说："京兆少师楷法自元常、二王、秘监、率更、河南、吴兴，行草则大令、永师、河南、狂素、颠旭、北海、眉山、豫章、襄阳，靡不临写工绝，晚节变化出入，不可端倪。"明顾璘《国宝新编》云："希哲书学精工，自《急就》以逮虞、赵，上下数千年变体，罔不得其结构。"文征明是李应桢的学生，他学习书法的经历与祝枝山相同，开始时受父亲和吴宽的影响，学苏东坡体，后来转益多师，楷书宗钟繇、大令，草书师怀素、智永，行书学《怀仁集王羲之书圣教序》和宋元诸家，大字则专仿黄庭坚。（图8-59）祝枝山和文征明的取法都上至魏晋，下及宋元，没有条条框框，不带成见，并且在博采众长的基础上陶冶熔铸，自成一格。这种凌轹百家的气势与风格影响了当时书坛。翁方纲跋《聂大年诗柬》说："予尝见明初人手迹，每多深得赵书神致，实遥接周驰、郭界之后。迨明中叶，而犹未大变。宋（克）、沈（度）、詹（希元）、解（缙）虽自成格，而所津逮，无若吴兴之绵远也。直至文衡山出，而江左字体，乃多用文家笔意，不仅囿于赵体。"

祝枝山和文征明的崛起，带动了整个苏州书坛，"家家习书，人人作画"，出现了唐寅（图8-60）、陈淳（图8-61）和王宠（图

图8-59 明文征明书

图8-60 明唐寅书

8-62）等一大批名家高手，实力和声势碾压华亭派，祝枝山不无挖苦地说："近朝所称如黄翰、二钱、张汝弼，皆松人也。松人以沈氏遗声，留情毫墨，迄今犹然。然荆玉一出而已！"（文征明《停云馆帖》卷二所载祝枝山《书述》）蔑视松江书法后继无人，如"荆玉一出"，少得可怜。

图8-61　明陈淳书

面对吴门派的挑战，华亭派极为敏感，一方面大力推举陆深（1477—1544）。唐锦《龙江集》云："国初吾松多以书学名天下，久已绝响。（陆）公近奋起，遂凌蹴前人而处其上。识者谓公赵文敏后一人，非谀词也。"卞永誉《式古堂书画汇考》引董其昌语："国朝书法当以吾松沈民则（度）为正始，至陆文裕（深），正书学颜尚书，行书学李北海，几无遗憾，足为正宗，非文待诏（征明）所及也。"华亭派企图抬高陆深来与苏州抗衡，但陆深的书法据《明史·文苑传》所说，"工书，仿李邕、赵孟𫖯"，新意不多，无法担当这个重任。（图8-63）

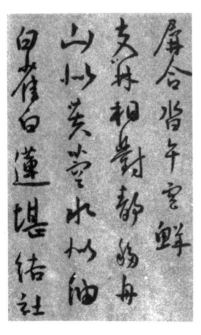

图8-62　明王宠书

另一方面，松江派也开始扩大取法范围，奋起直追，如莫是龙（？—1587）"工诗古文，书法无所不窥，而独宗羲、献、米芾，楷宗钟繇"（何三畏《漱六斋全集》），但是英年早逝，也没有形成自己特色。这种落后状况，一直到董其昌出现才彻底改观。

董其昌在《画禅室随笔》中说："吾学书在十七岁时，初师颜平原《多宝塔》，又改学虞永兴，以为唐书不如魏晋，遂仿《黄庭经》及钟元常《宣示表》《力命表》《还示帖》《丙舍帖》，凡三年，自谓逼古，不复以文征仲、祝希哲置之眼角。乃于书

家之神理，实未有入处，徒守格辙耳。比游嘉兴，得尽睹项子京家藏真迹，又见右军《豹奴帖》于金陵，方悟从前妄自标许，自此渐有小得。"据各种资料记载，他学习传统非常广博，由颜、虞入手，后习钟、王，旁及李邕、徐浩、柳公权、杨凝式、苏轼、米芾等，而且，他学问修养在吴门书家之上，传统经过他的吸收消化，别开生面。以李北海为骨而化其雄强为淡雅，以米南宫为体势而略去跌宕走向平和，点画清秀遒丽，结体挺拔飘逸，章法上字距与行距相当疏朗，再加上特别喜欢用润淡墨，字里行间弥漫着生意和禅机。包世臣《艺舟双楫》说："其书能于姿致中出古淡，为书家中朴学。"他自己也很自负，《画禅室随笔》说："吾松书自陆机、

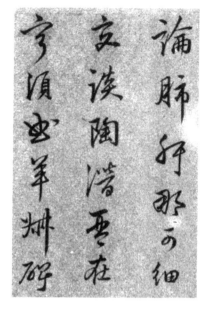

图8-63　明陆深书

陆云，创于右军之前，以后遂不复继响。二沈及张南安（弼）、陆文裕（深）、莫方伯（如忠）稍振之，都不甚传世，为吴中文、祝两家所掩耳。文、祝二家，一时之标，然欲突过二沈，未能也，以空疏无实际故。余书并去诸君子而自快，不欲争也，以待知书者品之。"言下之意，历史上松江地区的书法，陆机以下就数他，吴中文征明、祝枝山连二沈都未突过，更不在话下了。

董其昌出现后，华亭派势力大振，当时学董字比较出色的书家有陈继儒、陆起龙和李日华等。到清朝初期，由于皇帝的喜爱，董其昌书法更加流行，风靡全国。

明中后期书法的综合运动就是在吴门派和华亭派的纷争背景上展开的，代表人物为祝枝山与董其昌，下面再具体聊一聊。

祝枝山（1460—1526）是苏州派的偶像。王世贞《艺苑卮言》说："天下法书归吾吴，而祝京兆允明为最，文待诏征明、王贡士宠次之。"文征明也说："余往与希哲论书颇合，每相推让，而余实不及其万一也。自希哲亡，吴人乃以余为能书，过矣。……若余则何敢望吾希哲哉？"（《草书前后赤壁赋跋》）祝枝山大字小字和各种字体都能写，是个全才，而且即使同一种字体，也变化多端，清人王澍《虚舟题跋》说："明书家林立，莫不千纸一同，惟祝京兆书法变化百出，不可端倪。余见京兆书以百数，莫有同者，信有明第一手也。"祝枝山最擅长的是草书，点画线条盘旋进跳，结体造形大小俯仰，章法上没有行和列的区别，通篇上下连绵、左右穿插，浑然一体。文嘉《跋草书赤壁赋》说："枝山此书，点画狼藉，使转精神得张颠之雄壮，藏真之飞动，所谓屋漏痕、折钗股、担夫争道、长

年荡桨等，佳意咸备。"确实如此，既有张旭的横撑，又有怀素的圆转，而且还有黄庭坚夸张的点线结合，将三者融为一体，表现手法相当丰富。（图8-64 ～ 8-66）

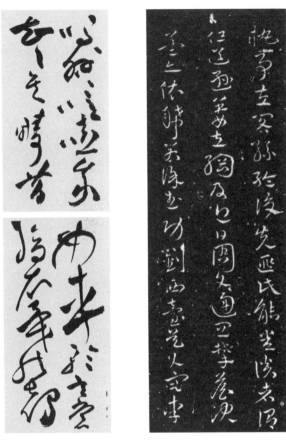

图8-64　明祝允明书
《赤壁赋》

图8-65　明祝允明书《书述》

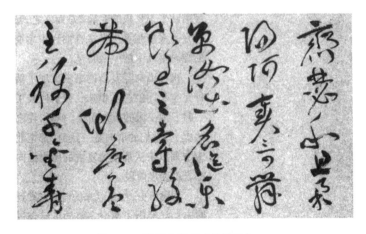

图8-66　明祝允明书《箜篌引》

　　董其昌（1555—1636）是松江派的代表书家。少负重名，能诗文书画，精于品题。王文治《论书绝句》云："书家神品董华亭，楮墨空无透性灵。除却平原俱避席，同时何必说张邢。"认为二王以后的行草书法，除颜真卿之外就数他了。董其昌的书法，楷书从颜真卿《多宝塔》入手，后取法虞世南和钟、王小楷，体势端庄笃实，清秀丰伟，行笔舒缓，略带牵引的笔意，与行楷相近。行书致力于二王、颜真卿、杨凝式和米芾诸家，点画清润精劲，遒丽畅达，结体化米芾的上松下紧为密上疏下，有挺拔上举之势，章法疏朗，字距行距开阔，同时善用淡墨，整个风格空灵清新，如冬雪初融，虚白之处弥漫着无限生机。草书法乳怀素，点画含筋裹骨，转折圆畅婉丽，寓遒媚于豪放之中，婀娜而不失刚健，其清新淡雅的风姿令人有清风出袖、明月入怀之想。（图8-67～8-69）

　　祝枝山和董其昌是明中后期综合书风的代表书家，他们打破了元代复古派的局

图8-67　明董其昌跋米芾《蜀素帖》

图8-68　明董其昌书

图8-69　明董其昌书

限,把取法范围从二王扩大到宋元,在整个行草书法的历史中寻找借鉴。所不同的是,祝枝山兼收并蓄,熔铸成一种豪放跌宕的风格,董其昌广采博取,幻变出一种空灵淡雅的面貌。两种不同的艺术追求,分别代表了一时一地一派的风格面貌。但是在书法史上,它们的取向是一致的,都把北宋中期以来从革新到复古的历史推向综合的发展阶段。

回顾历史,二王以来的行草发展到明末,经历了两个完整的正反合过程。前者从隋唐到五代,后者从宋元到明末,其中,晚唐五代和明中后期都是综合阶段,在这两个时期中,书法家对传统的认识是一致的:王羲之书法尽善尽美,"大统斯垂,万世不易",五代李后主认为唐代名家书法取法二王有得有失,明中后期的项穆认为宋元明家书法取法二王也有得有失,皆属于道之一隅,不能得天地之纯,因此主张综合。然而,时代不同,综合的基础不同,结果也各有特色。晚唐五代的综合是清朗俊逸与浑厚豪放在理性法度支配下的融会贯通,明中后期的综合是革新书风与复古面貌在意造观念支配下的兼收并蓄。这种区别,只要把柳公权和杨凝式的书法与祝枝山和董其昌的书法加以比较,就能明白的:前者法度森严,结果趋向封闭式的没落;后者挥洒自如,结果趋向开放式的发展。

二、革新书风

明代后期,帖学经过两次正反合的发展,各种风格得到了淋漓尽致的表现,接下来怎样在山重水复之中开辟出柳暗花明的又一村,历史赋予明后期书法家的使命极其沉重,但同时也为他们的奋斗创造了诸多有利条件。

首先,明代中期,思想界出了个王阳明(1472—1528),面对盛极一时的朱子理学,认为:"吾不知其于洪水猛兽何如也!……孟子之时,天下尊信杨、墨,当不下于今日之崇尚朱说,而孟子独以一人呶呶于其间。噫,可哀矣!"又说:"夫众方嘻嘻之中,而独出涕嗟若,举世恬然以趋,而独疾首蹙额以为忧,此其非病狂丧心,殆必诚有大苦者隐于其中,而非天下之至仁,其孰能察之?"他表示要冒天下之大不韪,挽狂澜于既倒,将世人从"崇尚朱说"的迷乱中拯救出来。

王阳明倡导"心学",认为"理"不是客观存在的,也不是圣人制造的,它存在于每个人的心中,"心明便是天理","外吾心而求物理,非物理矣",在《书诸阳卷》中说:"理也者,心之条理也。是理也,发之于亲则为孝,发之于君则为忠,发之于朋友则为信。千变万化,至不可穷竭,而莫非发于吾之一心。"这种理论在反对理学束缚、启发人们大胆思想方面起了重大作用,表现在书法上,为创新书风的崛起作了思想理论上

的准备。

比如关于"格物致知"的解释，朱熹强调知识的客观性，理存在于事物之上，格物就是穷物之理，格物之学是逐外工夫。王阳明强调知识的主观能动性，在《传习录》中说："鄙人所谓致知格物者，致吾心之良知于事事物物也。吾心之良知，即所谓天理也。致吾心良知之天理于事事物物，则事事物物皆得其理矣。致吾心之良知者，致知也。事事物物皆得其理者，格物也。是合心与理而为一者也。"

这种新解改变了书法家的临摹观念，如果认为理在物上，那就是实临，老老实实模仿，亦步亦趋，惟妙惟肖；如果认为理在心上，为心之条理，那就是意临，根据自己的理解去写，在临摹中发现自己，表现自己，实现自己。明末书法家受心学影响，主张意临，强调自运，比如将王铎的临作与原作相比，小字变大字，横式手卷变直式条幅，行书变草书，章草变今草，大王小王间杂一幅，漏字添句，随意增减，一切随心所欲。(图8-70)再如八大山人的临摹作品，标明是临张芝、钟繇、王羲之、褚遂良、虞世南的，但是点画结体全都出于自运，甚至用某书家的意笔抄录一段文字也称之为临。(图8-71)

图8-70 明王铎书　　　　　　图8-71 清八大山人书

其中，最典型的是董其昌，不仅有许多意临作品传世，而且在《画禅室随笔》中有大量关于意临的书论，如："子昂背临《兰亭帖》，与石本无不肖似，计所见亦及数十本矣。余所书《楔帖》，生平不能十本有奇，又字形大小及行间布置，皆有出入，何况宋人聚讼于出锋贼毫之间耶！要以论书者，正须具九方皋眼，不在定法也。"又说："北海曰：'似我者俗，学我者死。'不虚也。赵吴兴犹不免此，况余子哉。"他认为赵孟頫临书的毛病就在"无不肖似"，"字法不变"，没有自我。他还说："余尝谓右军父子之书，至齐梁而风流顿尽。自唐初虞、褚辈变其法，乃不合而合，右军父子殆如复生。此言大可意会，盖临摹最易，神气难传故也。"认为临摹的最高境界是一变其法的不合之合，而这种境界来自"以吾神注之"，他说："欲造极处，使精神不可磨没，所谓神品，以吾神所著之故也。"就是要表现自我，如王阳明说的"致吾心之良知于事事物物也"。

再比如在创作上，王阳明《答罗整庵少宰书》说："夫道，天下之公道也；学，天下之公学也。非朱子可得而私也，非孔子可得而私也。"公道、公学高于一切，哪怕孔子和朱子的话也必须从"公道"的角度加以审视，不能盲从。而公学不是外缘，与心学相关，发自内心，因此他认为："夫学贵得之心。求之于心而非也，虽其言之出于孔子，不敢以为是也，而况其未及孔子者乎！求之于心而是也，虽其言之出于庸常，不敢以为非也，而况其出于孔子者乎！"学贵得心，藐视一切纲常规范，甚至不以孔子的是非为是非。这与此前朱熹理学影响下的复古思想截然不同，鼓励书法家打破条条框框束缚，根据自己的理解大胆创作，大胆创新。

在王阳明心学理论的影响下，明末书法界又出现一波创新潮流。这波创新的特点如果也用一个字来概括，那就是尚"情"。书法艺术都是表现思想感情的，而这个"情"特指一种前所未有的激情，它与当时特殊的政治和文化有关，具有以下几个鲜明的时代特征。

第一，王阳明心学在文艺界引起轰动，李贽进一步引申为"童心说"："夫童心者，真心也。……夫童心者，绝假纯真，最初一念之本心也。"（《童心说》）又说："夫天生一人，自有一人之用，不待取给于孔子而后足也。若必待取足于孔子，则千古之前无孔子，终不得为人乎？"（《答耿中丞》）每个人都自有其价值，自有其真实，艺术的可贵之处在于表达自己的真实，不要装模作样地模拟前人，"代圣人立言"。这种以心灵觉悟为基础的真实"本心"，摒弃一切外在教条的束缚，反道学、反虚伪，具有振聋发聩的作用。李贽本人还点评了十多种流传在市井间的戏曲小说，把这些作品与正统的文学经典相提并论，认为它们的可贵就在于处处洋溢着真情实感。

李贽的朋友、学生和倾慕者中不乏文艺人才，他们又在各自的领域里从理论和实

践上加以发挥。文学上以袁宏道为首的公安派主张"独抒性灵,不拘格套,非从自己胸臆流出,不肯下笔"的创作原则,认为"真人所作,故多真声,不效颦于汉魏,不学步于盛唐,任性而发,尚能通于人之喜怒哀乐、嗜好情欲,是可喜也"(《袁中朗全集·序小修诗》)。著名剧作家汤显祖认为"世总为情,情生诗歌",强调情是文艺创作的根本源泉和终极目标,他写了著名的《牡丹亭》,在记题中说:"第云理之所必无,安知非情之所必有邪?"情胜于理,合情的必然合理,因此剧本以死而复活的"无理"故事,描写了最深最真的男女至情。这种文艺理论和作品同声相应,同气相求,激励了强调抒情写意的创新书法,而且为理解和接受它们造就了必要的艺术氛围。

第二,明朝中后期政局多变,先是严嵩专权,后来魏忠贤结党营私,李自成农民起义,清兵南下,同时伴随着清议党争,纷纷扰扰。士大夫与文人学士在种种问题上相互倾轧,命途多舛,重者处死,轻者贬谪。到清初,由于外族入主,他们或者抗争,失败后栖隐山林,放浪形骸,采取不合作态度;或者身仕两朝,内心矛盾纠结,痛苦不堪。总之,官做不得,学问又无法安心研究,于是便转向书法,借此宣泄胸中不平之气。徐渭就是在"既不得志于有司",又"雅不与时调合"的情况下"喜作书"的,其他如张瑞图、黄道周、王铎、倪元璐和傅山等,无不如此。动荡的政局为渊驱鱼,把一大批才华横溢的文人士大夫从政治领域赶到书法天地,他们将痛苦人生所酿就的烈酒倾泻于书法,笔端自然会喷射出炽热的情感。

第三,明代中后期私家园林兴起,顾起元在《客座赘语·建业风俗记》中说:"正德以前,房屋矮小,厅堂多在后面。或有好事者,画以罗木,皆朴素浑坚不淫。嘉靖末年,士大夫家不必言,至于百姓有三间客厅,费千金者,金碧辉煌,高耸过倍,往往重檐兽脊如官衙然,园囿僭拟公侯。下至勾栏之中,亦多画屋也。"这种僭拟公侯的私家园囿、高耸过倍的建筑、金碧辉煌的客厅,为书法作品提供了新的展示空间,作品幅式越来越多,中堂、条屏、楹联、匾额,它们没有先例可以模仿,激励了明末清初书法家的创造欲望,而且这些幅式都很大,六尺、八尺的条幅、中堂、楹联、匾额则更大,超大的幅式使真情本色得以淋漓尽致地发挥。

上述三种历史条件为明末的书法革新打上了尚情的烙印,一批书法家联袂奋起,前呼后应,徐渭发其端,张瑞图、黄道周、倪元璐、王铎、傅山等继其后,一时间风起云涌,电闪雷鸣。

徐渭(1521—1593) 明朝中期,当祝枝山等人刚刚将宋代革新书风和元代复古书风综合起来,为二千以来的传统帖学放一异彩不久,一位旷世奇人便以崭新的精神面貌和风格形式呼啸而起,他就是有"字林侠客,八法散圣"之称的徐渭。

徐渭自幼聪颖过人,天才超侠而愤世嫉俗,既失意于场屋,"不得志于有司",又"卒以疑杀其继室","自持斧击破其头,血流被面,头骨皆折,揉之有声。或以利锥锥其两耳,深入寸许,竟不得死"。袁宏道《徐文长传》称:"古今文人牢骚困苦,未有若先生者也。"徐渭将这些非凡的经历与感情倾泻于诗,令一代文豪拍案叫绝,抒发于文,写下了著名的杂剧《四声猿》和我国第一部戏曲研究著作《南词叙录》,旁逸为花鸟丹青,开创了大写意画风,然而他自己最看重的是书法,说"吾书第一"。

徐渭的行草学过索靖、倪瓒、苏轼、黄庭坚和米芾,创作上强调本色,反对相色,认为:"世事莫不有本色,有相色。本色犹俗言正身也;相色,替身也。"并表示:"故余于此中贱相色,贵本色。"(《西厢序》)陶望龄在叙述徐渭的创作时说:"夫迫而吐者不择言,触而书者不择事;择言则吐不诚,择事则书不备;不备不诚则词成而情事已隐,黯然若象人之无情,而土鼓之不韵。"为了情感表现的充沛和真诚,他的点画纵横驰突,狂放不羁,结体宽博开张,变幻奇诘,章法大小倾斜,参差错落。作品中局部的技巧都丧失了原有的地位与价值,不计工拙,一切服从于整体的审美效果,让人通篇只看到线条的缠绕和点的迸溅,感受到愤懑的倾泻、痛苦的呼号和血泪的挥洒,进而为作者那勃然不可磨灭的气概而肃然起敬,为英雄失路、托足无门的命运而拔剑四顾。(图8-72)

图8-72　明徐渭书

张瑞图(1570—1644)　二王父子在字体上完成了从章草向今草、从隶书向行书的过渡,在书体上创立了内擫与外拓两大类型。由于外拓的写法比内擫流媚和便捷,符合书法风格"古质而今妍"的发展趋势,因此成为行草的主流风格,颜真卿、米芾、赵孟頫和董其昌等领袖级的书法家都属外拓一类。大王的内擫法则比较落寞,欧阳询、杨维桢虽为名家,但影响远不及前者。明末清初,张瑞图"寻坠绪之茫茫,独旁搜而远绍",重新开掘和发展内擫的传统形式。起笔与收笔抛弃藏头护尾的传统戒律,斩截爽利,锋芒毕露。横画长而有势,撇捺也左右波发,改变了外拓法那种圆转着打滚直下的书势。强调横势,排戛跌宕,如海浪汹涌澎湃。尤其是笔画向字心内压作弧线,横竖相交,锐角高昂,如奔突的地火喷口,倾泻着洪荒之力。

这种写法将王羲之以来的内擫推向极致，开辟出一片崭新天地，清人梁巘《承晋斋积闻录》说他的字"用力劲健"，"圆处悉作方势，有折无转，于古法为一变"，又说，"然一意横撑，少含蓄静穆之意"，但是，"明季书学竞尚柔媚，王、张二家力矫积习，独标气骨，虽未入神，自是不朽"。（图8-73）

黄道周（1585—1646） 黄道周与张瑞图同籍福建而小十五岁，书法受张瑞图影响，但是看到张瑞图书法的毛病，在"一意横撑"上有所收敛。横画多用内擫，笔势跌宕，竖画则改用外拓，一方面使结体造形尽量向外拓展，开边略地，造成开张与稳定的体势；另一方面，竖画的弧线向外拓展，与横画弧线相交时产生的锐角也变钝变温和了。

黄道周书法用笔方刚峻劲，沉着痛快，有北朝的剽悍之气。结字左低右高，寓欹侧于平正，有宋人影响。书风戈戟铦锐可畏，一如其"严冷方刚"的人格。方苞《望溪集·石斋黄公逸事》记载："及明亡，公（黄道周）絷于金陵。……正命之前夕……醊寝达旦，赴盥漱更衣，谓仆某曰：'曩某以卷索书，吾既许之，言不可旷也。'和墨伸纸，作小楷，次行书，幅甚长，乃以大字竟之，加印章，始出就刑。"慷慨悲壮，催人泪下。（图8-74）

傅山（1607—1684） 傅山通经史诸子和佛道之学，又精医术丹青，可算是明末清初书家中的博学淹通者。入清以后，隐居不出。康熙十八年（1679），当道迫就博学鸿词科之荐，托病拒不入城，清郭尚先《芳坚馆题跋》说："先生学问志节，为国初第一流人物。"

他大幅行草的用笔强调使转，线条回环缭绕，矫健畅豁。结体左右倾侧，大小错落，章法从上至下，连绵相属，一气呵成。如果说张瑞图将王羲之的内擫法推向了极致，那么傅山就是将王献之的外拓法推向了极致，在点画、结体和章法上都达到了新的高度。然而过犹不及，张瑞图用翻腕的写法，字形一意横撑，有伤刻露，傅山用转腕的方法，字形一味打滚，也难免在圆熟中有流俗的毛病。（图8-75）

傅山在书法理论上将李贽的"童心说"演绎为"作字贵在天倪"。只有流露真情实感才能体现"大巧"，人为追求的东西充其量只能是"小巧"。大巧不论美丑，但见情性；小巧虽工而分美丑，损害情性。他赞美汉代分书"无布置等当之意"，"信手行去，一派天机"，并以学童写字时不能控制的"忽出奇古"，书法家醉后写字的"或当遇天"为例，证明只有"信手行去""无意于书"，作品才能自现本色，达到化境。

傅山书论的最大贡献是提出了著名的"四宁四毋"："宁拙毋巧，宁丑毋媚，宁支离毋轻滑，宁真率毋安排。"（《霜红龛集·作字示儿孙》）以为非此不足以挽狂澜于既

图8-73 明张瑞图书

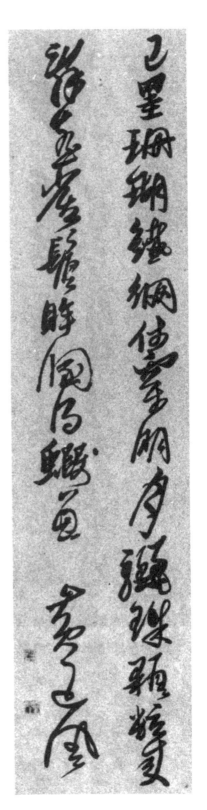

图8-74 明黄道周书

倒。这个口号不仅在当时意义重大,而且影响深远,它认为尽善尽美不过是在共通的理法原则下产生的幻想,会限制和影响创作过程中真性本色的流露,因此书法风格的追求不必面面俱到,完全可以根据自己的个性去发挥创造,从而促进百花齐放的多元发展。而且,他还像宋代黄庭坚一样,主张学习碑版,对清代碑学的发展起到了"雄鸡一唱"的作用。(图8-76)

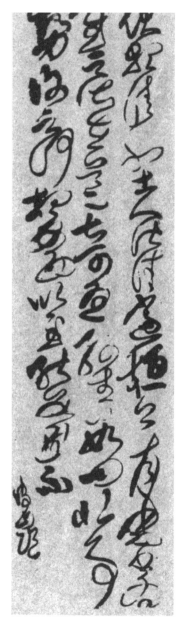

图8-75 清傅山临王羲之《伏想清和帖》

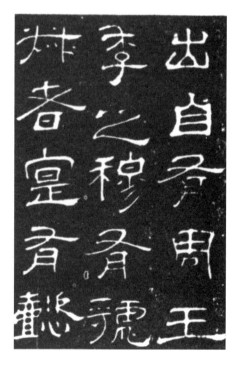

图8-76 清傅山书

王铎（1592—1652） "发乎情，止乎礼义"，这是传统儒家的审美观念，它承认艺术活动起源于感情抒发，但又认为抒发要有一定的限度，过犹不及。用这种观念审视明末书坛，文质彬彬、情与礼恰到好处者首推王铎。

王铎学书非常投入，曾自订字课云："一日临帖，一日应请索，以此相间，终生不易。"（倪灿《倪氏杂记笔法》）王铎楷书学钟繇、颜真卿，行草宗二王，自称"余从事书艺数十年，皆本古人"。正因为有如此深厚的传统功夫，所以在尽情挥洒时能随心所欲而不逾规矩法度。

王铎的大幅草书笔连字连，一笔到底，夭矫翻腾，酣畅淋漓，大气磅礴，粗看每个字欹侧不稳，细看上下呼应，左右顾盼，相互照应，复归平正。他的点画极力舒展，变化多端，但又不粗率，很有节制。马宗霍《霎岳楼笔谈》说："明人草书无不纵笔以取势者，觉斯则纵而能敛，故不极势而势若不尽。"总之，王铎的书法一切都那么抒情，然而一切又都那么和谐。

王铎书法前无古人、后启来者的特点有二。第一是用墨，由湿渐干，由干渐枯，润燥相间，很有节奏感。尤其是创造性地利用涨墨来粘并笔画，形成块面，一方面简洁形体，避免琐碎，另一方面造成块面与线条的对比组合，增加表现能力，强化视觉效果。第二是结体章法，前人讲似欹反正，一般都着眼于单字，在各个偏旁部首的组合关系上做文章，王铎则以数字甚至一行为单位，单位量的扩大，使通篇变化更加集中，更加大气。（图8-77）

倪元璐（1593—1644） 康有为《广艺舟双楫》说："明人无不能书，倪鸿宝新理异态尤多。"这种"新理异态"表现为两个方面：一是运笔刚毅劲挺，郁勃而有气概，具体为线条中段不是一掠而过，有提按起伏和疾涩苍润的变化；二是枯笔的大量使用，常常在没有墨的情况下还要写，造成强烈的墨色对比。这两点对后来的碑学书家启发很大。

倪元璐的学生侯方域在《倪涵谷文序》一文中追述他的文学观点时说："余少游倪文正公之门，得闻制艺绪论。公教余为文，必先驰骋纵横，务尽其才，而后轨于法。然所谓驰骋纵横者，如海水天风，焕然相遭，喷薄吹荡，渺无涯际；日丽空而忽暗，龙近夜以一吟；耳凄兮目骇，性寂乎情移。文至此，非独无才不尽，且欲舍吾才而无从者，此所以卒与法合，而非仅雕镂组练，极众人之炫耀也。"文艺创作不能雕镂组练，必须纵横驰骋，务尽其材，不加扼制、不加矫饰地尽情宣泄。他的书法也是如此，用笔凌厉，点画苍雄，结体昂藏，墨色浓重，通篇犹如一队队奔马，首尾衔接，奋鬣嘶鸣，挟风扬沙，浩浩荡荡。仔细分析，线条的疾涩与干枯，结体的紧凑与倔强，都反映了郁结的

胸襟和激越的情感。这样的风格与文人士大夫的悲剧命运是一致的，难怪他会在国破君亡的情况下慷慨赴难，以身殉节。(图8-78)

总之，明末清初的革新派书家热衷于修齐治平的大业，无意做书家，但是身处动乱的政局之中，经历了非常人所能想象的磨难，愤世嫉俗，壮怀激烈，所有郁结的情感都要借助书法来毫无保留、不加修饰地尽情宣泄，犹如李贽所说的："且夫世之真能

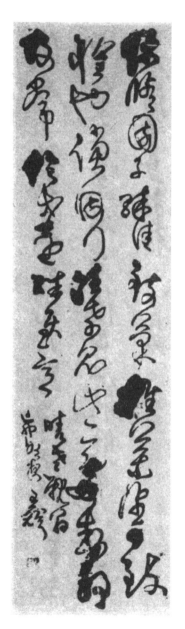

图8-77 明王铎临王羲之《小园子帖》　　　　图8-78 明倪元璐书

文者,比其初,皆非有意于为文也。其胸中有如许无状可怪之事,其喉间有如许欲吐
而不敢吐之物,其口头又时时有许多欲语而莫可所以告语之处,蓄极积久,势不能遏。
一旦见景生情,触目兴叹,夺他人之酒杯,浇自己之垒块,诉心中之不平,感数奇于千
载。既已,喷玉唾珠,昭回云汉,为章于天矣。遂亦自负,发狂大叫,流涕恸哭,不能自
止。宁使见者闻者切齿咬牙,欲杀欲割,而终不忍藏于名山,投之水火。"(《焚书·杂
说》)这既是明末清初文人的遭际,也是当时书法家的境遇,因此他们的创作特别抒
情,共同的特点是,笔势奔放,点画狼藉,结体欹侧,造形夸张,章法错落,各种对比关
系得到强有力的表现,呈现出一种前所未有的如雷似电、如铁马冰河、似大海澎湃的
阳刚之美,为帖学书法放一异彩。

回顾二王以后的书法,"晋人尚韵,唐人尚法,宋人尚意",元和明初尚技,明末则
可以说是尚情。这就是一整部帖学发展的历史。

第十节　帖学历史中的王羲之

孙过庭《书谱》的第一句话是:"夫自古之善书者,汉魏有钟张之绝,晋末称二王
之妙。"钟繇善行书,张芝善草书,到王羲之集为大成,登峰造极,成为帖学的开山之
祖。帖学从晋末发展到明末,一千多年,经历了晋人尚韵、唐人尚法、宋人尚意、元人
尚技、明末清初尚情的发展,不同时代有不同的王羲之。正如一千个人眼中有一千个
哈姆雷特,一千个人眼中也有一千个王羲之;这一千个王羲之与唯一的王羲之其实只
是一个,没有唯一的王羲之就没有那一千个王羲之,没有后来的一千个王羲之;那唯
一的王羲之早就死了,那个合而为一的王羲之之所以能够始终存在,就是因为他一直
在被取法,在被各个时代文化所塑造。苏东坡说:"智者创物,能者述焉,非一人而成
也。"帖学史上的王羲之也应作如是观。

每个时代有每个时代的王羲之,比较来看,明代地位最高,项穆的《书法雅言》
说:"宣尼逸少,道统书源,匪不相通也。""尧舜禹周,皆圣人也,独孔子为圣之大成;
史李蔡杜,皆书祖也,惟右军为书之正鹄。"王羲之成了书法界的孔夫子,再看他一生
的命运,与孔夫子一样,历经波折,下面一组文字对照着读很有意思。

A　孔子生前,以匡复周礼为己任,周游列国,到处碰壁,危厄于陈蔡之间,惶惶然
如丧家之犬。

王羲之立志仿效夏禹文王,"驱使关陇巴蜀",但命途多舛,只做了个会稽内史,人
微言轻,谏止殷浩北伐又屡屡不成,最后只好辞官还家,放浪山水,寄情翰墨。他的书

法在一开始时也不受待见,有"家鸡野鹜"之诮。

B 到了四百年后的汉代,孔子才慢慢走了运。统治者把儒家定于一尊,六经也列入了学官。

王羲之书法在南朝一度不十分走运,《南齐书·刘休传》说:"右军之体微古,不复贵之。"陶弘景《与梁武帝论书启》云:"海内非惟不复知有元常,于逸少亦然。"王羲之几乎被人忘却了。直到梁武帝的推崇,尤其是三百多年后唐太宗的鼓吹,才风靡天下。

C 东汉时,王充写《问孔》《刺孟》,说明孔子的地位并不神圣,公开批评也不要紧。

唐朝,人们也可以直言不讳地批评王羲之,韩愈说:"羲之俗书趁姿媚。"张怀瓘《书议》说:"逸少草有女郎才,无丈夫气,不足贵也。"

D 两宋以后,儒学经过朱子理学的改造,成为封建统治的思想基础,孔子进了文庙。金元两代,又替孔子戴上高帽,称之为"大成至圣先师文宣王"。祭品吃得越多,形象越神化,教义则被改造得越来越模糊。

宋初,太宗刻《淳化阁帖》,二王占了一半,以后不断翻刻,鱼鲁豕亥,面目全非。元代,在理学影响下,王羲之书风经过复古派的改造,变得循规蹈矩,理论研究则条分缕析,琐碎刻板,为技日益,为道日损。总之,治世作用越来越被强调,书法的地位也随之增高,而形势兼顾的真实面目却越来越模糊了。

E 科举取士,限制了士大夫的思想,四书五经成为文人学士踏进官场的敲门之砖,腐儒们断章取义地将孔子的思想鲁莽割裂,敷衍成高头讲章,其精义已无人好好研究了。

受利禄的驱使,明初的王羲之书法进一步被改造为光、黑、亮的台阁体,统治者把它作为封建政治的意识形态,作为"助人伦,成教化"的工具,一般读书人把它作为科举仕进的敲门砖。结果王羲之书法形势兼顾的精神丧失殆尽,千人一面,千篇一律,致天下书风共趋于刻板庸陋。

F 清代考据学兴起,历代统治者和御用文人所再造起来的孔子形象遭到揭发,原先以为由孔子所修的六经被认为是其所订,而且其中包括了许多后人的伪托。清末维新运动,废除科举取士制度,五四新文化运动,砸掉了孔子的牌位。

清代碑学兴起,书法家开始批判以"王羲之"为代表的帖学,认为各种刻帖失真走样,风格庸俗,李文田等人甚至否定《兰亭序》为王羲之手笔。进入二十世纪,甲骨文、金文、简牍帛书、碑版造像和敦煌遗书等的发现,从根本上动摇了王羲之至高无上

的书圣地位。

王羲之与孔子的命运如此相似，每个时代都不相同，如果要评说这种变化的是是非非，必须先搞清楚真实的王羲之究竟是什么样的。

1. 真实的王羲之

汉末，书法进入自觉的时代，人们开始关注书法艺术的表现内容和表现形式，蔡邕写了《九势》，说："夫书肇于自然。自然既立，阴阳生焉；阴阳既生，形势出焉。""自然"是表现内容。"阴阳"是表现形式，即各种各样的对比关系，比如用笔的轻重快慢、点画的粗细长短、结体的大小正侧、章法的疏密虚实、用墨的枯湿浓淡等等。这些对比关系很多，归并起来，可以分为两类：一类是形及空间关系，如粗细长短、大小正侧、疏密虚实等；另一类是势及时间节奏，如轻重快慢、离合断续等。形和势是书法艺术最基本的表现形式。

到东晋，王羲之继承和发展了蔡邕的理论，在《记白云先生书诀》中说："书之气，必达乎道，同混元之理。七宝齐贵，万古能名。阳气明则华壁立，阴气太则风神生。把笔抵锋，肇乎本性。力圆则润，势疾则涩；紧则劲，险则峻；内贵盈，外贵虚；起不孤，伏不寡；回仰非近，背接非远；望之惟逸，发之惟静。敬兹法也，书妙尽矣。"将这段话与蔡邕的《九势》相比，第一句中的道和混元之理类同"自然"，是书法艺术的表现内容；第二句分析阳气和阴气的特点，类同于"自然既立，阴阳生焉"，是书法艺术的表现形式；第三句中的内外、盈虚、起伏和远近，都是一组组对比关系，是阴阳的具体阐述；第四句强调书法表现的全部奥妙在于阴阳对比。显然，这段话是对《九势》的发挥。王羲之的书论还有《题卫夫人〈笔阵图后〉》《书论》和《笔势论》等，如前所述，以形势兼顾为特点，都是对《九势》理论的进一步发挥。

王羲之书法创作的特点也是形势兼顾，庾肩吾《书品》评王羲之书法"尽形得势"，梁武帝《观钟繇书法十二意》说："逸少至学钟书，势巧形密。"比如他的《丧乱帖》（图8-79），用笔轻重快慢，离合断续，结体大小正侧，左右摇曳，

图8-79 晋王羲之书《丧乱帖》

唐太宗一针见血地指出："观其点曳之工，裁成之妙，烟霏露结，状若断而还连；凤翥龙蟠，势如斜而反直。"前句讲笔势连绵，特点是笔断意连，后句讲造形变化，特点是如斜反正，两句概括起来就是形势兼顾。

总之，王羲之书法无论理论还是实践，基本特征为形势兼顾，这是真实面目。

2. 王羲之的发现

汉以前的书法强调形，到汉末，字体剧变，从章草到今草，从隶书到行书，从分书到楷书，共同特点是加强连绵。书法艺术为了与时俱进，兴起尚势书风，强调"一笔书"，点画牵丝缭绕，结体大量省略，结果造成字形变化太大，难以释读，不能"视而可察"，违背了文字的实用功能，于是出现复古诉求。梁武帝萧衍在《观钟繇书法十二意》中说："元常谓之古肥，子敬谓之今瘦。今古既殊，肥瘦颇反，如自省览，有异众说。逸少至学钟书，势巧形密。又子敬之不逮逸少，犹逸少之不逮元常。学子敬者如画虎也，学元常者如画龙也。"

梁武帝的观点引起了大家讨论，陶弘景在《与梁武帝论书启》中说："伏览前书（即萧衍《观钟繇书法十二意》）……若非圣证品析，恐爱附近习之风，永遂沦迷矣。伯英既称草圣，元常亦自隶绝，论旨所谓，殆同璇玑神宝，旷世以来莫继。斯理既明，诸画虎之徒，当日就缀笔，反古归真，方弘盛世。愚管见预闻，喜佩无届。"他认为萧衍的复古观点具有力矫时弊的作用，但是他的"反古归真"既不取钟繇的古，也不取王献之的新，而是特别推崇介于两者间的王羲之，认为梁武帝的褒贬可以"使元常老骨，更蒙荣造，子敬懦肌，不沉泉夜。逸少得进退其间，则玉科显然可观"。

梁武帝又写了《答陶隐居论书启》，主张文质彬彬的表现方法和审美观念，并且在形与势的表现上也主张兼顾，认可陶弘景的观点，转而推崇王羲之书法为"字势雄逸，如龙跳天门，虎卧凤阙。故历代宝之，永以为训"。这是对王羲之书法最初的肯定与发现，标准就是形势兼顾。

3. 王羲之的确立

到唐代，太宗李世民说："朕万机多暇，四海无虞，留神翰墨……愿与诸臣共相教学（书法），以粉饰治具焉。"为了推广书法，他大力推崇王羲之，举措有三。第一，撰写《王羲之传论》，奉王羲之为帖学的开山之祖。并且明确揭示王羲之书法"尽善尽美"的特点是形势兼顾。第二，撰写《笔法诀》，把点画放到结体的关系中来研究，除了基本形的写法之外，强调两种变形，即因笔势连绵的变形和因体势雷同的变形，将三种写法统一起来，克服了王羲之笔势论的繁复杂乱，"会其数法，归于一途，披卷可用，下笔无滞"。（详见本章第四节"关于唐人重法"）第三，在得到王羲之的《兰亭序》之

后，命著名书法家和榻书人反复临摹，并根据《笔法诀》加以改造，强调点画的起笔、行笔和收笔变化，从形和势两方面既雕且琢，精益求精，"一点一画，皆有三转，一波一拂，皆有三折"，"一点一画之间，皆三过其笔，盖一点微如粟米，亦分三过向背俯仰之势"。"毫发死生"的精妙表现出神经末梢的战栗，让人"玩之不觉为倦，览之莫识其端"，创造了帖学书法的最高典范——唐人摹《兰亭序》。

总之，《王羲之传论》确立了王羲之为帖学书法的不祧之祖，《笔法诀》完善了王羲之形势兼顾的书论，唐摹王羲之《兰亭序》则创造了帖学书风的经典。于是，王羲之的书圣地位得到确立，形势兼顾成了书法理论研究和创作实践的根本原则。

4. 王羲之的变形

书圣和经典的地位一旦确立，就成为大家的取法对象，南唐李后主的《书评》说："善法书者，各得右军之一体。若虞世南得其美韵而失其俊迈，欧阳询得其力而失其温秀，褚遂良得其意而失其变化，薛稷得其清而失于拘窘，颜真卿得其筋而失于粗，柳公权得其骨而失于生犷，徐浩得其肉而失于俗，李邕得其气而失于体格，张旭得其法而失于狂。"唐代书法家取法王羲之各有各的变形。

王羲之没有真迹，传世作品都是复制的，复制方法有三种：在古帖旁边观其形势而学之，叫作临；以薄纸覆古帖上随其细大而写之，叫作摹；以薄纸覆古帖上勾出轮廓，然后以墨填实，叫作勾填。三种方法各有短长，临本容易得势而失形，勾填本容易得形而失势，摹本介于两者之间，但是目不能二视而明，顾此失彼，也不可能在形和势两方面都做得惟妙惟肖。

此外，最主要的传世作品是刻本，宋太宗淳化三年（992），出所藏先贤墨迹，命侍书王著厘为十卷，镂版禁中，是为《淳化阁帖》。但是王著学识浅薄，混进了许多伪劣作品。而且刻本工艺复杂，经过勾廓、刀刻和捶拓等工序，会产生各种失真。后来又衍生出许许多多翻刻本，每一次都要重新选编、勾摹、刻制和墨拓，又会造成各种程度不等的走样，结果错上加错，鲁鱼亥豕，面目全非。

仔细分析这些变形和走样，大都可以归为两类：一类是在表现形式（阴阳和形势）上做加法，使其尖锐化和强化；另一类是在表现形式上做减法，使其平整化和弱化。

A 宋代的强化

宋代出现大字书法，为了远观，不得不采用加法，夸张阴阳对比，强调形势表现。在创作上，苏轼、黄庭坚和米芾各有各的表现，尤其是米芾，点画强调书写之势，主张"锋势俱备"，推崇"笔锋郁勃"，两端多露锋或侧锋，即使藏锋也不作封闭裹束状，通过一大弧势，将逆入回收的起承转折过程演绎得清清楚楚。而且还强调造形变化，

《自叙帖》说"三字三画异",三字的三横画不能雷同,必须变形,如《蜀素帖》中的青字(图8-80),三横画笔笔不同:首先有长短区别,不能等齐,第一横短,第二横稍长,第三横最长;其次笔画两端有藏锋与露锋的区别,第一横露锋,第二横圆笔藏锋,第三横方笔藏锋;再次有位置变化,不能平行,第一横往下弯,成上仰之形,第二横较平直,第三横往上弯曲,成下覆之形;最后还有粗细区别,第一横稍短而细,第二横稍长而粗,第三横最长而稍细。最典型的例子是《多景楼诗》中的"里"字(图8-81),一共五横,每一横都不同,起笔有露锋与藏锋不同,藏锋中又有方笔与圆笔不同,尤其是中段或长或短,或粗或细,最后两横一往上翘,一往下弯,变化之多,无一雷同。再如《蜀素帖》中那么多个"一"字(图8-82),各个不同,长短粗细,上弧下弯,藏露方圆,连中段的跌宕起伏也各有特色。

图8-80 宋米芾书《蜀素帖》　　图8-81 宋米芾书《多景楼诗》　　图8-82 宋米芾书《蜀素帖》

在理论上,姜夔《续书谱》特别强调阴阳对比的表现,全书共十八小节,"方圆""向背""疏密"和"迟速"等,每一节都是以一组对比关系来阐述的,其中的"用笔"和"笔势"两节,专门讲笔法,只字不提唐人各种可操作的用笔方法,而且还否定各种意象式的比喻,说:"用笔如折钗股,如屋漏痕,如锥画沙,如壁坼,此皆后人之论。折钗股者,欲其屈折圆而有力;屋漏痕者,欲其无起止之迹;锥划沙者,欲其横直匀而藏锋;壁坼者,欲其无布置之巧。然皆不必若是,笔正则锋藏,笔偃则锋出,一起一倒,一晦一明,而神奇出焉。"认为用笔的关键在营造对比关系,只有强调正偃、藏出、起倒、晦明等各种对比关系的组合,点画才能"神奇出焉"。并且认为:"大令以来,用笔

多失，一字之间，长短相补，斜正相拄，肥瘦相混，求妍媚于成体之后，至于今尤甚焉。"就是说晋唐笔法在逐渐丧失，代之而起的是把点画放到结体中去处理，在"一字之间"，追求长短、斜正、肥瘦的互补，"求妍媚于成体之后"。

论结体方法也强调对比关系，认为"真书以平正为善，此世俗之论，唐人之失也。……欧、虞、颜、柳前后相望，故唐人下笔应规入矩，无复晋魏飘逸之气。且字之长短、大小、斜正、疏密，天然不齐，孰能一之？"

总之，宋代的强化就是夸张形和势的变形，认为形和势的对比关系越多，作品的内涵就越丰富，王羲之形势兼顾的特点在宋代因为加法的尖锐化得到了强化，好像吃了兴奋剂，更加意气风发了。

B 元代的弱化

元代书法在朱熹理学影响下，反对宋人的意造，尤其痛恨结体变形，视欹侧摇曳为人心世道的隳颓，处处与宋人唱反调，强调减法，弱化各种对比关系，追求循规蹈矩的平正端严。因为结体与点画和章法是全息的，牵一发动全身，结体造形的弱化必然会相应地减少点画的粗细长短变化和章法的疏密虚实变化，导致整体的弱化。以赵孟頫临摹的《兰亭序》为例（图8-83、8-84），与唐人临本相比，点画中提按顿挫和轻重快慢的变化少了，结体上大小正侧和左右顾盼的变化少了，章法上连绵映带和前后呼应的变化少了。再以赵孟頫楷书《玄妙观重修三门记》为例，相同字和相同部首在重复出现时，写法完全一样。所有这一切做法都极大地削弱了形和势的表现。

元代的书法理论也完全背离了王羲之所强调的形势兼顾，既不讲阴阳对比，比如用笔的轻重快慢、点画的离合断续、结体的大

图8-83 晋王羲之书《兰亭序》

图8-84 元赵孟頫临王羲之《兰亭序》

小正侧、章法的疏密虚实和用墨的枯湿浓淡等等，又不讲形的空间关系和势的时间节奏，只是把点画从结体中割裂出来，把结体从章法中割裂出来，就点画论点画，就字论字，看上去条分缕析，越来越细密了，其实只见树木，不见森林，"为技日益，为道日损"，使复古书风所追求的端严规整沦落为僵化刻板，好像吃了安眠药，变得萎靡不振了。

C 明清馆阁体的抹杀

明清时代的书法受赵孟頫影响极大，主要有两个原因。第一，明成祖朱棣在永乐年间曾下诏求四方能书之士，专隶中书科，授中书舍人。各朝中书科的人数一二十名不等，其中不乏著名书法家，如解缙、沈粲和陆友仁等。他们的主要工作是书诏册、制诰文，抄写各种文件副本，强调实用，要求端严漂亮，而这正是赵孟頫书法的特长。第二，明清科举对书法要求很严，龚自珍《干禄新书自序》说："殿试，皇帝亲策之……既试，八人者则恭遴其颂扬平仄如式，楷法尤光致者十卷，呈皇帝览，皇帝宣十人见。……先殿试旬日为覆试，遴楷法如之。殿试后五日，或六日、七日，为朝考，遴楷法如之。三试皆高列，乃授翰林院官。……其非翰林官，以值军机处为荣选。……保送军机处，有考试，其遴楷法如之。京朝官由进士者，例得考差……考差有阅卷大臣，遴楷法亦如之。部院官例许保送御史……保送后有考试，考试有阅卷大臣，其遴楷法亦如之。龚自珍中礼部试，殿上三试，三不及格，不入翰林，考军机处不入直，考差未尝乘轺车。"前前后后一共有五场考试，每一场都要"遴楷法如之"，而楷法强调"光致"端正的馆阁体，是龚自珍的软肋，结果五场尽墨，只考了个赐同进士出身。

读书人视仕途为身家性命，因此不得不重视书法学习。但是他们没有那么多时间，希望有一种规范而易学的书体以供临摹，唐人楷法太严谨，宋人意造太放肆，于是"不数过而可乱真"的赵孟頫书法备受青睐。

大家都学赵孟頫，把他当作神一样的存在，学习时如对至尊，战战兢兢，规规模拟。解缙《春雨杂述》云："昔右军之叙《兰亭》，字既尽美，尤善布置，所谓增之一分太长，亏之一分太短。……纵横曲折，无不如意，毫发之间，直无遗憾。近时惟赵文敏公深得其旨……今欲增减其一分，易置其一笔、一点、一画、一毫发，高下之间，阔隘偶殊，妍丑迥异。学者当视其精微得之。"结果，赵孟頫书法被写得刻板僵化，千人一面，不讲个性，千篇一律，不讲变化，完全抛弃了书法的表现形式，形与势荡然无存，艺术变成实用，书法变成写字，流行在中书科的大小机关，影响到士林大众，被称为馆阁体。(图8-85)

明清时代，专制集权，以文字狱钳制不同思想，郑昶《中国画学全史》说，洪武时，

宫廷画士赵原因逆圣旨被杀，周位继任，也被谗致死，内廷供奉盛著因在天界寺画了人骑龙的壁画而身首异处。中书科的书法家在皇帝眼皮底下只能唯唯诺诺，肃然自警，即使有幸陪皇帝谈谈书法，也必须小心翼翼地说些奉承话。宋末人跋《兰亭序》说："此帖常经思陵（南宋高宗）赏识，无复可议。"元代赵孟頫说，"感右军之墨妙"，"体圣朝之恩遇"，"不觉泪淫淫承睫矣"。清代沈德潜《三希堂歌》说："小臣拜手敬瞻玩。"王文治跋吴炳藏《定武本兰亭》说："昨查映山学使持以见示，天色已晚，烛光之下，精采迸露，即已叹为希有。及携归谛观，佳处愈显。观至三日，而形神与之俱化矣。"又题柯九思藏《定武本兰亭》说："借临数日，觉书格颇有所进，正如佛光一照，无量众生发菩提心，益叹此帖之神妙不可思议也。"今吴炳本有有正书局的影印本，柯九思本有故宫博物院的影印本（图8-86），字迹模糊，看不出确切的笔锋，这些莫名其妙的评论，所表达的只是对封建皇权的臣服。历史上梁武帝与陶弘景的对话、唐代书法家对《兰亭序》的各种解读，都不复存在。

图8-85 晋王羲之书《快雪时晴帖》　　　　图8-86 元柯九思藏本《定武兰亭序》

D 明末清初的回光返照

明末在王阳明心学影响下，书法家个性解放，书法创作强调本色真相，每个人学王羲之"皆得一察焉以自好"，并且尽情发挥，把自己的理解推向极致，结果就好比一

颗辉煌的星球在爆裂之后,散片越飞越远,越飞越散,如《水浒传》第一章所描述的:"只见一道黑气,从穴里滚将起来,掀塌了半个殿角。那道黑气,直冲上半天里空中,散作百十道金光,望四面八方去了。""道术为天下裂",后人学王羲之,不复得天地之纯。

综上所述,帖学历史中的王羲之在尚韵、尚法、尚意、尚技和尚情的时代中各有各的表现,形象各异,然而以形势兼顾的真实面目衡之,六朝为发现期,唐代为确立期,宋代为强化期,元代为弱化期,明清时代的馆阁体为僵化期,明末清初的灿烂为回光返照。对于这种种变形,赵之谦曾说:"要知当日太宗重二王,群臣戴太宗,模勒之事,成于迎合。遂令数百年书家奉为祖者,先失却本来面目,而后八千万眼孔,竟受此一片尘沙所眯,甚足惜也。"这种说法缺乏具体分析,简单了。事实上,唐太宗的推崇属于确立,强调形势兼顾,建立理论研究和创作实践的根本原则,抓住了王羲之的本质,对书法艺术发展有积极意义。所谓的"失却本来面目",是从元代开始的。《礼记·乐记》说:"是故先王之制礼乐也,非以极口腹耳目之欲也,将以教平民好恶,而反人道之正也。"张彦远《历代名画记》所说:"夫画者,成教化,助人伦,穷神变,测幽微,与六籍同功,四时并运。"为了达到这个目的,封建统治的意识形态利用朱子理学开始了对王羲之书风的改造利用,钟人杰编《性理会通》,专门列《字学》一章,集张载、程颐和朱熹等理学家的语录,作为书法学习的指导原则。结果,王羲之书法被改造得越来越平正端严,循规蹈矩,理论和实践上形势兼顾的特点逐渐丧失,先是赵孟頫书风,后堕落为馆阁体书风,形式日益刻板,内容日益苍白,风格日益平庸,至此,"帖学大坏",不可复理。

第十一节 挽狂澜于既倒

赵孟頫之后,书法家看到帖学的危机,开始群起而攻之,猛烈抨击赵孟頫及其帖学末流的创作实践和理论研究,明代莫是龙《评书》说:"胜国诸名流,众口皆推吴兴,世传《七观》《度人》《道德》《阴符》诸经,其最得晋法者也。使置古帖间,正似阛阓俗子,衣冠而列儒雅缙绅中,语言面目立见乖忤。盖矩矱有余而骨气未备,变化之际,难语无方,丿欲利而反弱,乀欲折而愈戾。右军言曰:'平直相似,状如算子,便不是书,但得其点画耳。'文敏之瑕,正坐此耶。"其中,最有名的批评者是董其昌和傅山。

1.董其昌的生与熟
董其昌的斋号叫"画禅室",表示自己的思想倾向于心学狂禅一派,他的书论见于

《画禅室随笔》和《容台集》，内容广泛，其中最大特色是猛烈批判赵孟頫，矛头所指主要有以下几个方面。

首先，反复强调自己书风与赵孟頫无关，而且远比赵孟頫高明。比如："余不学赵书，偶然临书，亦略相似。初书二十许行，顾离而去之。后乃悉从石本，但助以神气耳。""余意仿杨少师书，书山阳此论，虽不尽似，略得其破方为圆，削繁为简之意。盖与赵集贤书如甘草甘遂之相反，亦教外之别传也。""余素不习赵书，以其结构微有习气。"

其次，反复强调赵孟頫的临古不正不纯，仅得皮毛。"大令实为北海之滥觞，今人知学北海，而不知追踪大令，是以佻而无简，直而不致。北海曰：'似吾者俗，学我者死。'不虚也。赵吴兴犹不免此，况余子哉。"赵孟頫好临《兰亭》，董其昌则指出："独尊定武，不知右军肯点头否也？"又说："赵文敏临《禊帖》无虑数百本，即余所见亦至夥矣。……盖文敏犹带本家笔法，学不纯师。"还说："《黄庭经》，赵子昂师之，十得其三耳。""若临仿历代，赵得其十一，吾得其十七。"

再其次，历举赵孟頫书法的各种毛病。一是太拘泥古人成法。"赵吴兴受病处者，自余始发其膏肓，在守法不变耳。""守法不变，即为书家奴也耳。"又说："楷书得《黄庭》《乐毅》法，吴兴为多，要亦有刻画处。""赵书无弗作意，吾书往往率意。"二是无势。"邢子愿侍卿尝为余言：'右军之后，即以赵文敏为法嫡，唐宋人皆旁出耳。'此非笃论。文敏之书，病在无势，所学右军，犹在形骸之外。右军雄秀之气，文敏无得焉，何能接武山阴也？"三是无形，缺少造形变化。"古人作书，必不作正局。盖以奇为正，此赵吴兴所以不入晋唐室也。《兰亭》非不正，其纵宕用笔处，无迹可寻，若形模相似，转去转远。"又说："书家好观个《阁帖》，此正是病。盖王著辈绝不识晋唐人笔意，专得其形，故多正局。字须奇宕潇洒，时出新致。以奇为正，不主故常。此赵吴兴所未尝梦见者，惟米痴能会其趣耳。"

以上批评都是指名道姓的，此外不指名的更多。比如："古人书皆以奇宕为主，绝无平正等匀态。自元人遂失此法。余欲集《阁帖》中最可见者，作一书谱。所谓'字如算子，便不是书'，摇笔便当念此，自然超乘而上。"又如："此卷用笔萧散，而字形与笔法一正一偏，所谓右军书如凤翥鸾翔，迹似奇而反正。迩来学《黄庭经》《圣教序》者，不得其解，遂成一种俗书。彼倚藉古人，自谓合辙，杂毒入心，如油入面，带累前代诸公不少。余故为拈出，使知书家自有正法眼藏也。"

针对赵孟頫自称日书万字在于一个"熟"字，董其昌主张生："赵书因熟得俗态，吾书因生得秀色。""吾于书似可直接赵文敏，第少生耳。而子昂之熟，又不如吾有秀

润之气。"其实,生与熟的理论在文学史上古已有之,《复斋漫录》记宋代江西派诗人韩驹说:"作语不可太熟,亦须令生。"此后诗家基本上都崇尚生而贬抑熟,明末清初的朱之臣说:"盖生熟之生,即生死之生。凡物熟,则死矣。诗顾可熟乎哉?"牟愿相说:"'生'字有二义,一训生熟,一训生死。然生硬熟软,生秀熟平,生辣熟甘,生新熟旧,生痛熟木。果生坚熟落,谷生茂熟槁。惟其不熟,所以不死。"董其昌把它搬运到书法中来,强调熟得俗态,生得秀润。

但是,生和熟都兼有正负两种价值:就熟来说,正价值是熟能生巧的精妙,负价值是陈旧和俗套,就生来说;正价值是硬辣和新秀,负价值是险怪和僻涩。因此,根据中庸的思想来理解,它们是相反相成的两个极端,创作要"执两端而叩其中",追求一个恰当的度,而这个度因人而异,因时而异,没有规定,就好比烤牛排有人以三分为熟,有人以七分为熟。因此,以这种没有是非判断的理论来作批判的武器,显然力度不够,不足以挽狂澜于既倒。

2. 傅山的四宁四毋

于是,在董其昌的基础上出现了更加激烈的批评者傅山。傅山讨厌赵孟頫,"予极不喜赵子昂,薄其人,遂恶其书。近细视之,亦未可厚非。熟媚绰约,自是贱态;润秀圆转,尚属正脉。盖自《兰亭》内稍变而至此。"他也像董其昌一样以生熟为批判的武器,说:"笔不熟不灵,而又忌褒,熟则近于褒矣。"但是又觉得这样的批评不够有力,于是提出更加激烈的"四宁四毋"说:"须知赵(孟頫)却是用心于王右军者,只缘学问不正,遂流软美一途。心手之不可欺也如此。危哉!危哉!尔辈慎之,毫厘千里,何莫非然。宁拙毋巧,宁丑毋媚,宁支离毋轻滑,宁真率毋安排,足以回临池既倒之狂澜矣。"

儒家讲中和,但是中和难得,当人们无法把握两端而又必须选择时,就不能不有偏向,作非此即彼的价值判断,孔子也如此,他说不得中道而与之,宁为狂狷,不为乡愿。反映到艺术,在文学上,就有一个从生熟到四宁四毋的发展过程。前述《复斋漫录》在引述了韩驹论生熟之语后接着说:"予然后知陈无己所谓'宁拙毋巧,宁朴毋华,宁粗毋弱,宁僻毋俗'之语为可信。"在书法上也一样,经过董其昌的生熟论之后,傅山借用陈无己的理论,进一步提出了书法上的四宁四毋,难能可贵的是,又明确指出了它们的具体内容,那就是重新取法被唐代笔法论所排除的篆书和分书。对此他反复强调:其一,"按他古篆隶落笔,浑不知如何布置,若大散乱,而终不能代为整埋";其二,"汉隶之不可思议处,只是硬拙,初无布置等当之意。凡偏旁左右,宽窄疏密,信手行去,一派天机";其三,"三复《淳于长碑》,而悟篆、隶、楷一法。先存不得一

结构配合之意，有意结构配合，心手离而字真遁矣"；其四，"楷法不知篆隶之变，任写到妙境，终是俗格。钟王之不可测处，全得自阿堵。老夫实实看破，第功夫不能纯至耳，故不能得心应手。若其偶合，亦有不减古人之分厘处。及其篆隶得意，真足吁骇。觉古籀真行草本无差别"。强调篆书和分书的借鉴意义，把四宁四毋的口号落到了实处。

对帖学末流的批判从生熟到四宁四毋，而且把拙、丑、支离和真率的取法定位于篆书和分书，具有截断众流、开天辟地的意义。唐以后，经过太宗和孙过庭的揭橥，大家都认为帖学始于二王，在两次正反合的综合阶段，回顾历史，月旦人物，都以二王为评判的标准，比如五代时的李后主和明代中后期的项穆都持这样的观念，结果，所有创新都是帖学的内部调整，发展到馆阁体，帖学大坏，失去了继续生发的可能。于是，傅山主张取法篆书和隶书，超越晋唐，突破帖学范畴，开启了书法艺术从帖学向碑学转变的崭新历史。

第九章

碑 学

第一节 概 论

二王帖学流行了一千多年,经过两次正反合的发展之后,到明末清初,又经历了革新书风的激情张皇,内质耗尽,如果没有新的内容介入,不能激发新的矛盾、运动和转化,会后继无力,丧失推陈出新的能力。而且从明末开始,书法的展示空间越来越大,字也越写越大,大作品和大字有特殊的审美要求,不仅晋唐帖学的方法不适用,就连宋代革新书风的方法也不够用了,必须寻找新的借鉴,才能焕发出新的生命,结果碑学书法应运而生。

碑是刻石的总名,细加分析,直立中央四无依傍者谓之碑,在门上者谓之阙,埋于圹中者谓之墓志,在土中或出土甚低者谓之碣(或云,方者为碑,圆者为碣),利用山壁者谓之摩崖……所有在石上刊刻的书法作品统称为碑。但是,碑不等于碑学,碑学与帖学相对,因此唐以后帖学名家的刻石作品虽然也叫碑,但是不在碑学的讨论范围之内。

碑的数量极多,其中著明书写者的寥寥无几,《武班碑》为纪伯允书,《西狭颂》为仇靖书,《郙阁颂》为仇绋书,《衡方碑》为朱登书,《樊敏碑》为刘悛书,《华山碑》为郭香察书。魏晋南北朝的情况也是如此,朱□刻《天发神谶碑》,殷政、何赫刻《禅国山碑》,房贤明刻《萧憺碑》,苏□刻《晖福寺碑》,武阿仁刻《石门铭》,曹和刻《王方略须弥塔记》,《始平公造像记》出自朱义章之手,《孙秋生造像记》出自萧显庆之手,《比丘尼统慈庆墓志》出自李宁民之手,《公孙思明造像记》出自张润之手,《薛慧命墓志》出自僧泽之手。

这些书刻者的身份或为从史,或为书佐,或为石工之子,都很低贱。汉代王充的《论衡·量知》篇云:"人无道学,仕宦朝廷,其不能招政也,犹丧人服粗,不能招吉也。能斫削柱梁,谓之木匠;能穿凿穴培,谓之土匠;能雕琢文书,谓之史匠。夫文吏之

学,学治文书也,当与木土之匠同科,安得程于儒生哉?"南北朝时颜之推的《颜氏家训》云:"王褒地胄清华,才学优敏,后虽入关,亦被礼遇。犹以书工,崎岖碑碣之间,辛苦笔砚之役。尝悔恨曰:'假使吾不知书,可不至今日邪?'以此观之,慎勿以书自命。虽然,厮猥之人,以能书拔擢者多矣,故道不同不相为谋也。"

《晋书》卷十八《王献之传》云:"太元中,新起太极殿,(谢)安欲使献之题榜,以为万代宝,而难言之,试谓曰:'魏时凌云殿榜未题,而匠者误钉之,不可下,乃使韦仲将悬凳书之。比讫,须鬓尽白,裁余气息。还语子弟,宜绝此法。'献之揣知其意,正色曰:'仲将,魏之大臣,宁有此事! 使其若此,有以知魏德之不长。'安遂不之逼。"谢安因为榜书匾额类属工匠之事,难以启齿,王献之则认为大臣做这种事情,有损于德。

唐徐浩《论书》云:"区区碑石之间,砣砣几案之上,亦古人所耻。"宋朱弁《曲洧旧闻》云:"御制《元舅陇西王碑》文,诏君谟书之。其后命学士撰《温成皇后碑》文,又欲诏君谟书,君谟曰:'此待诏之所职也。吾其可为哉?'遂力辞之。"

汉魏六朝以至唐宋时代,文人士大夫鄙视胥吏工匠,看不起他们的书法,因此那么多作品的书刻者失名于世,无闻于后,也就不足为奇了。碑版书法有特殊的风格面貌,点画浑厚,结体开张,气势恢宏,虽然在帖学一统天下时被忽视了,但是到宋代,随着大字书法的兴起,它的艺术价值日益彰显,逐渐进入取法的视野,黄庭坚说:"大字无过《瘗鹤铭》。"到明清时代,私家园林兴起,作品的展示空间越来越大,滋生出楹联、匾额、中堂等各种超大幅式,它的艺术价值就更加显著了,尤其当帖学大坏的时候,书法家便开始把它作为变法创新的借鉴,先是模仿结体造形,然后追求因自然风化而产生的苍茫浑厚的金石之气,从亦步亦趋于形式完美的作品,到借鉴真率拙朴的随意刻画,把时代精神和个人审美注入其中,使它们的内涵得到新的阐述和发挥,上升为一种与帖学截然不同但又相反相成的碑学。

第二节 前碑学时期

任何事物的产生和发展都是有前提的,内因变化还须外因促成,才能实现飞跃。清代初期,明末以抒情为特点的创新书风因为失去了生存条件,很快就衰飒下去,而新的外部条件还没有成熟,大家都不满足现状,却又不知道怎样在山重水复的困境中开辟出柳暗花明的又一村。结果,一部分人仍旧沉浸在帖学之中,徘徊之后想到唐碑中去寻找出路;另一部分人狂狷进取,"师心自用",一味表现自我;还有些人则在徘

徊与狂狷之中,开始关注起汉碑来了。

一、徘徊——从二王到唐碑

清初,康熙皇帝偏爱空灵优雅的董其昌书法,向以仿董著称的沈荃学习,一大批企望仕进的文人识此时务,都以董书为学习轨辙,如查士标、姜宸英、王士禛、陈奕禧、孙岳颁、查升、汪士鋐、陈郑彦、梁清标、张照和杨宾等,尤其是查士标(图9-1),"极似董文敏"(清吴修《昭代尺小传》)。到乾隆时,高宗弘历喜欢赵孟頫的书法,于是,赵书取代董其昌而称盛一时,士子们纷纷效尤,舆论也为之改观,又开始赞美赵孟頫书风。

康乾时代,帖学书法家的审美趣味随帝王的意旨为转移,趋趋于香光门庭,匍匐于文敏脚下,一味纤丽绮靡,规整刻板。其中,稍有可观者是王文治(图9-2)和梁同书,清吴修《昭代尺牍小传》云:"梦楼书秀逸天成,得董华亭神髓,与钱塘梁学士齐名,世称'梁王'。"但也有人认为,他们的书法,姿态虽佳,却"如秋娘傅粉,骨格清纤,终不庄重耳"(钱泳《履园丛帖》),"或訾为女郎"(杨守敬《学书迩言》)。

图9-1 清查士标书诗轴

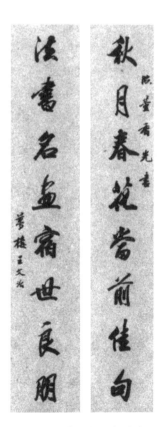

图9-2 清王文治书对联

帖学陷入了严重危机,于是有人提出拯救的办法——学习唐碑。提倡者分两类,有些是从帖学角度来提倡的,梁𪩘《承晋斋积闻录》说:"学书须临唐碑,到极劲健时,然后归到晋人,则神韵中自俱骨气。否则一派圆软,便写成软弱字矣。"又认为唐碑比刻帖更接近古人的本来面目,说:"学假晋字,不如学真唐碑。"还有一些书法家觉得帖学已无出路,便对秦篆、汉分发生兴趣,但是秦篆、汉分年代久远,不便上手,于是舍远求近,假道于唐碑。钱泳《书学》说:"碑版之书必学唐人,如欧、褚、颜、柳诸家,俱是碑版正宗。"他们尤其青睐颜真卿和欧阳询,认为颜真卿的字有篆籀之意,冯班《钝吟书要》云:"颜行如篆如籀。"王澍说:"颜公作书,体合篆籀,不肯一笔出入。"欧阳询的字则有八分之意,翁方纲《跋醴泉铭》说:"欧书以圆浑之笔为性情,而以方整之笔为形貌,其淳古处乃直根柢篆隶。"梁𪩘《评书帖》说:"唐人八分楷行兼善者,欧阳询、徐浩而已。"又说:"写透欧书,碑版皆可书矣。"

根据上述两种意见,乾嘉时期人们将取法的眼光从二王法帖转向唐人碑版,兴起一股复兴唐碑的风气,出现许多相关的研究,黄本骥作《颜书编年录》,钱泳《书学》专列"唐人书"一节,姚鼐作《跋褚书圣教序》,翁方纲撰写了《化度胜醴泉论》《欧虞褚论》《欧颜柳论》《九成宫醴泉铭跋》《跋醴泉铭》《跋皇甫府君碑》《跋徐峤之书姚文献碑》《跋宋广平碑侧记》《跋多宝塔》等,梁𪩘也有许多分析唐碑风格的论跋。在他们的提倡和鼓吹下,涌现出一批学习唐碑的书家,最有代表性的是钱沣。

钱沣(1740—1795)字东注,号南园,云南昆明人。乾隆三十六年(1771)进士,官监察御史。他的书法主要学颜体,兼及唐代各大家,杨守敬《学书迩言》云:"自来学前贤书,未有不变其貌而能成家者,独有南园学颜真卿,形神皆至。"李瑞清《跋钱南园大楷册》云:"初学《告身》以得笔法,后于鲁公诸碑,靡不毕究,晚更参以褚法,非宋以来学鲁公者所可及。能以阳刚学鲁公,千古一人而已。"马宗霍《霋岳楼笔谈》谓:"南园学颜得其骨,学欧得其势,学褚得其姿,故其临写虽各肖本体,而自运者遂融为一家,行书尤雄浑不可及。"(图9-3)

图9-3 清钱沣临颜真卿书帖

"欧以劲胜，颜以圆胜"，书法家感到帖学的弊病主要是过圆，因此更加喜爱欧体，以为"颜不及欧"（梁巘《评书帖》），学欧阳询的人比学颜真卿的多，比较有名的是何焯、王澍、翁方纲、龚有融（图9-4）等，他们都是在赵、董的基础上借鉴欧体，有所变化，最后自成一家的。康有为《广艺舟双楫》说"率更贵盛于嘉道之间"，这是事实。

图9-4　清龚有融书

二、狂狷——走向师心自用

明末强调抒情的革新书风，进入清朝以后，继承者都是一些不愿与新政权合作的"遗民"，他们眼看清朝江山已经坐稳，复明毫无希望，因而心灰意冷，低落的情绪流露在作品中，大大减弱了原先激荡和豪迈的气势。龚贤的字尽管在当时算大气了，但与风格相近的王铎、傅山相比，点画单薄，结体紧促平正，章法松散。稍后的法若真也是如此，到许友，已不是任情而发，流露出刻意安排与鼓努为力的痕迹。

遗民中的另一些人不与政权合作，遁入空门，这种消极反抗的情绪表现在书法作品中，便出现朱耷的风格。如果说倪元璐、黄道周等人的书法表现出热烈的情调，一种勇赴国难、奋力拼争的慷慨胸怀，那么朱耷的书法则体现了冷峻心态，一种无可奈何的嘲讽精神。朱耷号八大山人，落款时连缀书写，似"哭之"，亦似"笑之"，哭之笑之，哭笑不得，就是这种心态的最好反映。八大山人书法用笔钝秃，通篆书笔意，圆转而粗细一致，结体以简驭繁，布局疏阔萧散，弥漫着一股苍凉的逸气。尤其是结构变形，与他所画的鸟类一样，长脚、缩颈、拳背、耸毛、白眼，呈现出一种孤傲、懒散和冷眼袖手的形象。郑燮《题八大山人画》说："国破家亡鬓总皤，一囊诗画作头陀。横涂竖抹千千幅，墨点无多泪点多。"（图9-5）

以狂狷姿态出现的书家有不少是著名画家，在严酷的高压政治下，不可能像明末清初那样抒情写意，于是充分发挥自己的造形特长，大胆将绘画的表现方式应用到书法中来，师心自

图9-5　清朱耷书诗轴

图9-6 清金农书

用，怒不同人，创作出个性鲜明的艺术风格。其中，理论和实践方面都最有代表性的是金农和郑燮。

金农（1687—1763）字寿门，号冬心，别号稽留山民等，一生布衣。擅书画，为扬州八怪之一，自诩为"游戏通神，自我作古"，以"不同于人"傲视当时。他鄙视二王帖学，主张取法分书，在《鲁中杂诗》里说："会稽内史负俗姿，字学荒疏笑骋驰。耻向书家作奴婢，华山片石是吾师。"他学分书，开始时受郑簠影响，后来取法《国山碑》和《天发神谶碑》等，在方法上主张"仿其意，不求形似"（《杂画题记》），"不求同其同，而相契合于同"（《自写真题记》）。甚至改进工具，截去毫端为擘窠大字，横粗竖细，结体颀长，处处不同于人，实践着他"同能不如独诣，众毁不如独赏"的艺术主张。（图9-6）

郑燮（1693—1765）字克柔，号板桥，江苏兴化人。乾隆元年（1736）进士，做过山东范县和潍县的知县。擅书画，为扬州八怪之一。他三十六岁时，在《四子书真迹序》中说："板桥既无涪翁之劲拔，又鄙松雪之滑熟，徒矜奇异，创为真隶相参之法，而杂以行草。究之师心自用，无足观也。"所谓"师心自用"，就是不依傍古人，直抒胸臆。所谓"徒矜奇异"，就是喜欢走别人没有走过的路。他在《跋临兰亭序》中说："板桥道人以中郎之体，运太傅之笔，为右军之书，而实出以己意……古人书法入神超妙，而石刻木刻千翻万变，遗意荡然。若复依样葫芦，才子具归恶道。"失真走样的法帖不足取，面目不清的古人不必傍，骨不可换，面不足学，结果只能出以己意，"各有灵苗各自标"。他在《题刘柳村册子》中自述其书说："庄生谓'鹏怒而飞，其翼若垂天之云'，古人又云'草木怒生'。然则万事万物何可无怒耶？板桥书法以汉八分入楷行草，以颜鲁公《座位稿》为行款，亦是怒不同人之意。"

"师心自用"和"怒不同人"的结果，创造出一种极

其独特的"六分半书",融真、草、篆、分于一体,一点一画,兼众妙之长,结构长窄者令其更长窄,宽松者令其更宽松,左右避让,大小提携,如"乱玉铺阶"。最显著的特点是书画相通,"以书之关钮透入于画",又以"画之关钮透入于书",书画兼容,蒋士铨《题板桥画兰》云:"板桥作字如写兰,波磔奇古形翩翩。板桥写兰如作字,秀叶疏花见姿致。"(图9-7)

当时人认为郑燮的字是旁门左道的野狐禅,"常人尽笑板桥怪",林苏门《邗江三百吟》说:"郑公行世之字,皆尚古怪,余闻其中年学欧,因不能取炫于世,改而自成一家。"即使后来的碑学派书法家在肯定其创新精神的同时,也认为这是"欲变而不知变者"(康有为语)。

其实,书法史上任何开宗立派的大师作品,其内涵都包括传统精华与个人创造两个部分,或者传统的成分多一些,或者个人的意识强一些,千差万别,不能一概而论。而以传统取胜的作品集历代法书之大成,好比交通要冲,以往的技巧法度汇总于此,以后的风格形式又从此枝蔓,左右逢源,四通八达。譬如宋代米芾的字,往上溯源可以到颜真卿、褚遂良、唐太宗、王献之等,往下追流可以及徐渭、王铎和傅山等。因此对初学者来说是最好的入门初阶,在掌握历代法书精华上有事半功倍的效果。以个性取胜的作品,在书法艺术的版图中,犹如一道道分叉的河流,虽然水流不大,但翻山越岭,独自开辟着自己的流域,使书法艺术的天地变得更加宽广辽远。而且,它们风格新颖,面貌奇特,能在人们昏暗隐晦的潜意识中划出一道弧光,激发创作灵感,对有相当功力的学书者来说有启示作用,可以使他们在传统的基础上去寻找、发现和创造自我风格,郑燮和金农的书法无疑属于这一类型。

图9-7 清郑燮书

三、探索——碑学的滥觞

傅山《霜红龛集·杂记》说："楷法不知篆隶之变，任写到妙境，终是俗格。"又说："汉隶之不可思议处，只是硬拙，无布置等当之意，凡偏旁左右宽窄疏密，信手行之，一派天机。"高度肯定了篆书和分书的借鉴作用。

傅山之后，万经的《分隶偶存》和顾蔼吉的《隶辨》可算是专门著作，孙承泽的《庚子销夏记》、陈奕禧的《隐绿轩题识》、杨宾的《大瓢偶录》、侯仁朔的《侯氏书品》、蒋衡的《拙存堂题跋》、王澍的《竹云题跋》和《虚舟题跋》等，都开始介绍和研究汉碑。

当时，书法家所推崇的汉碑都是字体典型和形式完美的作品，如《曹全》《礼器》《乙瑛》和《史晨》等。孙承泽《庚子销夏记》说："史鲁相有二碑，石皆完好，字复尔雅超逸，可为百世楷模，汉石之最佳者也。"又说："书家得此与《曹全碑》而从事焉，他可无问矣。"王澍《竹云题跋》说："《乙瑛》雄古，《韩敕》（即《礼器碑》）变化，《史晨》严谨，皆汉隶极则。学汉隶者，须始《史晨》以正其趋，中之《乙瑛》以究其大，极之《韩敕》以尽其变。"又说："汉隶有三种：一种古雅，《西岳》（即《华山庙碑》）是也；一种方整，《娄寿》是也；一种清瘦，《曹全》是也。"侯仁朔《侯氏书品》说："学汉隶者，他帖止熟玩，而此碑（《曹全碑》）必须临摹，盖其法度谨密，手到始知其妙。"

清初书法家偏爱规整秀丽一路的作品，是因为这些汉碑与赵孟頫和董其昌的风格相似，杨守敬《评碑记》说："尝以此质之孺初（潘存），孺初曰：'分书之有《曹全》，犹真行之有赵、董。'"清初书法家是根据当时的审美趣味，站在帖学的立场上来选择汉碑的。正因为如此，他们还极力赞美唐代分书，陈奕禧《隐绿轩题识》说："唐人八分皆本于汉，法度精严，神气超逸。"又说："唐人八分，各家异派，而祖述蔡邕，宪章梁鹄，则未尝不极其源，故体势虽渐近，其峥嵘郁烈之气象犹勿失焉。"王澍《虚舟题跋》也持相同观点，认为："实则汉唐隶法体貌虽殊，渊源自一，要当以古劲沉痛为本。"其实，唐代分书的点画千篇一律，极力夸饰，结体工整平稳，规矩呆板，所谓的"神气超佚""峥嵘郁烈""古劲沉痛"，真不知从何说起，他们之所以这么说，还是因为这些作品的风格与末流帖学的精神相一致，都是从当时的帖学立场来评论的。

汉代分书全是碑版，历经风雨剥蚀和刀刻墨拓，无法看清用笔轻重、笔势来往，更谈不上用墨浓淡，而帖学就重视这些表现，因此一般帖学书家都认为"石刻不可学"，"须真迹观之"，这就使学习汉碑的人十分尴尬。冯班在《钝吟书要》中说："八分书只汉碑可学，更无古人真迹。近日学分书者，乃云碑刻不足据，不知学何物。"在无所适

从的情况下,他提出了折中主张:"书有二要:一曰用笔,非真迹不可;二曰结字,只消看碑。"又说:"间架规模,只看石刻亦可。"言下之意,学碑只要看看结体,借鉴它的造形,至于点画用笔则无法学,仍须模仿法帖。

清初书法家推崇汉代和唐代的分书,偏好工整秀丽的风格,误将程式习气当作"法度精严"加以接受,在学习上只重字形结构,不重点画线条,结果,分书风格基本上还是在明人的套路上滑行,只是稍微厚重一些,没有大的突破,被称为"清初三隶"中的王时敏和朱彝尊就是这样。

王时敏(1592—1680),字逊之,号烟客,江苏太仓人。以父荫入仕,历任尚书宝卿、太常寺少卿等官,为清代画坛"四王"之首。他的分书取法《受禅碑》,楷法较重,后攻习《夏承碑》,体势宽博、点画圆浑,在当时影响很大,"海内争购奉常之书","名山梵刹,非先生书不足为重也"(秦祖永《桐阴论画》)。(图9-8)

朱彝尊(1629—1709),字锡鬯,号竹垞,浙江秀水人。康熙十八年(1679)应博学鸿词科,授翰林院检讨,充明史纂修馆,为清初著名学者。他的分书主要取法《曹全碑》,运笔以圆为主,柔中见刚,结体舒展,飘逸飞动,而不失端庄典雅。(图9-9)

图9-8　清王时敏书　　　　　图9-9　清朱彝尊书

王时敏和朱彝尊的分书名重一时，但都比较规整，"清初三隶"中较有创造性的书家是郑簠（1622—1693），字汝器，号谷口，江苏上元人，以行医为业，终身不仕。他学习分书非常投入，倾其家赀，搜求汉碑拓本，临摹学习，沉酣其中三十余年，后来又到华北各地，考察汉代碑刻，孔尚任《郑谷口隶书歌》云："汉碑结癖谷口翁，渡江搜访辨真实。碑亭冻雨取枕眠，抉神剔髓叹唧唧。"他学汉碑主要取法《郑固碑》《史晨碑》和《夏承碑》，尤其得益于《曹全碑》，特点是行笔流动，略有映带，一波三折，舒展飘逸，结体婉丽媚巧，风格松灵秀逸。文献记载郑簠学书师从宋珏，宋珏师从董其昌，从渊源上分析，这些特点都是董其昌书风的翻版。但是因为在形式上有创新，一洗宋元分书的拘谨刻板，别开生面，在当时殊有重名。王澍《竹云题跋》说："自郑谷口出，举唐宋以来方整气习，尽行打碎，专以汉法号召天下，天下靡然从之。"（图9-10）钱泳《履园丛话》说："谷口始学汉碑，再从朱竹垞辈讨论之，而汉隶之学复兴。"

这时期的篆书名家有王澍（1668—1739），字若霖，号虚舟，别号竹云，江苏金坛人。康熙五十一年进士，累官至吏部员外郎，是康熙皇帝的五经篆文馆总裁，书界地位极高，张照《天瓶斋书画题跋》曾说："余以海内金石书今日执牛耳者虚舟。"他精于碑刻鉴定，著《淳化阁法帖考正》十卷、《古今法帖考》一卷、《虚舟题跋》和《竹云题跋》等。翁方纲评他的书法，篆书得古法，行书次之，正书又次之。他的篆书取法秦代李斯和唐代李阳冰，结字端庄严谨，规整匀称，笔画细劲圆润，笔力内凝，气息清纯，犹如玉箸，最有创意的表现是在结体内部的分间布白上，或方或圆，或长或扁，或大或小，造形变化丰富，构成关系协调。（图9-11）

总之，清初期的篆书和分书，重视结体造形，忽略点画表现，或者刻板，或者轻佻，没有浑厚苍茫的金石气，而且风格趣味也打着鲜明的时代烙印，或者是馆阁体式的循规蹈矩，

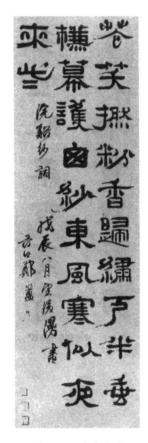

图9-10　清郑簠书

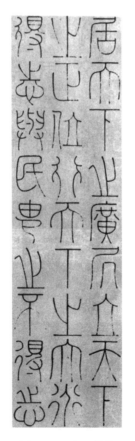

图9-11　清王澍书

或者是赵孟頫、董其昌帖学一类的清新流丽，没有恢宏博大的气象，总之，外貌是碑版，内里是法帖，成就不高，但是筚路蓝缕，功不可没。

综上所述，清前期的书法艺术处于迷茫与探索阶段，大家都想在二王以外寻找新的借鉴，结果，向传统回归的书家，从二王走向唐碑，接近了碑版书法。向"师心自用"发展的书家，强调个性，主张创新，与碑学精神相一致。探索篆书和分书的书家开始为碑学的出现作准备工作。这三种力量都不知不觉地趋向碑学，碑学已经成为不可逆转的发展潮流。

第三节　碑学的觉醒

碑学的发展需要际会时代风云，包括有新的借鉴、新的理解和新的审美标准，这些条件很难俱备，然而，却被统治者的高压政治一点一点促成了。

清代少数民族统治，为了镇压汉族知识分子的反抗意识，故意从他们的文章诗词中断章取义，罗织罪名，大兴冤狱，轻则褫去顶戴花翎，投进囹圄，重则身首异处，灭门九族，仅《南山集》一案，就斩决百余人，囚禁流放数百人。结果文人学士著书立说顾忌重重，聪明才智无处发挥，只好转向与世无涉的考据之学。一开始以文献证文献，后来又以出土文物证文献，"谈者莫不藉金石以为考经证史之资"，历代金石铭刻作为史料越来越引起人们重视，各种金石作品的汇编和研究著作相继问世，吴玉搢的《金石存》、王昶的《金石萃编》、项怀述的《隶法汇纂》、蒋和的《汉碑隶体举要》、方辅的《隶八分辨》、桂馥的《国朝隶品》《缪篆分韵》、翁方纲的《汉石经残字考》《两汉金石记》《粤东金石略》、孙星衍的《寰宇访碑录》《京畿金石考》、黄易的《访碑图题记》等，林林总总，蔚为大观，肇始于宋代的金石之学被发扬光大，彪然成为显学。

在这个基础上，学书者见多识广，所推崇和取法的碑版也随之增多。梁巘说："汉碑如《校官》《张迁》《郑固》《孔宙》《尹宙》《礼器》《孔羡》《乙瑛》《孔褒》《衡方》《曹全》《郭有道》《白石神君》，魏《受禅》《上尊号》《九疑山》，吴《天玺》诸碑，皆最佳者。"所列举的碑版已突破早期《曹全》《史晨》等规整秀丽一路，各种风格都有，稚拙的《张迁》、浑穆的《衡方》、非篆非隶的《天玺》等。朱履贞甚至还注意到了碑阴题记，认为它们虽"不及碑文之整饰，而萧散自适，别具风格，非后人所能仿佛于万一，此盖汉人真面目，壁坼屋漏，尽在是矣"（《书学捷要》）。

许多兼擅书法的考据学者如王鸣盛、王昶、钱大昕、翁方纲、桂馥、钱坫、孙星衍等，接触到大量金石铭刻之后，受其熏陶，觉得其中有象，其中有精，始而研究，再而临

摹,继而倡导。翁方纲《两汉金石记》说:"士生今日,则经学日益昌明,士皆知考证诂训,不为空言所泥,于此精言书道,则必当上穷篆隶,阐绎晋唐以来诸家体格家数,不得以虚言神理而忘结构之规,不得以高谈神肖而忽临摹之矩。"认为要继承和发扬晋唐书风,必须上溯篆书、分书,而且不是虚言空谈,必须实践临摹。并且,临摹也不再像原先那样偏重结体,开始注重点画用笔,梁巘《承晋斋积闻录》说:"古人于书,笔力、间架俱备,今则有间架而无笔力。""近日之学八分书者,俱是摹仿体样,若以执笔法着实去写,必有一段苍劲之气。"在此基础上,他发现了金石气,说:"宋拓怀仁《圣教》锋芒俱全,看去反似嫩,今石本模糊,锋芒俱无,看去反觉苍老。"《瘗鹤铭》未经后人冲洗之原本,字虽多有残缺,模糊不清,而本色精神可爱,其经后人冲洗者,字却较清,而神气不存矣。""旧拓笔画清楚,看去却似嫩弱,近今碑石模糊,笔画宽肥,看去反觉苍厚。"一而再、再而三地表述同样的观点,认为蕴藏在斑驳残泐之中的金石气苍茫浑厚,"精神可爱",应当取法。这种金石气在审美上超越了原作的本来面貌,接受了自然的加工改变,特别强调自我感受。

欣赏、提倡和模仿金石气意味着碑学的觉醒,使人们对碑版书法的取法上了一个层次,完全改变了清初的陋见。项怀述《隶法汇纂》自序说:"今学者好尚丰姿,用笔轻易,恒失古人庄重之体。"朱履贞《书学捷要》说:"是以唐人以上,碑刻甚精,而汉碑气格尤厚。"清初最负盛名的郑簠也因此遭到批评,梁巘《承晋斋积闻录》说:"郑簠谷口八分书学汉人,间参草法,为本朝第一。……予尝细观其执笔法,亦未尽得,故康熙间虽名重一时,于今不贵,以其终非登峰造极矣。"原先受他影响的书法家纷纷改弦更张,如高凤翰和金农等。而且同样以工整清遒为特征的王澍篆书也失去了魅力,钱坫曾刻一印,曰"斯冰之后,直至小生",根本就不把他放在眼里。

到乾隆嘉庆时期,在蓬勃兴起的金石学的推动下,碑版书法受到文人学士、书画家和篆刻家的普遍重视,他们从各自的专长出发,攻习碑版,并且互为声气,群相激励,蓬蓬勃勃地发展成为一种碑学潮流。

一、考据学家

考据学家搜集了大量金石作品,出版了许多研究著作,为碑学发展提供了传统借鉴,为批判帖学提供了有力武器,可以设想,要是没有考据学者的意外之功,尽管帖学大坏,而人们的眼光仍然局限于二王法书,变法创新是不会有出息的。碑学的发展首先归功于考据学,归功于那些兼擅书法的考据学者,如钱大昕、桂馥、翁方纲、孙星衍等。他们或者身居庙堂,或者讲学书院,享有极高的威望,一举一动都会对社会文化

产生很大影响。

翁方纲（1733—1818）字正三，号覃溪，宛平人，乾隆十七年（1752）进士，累官至内阁学士，迁鸿胪寺卿。他的地位很高，名气很大，"北方求书碑版者毕归之"，而且，他对金石法帖研究极深，著述亦多，有《两汉金石记》《苏米斋兰亭考》《苏斋唐碑选》等。他的分书取法《史晨》《韩敕》诸碑，线条抑扬顿挫，结体工稳挺拔。他的大字行书点画宽肥苍厚，也有碑版意味。（图9-12）

桂馥（1736—1805）字冬卉，号未谷，山东曲阜人，乾隆庚戌（1790）进士，官云南永平县令。桂馥幼承家学，博览古书，尤精小学，于金石碑版，勤加考究，穷四十年精力，著《说文义证》五十卷，又集录古印文字为《缪篆分韵》五卷，撰《国朝隶品》，皆有助于篆书、分书和篆刻学之研究。他的分书承续《礼器》《乙瑛》《史晨》等，用笔方中带圆，凝重干净，结体方扁，布白匀整，风格庄重丰茂。杨守敬《学书迩言》说："桂未谷、伊墨卿、陈曼生、黄小松四家之分书，皆根柢汉人，或变或不变，巧不伤雅，自足超越唐宋。"（图9-13）

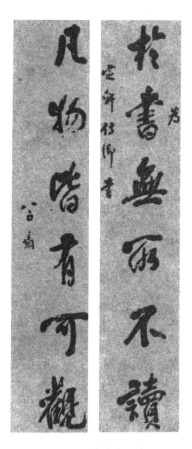

图9-12　清翁方纲书

图9-13　清桂馥书

孙星衍（1753—1818）字伯渊，又字渊如，江苏江阴人，乾隆五十二年（1787）进士，历任编修、刑部员外郎等，去官后主讲扬州安定书院及绍兴蕺山书院，为清代著名的经学家、校勘学家和金石学家。著有《尚书今古文注疏》《晏子春秋音义》《京畿金石考》《寰宇访碑录》《平津馆金石萃编》等。洪亮吉《北江诗话》云："吾友孙君星衍，工六书篆籀之学。"他的篆书取法秦代李斯、唐代李阳冰和宋人释梦英，受《绎山碑》的影响较深，结体工稳匀整，线条婉转遒劲，富有动静结合、寓动于静的篆书古法。

除上述各家之外，考据学者中擅长书法的还有钱大昕、焦循等人，他们也写篆书和分书，但毕竟是学者，而且是以实事求是为原则的朴学大师，学风严谨缜密，反映在书法上，重视古法，恪守传统，个性较弱，没有强烈的风格面貌，但是在材料搜集和风气开创上有很大贡献。

二、篆刻家

乾隆嘉庆时期，篆刻艺术兴旺发达，先是明遗民程邃追踪秦汉，用凝重的刀法和严谨的章法，力矫文彭、何震的明人习气，开创皖派。以后，丁敬在踪秦追汉的同时，独标新异，别开生面，创立了浙派。一时间，名家辈出，高手如云，邓石如、黄易、奚冈等皆为代表人物，印坛出现了流派纷呈、空前繁荣的局面。

篆刻的内容包括三个方面：字法、章法和刀法。字法以篆书入印，篆刻家不得不认真研究篆书籀书及其变体，明人何震就说："六书不精邃入神，而能驱刀如笔，我不信也。"并且，刀法又驱使篆刻家不得不精研各种碑版及瓦当，分析如何走刀和如何获得自然剥蚀的效果。"书从印入，印从书出"，篆刻和碑学书法相互促进。

丁敬（1695—1765）字敬身，号钝丁，又号龙泓山人，浙江钱塘人，隐于市井，卖字刻印为生，为西泠八家之首。郑沄《杭州府志》称其"好金石文字，穷岩绝壁手自摹拓，证以志传，著《武林金石录》"。他擅长分书，主要取法《曹全》《华山》和《孔宙》，用笔不急不躁，线条藏头护尾，追求造形变化，比较重视装饰性。（图9-14）

黄易（1744—1802），字小松，号秋庵，浙江钱塘人，官山东兖州府济宁运河同知。潘庭筠《稼书堂集》称其"好古金石刻，宦辙所到，嵩高岱岳，攀萝剔藓，无碑不搜。最后于嘉祥得武氏祠堂画像六十余石，重修石室藏之。积碑既多，因与诸家考订，以期羽翼经史"。曾与王昶、钱大昕、毕沅、孙星衍、翁方纲、阮元等人交往，检阅储藏，讲论不倦，所藏唐宋旧拓、汉魏诸碑双钩附跋，刊为一集，名《小蓬莱阁金石文字》。另外还著有《嵩洛访碑图记》《武林访碑录》等。善刻印，为西泠八家之一。黄易的父亲擅长篆分，他幼承家学，十三岁就有篆书作品被镌刻上石。他的分书主要取法《华山庙

碑》,点画凝重,结体方整,风格敦实。(图9-15)

图9-14 清丁敬书 　　图9-15 清黄易临《华山庙碑》

奚冈(1746—1803),字纯章,号铁生,别号蒙泉外史,浙江钱塘人,工绘画,善刻印,为西泠八家之一。蒋宝龄《墨林今话》云:"奚征君铁生,诗书画三绝,天分学力,悉异常流。九岁作隶书,及长,工行草、篆刻。"秦祖永《桐荫论画》说:"铁生古隶,笔意秀逸,高出流辈。"

三、帖学书家

清初的帖学真可谓穷途末路,欲振乏力,这时碑版的大量印刷发行,考据学家、书画家和篆刻家的热心投入,使危机中的帖学书家也开始关注汉魏碑版,并且为之感动。汪士鋐说:"不学古隶,不知波折往复之理。"(见《书林藻鉴》)但是,碑与帖的区别太大,要想吐故纳新,不仅需要发现的智慧,而且还需要改变的勇气。到底学还是不学,帖学书家非常纠结,有的人表示拒绝,甘随帖学末流。有的人进退两难,婉言拒

绝，姜宸英说："余酷爱汉隶，而不能学。"（《湛园题跋·跋曹全碑》）又说："余晚年好此书，恨年高无及。"（见《湛园题跋·题郑谷口摹古碑》）也有的人弃之违心，从之怍时，偷偷地临摹学习，如陈奕禧说："予每学蔡（邕）、梁（鹄）笔法，且历观北朝江左诸家之制，融会变态，遂成一体，非篆非隶，善鉴者赏其能，穷识者嗤其怪，然反复自审，未尝不内惭私哂。戊子来京师，从王符躬处见孙退谷侍郎旧藏此本，恍然与予所制之体构思吻合，结撰略同，不觉心领神会，得古贤之明证，庶可以自信其非妄。余本积学贯通中来，而虚灵所出，便有先见于千载之上者，我契古人耶？古人须待我耶？均不得而知。因获睹此碑，自言得失，当不以示人惹非议也。"（《绿阴亭集·题郭孝子碑》）陈奕禧临汉碑，写非篆非分的字体，顾忌寡识者的嗤怪而不敢声张，怕"惹非议也"。（图9-16）

图9-16　清陈奕禧书

到乾嘉时代，帖学书家对秦汉碑版的书法价值已经看得更清楚，说得很明白了，朱履贞说："学书不辨八分楷法，难免庸俗，盖八分实兼众体之长，能悟此理，方是法书。"（《书学捷要》）梁巘说："八分不可不学，观蔡邕、钟繇、梁鹄诸家劲健处，最有益于楷法。"（《承晋斋积闻录·学书论》）蒋骥说："知篆隶则楷法能工，篆法森严，隶书奇宕，运用篆法，参合隶书，可谓端庄杂流丽矣。"（《续书法论·楷法》）他们都认为楷书要避免庸俗，写出端庄流丽，劲健奇宕，必须借鉴篆书和分书。

综上所述，清代初中期，碑版书法受到考据学家、篆刻家和帖学书法家的高度重视，在创新意识的激励下，他们发现了金石气，根据自己的爱好和所长作各种各样的探索，刻苦研究，认真临摹，终于使碑学走向成熟，迎来一个光辉灿烂的局面。

第四节　邓　石　如

乾隆时期，梁巘（1710—1788）与王澍、刘墉、王文治、梁同书齐名，并与梁同书有"南北二梁"之称。他的书法严谨遒媚，属于帖学一流。但是，他颇有眼力而且在理论上卓有建树，《清史稿》说他"少著述"，后学弟子将他的论书笔记和嘉言懿论汇集为《承晋斋积闻录》一书，分《古今法帖论》《名人书法论》《自书论跋》《执笔论》《学书

论》等篇,其中对碑版书法的理解尤其卓识,不仅超出了他本人的实践水平,而且远在当时书家之上。

正因为如此,他能在众多学书者中,发现和举荐出一位天才,那就是对碑学发展具有划时代意义的邓石如。邓石如(1743—1805),字顽伯,号完白山人,安徽怀宁人。据包世臣《完白山人传》记载,他生于僻壤寒门,幼年独好篆刻,后访寿春书院,受到梁巘赏识,称其小篆虽未谙古法,但笔势浑鸷,可以凌铄数百年巨公,并将他介绍给金石收藏家梅镠,住在梅家,潜心临习。邓石如"好《石鼓文》、李斯《峄山碑》《泰山刻石》、汉《开母石阙》《敦煌太守碑》、苏建《国山碑》及皇象《天发神谶碑》、李阳冰《城隍庙碑》《三坟记》,每种临摹各百本。又苦篆体不备,手写《说文解字》二十本,半年而毕。复旁搜三代钟鼎及秦汉瓦当、碑额,以纵其势,博其趣。每日昧爽起,研墨盈盘,至夜分,尽墨乃就寝,寒暑不辍。五年篆书成,乃学汉分,临《史晨前后碑》……《受禅》《大飨》各五十本,三年分书成。山人篆法以二李为宗,而纵横阖辟之妙,则得之史籀,稍参隶意,杀锋以取劲折,故字体微方,与秦汉当额文尤近。其分书则遒丽醇质,变化不可方物。结体极严整而浑融无迹,盖约《峄山》《国山》之法而为之"。邓石如学习碑版书法的面之广、功之勤,前无古人。(图9-17、9-18)

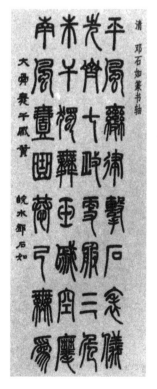 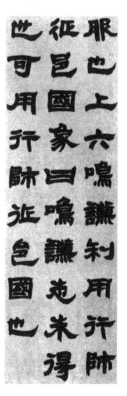

图9-17 清邓石如书　　图9-18 清邓石如书

他的创作跳过二王以来的帖学，"篆法直接周秦……真书深于六朝人……凌铄古今，书学绝而复续"（杨翰《息柯杂著》），一面世就引起轰动，人们惊呼："千数百年无此作矣。"康有为《广艺舟双楫》说："完白山人出，尽收古今之长，而结胎成形，于汉篆为多，遂能上掩千古，下开百祀，后有作者，莫之与京矣。"

邓石如的最大贡献是发明了碑学笔法。笔法是书法艺术的根本大法，刘熙载说："凡书之所以传者，必以笔法之奇，不以托体之古也。"一个人会不会写字就看他懂不懂笔法，一个书法家字写得好不好就看笔法表现丰富不丰富，因此碑学书法的成立关键要有独特的笔法。回顾历史，强调两端、轻视中段的晋唐笔法在宋代已不适应，随着大字书法的出现，为了结体紧密无间，开始强调"字中有笔"，点画中段要厚实而有丘壑。到明代中后期，园林建筑兴起，出现楹联、匾额、中堂和超大条屏，幅式远远大于宋代挂轴，传统笔法遭到了更加严峻的挑战，不要说晋唐笔法不能应付，明末董其昌将王羲之《乐毅论》中的字集出来为人题匾，感叹说："每悬看，辄不佳。"就是宋代挂轴的方法也不顶用了，包世臣认为："襄阳侧媚跳荡，专以救应藏身，志在束结，而时时有收拾不及处，正是力弱胆怯，何能大字如小字乎。"康有为的《广艺舟双楫》也跟着说："东坡安致，惜无古逸之趣；米老则倾佻跳荡，若孙寿堕马，不足与于斯文；吴兴、香光，并伤怯弱，如璇闺静女，拈花斗草，妍妙可观，若举石臼，面不失容，则非其任矣。"

对此，明末清初的书法家在写大字作品时，一方面笔势连绵，尤其是傅山（图9-19），把牵丝当作点画来写，写得很实沉，切割和填充了字内空白，使结体充实起来。而且，牵丝连绵缠绕，如同一道道绳索将开张的结体捆得严严实实。另一方面，王铎还利用涨墨，为结体贴上一块"胶布"（图9-20），既消灭了字内空白，又粘连了点画，确实有助于解决大字紧密的问题。但是，它们同时又导致笔画与牵丝不分，取消离合断续的变化，破坏了书写节奏，因此都不是好办法。大字书法要想从根本上解决紧密而无间的问题，必须改变用笔方法。

邓石如笔法创新的意义就在于此，它经由包世臣的总结和阐发（详见下面一节"碑学理论的建立"），传播开来，极大地推动了碑学的发展。对于这种贡献，康有为评价极高，他说："完白山人未出，天下以秦分为不可作之书，自非好古之士，鲜或能之。完白既出之后，三尺竖僮，仅解操笔，皆能为篆。吾尝谓篆法之有邓石如，犹儒家之有孟子，禅家之有大鉴禅师，皆直指本心，使人自证自悟，皆具广大神力助德，以为教化主。"

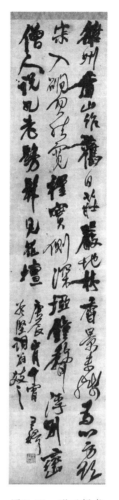

图 9-19 明傅山书　　　　图 9-20 明王铎书

第五节　碑学理论的建立

任何风格的创立,尤其是一种流派的创立,都有思想的指导。清初开始兴起的碑学要想进一步发展,被大家都理解和接受,也离不开理论的总结、阐发和宣扬。乾嘉之时,碑学研究逐步兴起,并且以三种著作构建了一个理论体系。

一、《南北书派论》和《北碑南帖论》

作者阮元(1764—1849),江苏仪征人,乾隆进士,官湖广、两广、云贵总督,体仁阁大学士,曾在杭州创立诂经精舍,在广州创立学海堂,主编有《经籍籑诂》,校刻有《十三经注疏》,汇刻有《皇清经解》等一百八十余种,还著有《积古斋钟鼎彝器款识》

和《揅经室集》等。

这两篇文章推崇北碑，将传统书法分成南北两派，南派重法帖，北派重碑刻，各有各的特长："南派乃江左风流，疏放妍妙，长于启牍……北派则是中原古法，拘谨拙陋，长于碑榜。"又说："短笺长卷，意态挥洒，则帖擅其长，界格方严，法书深刻，则碑据其胜。"他认为法帖与碑版各有所长，应当相提并论，不能片面强调一个方面而否定另外一个方面。这个观点在今天看是常识，在当时却是冒天下之大不韪的，因为自唐太宗和孙过庭以后，一般都认为书法历史起源于二王，王羲之是不祧之祖，之前的金文、篆书、分书和六朝碑版都被排斥在历史之外，极少有人关注，怎么可能与帖学相提并论呢？

为了论证自己的观点，阮元钩沉索隐，爬梳整理，构建出一个北朝的书法历史，认为北朝的书法名家"见于《北史》，魏、齐、周《书》，《水经注》，《金石略》诸书者，不下八十余人（具体人名略），此中如魏崔悦、崔潜、崔宏、卢湛、卢偃、卢邈，皆世传钟、卫、索靖之法。齐姚元标亦得崔法，周冀儁、赵文渊皆为名家，岂书法远不及南朝哉？我朝乾隆、嘉庆间，元所见所藏北朝石刻，不下七八十种。其尤佳者（具体名称略），直是欧、褚师法所由来，岂皆拙书哉？南朝诸书家载史传者，如萧子云、王僧虔等，皆明言沿习钟（繇）、王（羲之），实成南派。至北朝诸书家，凡见于北朝正史、《隋书》本传者，但云'世习钟（繇）、卫（瓘）、索靖，工书，善草隶，工行书，长于碑榜'诸语而已，绝无一语及于师法羲、献。正史具在，可按而知。（其实野史也是如此记载的，敦煌遗书中有一卷专记文艺工技的代表人物，比如"何人制酒？杜康"，"何人作匠？鲁班"，至于书法则曰"何人善书？崔寔"。）此实北派所分，非敢臆为区别。譬如两姓世系，谱学秩然，乃强使革其祖法，为后他族，可欤？"

文章为北派书法建立了一个发展谱系，将它们纳入历史范畴，入缵正统，成为可以取法的对象，由此开创了一种全新的书法史观。它的意义在于：随着碑学发展，取法眼光可以自二王逐渐上移，从六朝碑版到汉代分书，秦代篆书，再到两周金文，直到殷商甲骨文，不断逆推上去，"层累地"造成从甲骨文、金文、篆书、分书一直到楷书的发展历史，结果极大地打开人们的眼界，扩大取法范围，推动书法艺术的发展。

但是，碑学要想打破帖学的一统天下，与帖学平起平坐，必然会遭到反对，因此《南北书派论》的结尾说："从金石、正史得观两派分合，别为碑跋一卷，以便稽览。所望颖敏之士，振拔流俗，究心北派，守欧、褚之旧规，寻魏、齐之坠业，庶几汉、魏古法，不为俗书所掩，不亦祎欤。"呼吁颖敏之士行动起来，不要让"俗书"遮蔽了碑版的光芒，所谓"俗书"指的是帖学末流。

书法史上，批评王羲之书法的大有人在，杜甫诗云"羲之俗书趁姿媚"，张怀瓘《书议》说王羲之草书"有女郎才，无丈夫气，不足贵也"，又说"逸少虽圆丰妍美，乃乏神气，无戈戟铦锐可畏，无物象生动可奇"。但是，这些批评都出自个人意见，而且缺乏批评的武器，不能动摇帖学的主导地位。即使有个别书法家想用碑版来反对法帖，也只能"打着红旗反红旗"，比如宋代黄庭坚认为写大字要取法摩崖作品《瘗鹤铭》，但是怕招致反对，便武断地说它是王羲之写的，以王羲之做挡箭牌。而现在经过阮元的研究和提倡，碑版进入历史，入缵正统，那么就合理了，可以正大光明地取法，也可以旗帜鲜明地用碑版的武器来反对帖学，使个别的批评演变成流派与流派的对抗。《南北书派论》和《北碑南帖论》拉开了碑学与帖学之争的序幕。

二、《艺舟双楫》

作者包世臣（1775—1855），安徽泾县人，嘉庆十三年举人，以游幕和著述为生。《艺舟双楫》既论文，又论书，故称"双楫"。论书部分由《述书》《历下笔谭》《答吴熙载九问》和《答三子问》等九篇文章组成，内容涉及执笔、用笔、点画、结体、章法和墨法等各个方面。如果说阮元文章建构起北朝书法的历史，为碑版争取到了合法的地位，那么包世臣的这些文章则具体阐述了碑版书法的形式特征以及表现方法，建立起一套创作理论，将碑版书法落到有法可依、有轨可循的实处。

《艺舟双楫》的宗旨是振衰救弊，因此既有批判，又有建树。批判的锋芒直指当时书坛的两种流行病。一是帖学末流的"俗书"，就是赵孟頫以及后来的馆阁体。包世臣不反对二王，但是主张要重新阐释二王。元明之后，一般认为二王书风的特征是平和，他却继承唐太宗的观点，认为："《兰亭》神理在'似奇反正，若断还连'八字，是以一望宜人，而究其结字序画之故，则奇怪幻化，不可方物。"坚持认为王羲之的书法特征是形势兼顾，并且特别指出因为形势兼顾，所以能"奇怪幻化，不可方物"。因此他反对赵孟頫之后帖学的一味平正，说："吴兴书笔专用平顺，一点一画，一字一行，排次顶接而成。古帖字体大小颇有相径庭者，如老翁携幼孙行，长短参差，而情意真挚，痛痒相关。吴兴书则如市人入隘巷，鱼贯徐行，而争先竞后之色人人见面，安能使上下左右空白有字哉！其所以盛行数百年者，徒以便经生胥吏故耳。"批判锋芒所指的另一个目标是盛极一时的学习唐碑风气，他说："北碑学有定法，而出之自在，故多变态；唐人书无定势，而出之矜持，故形板刻。"认为学唐碑不如学北碑。

《艺舟双楫》在批判帖学末流和唐碑风气的同时，也看到大字与小字写法不同："古人书有定法，随字形大小为势。……书体虽殊，而大小相等，则法出一辙。至书碑

题额，本出一手，大小既殊，则笔法顿异。后人目为汇帖所眯，于是有《黄庭》《乐毅》展为方丈之谬说，此自唐以来榜署字遂无可观者也。"因此为了适应大字书法的需要，他提出了一系列创新方法，"始于指法，终于行间"，对执笔、用笔、点画、结体、章法和墨法都有涉及。

在结体上，他不赞同苏轼"大字难于紧密无间"的观点，认为问题不在于结体内的布白多少，而在于怎么处理疏密关系："邓石如完白曰：'字画疏处可以走马，密处不使透风，常计白以当黑，奇趣乃出。'以其说验六朝人书，则悉合。"又说："凡字无论疏密斜正，必有精神挽结处，是为字之中宫，然中宫有在实画，有在虚白，必审其字之精神所注，而安置于格内之中宫，然后以其字之头目手足分布于旁之八宫，则随其长短虚实而上下左右皆相得矣。"

在章法上，为了强调整体感，他赞同黄小仲的观点："小仲曰：'书之道，妙在左右有牝牡相得之致，一字一画工拙不计也。余学汉分而悟其法，以观晋唐真行，无不合者'。"牝牡相得就是通过阴阳对比，营造和谐的上下左右关系。并且，他特别强调气的表现："左右牝牡，固是精神中事，然尚有形势可言，气满则离形势而专说精神，故有左右牝牡皆相得而气尚不满者，气满则左右牝牡自无不相得者矣。"

《艺舟双楫》阐述碑学技法，最核心的内容是运笔方法。当时正处在帖学向碑学转折时期，大家都知道用笔很重要，想改进运笔方法。比如郑簠搦管作御敌状，王鸿绪作书"键其门，乃启箧出绳，系于阁枋，以架右肘，乃作之"，邓石如"悬腕双钩，管随指转"，刘墉"使笔如舞滚龙，左右盘辟，管随指转"，何绍基"回腕高悬，通身力到"……众说纷纭，但是只有包世臣领会最深，表述最完备。

在点画上，帖学强调两端表现，提按顿挫，粗细方圆，牵丝映带，回环往复，表现很丰富很细腻，中段则一掠而过，用这种方法来写大字，挂起来远看，点画两端的精微表现看不清了，而中段拉长以后则显得单薄空怯，因此包世臣主张点画必须中画圆满，具体表现为三个方面：势长、厚重和苍涩。

关于势长，帖学用笔注重两端表现，落笔调锋之后，中段一掠而过，直奔收笔，笔势太短，他认为："北碑画势甚长，虽短如黍米，细如纤毫，而出入收放、俯仰向背、避就朝揖之法各具。起笔处顺入者无缺锋，逆者无涨墨，每折必洁净，作点尤精深，是以雍容宽绰，无画不长。后人着意留笔，则驻锋折颖之处墨多外溢，未及备法而画已成。故举止匆遽，界恒苦促，画恒苦短，虽以平原雄杰，未免斯病。……若求之汇帖，即北宋枣本，不能传此神解。""笔势甚长"就是起笔和收笔干净利索，让中段行笔走起来，跌宕起伏，纵横舒展，行于所当行，止于不得不止，产生"雍容宽绰"的感觉。

关于厚重，他说：“用笔之法，见于画之两端，而古人雄厚恣肆令人断不可企及者，则在画之中截。盖两端出入操纵之故，尚有迹象可寻，其中截之所以丰而不怯，实而不空者，非骨势洞达，不能幸致。更有以两端雄肆而弥使中截空怯者，试取古帖横直画，蒙其两端而玩其中截，则人人共见矣。中实之妙，武德之后，遂难言之。近人邓石如书，中截无不圆满遒丽，其次刘文清，中截近左处亦能洁净充足，此外则并未梦见者在也。”厚重的表现就是点画中段要“丰而不怯，实而不空”。

至于怎么厚重，他反对帖学提笔运行，只用笔尖的写法，主张要按笔铺毫：“吴江吴育小子，其言曰：‘吾子书专用笔尖直下，以墨裹锋，不假力于副毫，自以为藏锋内转，只形薄怯。’凡下笔须使笔毫平铺纸上，乃四面圆足。此少温篆法，书家其秘密语也。”但是按笔铺毫之后，一进入书写，由于摩擦力作用，笔锋会偃卧在与运动方向相反的一边，像拖地板一样，写出来的点画虽然粗了，但不厚重。于是，他根据邓石如的创作经验，总结出碑学笔法，认为“以印入书”，犹如“石工镌字，画右行者，其锲必向左，验而类之，则纸犹石也，笔犹钻也，指犹锤也”。主张用笔如用刀，行笔时就要把笔杆往点画运动的相反方向倾斜，抬起笔肚，避免偃卧，“盖笔向左迤后稍偃，是笔尖着纸即逆，而毫不得不平铺于纸上矣。……锋既着纸，即宜转换，于画下行者，管转向上，画上行者，管转向下，画左行者，管转向右”，不管怎样，笔管的倾斜方向始终与笔画书写的方向相反。这种写法既打开笔锋，又避免了类似苏轼“墨猪”式的偃卧，避免了类似黄庭坚生硬的提按，解决了“中画圆满”的书写问题。

并且，为了不让按笔过于实沉，导致死板，他又根据石工镌字一点一点推进的道理，主张：“余见六朝碑拓，行处皆留，留处皆行。凡横直平过之处，行处也，古人必逐步顿挫，不使率然径去，是行处皆留也。转折挑剔之处，留处也，古人必提锋暗转，不肯掀笔使墨旁出，是留处皆行也。”让点画在积点成线的提按起伏中产生一张一弛的呼吸感，表现出生命节律。

包世臣的理论揭示了碑版书法的用笔方法，其影响之大，康有为在《广艺舟双楫》中说：“泾县包氏以精敏之资，当金石之盛，传完白之法，独得蕴奥，大启秘藏，著为《安吴论书》，表新碑，宣笔法，于是此学如日中天。”

三、《广艺舟双楫》

作者康有为（1858—1927），广东南海人，光绪进士，任工部主事，1898年领导戊戌变法，著有《新学伪经考》《孔子改制考》和《大同书》等。《广艺舟双楫》共六卷，内容浩繁，从书名看，是对包世臣《艺舟双楫》的发挥，但是借鉴了西方学术的体例，一反

前人随感式的笔札，以《原书》《尊碑》《体变》《分变》和《卑唐》等二十七篇，挈之衍之，将阮元和包世臣的学说演绎得更加系统，阐释得更加深入，成为碑学理论的代表作品。

清朝末年，内忧外患，封建统治摇摇欲坠，思想文化风起云涌，面对三千年未有之变局，康有为在政治上主张变法，"穷则变，变则通，通则久"。在学术上著《新学伪经考》和《孔子改制考》，主张托古改制。在书法上著《广艺舟双楫》，不遗余力地弘扬变法理念，《原书》说："综而论之，书学与治法，势变略同。周以前为一体势，汉为一体势，魏晋至今为一体势，皆千数百年一变，后之必有变也，可以前事验之也。"《体变》又说："人限于其俗，俗各趋于变，天地江河，无日不变，书其至小者。"

变法创新是《广艺舟双楫》的指导思想，在这一思想指导下，他继续弘扬包世臣尊魏卑唐的理论。在尊魏方面，《体变》说："北碑当魏世，隶楷错变，无体不有。"《备魏》说："统观诸碑，若游群玉之山，若行山阴之道，凡后世所有之体格无不备，凡后世所有之意态亦无不备矣。凡魏碑，随取一家，皆足成体，尽合诸家，则为具美。"他认为北碑有十美："一曰魄力雄强，二曰气象浑穆，三曰笔法跳跃，四曰点画峻厚，五曰意态奇逸，六曰精神飞动，七曰兴趣酣足，八曰骨法洞达，九曰结构天成，十曰血肉丰美。"而且进一步往上追溯，又推崇汉碑，认为："其朴质高韵，新意异态，诡形殊制，融为一炉而铸之，故自绝于后世。"

在卑唐方面，他认为"至于有唐，虽设书学，士大夫讲之尤盛。然缵承陈、隋之余，缀其遗绪之一二，不复能变"，因此反对学习唐碑。

在尊魏卑唐的基础上，《广艺舟双楫》的理论创新主要有三个方面。

第一，创立碑学史。《尊碑》说："道光之后，碑学中兴，盖事势推迁，不能自已也。""盖天下世变既成，人心趋变，以变为主，则变者必胜，不变者必败，而书亦其一端也……故有宋之世，苏、米大变唐风，专主意态，此开新党也。端明（蔡襄）笃守唐法，此守旧党也。而苏、米盛而蔡亡，此亦开新胜旧之证也。近世邓石如、包慎伯、赵撝叔变六朝体，亦开新党也，阮文达决其必胜，有见夫！"他认为，碑学崛起是时势使然，时为大，故碑学必盛。因此他在阮元构建了北朝书法史的基础上，进一步开始构建清以来碑学的发展历史，认为"乾隆之世，已厌旧学。冬心、板桥参用隶笔，然失诸怪，此欲变而不知变者也"，而后到"邓石如集篆隶之大成，其隶楷专法六朝之碑，古茂深朴，而启碑法之门"，随后有伊秉绶，"精于八分，以其八分为真书，师仿《吊比干文》，瘦劲独绝"。

第二，构建汉代分书的发展历史。《分变》讲分书的发展过程，强调字体流变乃天

经地义。《说分》列出各种分书碑刻，分析它们的风格特征，进而阐述阴阳兼顾的表现形式，说："秦分本圆，而汉人变之以方。汉分本方，而晋字变之以圆。凡书贵有新意妙理，以方作秦分，以圆作汉分，以章程作草，笔笔皆留，以飞动作楷，笔笔皆舞，未有不工者也。"《本汉》详细论述了分书是南北两派书风的源头："今欲抗旌晋宋，树垒魏齐，其道何由？必自本原于汉也。"又说："书至汉末，盖盛极矣。其朴质高韵，新意异态，诡形殊制，融为一炉而铸之，故自绝于后世。晋、魏人笔意之高，盖在本师之伟杰，逸少曰：'夫书先须引八分、章草入隶字中，发人意气。若直取俗字，则不能生发。'右军所得，其奇变可想。……盖以分作草，故能奇宕也。"《分变》《说分》和《本汉》三章在阮元北朝书法史之上，遥接汉代分书，层垒地推进了书法艺术的历史研究。

第三，建立风格演变的渊源体系，这是全书最着力和最重要的部分。乾嘉时代，帖学末流已遭到一般人的贬抑和遗弃，书风由赵、董转向欧阳询和颜真卿，由《阁帖》转向唐碑，许多创新书家也认为颜字有籀篆古意，欧字有分隶遗法，学习碑版可以从唐碑入手。钱泳《书学》说："碑版之书必学唐人，如欧、褚、颜、柳诸家，俱是碑版正宗。"但是在康有为眼中，唐楷强调理性和秩序，规矩法度严密，点画精致，点画关系不可移易而且"专讲结构，几若算子，截鹤续凫，整齐过甚"，这样的经典作品"千门万户、规矩方圆之至矣，所以范围诸家，程式百代也"，已经没有可塑性，碑学如果以它为发展基础只有束缚，没有前途。因此《广艺舟双楫》毫不犹豫地把唐碑作为碑学发展的障碍，一而再、再而三地加以批判，他说："若从唐人入手，则终身浅薄，无复有窥见古人之日。"又说："近世人尊唐、宋、元、明书，甚至父兄之教，师友所讲，临摹称引，皆在于是，故终身盘旋，不能出唐宋人肘下。"还说："尝见好学之士，僻好书法，终日作字，真有如赵壹所诮'五日一笔，十日一墨，领袖如皂，唇齿常黑'者，其勤至矣。意亦欲与古人争道，然用力多而成功少者，何哉？则以师学唐人，入手卑薄故也。夫唐人笔画气象，较之六朝，浅俗殊甚，又从而师之，其剽薄固也。虽假以彭、聃之寿，必不能望唐人，况欲追古人哉？……故学者有志于古，正宜上法六朝，乃所以善学唐也。"

他想把学习唐碑的风气扭转到取法汉魏碑版上来，因此反复比较两者的优劣，强调："学以古法为贵，故古文断至两汉，书法限至六朝。""六朝笔法所以过绝后世者，结体之密，用笔之厚，最其显著。而其笔画意势舒长，虽极小字，严整之中，无不纵笔势之宕往，自唐以后，局促褊急，若有不终日之势，此真古今人之不相及也。约而论之，自唐为界：唐以前之书密，唐以后之书疏；唐以前之书茂，唐以后之书凋；唐以前之书舒，唐以后之书迫；唐以前之书厚，唐以后之书薄；唐以前之书和，唐以后之书争；唐

以前之书涩，唐以后之书滑；唐以前之书曲，唐以后之书直；唐以前之书纵，唐以后之书敛。"

至于怎么实现这种转变，根据政治变法的经验，康有为认为只有托古改制，才能"耸上者之听"和"鸣共友声"，书法也一样，必须托古，从源头上取法，并且把取法的途径揭示出来，否则就会像金农和郑板桥一样，"皆欲变而不知变者也"。因此他写了《体系第十三》和《导源第十四》两章，阐述唐代书风的来源："南北朝之碑，无体不备，唐人名家皆从此出，得其本矣，不必复求其末。"

根据这个宗旨，他不厌其烦，连篇累牍，甚至捕风捉影，牵强附会地一一指明唐代名家书风的渊源所自。例如："《枳阳府君》体出《谷朗》，丰茂浑重，与今存钟元常诸帖体意绝似。以石本论，为元常第一宗传，《太祖文皇帝神道》《晖福寺》真其法嗣，《定国寺》《赵芬残石》《王辉儿造像》其苗裔也。李北海毫铺纸上，亦源于是，《石室记》可见，后此能用丰笔者寡矣。《爨龙颜》与《灵庙碑阴》同体，浑金璞玉，皆师元常，实承中郎之正统，《梁石阙》所自出。《穆子容》得《晖福》之丰厚，而加以雄浑，自余《惠辅造像》《齐郡王造像》《温泉颂》《臧质》皆此体。鲁公专师《穆子容》，行转气势，毫发毕肖，诚嫡派也。然世师颜者，亦其远胄，但奉别宗，忘原籍之初祖矣。"如此例子，不胜枚举。

这部分内容将北碑与唐碑打通，为从源头上取法指出了一条切实的途径，因此康有为很自豪，批评阮元说："阮文达亦作旧体者，然其为《南北书派论》，深通此事，知帖学大坏，碑学之当法，南北朝碑之可贵，此盖通人达识，能审时宜，辨轻重也。惜见碑犹少，未暇发扬，犹土鼓蒉桴，椎轮大辂，仅能伐木开道，作之先声而已。"

综上所述，阮元著《南北书派论》和《北碑南帖论》，凭借深厚的学术功力，钩沉索隐，构建了北朝书法的历史，而且凭借崇高的学术地位，振臂一呼，应者云集。包世臣著《艺舟双楫》，从执笔、运笔、点画、结体、章法和墨法等各个方面，阐明碑学的创作方法，尤其是发明碑学笔法，将创作落到有法可依的实处。康有为著《广艺舟双楫》，继承了包世臣尊魏卑唐的思想，并且发扬光大，在北朝书法史的基础上，一方面上溯到汉代分书的历史研究，另一方面拓展到碑学历史的研究，更加难能可贵的是揭示了唐楷书风与汉魏六朝碑版书风的渊源关系，把卑唐的口号落实到尊魏的实际取法上，为碑学创新指出了具体途径。

《南北书派论》《北碑南帖论》《艺舟双楫》和《广艺舟双楫》构筑了碑学书法的理论体系和历史观念，提出了新的审美观念和创作方法，极大地推动了书法艺术的发展。

第六节　碑学的繁荣

随着碑学研究的深入，北碑、汉分、秦篆和两周金文相继入缵大统，书法家的取法范围不断扩大，取法重点也不断转移，开始时关注字数较多字体较正的作品，以后对潦草荒率的随意书写也兴趣盎然，甚至连断碑残砖也不放过，给予高度评价，认为它们无拘无束，天真烂漫，虽然表现形式不成熟，但是没有陈规陋习，就像未经雕琢的璞玉一样，可塑性大，能够既雕且琢，别开生面。康有为《广艺舟双楫》说："魏碑无不佳者，虽穷乡儿女造像，而骨血峻岩，拙厚中皆有异态，构字亦紧密非常。……譬江汉游女之风诗，汉魏儿童之谣谚，自能蕴蓄古雅，有后世学士所不能为者，故能择魏世造像记学之，已自能书矣。"杨守敬《楷法溯源序》说："南北朝碑碣所存不过数十通，惟造像不可记数。乡俗鄙陋，不尽大雅所制，然天真烂漫，风神超逸，良由去古未远，故执笔皆有篆隶意。惜孙氏《访碑录》所载近多不传，收录未备，留斯遗恨耳。"

除了秦汉刻石之外，碑学书家对两周金文也开始推崇备至，李瑞清的《清道人论书嘉言录》认为杨沂孙的小篆和吴大澂的大篆、古籀都有问题，应当进一步往上取法，他主张："学篆必神游三代，目无二李（李斯和李阳冰），乃得佳耳。"而且不仅学点画结体，更要学章法构成，因为"鼎彝最贵分行布白、左右牝牡相得之致"。又说："两周篆势已各自为态，姬周以来彝鼎，无论数十百文，其气体皆联属如一字，故有同文而异体，异位而更形，其长短、大小、损益，皆视其位置以为变化。后来书体，自《河平残石》《开通褒斜石刻》《石门杨君颂》《太和景元摩崖》《瘗鹤铭》外，鲜有能窥斯秘者。"

面对这么丰富的传统借鉴，碑学书家在取法上或者选择一种风格，既雕且琢，推陈出新，例如吴昌硕学《石鼓文》，说："余好临《石鼓》，数十载从事于此，一日有一日之境界。"或者找到一类风格，"囊括万殊，裁成一体"，如陈介祺在《四字诀》中自叙说："取法乎上，钟鼎篆隶，皆可为吾师，六朝佳书，取其有篆隶笔法耳，非取貌奇，以怪样欺世。求楷之笔，其法莫多于隶。盖由篆入隶之初，隶中脱不尽篆法，由隶入楷之初，楷中脱不尽隶法。"结果，产生各种各样的风格面貌，百花齐放，百家争鸣，碑学走向繁荣。

朱为弼、徐同柏、赵之琛、吴大澂、吴昌硕、黄宾虹、罗振玉的金文创新，前面第三章已作过介绍；吴让之、吴昌硕、齐白石和徐生翁的篆书创新，前面第四章已作过介绍；金农、邓石如、伊秉绶、陈鸿寿和何绍基的分书创新，前面第六章已做过介绍；何绍基、赵之谦、郑孝胥、丁右任和弘一法师的楷书创新，前面第七章中也作过介绍，皆不赘述，下面专门介绍几位在行草书上有突出贡献的书法家。

何绍基（1799—1873），湖南道州人，《蝯叟自评》说："余学书从篆分入手，故于北碑无不习，而南人简札一派，不甚留意。"马宗霍《霎岳楼笔谈》说："道州早岁楷书宗兰台《道因碑》，行书宗鲁公《争座位帖》《裴将军诗》，骏发雄强，微少涵渟。中年极意北碑，尤得力于《黑女志》，遂臻沉着之境。晚喜分篆，周金汉石，无不临摹，融入行楷，乃自成家。"（图9-21）

赵之谦（1829—1884），浙江会稽人，三十岁之前学颜真卿，以后学篆书分书，尤工魏碑，行笔灵活自如，不带雕琢气，结体重横势，平画宽结，风格特征被誉为"碑底颜面"，寓圆于方，寓柔于刚，既婉约飞动，又宽博端庄。（图9-22）

翁同龢（1830—1904），江苏常熟人，马宗霍《霎岳楼笔谈》说："松禅早岁由思白以窥襄阳，中年由南园以攀鲁公，归田以后，纵意所适，不受羁缚，亦时采北碑之笔，遂自成家。然气息浑厚，堂宇宽博，要以得自鲁公者为多。偶作八分，虽未入古，亦能远俗。"（图9-23）

吴昌硕（1844—1927），浙江安吉人，取法金文，着力于大篆《石鼓》，点画浑厚遒劲，结体恢宏大气，楷书学颜真卿，分书学《祀三公山碑》，行书学王铎和米芾，融为一

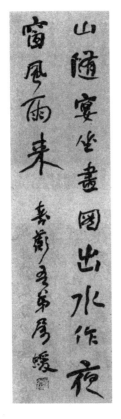

图9-21　清何绍基书　　图9-22　清赵之谦书　　图9-23　清翁同龢书

体,苍劲雄浑。(图9-24)

沈曾植(1850—1922),浙江吴兴人,书从晋唐入手,致力于钟繇、米芾等,通过黄道周和倪元璐上溯碑学,晚年自行变法,融汉隶、北碑、章草于一炉,加以变化,风格古健奇崛,雄肆万变。(图9-25)

康有为(1858—1927),广东南海人,马宗霍《霎岳楼笔谈》说:"南海书结想在六朝中,脱化成一面目,大抵主于《石门铭》,而以《经石峪》《六十人造像》及《云峰山石刻》诸种参之。"以宕逸的点画、开张的结体,追求宏大与雄肆的表现。(图9-26)

曾熙(1861—1930),沈曾植评他的书法说:"俟园于书沟通南北,融合方圆,皆能冥悟其所以分合之故,如乾嘉诸经师之说经,本自艰苦中来,而左右逢源,绝不见援据贯穿之迹,故能自成一家。"(图9-27)

齐白石(1863—1957),湖南湘潭人,篆书得力于《祀三公山》和《天发神谶碑》,行书早年学何绍基、金农,后学李北海,书画印互参,豪健奇伟,戛然独造,(图9-28)

李瑞清(1867—1920),江西临川人,工金文、汉分,以籀篆之意行于北碑,自成面貌,行草得力于黄庭坚,以金石笔法出之,浑厚苍涩。(图9-29)

 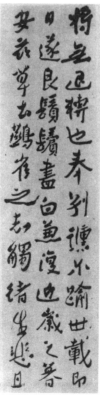 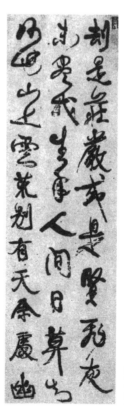

图9-24 清吴昌硕书　　图9-25 清沈曾植书　　图9-26 现代康有为书　　图9-27 现代曾熙书

图9-28　现代齐白石书

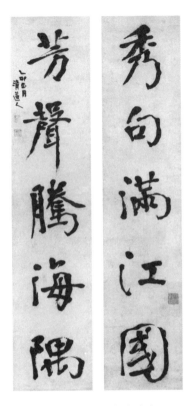

图9-29　现代李瑞清书

第七节　碑学的成熟

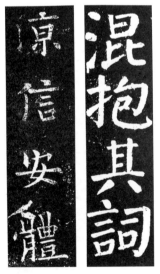

图9-30　欧阳询书的内撅与
颜真卿书的外拓

书法作品是一个有机整体，局部与局部、局部与整体之间具有全息的同构关系。孙过庭《书谱》说"一点成一字之规，一字乃终篇之准"，也就是说点画生结体，结体生章法，点画结体和章法是全息的。以欧阳询和颜真卿的楷书为例（图9-30）。左图为欧阳询楷书，点画内撅，两头粗，中段细，比较瘦劲，因此结体也只好用内撅，轮廓线往内作弧形收缩，以避免笔画细空白多而出现中宫松散的毛病。内撅结体的四个角为锐角，外向张力比较大，为避免字与字之间的冲撞，字距行距不得不开阔些，表现为疏朗。右图为颜真卿楷书，点画外拓，许多笔画甚至两头细，中段粗，比较厚重，因此结体只好用外拓，轮廓线向外作弧形扩张，以避免笔画粗空白少而出现中宫壅塞的

毛病。外拓结体的四个角为钝角，向外张力较小，为避免字与字之间的疏离，字距行距不得不紧凑一些，表现为茂密。

全息关系使书法作品成为一种有机组合，书法家想将不同的时代文化和审美观念注入作品中去，无论从点画结体和章法的哪一个层次入手，要想改变其中的某一部分，都不可能头痛医头，脚痛医脚，必然会牵一发动全身，像多米诺骨牌一样，引起各种连锁反应，最终作整体改变。碑学书法也是这样，无论怎么繁荣，只有点画结体和章法建立了全息关系，才标志着发展的成熟。

碑版书法有三个特点。第一是点画厚重，碑版在高低不平的石头上走刀，一点一点推进，积点成线，点画既粗又厚，而且长期暴露野外，风化剥蚀，更显得苍茫厚重。第二是结体开张，汉碑分书横向取势，六朝碑版介于分书和楷书之间，也比较重横势，尤其是勒于山壁的摩崖，创作时得江山之助，心胸豁畅，结体更加豪放博大。第三是章法生拙，碑版作品比较大，整体关系难以把握，而且它们是一点一点凿出来的，手法比较笨拙。尤其是当时的字体处在转变时期，不成熟，点画或粗或细，结体或大或小，章法错错落落，不成行列，自然有一种生拙的感觉。

碑版作品点画厚重，结体开张，章法生拙，碑学书法为了表现它们之间的全息关系，经历了漫长的探索过程。

首先是改变笔法，加粗点画。为此，运笔不能像晋唐帖学那样提着笔走，也不能像黄庭坚那样又提又按地走，必须始终按着笔走，而按着笔走又不能像苏轼那样偃卧，左也不是，右也不是，结果书从印入，在刻印中受到启发："石工镌字，画右行者，其镌必向左，验而类之，则纸犹石也，笔犹钻也，指犹锤也。"因此创造了碑学笔法。这种笔法由邓石如发明，经包世臣总结和宣传，大行天下。其特点是"盖笔向左迤后稍偃，是笔尖着纸即逆，而毫不得不平铺于纸上矣。……锋既着纸，即宜转换。于画下行者，管转向上；画上行者，管转向下；画左行者，管转向右"。也就是把笔按下去，笔锋铺开，在运笔时不提起来，只是把笔杆往运行的相反方向倾斜，让笔肚子抬起来，笔锋逆顶着纸面前行，这样就避免了拖地板式的偃卧，写出来的点画不仅中画圆满，而且苍茫厚重，这是碑学走向成熟的第一步。

包世臣《艺舟双楫》说："怀宁布衣，篆、隶、分、真、狂草五体兼工，一点一画，若奋若搏。"这种运笔方法在他的篆书、分书中都表现得非常完美，楷书也可以，但是在行草中却碰到很大问题，包世臣说："唯草书一道，怀宁笔势固如铜墙铁壁，而虚和遒丽，非其所能。"究其原因，碑学笔法加重加粗了点画之后，结体显得太紧，不能"虚和遒丽。"邓石如因此想增加字内布白，主张"密不透风，疏可走马"，但是他沿袭帖学纵向

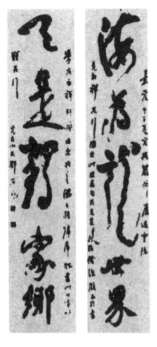

图9-31　清邓石如书

取势的方法，通过拉长字形来营造字内布白，如图9-31所示，结果字形拉长了，龙、是、鹤等字都营造出"疏可走马"的字内空白，但是结体却像被纵向挤压过似的，非常局促。厚重的点画与狭长的结体产生矛盾，很不协调。

为解决这个问题，包世臣强调"北碑画势甚长"，要拉长点画，营造宽舒的结体。康有为《广艺舟双楫》也说："六朝笔法，所以过绝后世者，结体之密，用笔之厚，最其显著。而其笔画意势舒长，虽极小字，严整之中，无不纵笔势之宕往。"因为汉字横画最多，所以拉长点画主要表现在强调横势上。人们形容大的事物，手势一定是横向比划的，让字形左右开张，是追求大气的不二法门。于是出现像赵之谦《梅花庵诗》（图9-32）一类的作品，结体方扁，横向取势，造形疏朗开张，特别大气。博大的结体与厚重的点画就协调了。

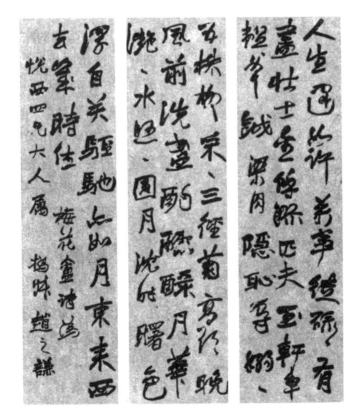

图9-32　清赵之谦书《梅花庵诗》

　　然而这又带来一个问题,碑学的点画横向舒展,结体横向打开,损害了上下点画与上下字之间的笔势连贯,笔不连,字不接,章法松散。这说明点画和结体虽然全息了,但是与章法的关系还不协调,碑学没有成熟,还要发展。

　　传统章法的连贯除了笔势之外,还有体势。汉字结体如果横平竖直,那是静止状态,如果左右倾侧就会产生动感,造成不稳定,需要其他结体的配合来重建平衡。这种需要使没有笔势连贯的结体相互依赖,组成一个密不可分的整体。于是,碑版书法在削弱笔势连绵的同时,不得不特别强调体势配合。古代书法家重视体势变化,王羲之的字"纵复不端正者,爽爽有一种风姿",米芾强调"须有体势乃佳",董其昌强调字不作正局,但是他们的体势变化都比较微妙,到碑学书家则开始将它们发扬光大。唐代孙过庭《书谱》讲"初学分布,但求平正,既知平正,务追险绝,既能险绝,复归平正",结体以平正为尚,清末刘熙载《艺概·书概》说:"学书者始由不工求工,继由工求不工。不工者,工之极也。"结体以不工为尚。其实,平正与险绝、工与不工如同阴阳两极,相反而又相成,书法家在学习时应当根据不同阶段有不同偏重,在创作时也应当根据不同的时代有不同偏重,孙过庭讲"复归平正",是唐人在帖学强调笔势连绵基础上的选择,刘熙载讲"不工者工之极也",是清代碑学在强调体势呼应基础上的选择。碑学书法家以不工为尚,追求险绝,目的不是追求怪异,炫人眼目,而是强化体势组合。

　　赵之谦之后,徐生翁和于右任完成了章法从重笔势向重体势的转变,徐生翁书从颜真卿入手,转学北碑,因此,点画有颜字的浑厚,再加上碑版的凝涩,如枯藤断槎,苍老深秀,点画之间没有明显的牵丝映带,字与字之间也不连笔,写一笔是一笔,写一字是一字,与帖学那种回环往复的精熟灵巧相比,十分生拙。特别是在结体造形上往往违背常理,笔画多的字反而写得小,笔画少的字反而写得大,显得特别生拙。(图9-33)

　　于右任书法从赵孟頫入手,改习北碑,用笔精熟中见生辣,擒纵自如,收放有致,结体浑脱宕逸,宽博开张。章法强调横势,字与字之间少有上下相接的笔势,于是只能利用体势,让每个字大小疏密,左右倾侧,相互照应,浑然一体,产生出生拙的效果。(图9-34)

图9-33　现代徐生翁书

图9-34 现代于右任书

徐生翁和于右任在重和大的基础上,通过摇曳跌宕的体势变化,将碑学书法中的生拙发挥得淋漓尽致,而且,为了避免做作,他们都强调自然。徐生翁说:"我的书画要避免取巧,要笔少意足,又要出诸自然。"于右任说:"我写字没有任何禁忌,执笔、展纸、坐法,一切顺乎自然……在动笔的时候,我决不因迁就美观而违犯自然,因为自然本身就是一种美。""起笔不停滞,落笔不作势,纯任自然。"他们将生拙建筑在自然的基础之上,获得了天真烂漫的艺术效果。现在许多人批评他们的生拙为"孩儿体",为"丑书",都是不明就里的无知。

碑派书法从邓石如的厚重到赵之谦等人的大气,再到徐生翁和于右任等人的生拙,点画结体和章法建立了全息关系,意味着从清初逐渐兴起的碑学,经过二百多年的探索,在百花齐放百家争鸣中不断发展,不断完善,终于走向成熟。

第八节　碑学与帖学的区别

成熟的碑学与帖学相比,有以下几方面区别。

第一就幅式来说。帖学产生于魏晋时代,擅长写尺牍手札,都是小字、小作品,碑学流行于清代,擅长

写匾额，楹联，超大的条幅和中堂，都是大字、大作品。小作品与大作品的观看方式不同，审美要求也不相同。尺牍手札拿在手上近距离把玩，注重细节，强调韵味，匾额楹联等挂在墙上远距离观看，注重整体，强调气势。因此阮元说"疏放妍妙，长于启牍"，"拘谨拙陋，长于碑榜"，不同的幅式擅长表现不同的风格。董其昌放大王羲之的字为人题匾，"每悬看，辄不佳"，钱泳《书学》因此说："碑榜之书与翰牍之书是两条路……以翰牍为碑榜者，那得佳乎？"

第二就取法来说，帖学小作品借鉴二王以后的名家法书，主要为各种法帖，尤其是《淳化阁帖》，碑学大作品借鉴六朝碑版，上溯秦篆汉分，直至两周金文。

第三就表现方法来说，在点画上，帖学强两端表现，轻重快慢，提按顿挫，尤其是回环往复的牵丝映带，轻盈飘忽，若断若连，那种精微细腻被称作"毫发死生"，可以表现出神经末梢的颤栗。但是，帖学作品如果放大了挂在墙上远距离观看，两端的精妙看不清楚了，一掠而过的中段被拉长放大以后却暴露出空怯单薄的毛病，因此碑学强调点画的中段表现，逆锋顶着纸面涩行，"行处皆留，留处皆行"，"逐步顿挫，不使率然轻过"，写出来的中段饱满浑厚，跌宕舒展，如千里阵云，气势磅礴。

在结体上，帖学的点画为了笔势连绵，上下映带，强调"逆入回收"，结果在两端都有与本身运动方向相反的用笔，成为一种裹束，使横画变短，结体变长，强调纵向取势。碑学因为点画两端干净利落，没有过多表现，中段则提按起伏，跌宕舒展，使得横画变长，结体方扁，强调横向取势。

在章法上，帖学因为点画连绵，结体纵势，影响到整体的组合方式强调一笔书，上下连绵，连绵中通过提按顿挫和轻重快慢的变化，营造各种节奏变化，带有音乐的特征。碑学因为点画舒展，结体横势，影响到整体的组合方式强调体势呼应，粗细方圆，大小倾侧，疏密虚实，各种造形变化参差组合，带有绘画的特征。

碑学和帖学的这些差别如图9-35所示，A图为帖学作品，董其昌书，点画两端逆入回收，横向收缩，结体取纵势，章法强调笔势连绵，在连绵的过程中，通过提按顿挫、轻重快慢和离合断续等变化，营造出节奏和旋律，具有音乐的特性。B图为碑学作品，沈曾植书，点画不作逆入回收的裹来，笔势开张，中段运笔跌落舒展，横势甚长，结体字字独立，章法主要靠体势呼应，强调各种造形变化，大小正侧、粗细方圆和疏密虚实等，利用相反相成的对比关系，冲突地抱合着，离异地纠缠着，不可分割地浑然一体，营造出平面的构成，具有绘画的特性。

综上所述，根据表现形式来看帖学和碑学的最大区别是，帖学强调纵势，追求时间节奏，碑学强调造形，追求空间关系，因此帖学向碑学的转变，其实就是从重势向重

图9-35A　明董其昌书　　　　图9-35B　清沈曾
植书

形的转变。回顾书法表现形式的发展，第一阶段从殷商到汉末，甲骨文、金文、篆书和分书都强调形的表现。第二阶段，从汉末开始，主张形势兼顾，因为排除篆书和隶书的写法限制了形的表现，强调"以势为先"。第三阶段清代碑学兴起，取法重点转向六朝碑版、汉代分书、秦代篆书，直至两周金文，书法家努力将金文和篆隶的造形表现融入楷书和行草书中，在形势兼顾的基础上，又开始强调造形表现。康有为《广艺舟双楫》说"古人论书，以势为先"，同时又强调造形，认为"书为形学"，把书法定义为造形艺术。

上面论述了碑学与帖学的不同之处，认为帖学重势，碑学重形，其实形和势作为互补的存在，不能视为完全独立的两种表现方式，因此必须强调指出，从汉末开始，书法进入自觉的时代，蔡邕在《九势》中就强调书法的表现形式是阴阳和形势，阴和阳不能分离，形和势相互统一，书法艺术只有形势兼顾，才能反映空间存在和时间变化，表现出生命意象。因此魏晋以后的帖学虽然强调势的表现，但这种强调是建立在兼顾基础上的，是以王羲之形势兼顾的理论和创作为基础的。清代碑学虽然强调"书为形学"，但同时又指出"古人论书，以势为先"，也是建立在形势兼顾基础上的。帖学和碑学都以形势兼顾为创作原则，只不过各有偏重而已，千万不能片面强调一个方面

而否定另一个方面。

碑学成熟之后,书法艺术的传统不再是帖学的一统天下,而是帖学与碑学的对峙,帖学有帖学的理论,碑学有碑学的主张,两大流派都自成体系,以巨大的反差营造出一个极为宽广的表现天地,一方面相反相成,相映生辉,另一方面又相互碰撞,相互激励,为书法艺术提供巨大的发展动力,促使其不断地有所发明、有所创造、有所前进。

第九节　碑 帖 结 合

碑学崛起之时,遭到帖学打压。郑簠被批评为"妄自挑趯";金农和郑板桥被指责为"旁门外道";包世臣的《艺舟双楫》被张之洞《哀六朝》诗讽刺为"白昼埋头趋鬼窟,书体诡险文纤佻",并指名道姓地攻击他为"不雅之妖";阮元倡导北碑,王昶便力辟北碑之陋,认为"其书法不参经典,草野粗俗";康有为的《广艺舟双楫》被朱大可的《论书斥包慎伯康长素》指斥为"谬种流传,贻误何极",并且上升到时代文化的高度加以抨击:"迨乎末季,习尚诡异,经学讲公羊,经济讲魏默深,文章讲龚定庵,务取乖僻,以炫流俗,先正矩矱,扫地尽矣。长素乘之,以讲书法,于是北碑盛行,南书绝迹,别裁伪体,触目皆是,此书法之厄,亦世道之忧也。"

碑学对帖学的反击也毫不留情,龚自珍《己亥杂诗》云:"二王只合为奴仆,何况唐碑八百通。欲与此铭分浩逸,北朝差许《郑文公》。"又云:"从今誓学六朝书,不肄山阴肄隐居。万古焦山一痕石,飞升有术此权舆。"更有甚者,李文田挖祖坟似地把矛头直指王羲之,驳斥帖学的最高经典《兰亭序》为伪作。

然而,传统帖学涌现出那么多名家,创造了那么多经典,不可能说推翻就被推翻的,新兴碑学在内因和外因的促动下,应运而生,趁势而起,正处于蓬勃发展的阶段,不可能说打倒就被打倒的,而且从本质上来说,形和势都是书法艺术的表现形式,碑学重形和帖学重势都是有表现力的,都是不可能被打倒和推翻的。结果争来争去,无非是大家越来越清楚地认识到帖学有帖学的长处和短板,碑学也有碑学的优点和缺点,书法的发展应当各取所长,融会贯通,走碑帖结合的道路。

对此,碑学书论的构建者看得很清楚,阮元一开始就主张相提并论,丝毫没有要压倒帖学的意思。以后包世臣和康有为尊魏卑唐,批评赵孟頫以后徒便经生胥吏的馆阁体俗书,立场鲜明,态度决绝,但是对二王帖学则恭敬有加,不仅不反对,而且还大力提倡,《广艺舟双楫》说:"学草书先写智永《千文》、过庭《书谱》千百过,尽其使转顿挫之法。形质具矣,然后求性情。笔力足矣,然后求变化。乃择张芝、索靖、皇

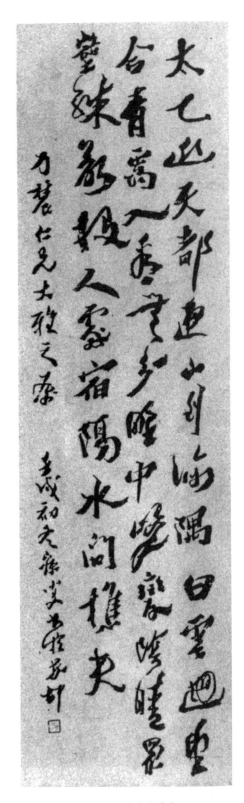

图9-36　清沈曾植书

象之章草，若王导之疏，王珣之韵，谢安之温，钟繇《雪寒》《丙舍》之雅，右军《诸贤》《散势》《乡里》《苦热》《奉橘》之雄深，献之《地黄》《奉对》《兰草》之沉着，随性所近而临仿之，自有高情逸韵集于笔端。"康有为晚年甚至在一副楹联的题跋上说："自宋以后，千年皆帖学，至近百年，始讲北碑。然张廉卿集北碑之大成，邓完白写南碑汉隶而无帖，包慎伯全南帖而无碑。千年以来，未有集北碑南帖之成者，况兼汉分、秦篆、周籀而陶冶之哉。鄙人不敏，谬欲兼之。"表示想做融碑帖于一体的开创者。

清末开始，碑学成熟，碑帖结合成为书法艺术发展的主流，因为它是由碑学书家提出来的，所以它的表现主要也是在碑学基础上对帖学的吸收和融合，其中最杰出的代表是沈曾植。

沈曾植（1850—1922），浙江嘉兴人，光绪进士，清末大儒。王国维先生在《沈乙庵先生七十寿序》中，对他的学术成就作过如下概述："先生少年固已尽通国初及乾嘉诸家之说，中年治辽、金、元史，治四裔地理，又为道咸以降之学。然一秉先正成法，无或逾越。其于人心世道之污隆，政事之利弊，必穷其源委，似国初诸老。其视经史为独立之学，而益探其奥窔，拓其区宇，不让乾嘉诸先生。至于综览百家，旁及两氏，一以治经史之法治之，则又为自来学者所未及。"

沈曾植说自己的书学优于书才，可惜没有写出专门的理论著作，所有观点散见于《寐叟题跋》、《海日楼札丛》卷八和《海日楼书

法答问》之中，由于学问深厚，又有变法创新的追求，因此所有论述往往广征博引，发前人所未发，新理妙思极多，总结起来，宗旨是"通古今之变"，"通"是指碑和帖的兼收并蓄，融会贯通，"变"是指追时代变迁，随人情推移，开一代新风。(图9-36)

一、融会贯通的书学观点

康有为在《广艺舟双楫》的《体系》和《导源》两章中，排比汉碑、北碑和唐楷作品，按照相近风格，建立起承前启后的演变系列，目的想跨越唐碑，从源头上取法。这一思想在沈曾植的书论和书法中落到了实处。比如对分书的取法，他特别青睐《校官碑》，"以为汉季隶篆沟通，《国山》《天发》之前河也"(《汉校官碑跋》)。对楷书的取法，他特别推崇《敬使君碑》，认为"此铭则内擫拥外拓，藏锋抽颖，兼用而时出之，中有可证《兰亭》者，可证《黄庭》者，可证《淳化》所刻山涛、庾亮诸人书者，有开欧法者，有开褚法者。盖南北会通，隶楷裁制，古今嬗变，胥在于此"(《禅静寺刹前铭敬使君碑跋》)。

而且在源头取法的基础上，沈曾植进一步明确强调要作融会贯通的变法创新。他在《与谢复园书》中说："写《郑文公》当并参《鹤铭》《阁帖》，大令草法亦一鼻孔出气。"认为北碑《郑文公》和南碑《瘗鹤铭》甚至王献之书法在点画用笔和风格特征上有相通之处，临写时可以不拘南北区别和碑帖界线，相互参照，触类旁通。他在《海日楼书法答问》中说："学颜者不参于褚，不灵。学古人者必求其渊源所自，乃有入处。"他在作品落款中也常记转益多师、兼收并包的创作体会，如"此末数行有米临右军帖意，识此者希，恨不逢香光老人一乞钳锤也"，"师屏风笔意为之"，"六朝人写经体拓而大之，遂成长公"，等等。

这种融会贯通的理论特点是"同势"和"杂形"。蔡邕《隶势》说："修短相副，异体同势。"卫恒《四体书势》说："蔡邕采斯、喜之法为古今杂形。"沈曾植在引述了两人的观点之后按语说："异体同势，即所谓古今杂形也。"(《古今杂形》)。并且指出同势和杂形的好处是"物相杂而文生，物相兼而数颐"(《论行楷隶篆通变》)，相兼相杂能产生变化，促进发展，衍生出各种各样的风格面貌。因此，当人们不理解邓石如篆书为什么要借鉴和吸收碑额、瓦当和玺印文字的时候，他辩护说："完白以篆体不备，而博诸碣额瓦当，以尽笔势，此即香光、天瓶、石庵以行作楷之术也。碑额瓦当，可用以为笔法法式，则印篆又何不可用乎？"(《论行楷隶篆通变》)他赞扬董其昌、刘墉等人将行书融进楷书之中的写法，以此说明邓石如写篆书也可以借鉴碑额、瓦当和玺印文字。

　　1914年，罗振玉和王国维在日本编印出版了《流沙坠简》，郑孝胥在《海藏楼书法抉微》中高揭汉简书法的借鉴意义，说："自斯坦因入新疆发掘汉、晋木简缣素，上虞罗氏叔蕴辑为《流沙坠简》，由是汉人隶法之秘，尽泄于世，不复受拓本之蔽。昔人穷毕生之力于隶书而无所获者，至是则洞如观火。篆、隶、草、楷无不相通，学书者能悟乎此，其成就之易已无俟详论。王右军曰：'夫书先须引八分、章草入隶字中，发人意气，若直取俗书，则不能生发。'余亦曰：历观钟、王楷法，无不源本于隶，降及六朝，此风犹盛。南海康氏谓南北朝碑莫不有汉分意，若《谷朗》《郛休》《爨宝子》《灵庙碑阴》《鞠彦云》《吊比干》皆用隶体，《杨大眼》《惠感》《郑长猷》《魏灵藏》，波碟极意骏厉，犹是隶笔。而《谷朗》《郛休》《爨宝子》《枳阳府君》《灵庙碑阴》《晖福寺》《鞠彦云》，以其由隶变楷，足考源流。安吴包氏谓：'魏、晋以来，皆传中郎法，八分入隶，始成今真书之形。'又谓：'晋人分法原本钟、梁，尤近隶势。'蔡君谟谓《瘗鹤铭》乃隋人楷隶相参之作。诸君之说，证之《坠简》，实属确论，验以书体变化之迹，亦无异言。"沈曾植也同时呼吁，汉简大部分是隶书，介于正草之间，往正靠为分书，往草靠为章草；以后逐渐变为行书，往正靠为楷书，往草靠为今草，汉简上的隶书与各种字体都有血缘关系。利用它可以打通各种字体的壁垒，建立起沟通的渠道，走向南北会通、碑帖结合。并且指出："简牍为行草之宗。"（《南朝书分三体》）又说："又悟竹简以笔行漆，而鼎铭妙古先焉。""内府收王珣《伯远帖》墨迹，隶笔分情，剧可与《流沙坠简》相证发。"（《王珣帖》）。根据实践经验，他还具体阐述了同势和杂形的两种类型："楷之生动，多取于行。篆之生动，多取于隶。隶者，篆之行也。篆参隶势而姿生，隶参楷势而姿生，此通乎今以为变也。篆参籀势而质古，隶参篆势而质古，此通乎古以为变也。"认为书法艺术的发展历史是古质而今妍，所写的字体兼容后面的字体，能够姿生，所写的字体兼容前面的字体，能够古质。

　　沈曾植主张融会贯通，最终目的是顺应历史发展的潮流，走碑帖结合的道路，因此他特别推崇北碑与南帖相结合的作品。"北魏《开国侯元钦》，秀韵近南，波发沿北。"（《全拙庵温故录》）"北魏《女尚书王僧男》，书多行笔，北碑至此与南帖合矣。"（同上）"此碑运锋结字，剧有与《定武兰亭》可相证发者。东魏书人，始变隶风，渐传南法，风尚所趋，正与文家温、魏向任、沈集中作贼不异。世无以北集压南集者，独可以北刻压南刻乎？此碑不独可证《兰亭》，且可证《黄庭》。倦游翁楷法胎源于是，门下诸公乃竟无敢问津者，得非门庭峻绝，不可轻犯耶？"（《敬使君碑跋》）他努力寻找南北兼容的作品，证明北碑南帖虽有差异，但并非壁垒分明，而是可以兼容的，目的就是想走碑帖结合的创新之路。他晚年的实践造次于是，颠沛于是，成功也在于是。

二、碑帖结合的创作方法

王蘧常《沈寐叟年谱》记载:"公(沈曾植)精帖学,得笔力于包世臣,力主运指。壮契张裕钊,尝欲著文以明其书法之源流正变及得力之由。晚年由帖入碑,融南北书流为一冶,自漆书、竹简、石经、石室,无不涉其藩篱。从变化以发其胸中之奇,几忘纸笔,心行而已。"沈曾植是碑帖结合书风的开创者与成功的实践者,他的作品对传统兼收并蓄,融会贯通,既富有法帖韵味,又具备碑版气势,无论用笔、点画、结体还是章法,都表现出前无古人的丰富性和复杂性。

1. 用笔

正如碑学的发展首先是邓石如对笔法的改进一样,沈曾植要实现碑帖结合,也必须在笔法上有所创新。对此,他一方面引述米芾说的"善书者只得一笔,我独有四面",强调点画两端的提按顿挫和收放开阖变化,这属于帖学笔法。另一方面也心仪包世臣的"中画圆满之说",觉得"逆锋行笔颇可玩",注重点画的中段表现,这属于碑学笔法。他把这两种说法综合起来,在《安吴释黄小仲始艮终乾之说》中总结说:"仆于《药石论》得十六字焉,曰:'一点一画,意态纵横。偃亚中间,绰有余裕。'"所谓的"一点一画,意态纵横",指帖学用笔要上下左右四面出锋,使点画与点画之间有所映带。所谓的"偃亚中间,绰有余裕",指碑学用笔的中段要逆锋提按着行笔,使线条中画圆满,跌宕起伏,从容舒展。

这种碑帖结合的用笔方法内涵丰富,变化多端,为此,他还提出了许多具体说明,比如关于用指和用腕,他说:"写书写经,则章程书之流也,碑碣摩崖,则铭石书之流也,章程以细密为准,则宜用指,铭石以宏廓为用,则宜运腕。因所书之宜适,而字势异,笔势异,手腕之异,由此兴焉。"(《手腕之异》)再如关于指腕兼用,他说:"指腕兼用之妙,实董发其端。由南帖而入北碑,则陈香泉为先觉者也。"王蘧常《忆沈寐叟师》在描述他的运笔方法时说:"然筑锋下笔,锋随势转,变化正自无穷,故寐师为之发挥,转指侧管亦无施而不可。"将各种传统笔法得以充分的展示和融会贯通的表现。

2. 点画

他赞扬文徵明"以锐笔尖锋","矫赵派末流之弊"(《明文衡山草书千字文卷跋》),反对千篇一律的藏头护尾和"笔笔中锋"。起笔处常常露锋侧下,收笔处波磔挑起,都作锐角之形。即使再短小的一点,起收两头也不作封闭的停顿,四面出锋,振华于外,显得笔有尽而势无穷。点画中段浑厚饱满,提按起伏,跌宕舒展。仔细分析,一画之中,中段圆满与两端锐角相结合,既浑厚凝重,又生动活泼,形势兼顾,千变万化。

3. 结体

历史上汉魏碑版以内撅为主，唐以后的法帖多为外拓。内撅的运腕是翻折的，外拓的运腕是圆转的，写法迥异，很难调和，历来书家各有爱好，人执一法，或内撅，或外拓，明末的黄道周开始尝试融内撅与外拓于一体，沈曾植则在他基础上进一步变法创新，横画用内撅，跌宕起伏，波势壮阔，竖画用外拓，开边略地，造成开张与稳定的结体造形。而且，横画为内撅的弧线，竖画为外拓的弧线，两弧相交之处峻拔一角，生机勃勃。

4. 章法

曾熙论沈曾植的书法说："工处在拙，妙处在生，胜人处在不稳。"所谓生拙主要指两个方面。首先，沈曾植受包世臣"万毫齐力"说的影响，用笔顶着纸面逆行，与流畅的法帖相比，速度慢，线条苍茫浑朴，自然有生拙的意味。其次，手腕的转动，外拓是顺的，内撅是逆的，沈曾植书法强调内撅，也会导致生拙的效果。所谓不稳主要指结体，沈曾植书法结体宽博，注重横势，字与字之间的纵向联系自然减弱，不可能像王献之的一笔书那样上下相属，连绵不断。因此，为了保证作品的整体性，他强化点画的粗细长短、结体的正侧大小等各种对比关系，通过它们之间相反相成的内在联系，把看似独立的字联系起来。在这些对比关系中，他尤其强调体势呼应，即打破每个字的结体平衡，使其"不稳"，不得不依赖上下左右字的左右摇曳、参差错落和朝揖顾盼，来配合寻求平衡，这种不稳是整体化的黏合剂。把一个个相对独立的个体相反相成、相映生辉地组合在一起，关系特别复杂，特别耐看。

按照事物发展的三段论式来说，帖学为正，碑学为反，一正一反，接下来的发展就是碑帖结合。碑帖结合符合书法艺术发展的规律，具有强大的生命力，因此在沈曾植倡导下，许多书法家集合在这一旗帜下，如弘一（图9-37）、马一浮（图9-38）、黄宾虹（图9-39）、谢无量（图9-40）、王世镗（图9-41）等。他们各有各的方法，各有各的风格，将书法艺术发展推向一个全新的综合阶段，与唐末五代和明末的综合相比，内涵更广，层次更高，发展空间也更大。孙洵《民国书法史》把民国书法分为五大流派：一、吴昌硕（图9-42）"吴派"，弟子有陈衡恪、赵古泥、李苦李、赵云壑、陈半丁、王个簃、朱复戡、谭建丞、费龙丁、钱瘦铁、王一亭、楼邨等；二、康有为"康派"，弟子有梁启超、罗瘿公、罗复堪、徐悲鸿、刘海粟、萧娴等；三、郑孝胥"郑派"；四、李瑞清"李派"，弟子有胡小石、吕凤子、张大千、李健等；五、于右任"于派"，弟子有胡公石、李普同等。这五派都属于碑学流派，所有书法家都是擅长碑

图 9-37　现代弘一书

图 9-38　现代马一浮书

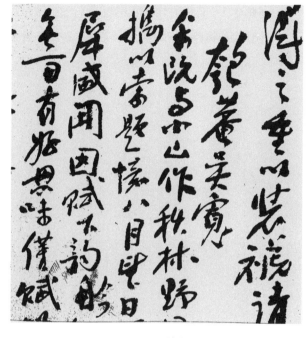

图 9-39　现代黄宾虹书

图 9-40　现代谢无量书

图 9-41　现代王世镗书

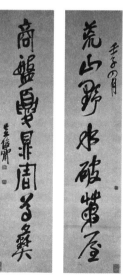

图 9-42　清吴昌硕书

学的。

　　碑帖结合是二十世纪书法发展的主流,它终结了碑帖之争,创造出辉煌成就,发展到今天,面临时代文化的挑战,又在不断探索新的发展方向,仍然走在承上启下、继往开来的道路上。八八六十四卦,最后一卦仍然是"未济"。

结　语

　　从殷商甲骨文到晋唐楷书，从二王帖学到碑学再到碑帖结合，我们一点一点地描述了书法字体与书体的演变过程，现在终于结束了。回顾一路上每个站点的风光，铁马秋风蓟北，杏花春雨江南，感觉五彩缤纷，目不暇接，走马灯似的变化令人晕眩，因此最后有必要总结一下，捋一捋脉络，提纲挈领，对整个发展过程作一个概述。

　　先讲主观的历史，也就是人们对书法史的认识过程。东汉末期，书法艺术从重形开始向重势转变，形势合一，走向成熟，获得空前的表现力，不仅创作成果丰富，而且理论研究也开始起步，书法开始进入自觉的时代。这时，人们对书法艺术产生出各种各样的问题，归结起来主要有三个：书法是什么？书法从哪里来？书法到哪里去？这三个问题困扰着此后每个时代的每个书法家，被称为终极关怀。其中，第一个问题被蔡邕抢答了，他的《九势》从表现内容和表现形式两个方面说明了书法是什么。后面两个问题分别为知往和鉴来，都牵涉到对历史的认识，初唐孙过庭在《书谱》中第一次明确指出："夫自古之善书者，汉魏有钟张之绝，晋末称二王之妙。"认为书法历史起源于汉末的张芝和钟繇，以东晋的二王为代表，王羲之是不祧之祖。根据这种书法史观，大家都以二王的理论和作品为标准，模仿学习，继承创新，形成帖学，流行了一千多年。直到明末清初，帖学大坏，碑学兴起，人们的取法才开始突破二王帖学的局限，不断往上追溯，于是认识中的书法历史也随之往前延伸，六朝碑版、汉代分书、秦代篆书、两周金文，直至殷商甲骨文，书法的历史越来越悠久，书法的借鉴范围越来越扩大，书法的艺术风格也越来越丰富，百花齐放，百家争鸣，成为传统艺术中最璀璨的奇葩。

　　再讲客观的历史，即按作品年代先后排列起来的发展过程。从甲骨文开始，追求结体造形的完美，发展到金文，在造形基础上，兼顾空间组合关系的协调，发展到篆书，结体造形横平竖直，空间组合关系均匀对称，一

切表现规整至极。继续发展，到分书开始强调点画的造形变化，蚕头雁尾，一波三折，极夸饰之能事。再继续发展，又产生出楷书。字体的发展一刻不停，每个阶段都各有特色，篆书那么工整，分书那么华丽，但不断地否定了再否定，始终没有停止发展的步伐，即使最后到了楷书，既有形，又有势，融空间造形与时间节奏于一体，而且既便捷又美观，融实用与艺术于一体，可谓尽善尽美，结果虽然终止了字体发展，但是艺术化的表现仍然没有间断，一个转身，开始往书体的路上继续发展了。

魏晋以后，逐渐形成以二王为代表的帖学书风，在形势兼顾的基础上，强调势的表现，追求连绵书写时的节奏变化和音乐感觉。在隋唐五代，风格从清新流丽到浑厚豪放，再到雄健遒丽，走出了一正一反一合的发展过程。接着到宋代经过一番改革，在元和明初，经过一场复古，最后到明末趋于综合，又走出了一正一反一合的发展过程。帖学经过两次正反合的发展，表现形式发挥净尽，陷入山重水复疑无路的困境，然后到清代，物极必反，碑学兴起，追求厚重、博大和生拙的风格，在形势兼顾的基础上开始强调造形表现，结果路转溪桥忽见，迎来了柳暗花明的又一村。这段历史如果以帖学为正的话，碑学为反，一正一反，接下来的发展就是合。碑帖结合成为当前以及今后相当长时间内书法艺术发展的主流。

"子在川上曰：逝者如斯夫，不舍昼夜！"孟子解释这种流动变化的特征为"盈科而后进"，即穷尽一切表现的可能。正如周作人先生所描述的："这好像是一道流水，大约总是向东去朝宗于海，他流过的地方，凡有什么汊港湾曲，总是灌注漾洄一番，有什么岩石水草，总要披拂抚弄一下子才再往前去，这都不是他的行程的主脑，但除去了这些也就别无行程了。"

回顾历史过程，元亨利贞，贞下起元，环环相扣的变化发展曾不能以一瞬，《易》讲八八六十四卦，最后一卦仍是"未济"。永无止境的进取精神，一刻不停的生命活力，让我们惊叹、赞美，同时心生敬畏！